The Reader
of Productive Literary Criticism

生产性
文学批评读本

■ 姚文放 —— 主编

图书在版编目(CIP)数据

生产性文学批评读本 / 姚文放主编. —北京：北京大学出版社，2020.11
（文学论丛）
ISBN 978-7-301-31510-1

Ⅰ.①生… Ⅱ.①姚… Ⅲ.①艺术生产—文学评论—研究 Ⅳ.① J0-02

中国版本图书馆 CIP 数据核字 (2020) 第 146646 号

书　　　名	生产性文学批评读本 SHENGCHANXING WENXUE PIPING DUBEN
著作责任者	姚文放　主编
责 任 编 辑	刘　爽
标 准 书 号	ISBN 978-7-301-31510-1
出 版 发 行	北京大学出版社
地　　　址	北京市海淀区成府路 205 号　100871
网　　　址	http://www.pup.cn　　新浪微博：@北京大学出版社
电 子 信 箱	nkliushuang@hotmail.com
电　　　话	邮购部 010-62752015　发行部 010-62750672　编辑部 010-62759634
印 刷 者	北京鑫海金澳胶印有限公司
经 销 者	新华书店 720 毫米 ×1020 毫米　16 开本　15.5 印张　350 千字 2020 年 11 月第 1 版　2020 年 11 月第 1 次印刷
定　　　价	68.00 元

未经许可，不得以任何方式复制或抄袭本书之部分或全部内容。
版权所有，侵权必究
举报电话：010-62752024　电子信箱：fd@pup.pku.edu.cn
图书如有印装质量问题，请与出版部联系，电话：010-62756370

目 录

引论:生产性文学批评论纲 ················· 姚文放(1)

第一编　生产性文学批评与马克思主义艺术生产论

"艺术生产"视域中的文学批评
　　——释意场域的构建与批评的生产性 ········· 孙文宪(18)
马克思"艺术生产论"的理论视域与当代意义 ········ 谭好哲(33)
论马克思主义艺术生产论的现实价值与当代艺术生产 ···· 季水河(46)
生产性:文化的历史唯物主义分析框架的新拓展 ······ 刘方喜(65)
当代西方马克思主义美学的生产转向及其理论意义 ····· 段吉方(74)
消费主义时代文学的生产与危机
　　——兼论马克思主义艺术生产观的当代启示 ······ 张　冰(87)
马克思视域下艺术生产的"为何"与"何为" ········ 王　丹(98)

第二编　古今中外的生产性文学批评

论中国古代文学阐释的"生产性"问题 ··········· 李春青(108)
生产性文学批评的解构性生成与后现代转折
　　——罗兰·巴特批评理论的一条伏脉 ········· 姚文放(129)
当代西方生产性文学批评理论的缘起与问题 ········ 阎　嘉(147)
简论新世纪文学批评的四个趋向 ·············· 李　丹(156)

第三编　生产性文学批评的建构性思考

生产性文学批评
　　——在艺术生产的关系中批评 ············ 高　楠(164)

论文学批评的境界 …………………………………… 杨守森(184)
马克思的艺术哲学:从劳动生产到艺术生产
　　的历史生成 …………………………………… 宋　伟(199)
论文学批评在艺术生产中的功能定位 …………………… 张利群(210)
走向"生产性"的艺术批评
　　——基于布莱希特、阿尔都塞艺术理论的考察 ……… 蒋继华(220)
作为真理生产程序的艺术
　　——阿兰·巴迪欧的艺术生产观浅析 ………………… 艾士薇(233)

后　记 ……………………………………………………… 姚文放(244)

引论：生产性文学批评论纲

姚文放

扬州大学文学院

一、马克思"艺术生产论"的提出

"艺术生产论"为马克思所开创，马克思在论述"物质生产的发展与艺术发展的不平衡关系"的问题时作了如下表述：

> 关于艺术，大家知道，它的一定的繁盛时期决不是同社会的一般发展成比例的，因而也决不是同仿佛是社会组织的骨骼的物质基础的一般发展成比例的。例如，拿希腊人或莎士比亚同现代人相比。就某些艺术形式，例如史诗来说，甚至谁都承认：当艺术生产一旦作为艺术生产出现，它们就再不能以那种在世界史上划时代的、古典的形式创造出来；因此，在艺术本身的领域内，某些有重大意义的艺术形式只有在艺术发展的不发达阶段上才是可能的。[1]

这段话是人们耳熟能详的，这是马克思使用"艺术生产"这一概念的唯一之处。不过类似说法在马克思著述中不一而足，相对集中于其政治经济学手稿之中。在另一手稿中，马克思不仅将作家称为"生产劳动者"[2]，而且将"一切表演艺术家、演说家、演员、教师、医生、牧师等"称为"从事各种科学或艺术的生产者，工匠或专家"[3]，认为他们"生产的结果

[1] 《马克思恩格斯文集》第八卷，人民出版社2009年版，第34页。
[2] 同上书，第219页。
[3] 同上书，第417页。

是商品,……如书、画,总之,所有与艺术家所进行的艺术活动相分离的艺术品"①。可见,在"生产"的意义上研究社会生活各个方面,是马克思社会理论的一个基本特点,而对于物质生产与精神生产、艺术生产之关系的研究,则是马克思社会理论的重点之一。

值得注意的是,马克思的"艺术生产论"主要是指创作而未涉阅读和批评,与此形成鲜明对照的是,马克思的文学批评实践却显示了强大的生产性。他与恩格斯在大量著作、文章、文稿、书信中发表的文学批评,所涉对象遍及古希腊、罗马文学艺术,中世纪文学艺术,文艺复兴,启蒙主义以及19世纪浪漫主义、现实主义文学艺术,通过对于具体文艺作品的分析,就艺术真实性、艺术典型、文学风格、艺术起源、悲剧与喜剧、批评标准等问题提出了大量富于原创性、经典性的见解,在意义生产、价值增殖、知识增长、符号编码等方面远超任何一个特定的作家、艺术家,使得文学批评的生产性得到了充分彰显。马克思的"艺术生产论"在理论建构与批评实践之间存在的这一悖反形成了巨大的张力,为生产性文学批评的建构预留了广阔的理论空间。

二、"生产性文学批评"何为?

"生产性文学批评"是从马克思的"艺术生产论"出发,根据文学批评固有的生产性功能而重新加以界定的新概念,它是建立在社会生产的历史与逻辑双重基础之上、贯穿"文学批评作为'艺术生产'"的新理念而形成的新型的理论范式,它以建成具有当代中国特色的批评理论体系为最高目标。

首先,"生产性文学批评"确认相对于文学创作和作家、艺术家,文学批评也是艺术生产,批评家也是生产者,文学批评在促进文学的意义生产、价值增殖、知识增长、符号编码等方面具有强大的生产性,在增进认知、促进人生、引导思想、改良社会等方面发挥独特的社会效用,从而在理论和实践两个方面都凸显了鲜明的建设性、产出性和构成性,具有重大的学术价值和现实意义。

其次,"生产性文学批评"不仅关注文学艺术的审美特征,而且重视社会文化结构对文学艺术的限制和规定,从而拓展了文学批评阐释文学艺术的空间和思路,相对于那种只关注和阐发文学艺术审美特质的单一模式的文学批评,它是一种关注

① 《马克思恩格斯文集》第八卷,人民出版社2009年版,第416—417页。

和发掘文学的多重意义和多重功能且具有开放性的批评。

再次,"生产性文学批评"通过批评实践使得文本中原先被审美批评所忽略、所遮蔽的意义得到呈现;使得那些处于感性形态的接受经验成为可言说的、学理化的知识话语;通过价值赋予使文学获得意识形态意义,将文学活动与意识形态话语建构沟通起来,从而参与到当今时代的意识形态话语的建构工程之中。如此强大的生产性功能使得生产性文学批评成为一种增殖性的批评,更是一种建构性的批评。

最后,"生产性文学批评"以充实的理性内涵而立身,因此它对文学批评的质态、品位和格调是有要求的,它以社会价值体系和社会进步取向为衡量标准而将文学批评分为生产性的与非生产性的两种,大凡涉及伦理、政治之维、历史深度、批判与反思、符号学、文化政治、审美意识形态的当属生产性批评;而一般赏析性、娱乐性的批评以及各种劣质化、庸俗化、卑琐化的批评则为非生产性批评。为此"生产性文学批评"又具有为文学批评建立规范、制定法则的社会功效。

三、20世纪以来生产性文学批评的发展历程

20世纪,现代科技迅猛发展,信息技术、媒介技术成为无冕之王,推动了社会生产力爆发式增长,从世界范围看,社会结构从"工业社会"走向"后工业社会"(丹尼尔·贝尔),从"生产型社会"走向"消费型社会"(鲍德里亚),资本主义从"自由资本主义""组织资本主义"走向"非组织资本主义"(斯科特·拉什、约翰·厄里)。与之同步,精神生产、艺术生产也取得了令人瞩目的长足发展。而生产性文学批评也应运而生。如果说生产性文学批评在20世纪上半叶还是风起于青萍之末的话,那么20世纪中后期直至21世纪,则已是一发而不可收,20世纪生产性文学批评整合了多种理论资源,经历了曲折复杂的发展阶段,形成了多种批评模式,呈现出"乱花渐欲迷人眼"的可喜局面。

1. 技术决定论:"艺术生产论"的转机

马克思之后,其传人拉法格、梅林、葛兰西在涉及"艺术生产""文学生产""诗歌生产"等话题时一般也都在艺术创作的意义上讨论而别无他意。这一情形在其另一支后学本雅明和布莱希特那里有了转机。在本雅明的《作为生产者的作家》(1934)中已经出现了一些新的亮点,认为艺术创作与社会生产密切相关,因此技术成为艺术创作的决定因素,技术的先进与否决定着艺术创作的先进与否。他这样

说:"对于作为生产者的作者来说,技术的进步也是他政治进步的基础。"①不过本雅明所说"政治进步"还另有深意在,那就是戏剧创作必须给观众营造更多理性思考的空间,使之介入和干预现实的社会问题。本雅明特别赞赏布莱希特在戏剧创作中所进行的一系列实验和创新,认为它们能够促使观众观剧时从宣泄或净化的迷狂状态摆脱出来,转向对于现实社会问题的理性思考和积极干预。本雅明第一次将批评划归"生产"的范畴,指出在艺术与政治相互契合的框架内,技术手段和创作手法的更新具有引导消费者走向生产、推动批评者参与现实的重要作用。

布莱希特的戏剧实验借鉴现代的舞台技术和先进的电影手法,采用"蒙太奇手法"产生"间离效应"和"震惊效果",创立了"史诗剧""教育剧"等新型剧种。而这些实验性的技巧、手法和体例的创建,乃是服务于一个更高的宗旨,那就是改造世界、改良社会。而肩负这一崇高使命的主人公就包括剧院中的观众,他们不再被动接受,而是要成为这个世界的主宰,他们能够根据自己置身的历史时代和现实处境来阐释世界、干预社会,实现其批判社会和改造现实的历史任务。这一历史担当,既是对观众而言,也是对批评家而发。

这样,本雅明和布莱希特对于"艺术生产"概念的聚光发生了迁移,从作家、艺术家转向观众、接受者了。他们钟情的种种令人耳目一新的实验和创新引导观众和批评者介入戏剧矛盾、干预社会现实,其实已经改变了观众、批评者的身份地位,使之从消极的消费者变成积极的生产者了。而这一切,恰恰与后来生产性文学批评的宗旨不谋而合。

2. 经典文学批评:生产性文学批评的雏形

20 世纪被称为"批评的世纪",要在 20 世纪林林总总的文学批评流派中厘清"生产性文学批评"的头绪是困难的,只能在其代表人物 T. S. 艾略特、I. A. 瑞恰兹、诺思罗普·弗莱的经典性批评著作中寻其端倪。

起初艾略特偏于保守,认为真正合理的批评只是对于作家作品的还原,它不允许凭借先入之见而作出臆测和虚构。然而到了晚年,他对以往的意见表达了悔其少作的遗憾,进而提出了截然相反的观点:"阐释的很大一部分价值是,并且应该是读者自己的阐释","有效的阐释同时必须是对读者读诗时所产生的感情的阐释"。② 这些说法,其实都是对于文学批评的生产性的认定。

① 瓦尔特·本雅明:《作为生产者的作者》,王炳钧等译,河南大学出版社 2014 年版,第 20 页。
② T. S. 艾略特:《批评的界限》,王恩衷译,《艾略特诗学文集》,国际文化出版公司 1989 年版,第 297 页。

瑞恰兹十分重视文学阅读的主观性问题，他认为，不同读者对于同一作品的解读各异，但不管哪种情况可能都与作品的实际情况相左。在他看来，引起歧义的不是读者从作品获得的经验，而是读者对作品所作的判断，或者说不是作品本身的因素决定，而是读者的主观因素使然。为此瑞恰兹做了一项著名的实验，将一组诗隐去题目和作者分发给学生，让他们在没有任何暗示的情况下自主地对这些诗作出评价，最后得出的结果出乎意料：原先声名显赫的诗人遭到差评，而名不见经传的作者却受到追捧。这一心理测试的结果反证了一个事实，即读者先入为主的观点和情感的掺入势必导致对于作品感受和评价的异质性。到了这个份儿上，"出现什么结果看来就是读者的事而不是诗人的事了"①。这一说法，已经为批评的生产性留下了余地。

弗莱的代表作《批评的解剖》力图为文学批评建立一套具有可操作性的方法，使之走向规范化和学科化。与前人相比，弗莱取得的进展在于，他已开始使用"艺术生产""文学生产""精神生产"等概念，并开始将辩证法运用于文学批评，这与之关注和赞赏马克思的文学批评观念当不无关系。弗莱一反以往批评界的陈规俗套，认为只要将作品中固有的东西搜寻出来，批评就算达到目的了，他斥之为愚不可及，他指出，文学作品不外两种情况，或视之为作者的产品，或视之为读者的演绎。前者导致了传记式批评，只是将文学作品关联到以往的作者；后者则主要涉及当代的读者，并着眼于借古讽今。他倾向于后者，主张发挥作品功在当下、利于现今的社会功能。

从以上艾略特、瑞恰兹和弗莱这三位经典批评家的论述来看，他们已经发现了文学批评的生产性，并试图通过科学实验的方法来验证这一事实，也力求通过概念界定对生产性批评实践进行确认，形成了生产性文学批评的雏形。

3. 接受美学：生产性批评范式的凝练

文学批评作为艺术生产的理念走向自觉、走向系统的契机是在接受美学，其标志在于生产性批评范式的凝练。接受美学20世纪60年代后期兴起于德国，此际受聘于德国康斯坦茨大学的尧斯和伊瑟尔被视为康斯坦茨学派的"双子星座"，其突出贡献在于为接受美学建构了一套理论范式，提出了期待视野、视野交融、隐含的读者、召唤结构等概念，尽管其中有交叉也有歧异，但有一个核心问题则是共同

① I.A.瑞恰慈：《实用批评》，罗少丹译，赵毅衡编选《"新批评"文集》，百花文艺出版社2001年版，第420页。

的,那就是艺术生产问题,与之相当的是文学生产、美学生产等概念。

尧斯接受美学的基本观点是,"期待视野"是接受美学的"顶梁柱",任何审美接受都是作品与读者两者"视野交融"的结果。他在这些接受美学的基本概念中注入了"艺术生产"的理念,大力阐扬接受活动的生产性:其一,期待视野总是在被动接受与积极理解之间形成张力,说到底就是在传统经验、旧有准则与新的生产之间形成张力,从而显示期待视野强大的生产性功能。其二,文学史是一个审美接受与审美生产交互渗透、同步进行的过程,而其生产性则是从不同环节、不同群体体现出来的。尧斯将一般读者、批评家和根据阅读进行再创造的作家这三者统统纳入接受者的范畴,而认定他们都是从事审美生产的生产者。其三,尧斯对于批评家的审美生产实践更为重视,认为在期待视野形成的多种途径中,生产性的途径"对于那些把阅读作为比较的反思性读者尤为适用"[①],所谓"反思性读者"即指批评家,他甚至将其直接称为"反思性批评家"。细绎之,尧斯更加重视文学批评的生产性,其原盖在于批评家较之一般读者更多反思性和理性。

伊瑟尔也强调接受之维的重要性,他认为,文本与读者构成接受活动的两极,要揭示接受活动的生产性,就必须把它放到这两极相互作用的张力之中去考察才有可能。但在这两者中更以读者为要,因为文本只是显示了一种潜能,这种潜能只有在读者的接受活动中才能得到彰显,文本是阅读过程中生成的一切的起点,阅读受到文本的引导,但读者在阅读中产生的心理活动却并不完全受到文本的控制。因此任何文本都可以被视为"召唤结构"。

与"召唤结构"相关联的是"空白点""具体化"等概念,在伊瑟尔看来,任何作品虽然都发端于作者的创作意图并贯穿始终,但其中不可避免存在着某种意义空白,它召唤着读者进入这一未定的无人区,用自己的经验和知识去将它填满,从而赋予作品确定的意义,使之以确定、新颖、特有的面貌进入实际生活,这就是所谓"具体化"。因此文学作品就是以其意义空白和未定性召唤读者参与、重建自身意义的"召唤结构",它因读者、批评者的"具体化"而获得意义。伊瑟尔为此确认阅读和批评活动具有生产性,读者和批评者是生产者,诸如"它本身不是一个消极的接受过程,而是一个生产性的反应"、"生产者是读者本人"[②]等说法,都充分肯定了文学批

① H.R.姚斯:《走向接受美学》,《接受美学与接受理论》,周宁、金元浦译,辽宁人民出版社1987年版,第31页。

② 沃尔夫冈·伊瑟尔:《阅读活动:审美反应理论》,金元浦等译,中国社会科学出版社1991年版,第161、121页。

评的生产性功能,而这正是接受美学理论范式的根本立足点。

4. 文学生产理论:生产性文学批评的深化

马歇雷提出的"文学生产理论"建立在对于阐释学的批判之上。他并不是决然否定阐释学对于一般文本意义的揭示,只是认为它对于文本的无意识所表现出的沉默、缺失和空白显得应对乏术,相对于阿尔都塞所说"症候解读"的深刻和内在则显得表浅和外在,因此他往往将前者称为"旧式的阐释学""传统阐释学",而将"症候解读"称为"趋于深度的批评",宣称"与旧式的文本阐释决裂后,趋于深度的批评开始以确定意义作为目标"。在他看来,"旧式的文本阐释"只是一种"说明",仅仅回答"是什么?"的问题,而"趋于深度的批评"则是一种"解释",它回答"为什么?"的问题,从而理应以"解释"取代"说明"。这就扩大了文学批评的范围,从单纯的"方法"研究走向对终极目标、根本问题的探索,不再拘泥于对作品形式的研究,而是进一步关注其意义。① 这就是说,批评的最深刻之处不是对已知内容的重复,而是对未知世界的探寻;不是对在场之物的指认,而是对不在场之物的求索。在他看来,事实是内在的,可又是缺席的。关于这一点,理论表述显得抽象,但一旦举例道理就昭然若揭。例如儒勒·凡尔纳的小说《神秘岛》,表现的是开发自然、改造自然的故事,但小说情节结构和人物关系的安排恰恰暴露了资本主义原始积累时期的殖民意识。尽管这一点在作品中是缺失的、沉默的,也不能说当时作者就一定有这方面的自觉意识,但小说中确实有这个东西,而文学批评揭示这一点也实属理所当然,不应归之为过度阐释和捕风捉影。文学批评的锋芒所指,成就了一种"在场的缺席"、一种"雄辩的沉默"②,而这恰恰构成了巨大的生产性。

马歇雷关于文学批评生产性的讨论总是围绕一个核心问题,那就是他反复说到的沉默和缺席问题。马歇雷公开宣称,这种沉默和缺席所关涉的即弗洛伊德所说的"无意识"。③ 就此而言,马歇雷与前此的阐释学的根本区别在于他不是在显在的意识领域内探讨作品的事实,而是在潜在的无意识领域寻绎文本的意义。

马歇雷受到阿尔都塞的影响但又有新的建树,那就是将阿尔都塞提出的"症候解读"理论引入文学批评并由此形成了一系列新的话题,从而将艺术生产的概念向纵深拓展了。其一,马歇雷所说的"生产"不是在文学创作过程中发生,而是在文学

① Pierre Macherey, *A theory of literary production*, Routledge & Kegan Paul Ltd., 1978, p.75.
② Ibid., p.79.
③ Ibid., p.85.

批评过程中进行;其二,马歇雷指出,文学批评生产了一种新的对话,它不是与作品的可见、可知、可言之处对话,而是与作品的不可形见、不可察知、不可言说之处对话;其三,马歇雷认为,文学作品中的沉默、缺失等种种"症候"最终都通向意识形态,而这一点也必须借助文学批评得到彰明。由此可见,马歇雷的"文学生产理论"将生产性文学批评向纵深方向大大推进了。

5. 生产价值:生产性文学批评的后现代转折

说到罗兰·巴特对生产性文学批评的贡献,首先要提到的是巴特的《作者的死亡》一文。在该文中,巴特已发现并论述了文学批评的生产性,但尚未将其作为明确的概念提出来,但到了《S/Z》(1970),则已对其进行了自觉的理论建构和具体分析。

巴特指出,以往西方批评理论的主导意见往往谋求一个普适性的结构,用一个大一统的结构框架来套古往今来数不胜数的所有作品,从而消弭各类作品千差万别的个性特质,不切实际也不被普遍认可。巴特提出"生产价值"的标准,主张对于作品的评估应以写作实践为中心。在他看来,在阅读过程中往往形成两类文本:一是"可读性文本",它只供人阅读、供人消费,但脱离了写作实践,巴特认为这就是传统的"古典文本";一是"可写性文本",它引人写作、引人生产,顺应时世不断激起新的写作实践,而这正是巴特所提倡的文本。巴特明言,"可写性文本"是我们认同的价值所在,因为文学工作的目的,在于"使读者不再成为消费者,而是成为文本的生产者"。[①]

接下来巴特着重对于可写性文本的性质、构成和功能进行了具体的分析,首先是扩散性,可写性文本的模式是生产性的,而不是描绘性的,因此它重新写作的文本,只能是扩散文本,即在无限差异的领域中生成的分散文本,表现为开端的多重性、网络的开放性和语言的无限性。其次是现时性,可写性文本永远处于现在时,任何结论性言语都不能在此存身,因为一旦下结论,立刻就将文本变成了过去时,这就要求我们一直留驻于写作过程之中而非置身于写作结束之后,因此"可写性文本,就是无小说的故事性,无诗歌的诗意,无论述的随笔,无风格的写作,无产品的生产,无结构的结构化"。[②] 再次是多元性,可写性文本犹如一个能指的银河系,而不是所指的牢笼。它既无开头可言,亦无结束之时;我们可从许多入口进入文本,

① 罗兰·巴特:《S/Z》,《罗兰·巴特随笔集》,怀宇译,百花文艺出版社2005年版,第152页。
② 同上书,第153页。

但没有一个入口是主要的;它所使用的编码无穷无尽,但难以认定决定性的信码;在这种多元的文本中可以发现其意义系统,但它从来不是封闭的,因为用以寻绎意义的语言活动是无限的。上述林林总总,无非是对于可写性文本的生产价值进行认定和解释。

巴特这种后结构主义的取向为文学批评展示了无限的可能性,开拓了文学批评的创造性和生产性空间。此时阅读和批评并不完全依据原先的作品,要说仍有某种关联的话,那就是原先作品只是作为一种触媒和引信而起作用,它所引发的是经过解体与重组、已经面目全非的东西。阅读和批评所作的改造和重组完全可以自行其是,它不需要对原有作品负责,只需对自己的创造性、生产性负责。总之,巴特以"生产价值"为标准,将文学批评分为"产品的符号学"与"生产的符号学",运用后结构主义的解构策略,将关注的重点移向读者和批评家的意义生产。

6. 审美—政治:生产性文学批评的绝对视域

詹姆逊和伊格尔顿堪称当代新马克思主义的"双璧",虽然分处美英两国,在学术路径上也存在很大差异,但共同的思想传承和理论取向使之在很多方面显示出一致性,两者遥相呼应,将20世纪生产性文学批评推向了一个新的高度。

首先,关于文学批评,詹姆逊力图建构一种"新阐释学",提出了"元评论"的概念。根据"元评论"的方法,文学批评的宗旨与其说在于研究文本,毋宁说在于阐释文本,此时文本与其说是研究的对象,毋宁说是阐释的由头和触媒。其要义在于从历史主义的视角出发,立足于当下的经验来阅读和阐释过去的文本,詹姆逊称之为"积极误读",他宁愿选择这种对文学的历史叙事进行历时建构的"积极误读",而不主张以往那种拘囿于过去文本的"消极误读"。唯其如此,"元评论"方能广纳其他阐释方法,譬如伦理的、精神分析的、神话批评的、符号学的、结构的、神学的方法来构成一种阐释框架,并达成语义的丰富性。而"元评论"的"丰富性",也就是文学批评的生产性了。

其次,詹姆逊、伊格尔顿有一共识:对于文学文本进行政治阐释具有优越性,应将政治视角作为文学批评的绝对视域。詹姆逊对文学批评提出了自己的基本原则:"它不把政治视角当作某种补充方法,不将其作为当下流行的其他阐释方法……的选择性辅助,而是作为一切阅读和一切阐释的绝对视域。"[①]伊格尔顿也

① 弗雷德里克·詹姆逊:《政治无意识》,王逢振、陈永国译,中国社会科学出版社1999年版,第8页。

表达了同样的观点:"一切批评在某种意义上都是政治的"。① 不过伊格尔顿也指出,将文学批评称为"政治的"可能会引起误解,被视为"意识形态的"东西,或被视为排斥异己的政见。他特地声明他讲的不是这个意思。他辩称:人们总是根据植根于社会生活实际形式中的利益结构来选择自己认为重要的对象。既然如此,那么在这个意义上将文学批评视为"政治的",就没有什么与众不同之处,它与其他批评理论在本质上原本就是相通的。

再次,尽管詹姆逊和伊格尔顿如此高调地推重文学批评的政治阐释,但他们仍然确认,文学批评宜从审美形式进入而不宜从政治判断着手。在詹姆逊看来,在艺术作品中审美与政治的遇合是理所当然的,但这种遇合应有其特殊的方式,那就是采取"从审美进,从政治出"的路径。布莱希特的政治自觉始终是与美学追求和艺术创新结合在一起的,正因为如此,詹姆逊以布莱希特的戏剧为例,认为从中可以看到政治通往审美,而审美又通往政治的回环往复运动,詹姆逊将其称为"韵律",将其视为文学批评作为艺术生产的最佳状态。

最后,将文学的政治诉求与审美形式结合起来还有其深层心理的依据,詹姆逊和伊格尔顿将其称为"政治无意识"。詹姆逊说:"一切文学,不管多么虚弱,都必定渗透着我们称之为的政治无意识,一切文学都可以解作对群体命运的象征性沉思"。② 所谓"象征性沉思"属于弗洛伊德式的语言,它是指人们对于种种事物的政治态度在现实之中遭到压抑以后沉入意识底层,经过长期积累和沉淀转化为一种集体无意识,此处即指政治无意识,一旦条件成熟,它便会以某种象征形式浮出意识的海面,文学艺术就是这种象征形式。伊格尔顿对于"政治无意识"也别有诠解:"审美只不过是政治之无意识的代名词"③,它只是社会状况在人们的感觉上记录自己、在人们的情感里留下印记的方式,只是政治秩序刺激眼睛、激荡心灵的方式而已,也就是说,审美只是政治无意识诉诸人的感官、情感和心灵的艺术升华而已。

因此,文学批评类似精神分析的诊疗工作,它要通过文学作品中明确的叙事和情感,查找和分析其中被压抑、被遮蔽的东西。詹姆逊将文学批评称为"政治无意识的学说",指出其功能在于恢复作品中被压抑、被遮蔽的东西的原貌。就是说,批评通过解读文本中的政治无意识而达成的改良功能终究必须在现实和历史中取得

① 特里·伊格尔顿:《文学原理引论》,文化艺术出版社 1987 年版,第 247 页。
② 弗雷德里克·詹姆逊:《政治无意识》,王逢振、陈永国译,中国社会科学出版社 1999 年版,第 59 页。
③ 特里·伊格尔顿:《美学意识形态》,王杰等译,柏敬泽校,广西师范大学出版社 1997 年版,第 26—27 页。

合法性。而在此过程中,文学批评对于政治无意识的查找、分析、恢复和重现工作恰恰显示了强大的生产性,并藉此将艺术与社会实践重新挂起钩来。

综上所述,20 世纪欧美生产性文学批评的发展和演变显示了精神生产、艺术生产随着整个社会物质生产的变动,在各个具体的时代条件和社会背景下形成的不同属性,经历了从马克思传人、经典文学批评、接受美学、结构主义马克思主义、后结构主义、再到新马克思主义的过程;形成了技术决定论、文学批评辩证法、读者中心论、文学生产理论、生产价值论、审美—政治视域等批评模式,在生产性意义上构成了一部源远流长、波澜起伏的文学批评史。

四、20 世纪以来生产性文学批评的思想背景和学理源流

通过以上对于众多批评流派和批评模式的回顾,可以梳理和厘定 20 世纪以来生产性文学批评史形成的思想背景和学理源流。

首先,马克思的"艺术生产论"始终是贯穿不同时期各种模式的生产性文学批评的一条主线。马克思作为"艺术生产论"的创始人,乃是公认的不祧之祖,后人在这一问题上取得的种种突破和进展,也总是从马克思出发。这在马克思学说的传人以及后来的"西马""新马"固然如此,而在非马克思主义的经典文学批评和一度成为马克思主义同道人的后现代文学批评也未曾超乎其外。在这一点上接受美学堪称典型。尧斯曾在堪称接受美学宣言的《文学史作为文学科学的挑战》一文中,用一个长篇引言论述了马克思主义文学理论的发展和更新对于传统美学和文论提出的挑战,还直接引述马克思《政治经济学批判(1857—1858 年手稿)导言》中关于"艺术生产"的论述作为理论依据[1],进而提出了接受美学的七个论题。此论一出,旋即引起了东德批评家魏曼、特莱格尔、瑙曼等人的指责,后者出于某种批评传统和思想成见,以马克思有关文学艺术的理论往往采取生产而非接受的角度为由,对接受美学的主张表示不以为然[2],其中瑙曼的《社会—文学—阅读》(1973)一书最为突出。且不论各种分歧意见的是非曲直,这场争辩最终导致了一个结果,即迫使当时身在西德的尧斯、伊瑟尔等人回到马克思的相关著述,从中谋求生产性文学批

[1] 沃尔夫冈·伊瑟尔:《阅读活动:审美反应理论》,金元浦等译,中国社会科学出版社 1991 年版,第 11—25 页。
[2] R.C.霍拉勃:《接受理论》,《接受美学与接受理论》,周宁、金元浦译,辽宁人民出版社 1987 年版,第 409—410 页。

评立论的根据,尧斯就曾对此明确表态:"接受美学的视点,在被动接受与积极理解、标准经验的形成和新的生产之间进行调节"。① 这样一来,恰恰为接受美学增添了一道马克思文学理论和美学的背景。

其次,在生产性文学批评发展的每一个节点上,也可以发现20世纪诸家"理论"交光互影的投射,包括精神分析学、现象学、阐释学以及克里斯蒂娃、德里达、拉康等人的"后学"理论。如果说马克思"艺术生产论"凝定了生产性文学批评内在的魂魄的话,那么20世纪诸家"理论"的浸润则造就了其不同发展节点上形神各异的风格特色。

在这一问题上,罗兰·巴特是一显例。巴特曾自称"结构主义者",当人们也这样看他的时候,他却像变色龙一样改变了色彩,变成一个"后结构主义者"了。巴特转向后结构主义的先兆在于其本属结构主义的著作《S/Z》中出现了种种后结构主义的因素。《叙事作品结构分析导论》(1966)是巴特结构主义的代表作,此文旨在建立一套具有普遍性、科学性及可操作性的叙事作品的结构分析模式。然而到了《S/Z》,却来了个180度的大转弯,该书作为文学批评的范本不是谋求普遍性、同一性,而是倾重特殊性、差异性了;在具体研究中不再崇奉结构主义的科学判断,而是提倡基于类型学的价值估量了;在批评文本的编排上也不再讲求系统性、有序性,而是偏好片断性、无顺序,只需将文本看成一部百科全书或一副扑克牌就可以了。巴特称之为"反结构主义的批评"。② 在回顾这一尤显突兀的逆转时,巴特承认,这种变化来自德里达、克里斯蒂娃、索莱尔等得解构风气之先者的教益和开导,尽管其中不乏年轻的晚辈后学。巴特甚至确认其生产性文学批评的生成也得益于解构风气的洗礼。据记载,1973年7月初,克里斯蒂娃在万森大学进行她的国家博士论文答辩。巴特作为答辩委员会的专家发言,他说话的口气几乎像是答辩人的学生:"你多次帮助我转变,尤其是帮助我从一种产品的符号学转变到一种生产的符号学。"③总之,受到解构风潮的熏染而从结构主义转向后结构主义,构成了巴特后期文学批评的重要背景,决定了巴特生产性文学批评的后现代性质。

再次,如果说以上探讨的是各种思想背景对于生产性文学批评的影响的话,那么还有一个方面,即生产性文学批评不同模式之间的相互影响也不容忽视,后者也

① H.R.姚斯:《走向接受美学》,《接受美学与接受理论》,周宁、金元浦译,辽宁人民出版社1987年版,第24页。

② 罗兰·巴特:《罗兰·巴特自述》,怀宇译,百花文艺出版社2006年版,第101页。

③ 路易-让·卡尔韦:《结构与符号——罗兰·巴尔特传》,车槿山译,北京大学出版社1997年版,第198页。

是引起生产性文学批评学理流变的一个重要因素。

在这里值得提起的是布莱希特,他最早将"艺术生产"的概念从作家、艺术家引向观众、批评者,并通过一系列戏剧实验和理论创新引导观众和批评者介入戏剧矛盾、干预社会现实,使之从被动的消费者变成主动的生产者。但他总是将对于现实社会问题的理性思考和积极干预体现在艺术创新和美学追求之中,从而博得广泛的认同。罗兰·巴特高度评价布莱希特,称之为当代戏剧第一人,认为布莱希特的戏剧并非宣传性的,它并不是从口号和概念出发,思想的成分总是被艺术和审美地重新创造。在布莱希特的作品中不乏意识形态批评,但它并不直接进入,而是通过审美和艺术的途径进入,形成一种间接传达的话语规则。具体地说,"布莱希特的整个戏剧理论都是服从于间离的一种需要,而在实现这种间离的过程中,戏剧的本质便得到了保证"。① 可见布莱希特的戏剧理论始终坚持一条宗旨,即立足于艺术创新和美学追求,他是通过创建"史诗剧""教育剧"等新型剧种和"陌生化效果"或"间离效应"等美学原则,以恪守戏剧的本质而不致偏离和失误。因此,在生产性文学批评中,布莱希特的相关论述被引用的频率是最高的,给后人的影响也是最大的。

五、20 世纪以来生产性文学批评的理论特征

1. **主体性** 生产性文学批评始终谋求文学批评对文学创作的主体性,确认文学批评也是艺术,批评家也是创造者和生产者,与作家一样拥有自身的独立性。弗莱指出:"文学批评的对象是一种艺术,批评本身显然也是一种艺术","批评是一种思想和知识的结构,这种结构本身有权利存在,而且不依附于它所讨论的艺术,具有一定程度的独立性"。②

2. **社会性** 生产性文学批评认为一切批评都是社会批评,布莱希特说:"陌生化效果是一个社会性的措施"。③ 本雅明说:"对于作为生产者的作者来说,技术的进步也是他政治进步的基础。"④后来人们提出的种种概念、命题、原则如"期待视野""召唤结构""症候解读""生产价值""政治无意识""审美政治"等,都显示了文艺

① 罗兰·巴尔特:《文艺批评文集》,怀宇译,中国人民大学出版社 2010 年版,第 41 页。
② 诺思罗普·弗莱:《批评的解剖》,陈慧等译,吴持哲校译,百花文艺出版社 2006 年版,第 4、6 页。
③ 贝·布莱希特:《"买黄铜"理论补遗》,《布莱希特论戏剧》,丁扬忠、李健鸣译,中国戏剧出版社 1990 年版,第 123 页。
④ 瓦尔特·本雅明:《作为生产者的作者》,王炳钧等译,河南大学出版社 2014 年版,第 20 页。

接受和文学批评的社会性。

3. 现时性 生产性文学批评强调文学批评借古鉴今、为我所用的功效。接受美学重视的"视野融合"就是显例,它确认批评家也是接受者,而且是更具反思性和理性的接受者,因此文学批评的"视野融合"更多表现出对当代性和现时性的执着。

4. 建构性 马歇雷在《文学生产理论》的惊天之论莫过于这句话:"本书贬黜'创造',而以'生产'代替之。"[①]它实现了文学生产在两个维度上的转移,一是将"生产"的概念从文学活动前端的创作移到了文学活动后端的阅读和批评;二是将文学活动表层的意识移到了深层的无意识,显示了生产性文学批评强大的建构性功能。

5. 开放性 罗兰·巴特在宣布"作者死了"之后,对文本、读者和批评者都作了重新界定,认为读者从"文本的消费者"转向了"文本的生产者";对读者来说文本从"可读性文本"转向了"可写性文本";文学批评从"产品的符号学"转向了"生产的符号学"。这些转向既是巴特个人文学批评嬗变的路径,又是20世纪整个文学批评发展的总体趋势,就前者而言,这说明他个人文学批评呈现出后现代状态;就后者而言,则标志着20世纪生产性文学批评的后现代转折。而这两个方面都展现了生产性文学批评的开放性,说明生产性文学批评不是一个封闭的系统,而是向着未来敞开的。

六、生产性文学批评的理论问题

20世纪以来生产性文学批评形成的主体性、社会性、现时性、建构性、开放性等理论特征,将带动诸多新的理论问题,为当今生产性文学批评的重建提供新的探索空间和创新契机。概括言之,在当今生产性文学批评中可以概括出以下十大理论问题:

(1) 学科本位:文学理论/文化研究;
(2) 主体立场:文本本位/批评本位;
(3) 工作性质:学理性/实践性;
(4) 文本解读:可读性文本/可写性文本;
(5) 阅读方式:细读/粗读;

① Pierre Macherey, *A theory of literary production*, Routledge & Kegan Paul Ltd., 1978, p. 68.

(6) 阐释模式:诗学模式/解释学模式;
(7) 话语系统:文学话语/非文学话语;
(8) 研究方法:文学方法/非文学方法;
(9) 功能取向:回到文学经典/服务当下现实;
(10) 目标实现:批评理论/批评实践。

生产性文学批评就学科本位而言,是属于文学理论还是文化研究呢;就主体立场而言,是属于文本本位还是批评本位呢;就工作性质而言,是属于学理性还是实践性呢;从文本解读而言,是属于可读性文本还是可写性文本呢;从阅读方式而言,是属于细读还是粗读呢;就阐释模式而言,是属于诗学模式还是解释学模式呢;就话语系统而言,是属于文学话语还是非文学话语呢;就研究方法而言,是属于文学方法还是非文学方法呢;就功能取向而言,是属于回到文学经典还是服务当下现实呢;就目标实现而言,是诉诸批评理论还是批评实践呢?

这些问题在价值二分的歧异与博弈中显示的新动向、新苗头,既是对于生产性文学批评提出了有力的理论挑战,又是为生产性文学批评预示了开阔的发展空间。

第一编

生产性文学批评与马克思主义艺术生产论

"艺术生产"视域中的文学批评
——释意场域的构建与批评的生产性

孙文宪
华中师范大学文学院　湖北文学理论与批评研究中心

如果把文学批评的生产性理解为：由于批评场域的重构而使文本释意有了质性意义上的拓展、衍生乃至转化，那么，可以说20世纪以来批评学研究的一项重大推进，就在于以"文本意义何以形成"之问，质疑文本意涵取决于作者言说的传统观念，使主体意指与文本意义之间看似简单明了的因果关系问题化，开启了研讨批评的生产性及其成因的思索之路。

一

首先迈出这一步的，是结构主义批评对文本意义源于作者个体言说这一古老文学观念的颠覆。

结构主义批评指出，从现象上看，文学的表意活动似乎像既有的文学理论所解释的那样，是一个被作者随心所欲的言说始终操控的过程，文本意义因此被视为个体意指的产物，批评的功能就在于梳理和解释作者表意活动与文本意义形成之间的因果关系，其价值则取决于批评的释意能否得到作者的认可而成为他的"知音"。然而结构主义观念的兴起却让人们意识到，个体的表意活动其实并没有那么大的自由，任何言说实际上都摆脱不了某种结构、模式和规则的控制，它让作者个人意愿的诉说只能在一定的程序规范下勉力而为。尽管文本是作者个人精心营构的产物，从语言到思想处处都会留下个体的痕迹，但在由此形成的文本意义之中，却仍有许多非个人可控的，由结构、模式注入的成分，因为"如果人的行为或

产物具有某种意义,那么其中必有一套使这一意义成为可能的区别特征和程式系统"①。进一步探究还会发现,结构系统对意指行为的制约不仅会介入思想感情的生成与表达,而且还会干扰甚至遮蔽主体的意指,消解它在文本意义构成中的作用。正如罗兰·巴特所说:"语言结构是某一时代一切作家共同遵从的一套规定和习惯。这就是说,语言结构像是一种'自然',它全面贯穿于作家的言语表达之中";所以对作者个体的意指活动来讲,结构系统"既是一条界限又是一块栖止地"②,它意味着结构系统既给作者的意指构筑了一个限制性的框架,又是文本意义的孕育成形之地。结构主义批评认为这种既限制又生产的表意机制决定了,与结构系统潜移默化的控制相比,作者个人的意指行为对意义生成的影响几乎可以忽略不计,罗兰·巴特那句矫枉过正的名言——作者的死亡是批评发现文本意义的前提——就是对此而言的。③

意义取决于结构系统而不是个体言说的认知,颠覆了把作者个人的意指视为文本意义源泉的文学常识,更为结构主义批评的释意活动确立了一个具有认识论意义的前提,那就是批评在分析文本意义的形成时,首先需要注意在个体言说的背后,还隐藏着一个由结构系统建构的、深邃的意义空间,它参与并制约着个体的表意活动,让作者的言说身不由己地陷入了一个连他自己也难以操控的多义世界,这个意义世界既可能丰富,也可能扭曲甚至遮蔽作者所要表达的意思。从这个维度出发,形成了结构主义批评通过分析表意活动受控于结构系统的关系来实现批评生产性的思路,于是,发现和分析规则、模式、程序的存在和它们对作者意指行为的规范,也就成了结构主义批评进入释意过程必须涉及的话题,其要点在于分析结构模式的存在,强调由此生成的意义成分在文本意义构成上的绝对优势,并将此作为结构主义批评进入释意研讨的基本思路。

对19世纪的法国历史作家米什莱的阐释,是罗兰·巴特将结构主义的表意理论和文本理论付诸批评实践的一个尝试,从中可以窥见批评的生产性在结构主义语境中所形成的若干特点。作为一次具有尝试意味的批评释意,巴特的《米什莱》刚一问世,就因为它对不少读者来说是个不知所云的文本而遭到诟病。不过,在啃完这颗涩果之后人们将会发现,此书其实可以被视为结构主义批评分析表意活动的一个范本,巴特构建的别出心裁的阐释模式,对了解批评如何通过阅读和分析维

① 乔纳森·卡勒:《结构主义诗学》,盛宁译,中国社会科学出版社1991年版,第25页。
② 罗兰·巴尔特:《写作的零度》,李幼蒸译,中国人民大学出版社2008年版,第15—16页。
③ 参阅罗兰·巴特:《作者的死亡》,《罗兰·巴特随笔选》,怀宇译,百花文艺出版社1995年版,第300页。

度的调整来实现文本释意的生产性,确有不小的启发意义。

就传记研究而言,巴特的《米什莱》可谓一部"奇书",他对传主米什莱的分析和阐述都没有遵循一般传记批评的体例和常规,就像19世纪法国"传记批评"大师圣勃夫所做的那样,在忠实梳理传主生平材料的基础上再现他作为历史学家的真实"肖像"①。巴特肆无忌惮地破坏了圣勃夫建立的传记研究的惯例和模式:他在自己预先设定的若干主题下,先陈述个人的见解和分析,再从米什莱的著述中摘录与这些主题相关的各种文字,由此组成一部读解米什莱及其历史写作意义的文本。乍一看这个解读程序,米什莱的言论倒像是巴特设置的主题和阐发他自己见解的注脚,如此本末倒置的释意方式让人不能不对巴特的读解疑窦丛生,不明白他的阐述对象究竟是米什莱还是他自己。难怪《米什莱》一面世就遭到冷嘲热讽,与一年前巴特发表《写作的零度》时的好评如潮相比,真有冰火两重天的距离。面对如此之大的落差,权威报纸《世界报》在当年的"新书评论"栏目中发文嘲弄作者:"老爷呀,请您还是用法语吧!那时您就会看到,你的这些所谓发现其实都是陈词滥调,甚至是在滑稽的标题下的伪科学。"②巴特似乎早就料到了这个不受待见的尴尬局面,所以在《米什莱》一书的卷首便有言在先:"在这本小书里,读者既不会看到一部米什莱的思想史,也不会读到他的生平经历,更不用说让二者互为解释了";声明自己撰写米什莱的"初衷",就是"把一个存在(我并没有说一个生命)的结构或者主旨找出来;或者最好是将那个他最难以释怀的东西组织起来……然后才会有名副其实的评论"③。执意要在自己概括的主题下来梳理别人的材料并展开分析,是因为巴特早已认定,"米什莱是无法线性阅读的,必须把文本的基础和主题的网络恢复起来:米什莱的话语是一套名副其实的代码,不用筛子不行;这张筛子不是别的,恰恰是作品本身的结构"④。就是说在巴特看来,米什莱的历史书写的意义,也包括其撰写的各种历史文本的意义,都不可能从阅读他的文本中直接获得;米什莱及其著述作为直接阅读的对象实际上是面目不清的,而让这一切如其所是的根源,则隐

① 法国19世纪的大批评家圣勃夫首创"肖像与传记批评",他认为批评家撰写评论的过程就是为作家"绘制肖像"的过程,所以文学批评应当认真地考察作家的生平和生活细节,把作品视为作家的性格、气质、心理的写照,据此提出了从作家的个人条件去解释其作品的"传记批评"。罗兰·巴特的《米什莱》虽然也是根据米什莱的人生阅历来阐述他和他的著述的,但完全抛弃了圣勃夫式的"传记批评"。关于圣勃夫的传记批评,可参阅《圣勃夫文学批评文选》,范希衡译,南京大学出版社2016年版。
② 转引张祖建的"译后记",见罗兰·巴尔特:《米什莱》,张祖建译,中国人民大学出版社2008年版,第259页。
③ 罗兰·巴尔特:《米什莱》,张祖建译,中国人民大学出版社2008年版,第1页。
④ 同上书,第190—191页。

含在支配米什莱表意活动的结构系统之中。于是巴特通过主题的设置,将结构系统赋予的意义提炼出来,提醒读者注意,米什莱自己的叙述"完全被一张主题的网络所覆盖……只有分清主题,并且在每一个主题之后存入对于其实质性含义和与之呼应的其他主题的记忆,才能完整地阅读米什莱"①。它意味着对米什莱的书写而言,正是那些隐匿在表意活动之下并左右着表意行为的"主题","支撑起一整套价值体系",这使"米什莱的著作中有一种批判的现实性"。这个分析意在提醒读者,书写历史事件本身并不是米什莱的意指所在,通过历史书写来反省和批判现实才是其表意追求的目的。呈现在现成文本中的所指内容是可见的,支配其意指活动的价值观念体系则是隐匿的;通过对米什莱意指活动潜在结构的这个分析,巴特要求读者务必注意,其文本的真实意义其实隐匿在表意和支配表意的结构系统的冲突之中,二者的关系构成了"主题抵制历史"②,指出作为价值观念系统的承担者,主题或消解了米什莱撰写的历史文本的表层意义,或让他的历史写作有了价值取向上的改变。对米什莱表意活动的如是理解,让巴特放弃了通过直接分析米什莱的著述来完成释意的批评惯例,而把发掘支配其表意活动的潜在结构或价值体系即巴特所概括的若干主题,作为读解其文其人意义所在的依据。

由此看来,批评的生产性在《米什莱》中体现为:根据结构主义的表意理论把文本意义的生成之源从作者的意指转向支配意指的结构系统,并以表意活动的这个特点来认识米什莱言说的意义所在。或者换个说法,巴特试图用他预设的"主题"来呈现支配米什莱写作的价值观念系统,然后在这个结构系统中来解释他书写的历史文本和他如此写作的意义。可以说,《米什莱》一书的复杂结构方式和巴特的释意操作,本身就是按照结构主义的表意理论组成的;巴特认为只有在他营构的这个释意模式中,才能让读者认识一个真实、完整的米什莱。

不可否认,《米什莱》的释意方式带有明显的结构主义批评立足于共时研究的局限;把一位历史作家的写作历史置放在静态分析的框架中来读解,总让人摆脱不了削足适履的感觉,更冒犯甚至压抑了讨论一位历史学者起码应有的历史感。完全切断文本意义与作者意指的关联,也暴露了结构主义批评为自圆其说而不惜强制阐释的倾向。所以在后期的批评实践中,罗兰·巴特自己也放弃了结构主义批评过于简化的释意模式,注意作者主体与结构系统之间存在的复杂关系对表意活动的影响,从而有了从结构主义向后结构主义的转变。不过,从批评生产性的发展

① 罗兰·巴尔特:《米什莱》,张祖建译,中国人民大学出版社2008年版,第190页。
② 同上书,第188、187页。

踪迹来看,更能体现后结构主义批评是如何重新认识释意活动的,还是巴特的学生克里斯蒂娃对文本成义过程的探讨。

二

师从罗兰·巴特、从结构主义入门的克里斯蒂娃,之所以后来又能走出封闭自足的结构之门而成为后结构主义批评的开拓者,很大程度上得益于在研习结构主义语言学时,她因受巴赫金对话思想的启发而认识到,语言恐怕并不像索绪尔解释的那样,只是一个对立系统或一套语法规则;语言同时也是对话关系的产物,对话性也是认识语言特质不可缺失的一个维度。这个发现让克里斯蒂娃在接受结构主义思想的过程中,始终保持着反省和批判的自觉性。她指出,结构主义理论的盲点就在于看不到语言的另一种属性,即"所有语言,哪怕是独白,都必然是一个有受话指向的意义行为。也就是说,语言预设了对话关系。然而,这种语言的'对话性'特征,在结构主义语言学的借鉴中并没有被纳入思考范畴。无论是俄国形式主义,还是法国结构主义,都没有真正对语言的对话性产生重视"。[①] 这个看似漫不经意的疏忽,让结构主义批评在文本意义形成的探讨中,一味凸显结构对表意的制约而无视对话关系中作者主体的作用,以致错失了对意指活动整体构成的认识,让自己陷入偏执一隅的误区。

研究场域的调整改变了探索的格局和走向:从对话性上认识语言及其活动的特点,作为对话关系一方的"言说主体"(sujet parlant)或"说话者"(locuteur),也就理所当然地成了克里斯蒂娃在研讨文本意义形成中必须涉足的对象。可以说,把作者主体从结构系统的压抑下释放出来,重新探究作者在文本意义生成中的作用,思考在对话关系中其意指行为的特点,让文本意义的研讨从"语言表达了什么意义"转向"语言怎样表达意义",既是后结构主义批评有别于结构主义的重要标志,也是后结构主义批评在文本意义研究上能够有所发现的先决条件之一。由此看来,了解为什么主体意识的重构可以打开研讨意义生成的思路,就成了理解后结构主义批评释意思想的关键所在。那么,在结构思想依然盛行的语境中,后结构主义是怎样唤回主体的?它要重构一个什么样的主体?重构的主体又能给后结构主义批评的释意研究带来怎样的思路和空间?

[①] 朱莉娅·克里斯蒂娃:《主体·互文·精神分析——克里斯蒂娃复旦大学演讲集》,祝克懿、黄蓓译,生活·读书·新知三联书店2016年版,第8—9页。

罗兰·巴特的《米什莱》成书于1954年,一年前他的成名作《写作的零度》问世并获得奠基结构主义文学批评的声誉;强调结构功能而贬低主体意指在文本意义形成中的作用,是展示结构主义批评颠覆旧说锐意创新的一个亮点,也是巴特这两本著述共有的话题。然而15年后的1969年,福柯却在《作者是什么?》一文中直言不讳地指出,"直到今天,就其在话语中的一般作用和就其在我自己著作中的作用来看,'作者'仍然是个悬而未决的问题"①。如此断言表明,福柯认为要对文本的意义及其成因做出令人信服的解释,"作者"的存在,特别是他在文本成义中的作用,实在是个绕不过去的话题;结构主义放逐作者主体只是悬置了但并没有解决文本意义何以形成的问题。为此福柯呼吁:"我们应该重新审视作者消失所留下的空的空间"②,并指出解决问题的关键是,在结构主义批评已经确认个体言说不能摆脱结构模式的控制之后,对文本意义的生成来讲又不能舍弃的作者究竟是什么?从意义形成的角度看,他的存在价值到底在哪里?通过自己的话语研究福柯认识到,话语活动中主体并没有退场,他之所以提出"作者是什么"的问题,"唯一的目的是想说明'作者—作用'"。就是说尽管结构主义已经证明了主体的绝对性和创造性是大可怀疑的,但话语活动中主体的在场却让福柯坚持这样的看法:"主体不应该被完全放弃。它应该被重新考虑,不是恢复一种创始主体的主题,而是抓住它的作用,它对话语的介入,以及它的从属系统。……我们应该问:在话语序列里,像主体这样的存在,在什么样的条件下以什么样的形式才能出现?它占据什么地位?它表现出什么作用?在每一种类型的话语里它遵循什么规则?简言之,必须取消主体(及其替代)的创始作用,把它作为一种复杂多变的话语作用来分析。"③从一连串的反问中可以发现,福柯呼吁的主体重构并不是要恢复它的个性身份;浪漫主义张扬的个性主体已被结构主义证明那只是一种关于主体的想象;强调重构主体的福柯只是在提醒人们,主体表意活动的实效虽然因结构的存在而大打折扣,但这改变不了意指活动出于主体行为的事实,因此在表意研究中作者不能缺席;只是要注意,就意指行为及其产生的效果而言,"它的存在是功能性的"④。所以作者的作用及其影响是讨论文本意义何以形成的题中应有之意,当在讨论文本如何表意的范围之内。正如福柯在话语研究中已经揭示的那样,作者虽然受控于话语,但是话

① 福柯:《作者是什么?》,逄真译,王逢振等编《最新西方文论选》,漓江出版社1991年版,第445页。
② 同上书,第449页。
③ 同上书,第458页。
④ 同上书,第450页。

语的形成与传播,话语中隐含的权力,话语所属的知识型,都与作者的作用有着千丝万缕的联系。

福柯的"主体—作用"即作者的功能性存在的观点,在克里斯蒂娃的研究中具体化为在对话关系中重新认识写作主体、读者主体与外部文本对意义形成的作用,三者的并存和它们之间的关系共同构成了研讨文本意义空间的三个基本维度。① 从这三个维度及其关系着手讨论意义的形成,说明后结构主义批评终于走出了把语言的结构系统视为文本意义之源的单一思路,文本意义何以形成的探索从此走进了一个比表意研究更加开阔的场域。从这个角度看,了解语言的对话性,是认识后结构主义批评阐释场域的构成特点及其释意取向的关键,它不仅要求对释意活动的研讨必须跳出仅在结构系统中寻求答案的单一思路,而且还将释意研究转向被结构主义弃之不顾的作者主体,同时还要关注构成对话关系的另一方,即作为受话主体的读者对意义生成的参与。为处理这样一种关系网络,克里斯蒂娃把文本意义何以生成的研讨,置放到一个由多重对话关系交集而成的平台上,提出通过"成义过程"或"意指过程"(signifiance)来探索文本意义的形成和文学批评的生产性。对此德曼曾有这样的评议:"它不诘问词语具有什么意义,而是诘问它们怎样表达意义","这表明,如果不加批判地屈从于意者的权威性,对言语的文学维度的感知将会被大半抹杀"。② 德曼的这个说法正好可以拿来印证克里斯蒂娃对成义过程的界说。

关于成义过程,克里斯蒂娃解释说:由于运用语言的表意活动是一个"非常浓缩的行为",即作者要"在一个词语的空间浓缩了许许多多的经验:阅读、爱情、仇恨等"③,所以由此形成的"'文学词语'不是一个'点'(一种固定的意义),而是多重文本的'平面交叉',是多重写作的对话"④。作者主体的表意行为也因此有了"质疑语言,改变语言,把语言从其潜意识和其习惯运作之自然性中剥离"的特点,它使表意活动成了一个重建语义和重新分配语言次序的过程。克里斯蒂娃说:"我们把发生于语言内部这种差异化、成层和碰撞的工作称作成义过程,该工作沿着说话者主体的线索积淀为拥有语法结构的可传达的意义链条",于是"成义过程成了无限的

① 朱莉娅·克里斯蒂娃:《主体·互文·精神分析——克里斯蒂娃复旦大学演讲集》,祝克懿、黄蓓译,生活·读书·新知三联书店2016年版,第13页。
② 保罗·德曼:《符号学与修辞》,李自修等译,《解构之图》,中国社会科学出版社1998年版,第52、53页。
③ 朱莉娅·克里斯蒂娃:《主体·互文·精神分析——克里斯蒂娃复旦大学演讲集》,祝克懿、黄蓓译,生活·读书·新知三联书店2016年版,第32页。
④ 同上书,第148页。

差异过程,后者的组合无边无涯,永无止境"①。由此展开的成义过程研究要涉及多重的对话关系,它们既成为文本意义的不同来源,又为批评的释意活动构建了一个驰骋想象的空间。在此基础上形成的阐释场域有助于批评视野的拓展,并为批评生产性的实现提供了多样化的思路。

从作为言说主体的作者来看,克里斯蒂娃指出,"其语言的'意义'是一种经验与实践",因此批评对作者意指行为的分析,不仅要指出结构系统使其言说不可能与文本意义同一,同时还应关注由于作者的意指作用而使文本意义中有了和"意义经验"(expérience du sens)相关的成分②,这种意义经验来自作者个体的实践,它们显然不同于结构、成规赋予的意义。分析作者的经验与实践对语言意义生成的作用,使后结构主义批评在意义的阐释上有了开拓文本历史的趋向:批评的释意活动必须关注有着不同"意义经验"的作者主体与各种文本的对话关系的特殊性,关注各种文本之间,特别是当下文本与历史文本之间的对话关系在意义形成中的作用。克里斯蒂娃将这种在多重对话关系中展开的释意称为"互文性"(intertextualité)研究,指出立足于互文关系的释意活动不仅能深化和丰富对文本意义形成的认识,同时也极大地充实了文学批评释意的对象与空间。她说:"这样做的同时,也就是把它们纳入社会、政治、宗教的历史",甚至还有可能让释意活动"进入人类精神发展史的研究"③,"我们于是面对另一种形式的'对话'——意识与无意识之间的对话,文学语言正试图将这种对话传递给我们"④。这让反复游走于"某一文本与此前文本乃至此后文本之间关系"⑤的后结构主义批评,在文本成义过程的研究上有了自觉的历史意识和开阔的社会文化视野。

与立足于主体/结构所展开的表意研究相比,后结构主义的成义过程研究因为着眼于对话关系而重构了批评的阐释场域,于是有了文本意义乃是多重意指行为交集产物的认知,使释意活动有可能更充分地实现批评的生产性。结构主义的表意活动研究虽然把批评的释意带出了仅从个体言说来理解文本意义的狭隘思路,但仅仅着眼于结构系统的制约性,使它只是关注文本表达了什么意义,却忽略了主

① 克里斯蒂娃:《文本与文本科学》,史忠义译,《符号学:符义分析探索集》,复旦大学出版社 2015 年版,第 51、7 页。
② 朱莉娅·克里斯蒂娃:《主体·互文·精神分析——克里斯蒂娃复旦大学演讲集》,祝克懿、黄蓓译,生活·读书·新知三联书店 2016 年版,第 10 页。
③ 同上书,第 11 页。
④ 同上书,第 25 页。
⑤ 同上书,第 14、11 页。

体的功能性存在和文本意义形成之间的复杂关系。这个比较提醒我们,如何认识文学活动的特点以及为批评构建一个什么样的阐释场域,将直接影响文学批评能在多大程度上实现它的生产性,更关系到批评的释意可能步入文本意义的什么层面。

三

从阐释场域的构建和释意活动可能步入的意义层面来看,要认识文学批评的生产性并将其付诸批评实践,我们的研讨显然不能停留在对20世纪西方文论思想的梳理和借鉴上,即使在梳理借鉴中也有我们的再阐释,其中不乏自己的发现和提升。提出不能止步于他者的诠释,也不是在接受外来文化要有自己的思考这个意义上讲的。萨义德早就说过,"旅行中的理论"往往要经历一个"从一种文化向另一种文化转移"的过程,所以必须考虑"某一历史时期和民族文化中的一种理论,在另一历史时期或者境域中是否会变得截然不同"[①]。在文化交流频繁的今天这已是人们的共识,无须再去重复。强调我们的认知还需走出现有研讨格局的更重要的理由,是因为西方各种批评理论对生产性的阐释确实还存在着相当大的局限性:无论是结构主义还是后结构主义批评,也包括本文尚未涉及的英美新批评、接受美学、新历史主义等,对批评释意活动的研讨基本上都是在语言研究的平台上展开的,批评的生产性因此被解释成文学的语言和语言活动向批评释意发出理解诉求的产物;而之所以会有这样的诉求,按照克里斯蒂娃的说法,则是因为"以魔力、诗和文学的名义,表意手段(能指)中这种实践在整个历史进程中都笼罩着某种'神秘的'光晕"[②],它让文本意义的形成与表达成了一个需要通过语言阐释才能去蔽的过程;批评正是因为洞悉和揭示了文学语言活动的种种特点,才有了文本意义阐释上的生产性。

保罗·利科曾说:"认为在事物的理论之前能够并必须先有记号理论的这种思想,是我们时代很多哲学所特有的思想"[③];类似的思想也存在于关于文学的各种理论之中。所以对"语言转向"(Linguistic Turn)之后的西方文论来讲,语言分析

① 爱德华·W. 萨义德:《世界·文本·批评家》,李自修译,生活·读书·新知三联书店2009年版,第400页。
② 克里斯蒂娃:《文本与文本科学》,史忠义译,《符号学:符义分析探索集》,复旦大学出版社2015年版,第51、7页。
③ 保罗·利科主编:《哲学主要趋向》,李幼蒸等译,商务印书馆1988年版,第337页。

就像压倒骆驼的那根稻草一样,成为破解文学之谜最为关键的一步。雅各布逊关于"文学性"的界说再好不过地印证了这种认识,他说:"文学学的对象不是文学及其总和,而是文学性(literariness,literaturnost),亦即特定作品成其为文学作品的那一特性"①。这种特性存在于文学的语言和语言活动之中,表现为文学言说对日常语言的变形和扭曲,其作用在于"通过提高符号的具体性和可触知性(形象性)而加深了符号同客观物体之间基本的分裂"②,于是读者的感知因为表意语言形式的奇特化而摆脱自动化认知的迟钝,从而对习以为常的现象重新有了新鲜感,文学语言也因此有了凸显形式的"能指优势"特征。可以说,通过文学和语言的关系去理解文本的意义及其成因,构成了现有的研讨批评生产性的主导思路。罗兰·巴特对表意活动的分析、克里斯蒂娃的文本成义理论,都是建立在研究语言和语言活动的基础之上的。即使后结构主义批评在论及对话性、互文性的时候也会涉及社会、政治、宗教甚至无意识,但那也是在它们和语言活动有着某种关联的意义上讲的,其实并没有把这些社会文化因素视为参与文本意义生产的独立来源。这种认知方式不仅限制了生产性研讨场域的建构,而且还让批评在追问文本意义何以生成的过程中,对语言之外的其他成因几乎一概不见。就像马尔库什在论及语言范式研究的缺陷时所说的那样:"它从一开始就把每一种社会关系理解为一种语言形式;而正是这种转换在原则上排除了关于变化的'因果'机制的问题被提出的可能性"③。可是从文学语言活动的实际情况来看,作者的表意行为和批评的释意活动,并非始终徘徊在能指/所指的圈子里;文本意义的形成事实上还和语言活动之外的诸多因素如历史环境、社会形态、文化传统、知识状况、传媒技术以及主体塑形等,都有着直接或间接的关联。看不到这些关系的存在,不能把各种非语言动因一一纳入批评释意的场域之中,显然不可能充分认识文本意义生成的复杂机制,也不可能让释意进入更深的文本层面。这种缺乏社会视域的阐释活动,被社会学家米尔斯视为社会学想象力贫乏的产物;他指出,"社会学的想象力可以让我们理解历史与个人的生活历程,以及在社会中二者间的联系",所以"在回归到个人生活历程、历史以及二者在生活中的交织等问题之前,没有哪个社会研究能完成其学术探

① 转引 V. 厄利希:《俄国形式主义:历史与学说》,张冰译,商务印书馆2017年版,第255页。
② 雅各布逊:《语言学与诗学》,滕守尧译,赵毅衡编选《符号学文学论文集》,百花文艺出版社2004年版,第180页。
③ 乔治·马尔库什:《语言与生产——范式批判》,李大强、李斌玉译,黑龙江大学出版社2011年版,第49页。

索的过程"。① 西方文论关于批评生产性的研讨,正处在米尔斯说的这种尚未完成的境况之中。以此来看,若想走出语言批评的盲区,拓展和深化对批评生产性的认识,就必须进入社会历史的场域,把文本意义置放在由多重因果关系构成的生成机制中来考察;而能让我们的研讨进入这种境界的,就是马克思的艺术生产论。

不过,对国内的一些研究者来讲,艺术生产似乎是一个与批评的生产性没有什么关联的概念。他们或把艺术生产视为一种比喻的说法,将其等同于艺术创造或者文学创作;或在经济学的层面上理解艺术生产,认为马克思是从生产与消费互为前提的角度讨论文艺活动的某些特点;还有人认为艺术生产是资本主义时代特有的文化现象,马克思将其用于批判商品生产和市场经济对文艺活动的干扰与破坏;或者从艺术生产中引出"生产者"的概念,用于讨论这种身份对作家的影响。② 诸如此类的见解与做法和马克思的艺术生产思想似乎都有一定的关系,但是从根本上讲,又可以说都是对艺术生产的误读和误解。也就是说,由于在艺术生产的研究上人们一直未能摆脱现有文学理论知识框架的束缚,又很少在马克思理论研究的整体语境中去理解他对文艺问题所做的各种论述,不去思考他为什么要在"生产"的意义上阐释文学艺术活动,以致忽略了马克思的艺术生产研究本身原有的逻辑结构。其实,只要进入马克思理论研究的知识语境就会发现,艺术生产实际上是他思考多年的一个问题,这一概念的明确提出是马克思经过长期思考之后,对文学艺术及其活动的性质与特征的一种指认。以"生产"诠释文学艺术活动,既融涵了马克思从劳动对象化的意义上界说审美的思想,又为研究文学艺术活动确立了两个基本的审视维度。

在《资本论》的手稿《剩余价值理论》第一卷中,马克思明确指出,由一定的物质生产所产生的一定的社会结构和人与自然的一定关系,是决定精神生产性质的两个基本要素。他说:

> 从物质生产的一定形式产生:第一,一定的社会结构;第二,人对自然的一

① C.赖特·米尔斯:《社会学的想象力》,陈强、张永强译,生活·读书·新知三联书店 2016 年版,第 6—7 页。

② 本雅明和马歇雷都曾在"生产者"的意义上研究作者的著述,但是他们对"生产者"概念的理解却不同于马克思。马克思指出,"同一种劳动可以是生产劳动,也可以是非生产劳动。例如,弥尔顿创作《失乐园》得到 5 镑,他是非生产劳动者。相反,为书商提供工厂式劳动的作家,则是生产劳动者。"(《马克思恩格斯文集》第八卷,人民出版社 2009 年版,第 406 页)就是说马克思把受控于资本、为商业利益而写作的作者称为生产者,反之则是非生产者。而本雅明、马舍雷则是在创作、写作即劳动的意义上理解生产者,并未涉及其作品与资本和商品生产的关系(参见瓦尔特·本雅明:《作为生产者的作者》,河南大学出版社 2014 年版)。

定关系。人们的国家制度和人们的精神方式由这两者决定,因而人们的精神生产的性质也由这两者决定。①

马克思在此表述了这样一种观点:精神生产并不是直接由物质生产决定的;一定的物质生产所产生的特定的社会结构和人对自然的一定关系,才是决定精神生产性质的两个基本要素。马克思关于艺术的"一定的繁盛时期决不是同社会的一般发展成比例的,因而也决不是同仿佛是社会组织的骨骼的物质基础的一般发展成比例的"的著名论断,以及以希腊艺术为例对这个论断所作的精彩阐释,就是从这两个维度切入和展开的。② 韦勒克在言及马克思的这一论断时,称其"出人意料"而毫不掩饰他的惊讶,因为这种文学观"并非是其经济唯物主义理论学说的产物"。但是他又说马克思以希腊艺术为例所做的论证,"只能牵强地回答说希腊艺术的魅力是童年的魅力",实际上"还没有解答出这个问题而就此作罢了"。③ 其实并不是马克思没有说清楚,而是韦勒克不了解马克思阐述希腊艺术魅力所依据的两个维度,根本就没有搞清楚马克思论证的逻辑思路和这段话的真正含义。看来,在不了解马克思的艺术生产论的情况下,即使像韦勒克这样的饱学之士也会走入误读、误解的歧途。

四

韦勒克的失误告诉我们,在艺术生产的视域中研讨批评的生产性,决不是用经济基础决定上层建筑的关系去解释文本意义的形成。从马克思以希腊艺术为例的阐释来看,文本的意义实际上是在多重关系的参与下才形成的,如何在"一定的社会结构"和"人对自然的一定关系"的维度上揭示文本意义形成的关系网络及其复杂机制,才是在艺术生产视域中展开批评释意,进而实现批评生产性的关键。从批评释意的角度看,马克思对希腊艺术"何以仍然能够给我们以艺术享受"④的解释,为我们提供了如何在这两个维度上分析文本意义的范例。

先看从社会结构维度入手的分析。马克思指出,决定希腊艺术的社会结构产

① 《马克思恩格斯全集》第二十六卷第一册,人民出版社1972年版,第296页。
② 《马克思恩格斯全集》第三十卷,人民出版社1995年第2版,第51页。
③ 雷纳·韦勒克:《近代文学批评史》(中文修订版)第三卷,杨自伍译,上海译文出版社2009年版,第311、314 315页。
④ 《马克思恩格斯全集》第三十卷,人民出版社1995年第2版,第53页。

生于不发达的历史阶段,即"历史上的人类童年时代"。韦勒克认为这种说法是用"人类童年及其持久引力"来解释希腊艺术的魅力,但这个"令人质疑的理论"实在说明不了什么问题①,不了解在马克思的理论语境中,"童年"其实是另有所指的,即是指人的发展尚处于极受限制的古代社会。马克思指出:

> 人的依赖关系(起初完全是自然发生的),是最初的社会形式,在这种形式下,人的生产能力只是在狭小的范围内和孤立的地点上发展着。以物的依赖性为基础的人的独立性,是第二大形式,在这种形式下,才形成普遍的社会物质交换、全面的关系、多方面的需要以及全面的能力的体系。建立在个人全面发展和他们共同的、社会的生产能力成为从属于他们的社会财富这一基础上的自由个性,是第三个阶段。第二个阶段为第三个阶段创造条件。②

在这里,马克思把人类历史的发展分为前资本主义的古代社会、资本主义社会和共产主义社会三个阶段,并指出与这三个历史阶段或社会形态相对应的社会关系,分别是建立在以自然血缘关系和统治从属关系为基础的人的依赖性、以物的依赖性为基础的人的独立性和自由的社会个性之上的。以此来看艺术生产,正如马克思所说,古代社会的生产能力虽然低下,人的发展也受到极大的限制,但让人只能在孤立的地点上和有限的关系中生存的历史局限,却使"单个人显得比较全面,那正是因为他还没有造成自己丰富的关系,并且还没有使这种关系作为独立于他自身之外的社会权力和社会关系同他自己相对立"③,所以才有可能使"个人把劳动的客观条件简单地看作是自己的东西,看作是使自己的主体性得到自我实现的无机自然";"在这里,人不是在某一种规定性上再生产自己,而是生产出他的全面性"④。在这样的生存环境和社会关系中萌发的想象也因此有了对象化的审美内涵;被马克思称道的希腊艺术的魅力就是由此形成的。也只有在这个前提下,才可能理解为什么马克思在给希腊艺术以极高的评价之后又要说,孕育了希腊艺术的那种社会形态毕竟是不成熟的,而且永远不可能复返;强调希腊艺术除了能让人感受"儿童的天真"以获得艺术享受之外,它更重要的价值是激励后世的艺术创造应"努力在一个更高的阶梯上把儿童的真实再现出来"。历史的发展使现代社会的艺

① 雷纳·韦勒克:《近代文学批评史》(中文修订版)第三卷,杨自伍译,上海译文出版社2009年版,第315页。
② 《马克思恩格斯全集》第三十卷,人民出版社1995年第2版,第107—108页。
③ 同上书,第112页。
④ 同上书,第476、480页。

术生产不可能找回那种只能存在于"未成熟的社会条件"下的人的感觉,而是只有通过批判异化劳动、重建人的感觉和人与现实的审美关系,才能在更高的阶梯上再现"儿童的真实"即人的感觉,才能使艺术生产获得超越古代社会的发展和繁盛。

马克思对希腊艺术魅力何在的释意说明,在一定的社会结构维度上研讨文学艺术,不仅需要关注言说主体和接受主体的阶级身份、政治观念会参与文本意义的生产,而且还需关注人的历史发展以及与之对应的社会关系对主体塑形所起的重大作用,因为它直接关系到批评对文本的深层意涵的理解和把握。

把人对自然的一定关系作为研究文学艺术活动的基本维度,是马克思艺术生产论特有的思想,也是现代文学批评的盲点。在论及希腊艺术的兴衰时,马克思提出:"成为希腊[艺术]的基础的那种对自然的观点和对社会关系的观点,能够同走锭精纺机、铁道、机车和电报并存吗?在罗伯茨公司面前,武尔坎又在哪里?在避雷针面前,丘必特又在哪里?在动产信用公司面前,海尔梅斯又在哪里?"①通过一连串的反问,马克思不仅指出任何艺术想象都与人和自然的关系有关,同时还强调建立在物的依赖性之上的现代社会是导致艺术想象衰落的又一个根源,因为"它使人和人之间除了赤裸裸的利害关系,除了冷酷无情的'现金交易',就再也没有任何别的联系了。它把宗教虔诚、骑士热忱、小市民伤感这些情感的神圣发作,淹没在利己主义打算的冰水之中。它把人的尊严变成了交换价值,用一种没有良心的贸易自由代替了无数特许的和自力挣得的自由"②。而造成这种境况的原因,则与技术在现代社会的使用和发展有着直接的关系。马克思指出,人对自然的关系呈现在工艺史的发展之中,"工艺学揭示出人对自然的能动关系,人的生活的直接生产过程,从而人的社会生活关系和由此产生的精神观念的直接生产过程"③。所以从人对自然的一定关系的维度上展开的释意活动,会涉及物化、异化、对象化以及形式、技术、技巧等问题。它们既和审美活动有着某种关联,就像马克思说的,"中世纪的手工业者对于本行专业劳动和熟练技巧还是有兴趣的,这种兴趣可以升华为某种有限的艺术感"④;又会直接影响到文学艺术在表现形态和传播方式上的种种变化,个中的是是非非,至今还是一个颇有争议的话题。例如本雅明在《机械复制时代的艺术作品》中,强调科学技术介入艺术生产不仅改变了传统的艺术观念,而

① 《马克思恩格斯全集》第三十卷,人民出版社1995年第2版,第52页。
② 《马克思恩格斯文集》第二卷,人民出版社2009年版,第34页。
③ 《马克思恩格斯文集》第五卷,人民出版社2009年版,第428—429页注释〔89〕。
④ 《马克思恩格斯文集》第一卷,人民出版社2009年版,第559页。

且还催生了新的艺术类型,使文学艺术更贴近现实人生。而阿多诺和霍克海默则认为,技术的介入及其管理方式的滥用,已使艺术生产堕落成"文化工业",使之成为统治者愚昧大众的工具。他们的争议提醒我们,随着科学技术的发展和各种新的文艺形态的出现,如何认识科学技术与文学艺术的关系,以及通过这种关系的分析梳理进一步认识批评释意的复杂性,还是一个有待深入展开的话题。

以艺术生产论的两个维度去看文本意义的生成,显然远远超出了语言研究的视域,它意味着文本意义的生成过程不仅和语言及语言活动有关,而且还与政治、经济、文化和传媒技术有着千丝万缕的联系,涉及各种生活经验、政治思想、文化传统和与之相应的意识形态、社会体制、组织机构对文本意义生成机制的参与和影响,以及这些参与、影响和主体审美意指活动之间的复杂关系。由此看来,文本意义的生成并不仅仅取决于语言活动的成义过程,而实际上是社会文化运作机制的产物,批评的释意活动只有在这个场域中,才可能实现它所追求的生产性。

马克思"艺术生产论"的理论视域与当代意义

谭好哲

山东大学文艺美学研究中心

"艺术生产论"是马克思主义文艺美学的重要理论构成之一。对此,中国学界以往的相关研究往往只是将其作为马克思资本主义研究与批判的理论副产品来看待,或者作为马克思主义整体理论建构中主要文艺观念的补充性内容,虽然也取得了不少有价值的研究成果,但总体来看存在着视野偏狭、格局偏小的问题,致使对艺术生产论丰广深厚的理论内涵缺乏应有的理论认识,相应地对其理论价值和当代意义也就存在估价不足和把握不准的问题。实际上,就理论视域而言,马克思的艺术生产论与马克思主义的三个组成部分均存在着内在逻辑上的关联,因此只有从这样一种宏阔理论视域中才能弄清马克思为什么要言说艺术生产问题,又是如何言说的,依次而进方才能够对马克思艺术生产论的理论价值和当代意义作出准确的理论认知和把握。

艺术生产与历史唯物主义哲学

无论就历史现实还是就内在逻辑来看,马克思的艺术生产论首先是与历史唯物主义理论的产生与阐发紧密交织在一起的。历史唯物主义把人类社会从结构上区分为经济基础与上层建筑、社会存在与社会意识两个层面。与此相对应,马克思将人类的基本活动归结为物质生产与精神生产两大活动部类,而"艺术生产"属于精神生产的部门之一。以"艺术生产"概念为中心,马克思形成了自己的艺术生产理论。

马克思的艺术生产理论伴随着唯物史观从创立到走向成熟的历史,经历了一个不断丰富和完善的过程。大致而言,这一理论萌生于19世纪

40年代中期的哲学和政治经济学著述,正式形成于五六十年代的政治经济学研究,在此后的研究和著述中又获得了进一步的丰富和拓展。《1844年经济学哲学手稿》是一部包含着马克思主义的哲学、政治经济学和科学社会主义理论胚胎或思想萌芽的著作,在这部著作里马克思论述了生产劳动对于人类生活和历史进步的伟大意义,指出"全部人的活动迄今为止都是劳动"①,并明确地将艺术视为"生产"的一种特殊形式。比"手稿"稍晚,马克思和恩格斯在他们合作写于1845年秋至1846年5月的《德意志意识形态》中,提出了社会生活在本质上是"实践"的这一思想,论证了物质生产在人类历史发展中的决定作用,从生产方式和交往形式的矛盾运动中揭示了人类历史发展的一般规律,并进而阐述了资本主义被共产主义所取代的历史必然性。同时,在这部著作里,马克思和恩格斯将一般生产区分为物质生产与精神生产两大领域,明确地提出了"精神生产""精神劳动"的概念,还在论述分工问题时把艺术创作称为"艺术劳动"。

1857年,马克思在为其准备出版的《政治经济学批判》一书所作的未完成的"导言"中,首次在与"物质生产"相对的意义上明确使用了"艺术生产"概念,并对有关生产的一般理论问题以及物质生产与精神生产、艺术生产的关系作了辩证的论述和阐发。1859年,马克思在正式出版的《政治经济学批判》(第一分册)"序言"中对历史唯物主义作了经典性的阐述,提出了基础与上层建筑关系的著名比喻,明确指出"物质生活的生产方式制约着整个社会生活、政治生活和精神生活的过程"②,并从这样一种结构关系中对政治、法律、宗教、艺术、哲学等精神生产形式加以定位。直到晚年,从与物质生产的联系中论述和阐发艺术生产问题,一直是马克思的一个基本理论研究视角。在写于1874—1875年年初的《巴枯宁〈国家制度和无政府状态〉一书摘要》里,马克思提出"生产力"包括"物质方面的和精神方面的"两个方面,并显然是将"语言、文学、技术能力等等"包括在精神方面的生产力之中。③此外,在马克思和恩格斯晚年的古代史研究中,对原始社会和古代社会中艺术生活、文化生活与物质生产的密切联系,尤其是关于生产劳动中人脑和人手的进化及语言的产生、物质生产技术的发明和进步对艺术起源和艺术创作的影响和推动作用,有着丰富的多方面的实证性材料引述和观念论述。④ 由这个简单的梳理可见,

① 《马克思恩格斯文集》第一卷,人民出版社2009年版,第193页。
② 《马克思恩格斯选集》第二卷,人民出版社2012年第3版,第2页。
③ 《马克思恩格斯全集》第十八卷,人民出版社1964年版,第682页。
④ 参见马克思《摩尔根〈古代社会〉一书摘要》和恩格斯《自然辩证法·劳动在从猿到人的转变中的作用》等著述。

"生产"是马克思历史唯物主义理论孕育与形成的基础性概念,而"艺术生产"作为社会生产的一个特殊存在部类,也是历史唯物主义理论构成和理论阐述中的一个重要方面。

马克思将"生产"概念作为其历史理论中首要的关键词加以使用,体现了他对人的本质和人类历史发展规律的基本理论认识,而艺术生产论正是附着于这一理论认识的。在《1844年经济学哲学手稿》中,马克思指出,人的类本质与其类活动是统一的,物质性的生产劳动是人类最基本的类活动,人类的社会本质首先是在生产劳动中得以形成和体现的。但是,在异化范围内活动的人们,包括以往那些唯心主义思想家们认识不到这一点,他们"仅仅把人的普遍存在,宗教,或者具有抽象普遍本质的历史,如政治、艺术和文学等等,理解为人的本质力量的现实性和人的类活动"①。这一点在以自由的名义强调艺术审美活动的非功利性的德国古典美学中表现得尤为突出,康德、席勒、黑格尔的美学研究都是建立在将艺术审美活动与功利性物质实践活动加以区分或割裂基础之上的。而马克思则不然,他指出:"私有财产的运动——生产和消费——是迄今为止全部生产的运动的感性展现,就是说,是人的实现或人的现实。宗教、家庭、国家、法、道德、科学、艺术等等,都不过是生产的一些特殊的方式,并且受生产的普遍规律的支配。"②因此,文学、艺术等精神文化和审美活动不应被孤立地加以看待,而应该联系着人的本质、联系着人的生产实践活动及其产品来综合地加以考察,文艺研究应该成为具有真正的人本学涵义的"关于人的科学"的一个有机组成部分。

艺术受生产的普遍规律支配的思想包含着丰富深刻的理论内涵。首先,它意味着艺术生产也必然具有物质生产活动所具有的一般特性,这主要表现在:艺术生产与物质生产一样,都具有活动主体与客体,都是主体对于客体的对象化实践活动,其间凝聚了人的本质力量,既是对客体世界的认识和改造,也是主体自身本质力量的外化和确证,是认识和对象化的统一、能动和受动的统一、合规律性与合目的性的统一,并且要按照"美的规律"来塑造物体。其次,它意味着艺术生产的一般历史发展在内容、性质与总体规模、水平上受制于物质生产的一般历史发展。如果说,在"手稿"中马克思还主要侧重从前一个方面展开理论言说的话,那么在《德意志意识形态》的写作之后,艺术受生产的普遍规律支配的思想则更进一步地向着历史发展的规律性方面延伸,在历史唯物主义的思想阐发中获得了内容上更为丰富

① 《马克思恩格斯文集》第一卷,人民出版社2009年版,第192页。
② 同上书,第186页。

和充实的理论拓展。在这之后,社会生产方式的发展——包括生产力与生产关系的矛盾运动——是社会发展的基础,作为精神生活之一的艺术生产既是整个社会生产活动形式之一种,同时又受到物质生产活动支配的思想便成为马克思艺术生产论的基本观念。

艺术生产与马克思主义政治经济学

以剩余价值的发现为主要理论内容的政治经济学也是马克思艺术生产论的另一重要理论视域。这一视域给马克思的艺术生产研究拓展出两个致思维度和理论空间:其一是在理论本体层面对艺术生产基本理论架构的辩证阐发;其二是在现实实践层面对资本主义时代艺术生产的分析和批判。二者互为依托、相辅相成,将马克思的艺术生产论由历史唯物主义视域下侧重于艺术生产与作为社会发展基础的物质生产的关系转向艺术生产自身的思考和分析。

马克思对艺术生产本体问题的理论思考主要包含在他对"生产一般"的研究中。在《政治经济学批判》"导言"里,马克思把生产提到经济活动的首要位置加以研究。他指出,就历史发展而言,说到生产,总是指在一定社会发展阶段上的生产,但这并不意味着只能对生产的历史发展过程中的各个发展阶段——加以研究。其实,生产的一切时代有某些共同标志、共同规定,因而是可以对其做抽象研究的,马克思把这种研究称作对"生产一般"的研究,他说:"生产一般是一个抽象,但是只要它真正把共同点提出来,定下来,免得我们重复,它就是一个合理的抽象。"①马克思对"生产一般"的理论抽象,包含着三个方面的内容:其一,就共同特点而言,"生产"(包括艺术生产)通常与分配、交换、消费等要素和环节共同构成完整统一的社会经济活动过程。在这一过程中,生产是起点,消费是终点,分配、交换是中介环节。生产的起点地位决定了它在这一活动过程中具有支配性决定作用,其他要素和环节居于从属性地位。其二,生产与消费既是互有区别的两种东西,又具有辩证转化、相互中介的同一性。这种同一性表现在:生产直接是消费,消费也直接是生产,生产与消费具有"直接的统一性";生产为消费创造作为外在对象的材料,消费为生产创造作为内在对象、作为目的的需要,双方均表现为对方的手段,以对方为中介;生产生产出消费,消费完成生产行为,双方都由于自己的实现才创造对方。

① 《马克思恩格斯选集》第二卷,人民出版社2012年第3版,第685页。

其三,如果没有"生产一般"概念所包含的一切生产的一般条件,也就没有"一般的生产",而"生产总是一个个特殊的生产部门——如农业、畜牧业、制造业等,或者生产是总体"①。特殊的生产部门与生产的总体是局部与整体的关系,既有联系又有区别,二者之间不能相互等同,这其中存在着"生产的一般规定在一定社会阶段上对特殊生产形式的关系"②。正是由对这一关系的思考,马克思提出了著名的"不平衡关系"理论,即"物质生产的发展例如同艺术发展的不平衡关系"③。

上述内容之外,马克思还从生产一般的角度提出了许多深刻而又具有理论阐释空间的美学、艺术学理论命题和观念。在《1844年经济学哲学手稿》中,马克思提出"劳动生产了美"④的命题,还提出人的生产活动具有"按照美的规律来构造"⑤的特性。在《政治经济学批判》里论述生产劳动问题时,马克思说过:"钢琴演奏者生产了音乐,满足了我们的音乐感,不是也在某种意义上生产了音乐感吗?"⑥同样的观点在《〈政治经济学批判(1857—1858年手稿)〉导言》中也有表述:"艺术对象创造出懂得艺术和具有审美能力的大众,——任何其他产品也都是这样。因此,生产不仅为主体生产对象,而且也为对象生产主体。"⑦当然,更为学界熟知的是,正是在这个"导言"里,马克思提出了艺术掌握世界的特殊方式问题以及艺术生产与物质生产发展的"不平衡关系"理论。这些美学、艺术学观点和思想,都是与"生产一般"的抽象理论思考相关的,或者说属于"生产一般"的理论思考范围,有其超越具体时代含义的普遍性理论抽象价值。

当然,马克思在政治经济学里对生产问题的研究没有仅仅停留在"生产一般",而是由"生产一般"推进到了一定社会发展阶段上的生产也就是资本主义时代的生产层面。马克思认为,蕴含于"生产一般"概念中的上述抽象要素和环节还只是一切生产的一般条件,从这些要素和环节还不可能理解任何一个现实的历史的生产过程。要理解现实的历史的生产过程,首先必须考察物质生产的特殊的历史形式,在此基础上才能理解和把握一定时代人们的精神生产的性质和特点。马克思说:"要研究精神生产和物质生产之间的联系,首先必须把这种物质生产本身不是当作

① 《马克思恩格斯选集》第二卷,人民出版社2012年第3版,第685—686页。
② 同上书,第686页。
③ 同上书,第710页。
④ 《马克思恩格斯文集》第一卷,人民出版社2009年版,第158—159页。
⑤ 同上书,第163页。
⑥ 《马克思恩格斯全集》第四十六卷上册,人民出版社1979年版,第264页。
⑦ 《马克思恩格斯选集》第二卷,人民出版社2012年第3版,第692页。

一般范畴来考察，而是从一定的历史的形式来考察。例如，与资本主义生产方式相适应的精神生产，就和与中世纪生产方式相适应的精神生产不同。如果物质生产本身不从它的特殊的历史的形式来看，那就不可能理解与它相适应的精神生产的特征以及这两种生产的相互作用。"①马克思的这段话提出了艺术生产研究的方法论原则。马克思所坚持的科学研究方法是由抽象到具体的方法。如果说对"生产一般"的研究是马克思生产论研究作为起点的抽象阶段的话，那么对资本主义生产方式及其相适应的精神生产的研究则是马克思生产论研究经由抽象而上升到具体的阶段。在后来的研究中，马克思更为注重"一定社会阶段上"特别是资本主义社会生产包括艺术生产特殊性的研究。

在对资本主义生产方式的研究中，马克思大量论及了艺术生产问题，这些论述的理论价值一方面在于它们是作为资本主义时代生产特点的有力例证提出来的，另一方面也使得马克思的艺术生产论由一般条件、一般理论架构的设定层面进入到艺术生产的社会运行肌理层面，使艺术生产论的理论展开具有了鲜活的艺术材料和丰广的历史内容。在《1844年经济学哲学手稿》中，马克思就深刻地观察到并分析论述了资本主义时代的异化劳动对自由的艺术创造活动的扭曲，他指出，资产阶级国民经济学的"真正理想是禁欲的却又进行重利盘剥的吝啬鬼和禁欲的却又进行生产的奴隶。它的道德理想就是把自己的一部分工资存入储蓄所的工人，而且它甚至为了它喜爱的这个想法发明了一种奴才的艺术。人们怀着感伤的情绪把这些搬上了舞台"②。在此后的政治经济学研究中，马克思研究了资本市场和商品制度下艺术生产的状况、艺术生产与艺术商品价值的关系、资本主义生产关系与真正的艺术生产的对立等诸多问题，对资本主义时代艺术生产的特殊性做出了历史的揭示和阐发。马克思指出，在资本主义时代，艺术生产作为上层建筑领域内意识形态生产的一个部门，已经纳入到资本主义商品生产的运转体系之中，在社会精神价值属性之外又具有了商品生产的属性。在这种条件下，资产阶级把诗人和艺术家变成了他们出钱雇用的雇佣劳动者，艺术成为逐利的工具，艺术生产本身越来越失去了其作为精神生产本应具有的自由性质。正是在这个意义上，马克思做出了"资本主义生产就同某些精神生产部门如艺术和诗歌相敌对"③的论断。从这样一个基本认识出发，马克思还具体分析研究了资本主义条件下艺术生产中"生产劳

① 《马克思恩格斯全集》第二十六卷第一册，人民出版社1972年版，第296页。
② 《马克思恩格斯文集》第一卷，人民出版社2009年版，第226页。
③ 《马克思恩格斯全集》第二十六卷第一册，人民出版社1972年版，第296页。

动"与"非生产劳动"的关系。所谓"生产劳动"就是同资本交换,产生剩余价值的劳动;所谓"非生产劳动"就是不同资本交换,而直接同收入即工资或利润交换的劳动。由于与资本家的关系不同,同一种劳动可以是生产劳动也可以是非生产劳动,而艺术家可以是生产劳动者也可以是非生产劳动者。马克思以作家的创作和演员的表演等实例说明了资本主义时代艺术家身份的两重性。这种两重性进一步充分证明了资本主义社会中艺术生产屈从于资本主义剩余价值生产,从而日益丧失精神生产的自由属性的历史现实,是对资本主义与艺术和诗歌相敌对这一理论命题的展开,也是从政治经济学角度对于物质生产决定精神生产的唯物史观的一个揭示。

艺术生产与科学社会主义

马克思考察社会生产和艺术生产的理论视域也涵括于其科学社会主义的理论视域之中。如果说,历史唯物主义的视域侧重解决的是艺术生产论的研究方法问题,政治经济学主要涉及的是艺术生产论的抽象理论建构和具体历史内容的问题,那么科学社会主义的理论视域则主要关注的是艺术生产的价值和理想及其与人的解放和自由的关系问题。这其中表露和阐发出来的艺术价值和理想既为马克思在政治经济学研究中对于资本主义艺术生产的批判、剖析确立起了一个参照和标准,也通过艺术和审美领域对作为人类未来的共产主义社会理想的理论描述拓展出了新的言说内容,开辟出新的理论空间。

如前所述,马克思在《1844年经济学哲学手稿》中是从生产劳动的角度来论述人类的生命活动本性的。马克思认为,自由自觉的生产劳动体现了人类生命活动的本质,但是在私有财产的社会历史条件下,生产劳动显示人的自由自觉的生命本质的特性被异化了、扭曲了,成为异化的劳动。异化劳动是一切社会异化的根源,私有财产、宗教、国家、艺术等,都或者是异化劳动的产物,或者受异化劳动规律的支配和影响。在异化劳动所显示出来的工人对生产的关系中隐含着资本与劳动、无产与有产的根本矛盾和对立,当这种矛盾和对立达到不可解决的程度时,社会革命的时代就到来了。马克思说:"社会从私有财产等等解放出来、从奴役制解放出来,是通过工人解放这种政治形式来表现的,这并不是因为这里涉及的仅仅是工人的解放,而是因为工人的解放还包含普遍的人的解放;其所以如此,是因为整个的人类奴役制就包含在工人对生产的关系中,而一切奴役关系只不过是这种关系的

变形和后果罢了。"①无产阶级的解放运动将迎来共产主义制度的诞生,在共产主义条件下,生产将恢复其应有的自由属性,人将成为真正自由的生命存在。马克思说:"对私有财产的扬弃,是人的一切感觉和特性的彻底解放;但这种扬弃之所以是这种解放,正是因为这些感觉和特性无论在主体上还是在客体上都成为人的。"②他又说:"共产主义是对私有财产即人的自我异化的积极的扬弃,因而是通过人并且为了人而对人的本质的真正占有;因此,它是人向自身、也就是向社会的即合乎人性的人的复归……它是人和自然界之间、人和人之间的矛盾的真正解决,是存在和本质、对象化和自我确证、自由和必然、个体和类之间的斗争的真正解决。"③不难看出,在这里,马克思对生产包括艺术生产的研究已经由哲学、经济学而导向了社会发展领域,在此后的《德意志意识形态》《共产党宣言》等经典性著述中,这种导向得到了更为有力的拓展与深化。

科学社会主义视野之于艺术生产研究的理论价值,首先在于它揭示了人类社会由资本主义走向共产主义的必然性,从而为艺术审美理想的理论畅想与建构奠定了坚实的社会理论基础。正是由于生产资料资本主义私人占有与生产社会化之间不可克服的基本矛盾,使得资本主义必然走向灭亡,而代之以社会主义革命和共产主义时代的到来。

共产主义是异化劳动和一切形式的人类奴役的最终解除,那将是一个生产力高度发达、社会生产繁荣发展的时期,也将是一个人类自由得到实现、人人都能自由发挥自己的生命潜力的社会,在那里,每一个人的自由发展是一切人的自由发展的条件。与此同时,共产主义也必将是一个审美自由获得极大解放、艺术生产获得繁荣发展的时期。在《1844年经济学哲学手稿》《德意志意识形态》《共产党宣言》等著作中,马克思多次阐明共产主义时代将是人的天赋和个性获得自由实现的理想社会。他指出,共产主义社会将会是"个人的独创的和自由的发展不再是一句空话的唯一的社会",共产主义"本身就是个人自由发展的共同条件"。④ 因而,共产主义也将是以个人自由发展为基础的艺术繁荣的最理想的土壤。按照科学社会主义的理论,由于生产力的高度发展所带来的物质财富的极度丰盈以及社会必要劳动的极大缩减,共产主义时代将是人类从必然王国进入自由王国的时代,那时生存

① 《马克思恩格斯文集》第一卷,人民出版社2009年版,第167页。
② 同上书,第190页。
③ 同上书,第185页。
④ 《马克思恩格斯全集》第三卷,人民出版社1960年版,第516页。

斗争将会停止,由于分工而施加于人类活动的限制以及对于个人的生命压抑都将消除,人类能够完全自由自觉地创造自己的生活和历史,同时也能自由地创造美和艺术。

马克思特别注重分工对于艺术发展的意义。他指出,在私有制度条件下,分工一方面造成了艺术发展的历史条件,另一方面也使得人们限于自己一定的特殊的活动范围,从而造成了精神活动和物质活动、享受和劳动、生产和消费的分离和矛盾,这种状况显然又不利于人的个性的发展、人的才能的发挥,不利于精神生活的发展和艺术的繁荣。而在共产主义社会里,任何人都没有特殊的活动范围,都可以在任何部门内发展,社会调节着整个生产因而使每个人都有可能随自己的兴趣今天干这事,明天干那事;上午打猎,下午捕鱼;傍晚从事畜牧,晚饭后从事批判,这样就不会使之老是做一个猎人、渔夫、牧人或批判者。马克思说:"由于分工,艺术天才完全集中在个别人身上,因而广大群众的艺术天才受到压抑……在共产主义的社会组织中,完全由分工造成的艺术家屈从于地方局限性和民族局限性的现象无论如何会消失掉,个人局限于某一艺术领域,仅仅当一个画家、雕刻家等等,因而只用他的活动的一种称呼就足以表明他的职业发展的局限性和他对分工的依赖这一现象,也会消失掉。在共产主义社会里,没有单纯的画家,只有把绘画作为自己多种活动中的一项活动的人们。"① 与分工的消除相关,马克思还指出在共产主义时代,由于生产的性质发生了变化,"个性得到自由发展",再加之社会必要劳动时间的大大缩减,这就"给所有的人腾出了时间和创造了手段,个人会在艺术、科学等等方面得到发展"。②

马克思关于共产主义时代艺术生产问题的论述有三个显著的特点,其一,马克思是把艺术作为共产主义时代人类生活所必有,同时也是显示共产主义时代特点的一种精神生产和生活形式加以关注的;其二,马克思特别强调了共产主义社会条件下艺术生产活动的自由特性,它是人们自由创造的产物,同时也显示出那个社会中人的高度自由性;其三,共产主义时代艺术和人的自由不是"乌托邦"式的空想、臆想,而是建立在生产力高度发达、压抑个性的社会分工消失、社会必要劳动时间大大缩减的社会发展条件之上的。由此可见,马克思是把人的解放、艺术的自由发展置于社会发展的共产主义理想基础之上,这是马克思同古今一切形式的审美乌托邦艺术理论家们的根本区别所在。

① 《马克思恩格斯全集》第三卷,人民出版社1960年版,第460页。
② 《马克思恩格斯文集》第八卷,人民出版社2009年版,第197页。

马克思艺术生产论的当代意义

马克思的艺术生产理论虽然产生于19世纪,带有19世纪的历史特点和烙印,但是由于它和马克思主义的三个组成部分有着紧密而内在的关联,因而其相关命题、观点和分析、阐发既彰显出马克思主义各个组成部分的内在理论逻辑和三个组成部分的有机联系,又显示出马克思对不同时代艺术发展尤其是对资本主义艺术生产科学分析与总结的丰富内容展开,直到今天仍然具有超越时代的理论意义和及于当下的实践意义。

马克思艺术生产论的理论意义首先在于它为当代的艺术研究特别是艺术生产研究提供了科学方法论。英国当代学者柏拉威尔指出,马克思将主要用于经济学的"生产"概念用于文学和其他艺术的历史上,把诗人也叫作"生产者",把艺术品叫作"产品",是有其用意的。他说:"马克思通过使用这样的术语叫我们不要忘记把艺术放在其他社会关系的框子里来观察,特别是应该放在物质生产关系和生产手段的框子里。只有明确了这一点之后,他才能独立地、抽象地研究艺术,才有余暇观察一下艺术领域自身。"①在这里,柏拉威尔很好地抓住了马克思考察艺术问题的基本方法。注重艺术与社会生产之间的关联,不仅是历史唯物主义艺术分析的基本理论内容,更是其一以贯之的方法论原则。在《〈政治经济学批判〉序言》里,马克思就已经指出,基于经济基础决定上层建筑的唯物史观,考察社会的变革,不能以政治、宗教、艺术、哲学这些观念形态的社会意识形式为根据,相反,这些社会意识形式"必须从物质生活的矛盾中,从社会生产力和生产关系之间的现存冲突中去解释"②。可以说,马克思在这个序言里既对历史存在与发展规律做出了科学的总结,也对历史的"解释"也就是研究方法做出了原则性的说明。后来,恩格斯也曾在马克思墓前的讲话中重申了这一"解释"原则,他说:"直接的物质的生活资料的生产,从而一个民族或一个时代的一定的经济发展阶段,便构成基础,人们的国家设施、法的观点、艺术以至宗教观念,就是从这个基础上发展起来的,因而,也必须由这个基础来解释,而不是像过去那样做得相反。"③在晚年的哲学书信里,恩格斯还

① 柏拉威尔:《马克思和世界文学》,梅绍武等译,生活·读书·新知三联书店1980年版,第383页。
② 《马克思恩格斯选集》第二卷,人民出版社2012年第3版,第3页。
③ 《马克思恩格斯选集》第三卷,人民出版社2012年第3版,第1002页。

多次申明,历史唯物主义不是理论教条,而是研究问题的方法和指南。依据唯物史观,历史发展的决定性因素归根到底是经济关系、是现实生活的生产和再生产,"政治、法、哲学、宗教、文学、艺术等等的发展是以经济发展为基础的",正是经济基础在归根到底意义上所具有的决定性使"它构成一条贯穿始终的、唯一有助于理解的红线"。① 历史唯物主义的研究就是要抓住这条"理解的红线",而这也正是历史唯物主义视野之于艺术生产论研究的首要理论价值所在。

其次,马克思在"生产一般"概念下对生产本体的理论抽象和概括,对于艺术生产本体的理论建构具有奠基意义。当代中外马克思主义的艺术生产理论以及读者理论、艺术接受理论研究,许多都是以马克思关于"生产一般"的研究思路、问题架构和关系辨证为理论依据的。比如,西方马克思主义学者中本雅明、马歇雷的艺术生产理论,原民主德国以瑙曼为代表的马克思主义接受理论学派对文学生产与文学消费关系的研究,都是如此。在我国新时期以来的艺术生产研究中,特别是在系统化的理论建构中,马克思关于"生产一般"的抽象理论思考,尤其是生产与消费辩证关系的理论思想也都是优先引述和借鉴的理论资源,而马克思对资本主义时代艺术生产的分析和论断,则成为对当代资本主义及其艺术生产开展研究与批判的理论武器和重要参照。此外,马克思和恩格斯在《共产党宣言》里指出,由于开拓了世界市场,资本主义使一切国家的生产和消费都成为世界性的了,"物质的生产是如此,精神的生产也是如此。各民族的精神产品成了公共的财产。民族的片面性和局限性日益成为不可能,于是由许多种民族的和地方的文学形成了一种世界的文学"②。马克思所指出的这种文学和艺术发展趋势在今天更为显著。因此,如何在当今时代的现实语境中,正确地认识和处理文学艺术的民族性与世界性的关系,是艺术的生产者和理论研究者都需要认真面对和思考的问题。

再次,马克思关于共产主义时代艺术生产问题的论述将艺术的未来发展理想置于共产主义时代的社会生产和人的自由而全面的发展基础之上,而不是建立在由空想和幻想构筑起来的空中楼阁之上或海市蜃楼之中。在以往和当今的许多社会学说以及文艺和美学理论中,不少的理论家都为人类的未来勾画出了种种诱人的艺术和审美的幻象,但这些幻象的制造就是在那些最具有思想价值的理论家那里,比如在德国古典美学和现代的法兰克福学派中,也都是以"审美乌托邦"的形式出现的。而只有马克思主义的科学社会主义理论才以生产劳动概念为基础,揭示

① 《马克思恩格斯选集》第四卷,人民出版社2012年第3版,第649页。
② 《马克思恩格斯文集》第二卷,人民出版社2009年版,第35页。

出人类的解放、生产的发展和艺术的自由繁荣三者之间密不可分的历史关联,在共产主义的社会发展理想中将人的理想、社会理想和艺术理想有机地统一了起来。马克思主义的科学社会主义理论不仅实现了社会主义由空想到科学的飞跃,同时也使马克思主义的艺术审美理想,使马克思对共产主义时代艺术生产和艺术生活的论述具有了科学的性质。

最后,从当下实践层面来看,马克思的艺术生产理论对当代艺术生产实践也有许多理论指导和启示意义。党的十九大提出中国特色社会主义进入新时代之后,我国社会主要矛盾已经转化为人民日益增长的美好生活需要和不平衡不充分的发展之间的矛盾,这个不平衡不充分的发展就包括马克思所指出的物质生产与艺术生产之间的不平衡以及艺术生产的总体发展中各个艺术部类之间的不平衡,因此我们可以用马克思的"不平衡"理论来分析当下的艺术发展状况,探究形成不平衡的原因并探求解决之道。就整个国家来说,解决这个不平衡不充分发展的办法之一就是深化供给侧结构性改革,落实到艺术领域,那就是要加强艺术生产环节,提升艺术生产的规模、水平和质量。这个改革思路符合马克思的思想,生产与消费虽然相互中介相互转化,但生产是第一位的起决定作用的一方,因此发展繁荣新时代社会主义文艺也首先应该抓住艺术生产这个最重要的环节。此外,马克思关于"生产劳动"与"非生产劳动"的区分和论述实质上揭示了商品经济条件下艺术生产的双重属性,即其作为自由的创造活动的精神价值属性,与作为不自由的生产资本活动的商品经济属性,这种双重属性在社会主义市场经济条件下依然存在,并由此产生了艺术的社会效益和经济效益、社会价值和市场价值的关系问题。习近平总书记在文艺工作座谈会上的讲话中强调"文艺不能在市场经济大潮中迷失方向"[1],"在发展社会主义市场经济条件下,还要处理好义利关系,认真严肃地考虑作品的社会效果"[2]。因此,他明确要求文化产品要把社会效益放在首位,追求社会效益和经济效益的统一,"当两个效益、两种价值发生矛盾时,经济效益要服从社会效益,市场价值要服从社会价值。文艺不能当市场的奴隶,不要沾满了铜臭气"[3]。这些观点和要求既是对马克思关于资本主义艺术生产的异化、拜物教化批判思想的继承,又注入了新的时代内容和理解,是在新的历史语境下的理论发展。这正说明,马克思的艺术生产论虽然往往是对资本主义艺术生产的具体分析,但在当今时

[1] 习近平:《在文艺工作座谈会上的讲话》,人民出版社2015年版,第9页。
[2] 同上书,第12页。
[3] 同上书,第20页。

代依然可以具有思想活力,转化为具有实践效力的理论指导。

总之,在新时代中国特色社会主义的伟大建设工程中,文化的繁荣兴盛发挥着强大的精神支撑和激励作用,而艺术生产的繁荣发展则是文化繁荣兴盛的一个重要方面。在这一历史进程中,马克思的艺术生产论以及在此基础上发展起来的马克思主义的艺术生产理论,能够为有中国特色的文化艺术实践提供有益与有力的理论指导,而自觉地追求与获取这种指导并在此基础上发展当代形态的马克思主义艺术生产理论,则是当代中国的文化和艺术生产健康发展并走向繁荣的一个重要思想保障,应该引起广大文艺工作者和理论研究者的高度重视与关注。

论马克思主义艺术生产论的现实价值与当代艺术生产

季水河

湘潭大学文学与新闻学院

马克思主义艺术生产论,既是"马克思主义创始人提出的一个崭新的文艺理论命题"[①],又是"构成马克思主义文艺理论的重要内容之一"[②],更是一种在当代世界具有重要现实价值的文艺理论主张。在马克思主义文艺理论诞生以前,文学理论界或者认为文艺是人类的一种模仿活动,或者认为文艺是人类的一种自我表现活动,几乎没有人认为文艺是一种生产活动。马克思主义创始人从生产的角度考察文艺,提出艺术生产论,这是文艺理论史上的一次重要革命。艺术生产论与现实主义理论、意识形态理论、人学思想理论等一样,是构成马克思主义文艺思想体系的重要内容之一。马克思主义艺术生产论,不仅具有重要的理论意义,它科学地解释了艺术生产与物质生产的复杂关系,艺术生产与艺术消费的互动表现等文学发展史和文学理论中的重要问题,而且具有重要的现实价值,有助于解释当代艺术实践中的诸多现实问题,特别是对当代文化产业发展中艺术生产的审美追求与商业价值、社会效益与经济效益相互关系的理解和处理,更是具有指导意义。

一、马克思主义艺术生产论在20世纪的多向发展

马克思主义艺术生产论,虽然产生于19世纪,但是并没有随着时间

① 季水河:《回顾与前瞻——论新中国马克思主义文艺理论研究及其未来走向》,中国社会科学出版社2009年版,第179页。
② 谭好哲:《文艺与意识形态》,山东大学出版社1997年版,第224页。

的流逝而过时。由于它具有很强的未来指向性,20世纪仍然表现出蓬勃的生命力,在世界范围内得到了广泛传播,产生了重要影响。20世纪的许多马克思主义文学理论家,都接受了马克思主义艺术生产论,并结合当时的社会现实和艺术实践,从不同的角度和方面阐释、发展了马克思主义艺术生产论。

(一) 马克思主义艺术生产论在欧美的新发展

马克思主义艺术生产论,"把精神生产与物质生产联系起来,把人对世界的物质掌握和人对世界的艺术、审美掌握联系起来,在物质过程和精神过程的统一中把握艺术和美的特性,从而可以多方面揭示艺术和美学同哲学、心理学、社会学,特别是政治经济学之间的联系,使文艺学和美学体系从内涵和外延上都得到了巨大的充实"①,也为20世纪的马克思主义文学理论家从不同侧面、不同学科去接受、阐释、发展马克思主义艺术生产论提供了可能。20世纪的欧美学术界,西方马克思主义、接受美学、文化研究等学派,都受到过马克思主义艺术生产论的影响,并从不同方面发展了马克思主义艺术生产论。

在西方马克思主义文学理论家中,对马克思主义艺术生产论发展贡献最大的是本雅明、阿尔都塞、马歇雷和伊格尔顿。本雅明艺术生产论的基础是马克思主义创始人关于生产力与生产关系、经济基础与上层建筑辩证关系的理论,艺术生产论的重点是研究艺术的生产力与生产关系,艺术生产论最有创新之处是充分肯定科学技术对现代艺术生产的重要作用,艺术生产论的代表性观点是艺术生产技术发展了艺术生产力,促进了艺术的进步;解放了艺术生产力,促进了艺术的普及。本雅明艺术生产论的独特之处不是将艺术家视为审美创造者,而是当作生产者,强调"艺术不是纯粹精神性的创造,而是物质性的存在,文学技术与生产技术具有同一性"②。阿尔都塞与马歇雷的艺术生产论有着相似之点,都是从文学与意识形态的关系入手探讨艺术生产的,都认为艺术生产在本质上是对意识形态的生产。阿尔都塞认为,人类的实践活动即生产活动,换句话说,也就是"运用一定的生产资料把某种原料加工成产品的过程""文学作为一种意识形态的实践当然也是一种对意识形态的生产"③。马歇雷作为"阿尔都塞学派"的美学家,继承和发展了阿尔都塞的艺术生产论,同阿尔都塞一样强调文学的生产性而非创造性。他认为,"文学是意

① 董学文、金永兵:《中国当代文学理论(1978—2008)》,北京大学出版社2008年版,第40—41页。
② 朱立元主编:《马克思主义文艺理论中国化研究》,经济科学出版社2009年版,第337页。
③ 同上书,第338页。

识形态的生产,是对意识形态原料的加工"①。但同时他又强调,文学对意识形态的生产和加工,并非简单地反映,文学在揭示意识形态的同时又与意识形态保持着离心关系:"作品确是由它同意识形态的关系来确定的,但是这种关系不是一种类似的关系(像复制那样);它或多或少总是矛盾的。一部作品既是为了抵抗意识形态而写的,也可以说是从意识形态产生出来的。作品将含蓄地帮助把意识形态揭示出来,或者至少有助于给它一个定义:足见企图为文学作品'消除神秘'是多此一举,作品正是依靠自己消除神秘的办法而变得明白易解……但是,认为作品会用意识形态开始对话是不正确的(这是为了达到引人入胜而可能采用的最坏的方式)。相反地,作品的功能是用一种无意识的形式来呈现意识形态"②。伊格尔顿的艺术生产论也得益于阿尔都塞的意识形态观念,其研究重点是艺术与意识形态和物质生产之间的多重关联。他认为,艺术生产既与意识形态相关联,又与物质生产相类似,因为艺术既可以作为意识形态,又可以作为经济基础。作为意识形态的艺术"它包含在意识形态之中,但又尽量使自己与意识形态保持距离,使我们'感觉'或'觉察'到产生它的意识形态"③;作为生产的艺术,又是经济基础的一部分"艺术可以如恩格斯所说,是与经济基础关系最为'间接'的社会生产,但是从另一意义上也是经济基础的一部分:它象别的东西一样,是一种经济方面的实践,一类商品的生产……即艺术是一种社会生产的形式"④。

马克思主义艺术生产论,是接受美学重要的理论来源之一。接受美学中关于接受对作品和创作产生重要影响的观点,主要受益于马克思主义艺术生产论中消费对产品和生产具有重要影响的论述。接受美学关于作品只有通过阅读才能成为真正的作品,作品通过接受才最后完成,接受活动促进新的创作需要和创作前提的产生等三个重要观点,与马克思在《〈政治经济学批判〉导言》中关于产品只有通过消费才能成为现实的产品,产品只有在消费中才最后完成,消费创造出生产的需要和前提等三个方面的论述,从表述的基本方式到具体含义都十分接近,仅是所指对象不尽一致罢了。诚如有的学者所指出的那样:"马克思关于生产与消费辩证关系

① 季水河:《回顾与前瞻——论新中国马克思主义文艺理论研究及其未来走向》,中国社会科学出版社2009年版,第211页。
② 皮埃尔·马歇雷:《列宁——托尔斯泰的批评家》,陆梅林选编《西方马克思主义美学文选》,漓江出版社1988年版,第612—613页。引文中的个别概念,如"思想体系",采用了其他译文的译法"意识形态"。
③ 特里·伊格尔顿:《马克思主义与文学批评》,文宝译,人民文学出版社1980年版,第81页。
④ 伊格尔顿:《作为生产者的作家》,陆梅林选编《西方马克思主义美学文选》,漓江出版社1988年版,第695页。

的理论不仅可以作为科学的接受美学研究的基本框架,而且如上所述的各方面的理论内容都可以移入对文艺生产与接受现象的分析中"①。当然,接受美学对马克思主义艺术生产论的移入,并非毫不走样地生搬硬套,而是在移入之中有转化、借鉴之中有创新:"接受美学又实现了从经济学批判向美学分析重点的转移,从物质生产的生产——消费向艺术生产的创作——接受的理论发展"②。

马克思主义艺术生产论,与英国文化研究也有着密切的联系,斯图亚特·霍尔将马克思主义与文化研究的关系看成是:"在马克思主义周围进行研究,研究马克思主义,反对马克思主义,用马克思主义进行研究,试图进行发展马克思主义的研究"③。文化研究对马克思主义艺术生产论的发展,虽不像西方马克思主义那么明显和直接,但还是间接而有所选择地发展了马克思主义艺术生产论。具体言之,文化研究主要在文化生产与文化消费、文化生产与意识形态两个方面发展了马克思主义的艺术生产论。文化研究与马克思主义和西方马克思主义所面对的形势都有所不同,文化研究面临的是"消费文化,快速发展和变化的大众传媒、世界市场的扩大、新技术的发展——它们重新定义了阶级关系、文化生活、政治学的语言和实质"④。所以,它们从马克思主义的艺术生产与艺术消费关系的研究、艺术生产与意识形态关系的研究,转向了文化生产与文化消费关系的研究、文化生产与意识形态关系的研究。关于文化生产与文化消费,文化研究首先将文化文本"置入生产和消费环节中进行历史和政治定位",认为"文本的生产环境和消费引导方式对于现代文化产品的生产链而言,是重要的一环。生产环境涉及体制、文化政策和作者个人的背景。而消费引导则涉及整体的社会文化市场。今天的产品在进入市场之前,生产者首要的任务是进行市场营销,进行诸如'期待性'宣传,形成潜在消费者的期待心理,并造成商品的文化保值价值和产品'稀缺'等虚拟现象,从而加大销售份额,并占领市场"⑤。从这一方面看,文化研究在生产与消费的关系上,更加注重消费以及生产与消费之间的营销。关于文化生产与意识形态,文化研究强调,在现代资本主义生产方式中,作为社会和物质实践的"文化产品,包括小说,并不存在纯

① 谭好哲:《文艺与意识形态》,山东大学出版社1997年版,第237页。
② 季水河:《回顾与前瞻——论新中国马克思主义文艺理论研究及其未来走向》,中国社会科学出版社2009年版,第208页。
③ 丹尼斯·德沃金:《文化马克思主义在战后英国——历史学、新左派和文化研究的起源》,李凤丹译,人民出版社2008年版,第5页。
④ 同上书,第342页。
⑤ 王晓路:《西方马克思主义文化批评研究》,北京大学出版社2012年版,第140页。

文学意义,而以各种不同的隐含形式内涵了典型的意识形态功能……按照雷蒙·威廉斯的说法,这一点尤将使文学的意识形式更具历史感。文学不只是与那些普泛的和永恒的美,或高尚的准则有关,更与生产它的意识形态的环境有着实际的纠缠不清的联系"①。其中,伯明翰文化研究中心更是集中关注文化生产,特别是现代传媒与意识形态的关系,研究大众传媒是如何通过其文化产品将意识形态传播到社会每个角落的。

(二) 马克思主义艺术生产论在中国的新探索

马克思主义艺术生产论,在中国文学理论界是一个备受关注的话题,而且随着时间的推移,其受关注的程度越来越高,讨论越来越深入,与现实的联系也越来越紧密。

20世纪50年代,中国文学理论界开始讨论马克思主义艺术生产论。讨论的重点集中在四个方面:艺术生产与物质生产发展不平衡是现象还是规律?艺术生产与物质生产发展不平衡有哪些表现形式?艺术生产与物质生产发展不平衡形成的原因是什么?艺术生产与物质生产发展不平衡现象是否适用于社会主义文学?这次讨论时间不长,参加讨论人数不多,取得的成果也不够丰厚,但其意义却不可低估,它使艺术生产概念从此正式进入了中国文学理论界并成为中国问题,开了中国文学理论界从生产论角度研究文学的先河。

20世纪70年代末至今,中国文学理论界再次兴起了研究马克思主义艺术生产论的热潮。这次马克思艺术生产论讨论,既是50年代马克思主义艺术生产论争鸣的延续,50年代所讨论的四个重点问题,在这次讨论中被重新提起,继续探讨;又是马克思主义艺术生产论研究的一次拓展,除50年代所讨论的四个问题之外,这次讨论还转向了艺术生产与艺术消费领域的研究,艺术生产论的现代意义研究,当代中国的艺术生产与艺术生产力关系研究。

关于艺术生产与艺术消费,研究的内容集中在两个方面:艺术生产与艺术消费的互动关系、艺术生产与艺术消费的独特性质。学者们认为艺术生产与艺术消费是一种互动关系,艺术生产从三个方面影响艺术消费:艺术生产为艺术消费提供材料和对象,艺术生产规定艺术消费的性质,艺术生产创造消费的动力、能力;艺术消费也在两个方面反作用于艺术生产:艺术消费使艺术作品成为现实的作品,艺术消

① 王晓路:《西方马克思主义文化批评研究》,北京大学出版社2012年版,第140—141页。

费为艺术生产创造需要和动机。① 同时,学者们还进一步认识到艺术生产与艺术消费和物质生产与产品消费存在着重要的差异,这种差异主要体现为艺术生产与艺术消费的精神性和审美性。"艺术生产与消费的真正交流,艺术作为审美对象真正呈现给读者,作品在读者的接受过程中真正成为艺术作品,都凭借于艺术的审美特性与审美价值"②。艺术生产是一种审美创造,艺术消费是"伴随着联想和想象的再创造",是对艺术现象所"反映的社会生活的再认识和再评价"。③

关于艺术生产论的现代意义研究。学者们认为,马克思主义的艺术生产论,是一种科学的艺术方法论,它不仅在西方美学史上具有变革意义,而且对当代文艺实践也有重要的指导意义。董学文指出,马克思的"艺术生产"的概念,不是一个多义性、含混性的日常用语,而是严格规定的科学语言。这个文艺学、美学的新名词,既在文艺学、美学史上有变革意义,又对当今的文艺实践和美学研究具有重要的指导意义。④ 何国瑞强调,马克思主义艺术生产论是"长期历史沉思的结果,是马克思主义庞大理论体系的有机组成部分。这是有史以来人类文艺学史上、美学史上的重大突破,具有划时代的革命意义"⑤。何国瑞还根据马克思主义艺术生产论的基本观点和研究方法,主编了《艺术生产原理》一书,建构了具有中国特色的马克思主义艺术生产论。肖君和认为,"指导我们文艺思想、文艺创作的具体的理论基础应该是马克思的生产论,而不是反映论,在文艺观念更新的今天,我们应该用生产论代替反映论,以便对艺术思想、文艺创作进行有效的指导"。他笃信,在马克思主义艺术生产论的指导下,我国的文艺思想和文艺创作一定会出现"一个开放的繁荣兴旺的新局面"⑥。

关于当代中国的艺术生产与艺术生产力研究。在20世纪70年代末至今的艺术生产论研究中,最早将艺术生产力概念引入文学理论的是董学文和程代熙。董学文于1983年在北京大学出版社出版的《马克思与美学问题》一书中,初步涉及了"艺术生产中的生产力"问题。程代熙于1985年发表的对董学文《马克思与美学问题》一书的述评文章中,进一步论述了艺术生产力问题。他将艺术生产力界定为从事艺术生产的艺术家,指出发展艺术生产力就是调动艺术家的积极性和创造性,强

① 谭好哲:《文艺与意识形态》,山东大学出版社1997年版,第235—236页。
② 陆贵山、周忠厚:《马克思主义文艺学概论》,花山文艺出版社1999年版,第615页。
③ 何国瑞主编:《艺术生产原理》,人民文学出版社1989年版,第449—450页。
④ 董学文:《马克思的"艺术生产"概念及其理论》,《文艺论丛》第18辑,上海文艺出版社1983年版。
⑤ 何国瑞主编:《艺术生产原理》,人民文学出版社1989年版,第69页。
⑥ 肖君和:《要用马克思的"生产论"指导文艺》,《文艺争鸣》1986年第4期,第15—23页。

调发展艺术生产力是建设社会主义精神文明,繁荣社会主义文艺创作,解决我国当前艺术发展中新问题、新要求的需要,发展艺术生产力的核心问题是"改革文艺领域的'生产关系'"①。90年代至今,对艺术生产与艺术生产力关系研究贡献最大的学者是朱立元、顾兆贵、陈奇佳等人。他们的共同特点是联系中国当代的精神生产、艺术产业、社会发展来研究和论述艺术生产与艺术生产力问题。朱立元在1991年至1993年发表了《艺术生产论与艺术反映论关系辨析》《艺术生产论与唯物史观》《关于艺术生产与艺术消费的关系》等论文,对马克思主义艺术生产论作了综合考察,对建设中国特色的艺术生产论提出了一些建设性的意见(这几篇论文均收入朱立元著《理解与对话》,华中师范大学出版社2000年版)。进入21世纪后,朱立元又在其主编的《马克思主义文艺理论中国化研究》中,结合马克思主义艺术生产论,分析了中国当代艺术产业的现状,探讨了当代中国艺术产业发展的内在逻辑,论述了当代中国的艺术产业与艺术生产力之关系。② 顾兆贵在其《艺术经济学原理》一书中,专门探讨了艺术生产中的艺术生产力与生产关系,指出艺术生产力是"一定社会的人们按照预定的目的,开发、利用艺术资源,创作生产艺术产品(包括提供艺术劳务),满足人们的精神审美需要的综合能力";艺术生产关系是"人们在艺术生产和再生产过程中结成的相互关系,也称'艺术经济关系'"。"艺术生产力决定艺术生产关系",艺术生产关系"又反作用于艺术生产力",二者处于"对立统一的矛盾运动中"。③ 陈奇佳在其《马克思精神生产理论的当代诠释》第二章,分析了2000年以来中国当代精神生产问题凸显的历史进程,论述了现代媒介的文化生产力,认为媒介"是当前文化产业发展的生力军,其他传统媒介产业同样是文化产业之重镇",强调"媒介的发展水平可视为文化生产力发展水平的标志"。④ 作者特别指出:"文化产业的发展、社会主义市场体系的建设,带来了许多前人从未设想或涉及的问题领域,这需要理论家大胆创新,突破前贤所造就的思维定势,对时代的新问题作出积极应对。在这过程中,马克思主义的精神生产理论发挥了巨大的理论指导性作用,其思辨的深刻性,理论模式的巨大包容性和预见能力,再一次得到了印证"⑤。

① 程代熙:《一本值得一读的美学论著——董学文〈马克思与美学问题〉述评》,《贵州大学学报》(社会科学版)1985年第1期,第24页。
② 朱立元主编:《马克思主义文艺理论中国化研究》,经济科学出版社2009年版,第348—387页。
③ 顾兆贵:《艺术经济学原理》,人民出版社2005年版,第11—21页。
④ 陈奇佳:《马克思精神生产理论的当代诠释》,人民出版社2011年版,第94—95页。
⑤ 同上书,第109页。

二、艺术生产在当代社会的多维展开

马克思主义艺术生产论中的艺术生产,虽然也论及作为商品的艺术生产,但那时作为商品的艺术生产,还仅是资本家谋取利润的一种手段和方式,还没有形成一种规模化的产业,更不是作为一个国家的支柱性产业,所以,马克思主义艺术生产论中的艺术生产,主要还是指的作为审美创造的艺术生产,更准确地说,主要还是指的作为语言艺术的文学生产。当今世界,由于科学技术日新月异的发展,特别是电子通讯的发展,"以一种非常深刻的方式重构我们的生活方式"①,同时,也以一种非常深刻的方式重构当代社会的艺术生产,将促进当代艺术生产向着多个维度展开。

(一) 审美创造中的艺术生产

审美创造中的艺术生产,是艺术生产中的一种传统类型。自人类进入文明社会以后,艺术生产就逐渐走向了审美领域,西方从古希腊开始,中国从魏晋时代以来,直到20世纪初期,艺术生产主要是作为一种审美创造出现的。在当代中国的艺术生产活动中,审美创造中的艺术生产仍是艺术生产的重要类别之一。

审美创造中的艺术生产,就其生产目的来说,在于满足人们的审美需求。艺术生产者为社会提供的艺术作品,是按照美的规律创造出来的,它集中地反映了人对现实的审美关系,体现了作者的审美意识和审美理想。它的主要功能是满足欣赏者的审美需求:它用艺术形象去感染欣赏者,用美的情感去熏陶欣赏者,用愉悦的方式去启迪欣赏者,进而培养欣赏者的审美感受能力、审美想象能力与审美创造能力。审美创造中的艺术生产,就其性质来说,是艺术家自由自觉的有意识的生命活动。艺术家在创作活动中有极大的自由性,他可以思接千载,视通万里,展开想象的翅膀,突破现实生活和个人经验的局限,创造出新颖独特的艺术形象。同时,艺术家还具有极大的自觉性,他不为金钱所诱惑,不为名利所困扰,视创作为生命的自我实现,为艺术而自觉奉献,诚如马克思所称赞的弥尔顿那样:"出于同春蚕吐丝一样的必要而创作《失乐园》。那是他的天性的能动表现。"②审美创造中的艺术生产,就其方式来说,是艺术家作为个体的创造活动。艺术家的创作活动,从开始到

① 安东尼·吉登斯:《失控的世界》,周红云译,江西人民出版社2001年版,第4页。
② 《马克思恩格斯全集》第二十六卷第一册,人民出版社1972年版,第432页。

结束,是作为个人活动而完成的。艺术家的生活积累、情感体验、审美意识都具有个体性和独特性。每一部作品的创作,都是一次独特的精神之旅,它既不重复别人,也不重复自己,是独特的"这一次";每一部作品都是一次自我超越,它既不和别人相似,也不与自己雷同,是独特的"这一部";每一个作品中的典型人物,都是个人心血的结晶,他既不是现实生活中人物的翻板,也不是他人作品中人物的挪移,是独特的"这一个"。审美创造中的艺术生产,就其作品形态来说,主要是传统艺术类别的现代延伸。在语言艺术中更多地表现为小说、诗歌、散文等;在造型艺术中更多地表现为绘画、雕塑、舞蹈等;在声音艺术中更多地表现为歌唱、器乐演奏、歌剧演唱等。

(二) 意识形态中的艺术生产

从一般意义上讲,所有的艺术生产都与意识形态相关,都可被视作意识形态的生产,也都可以被称作审美意识形态。从特殊意义上讲,不同的艺术生产,与意识形态的关系又有远近之分,隐显之别。那些遵从了特殊指令,有着特别要求的艺术生产,可以被称为意识形态中的艺术生产;那些明显承载着特殊的政治信息,承担着特殊政治任务,与意识形态距离很近、联系很紧的艺术作品,可以被称为意识形态中的艺术生产的产品。

意识形态中的艺术生产,虽然在整个艺术发展史上不被看重,但却有较为久远的历史。中世纪的教会文学、20世纪初期日本的普罗文学、苏联的"党的文学",可以被看成是意识形态中艺术生产的表现。20世纪20—30年代中国的无产阶级的文学,30—40年代的抗战文学、工农兵文学,中华人民共和国成立后为配合某一时段政治任务而创作的文学,也可以被看成是意识形态中艺术生产的表现。在当代中国的艺术生产中,意识形态中的艺术生产仍在整个艺术生产活动中占有一定比例。

意识形态中的艺术生产,就其生产目的来说,在于宣传某种观念。艺术生产者为了更好地达到宣传目的,让艺术接受者在欣赏艺术作品的同时接受其思想观念。他们在利用艺术进行宣传时也要遵循艺术的某些规律。诚如鲁迅所说:"一切文艺固然是宣传,而一切宣传并非全是文艺,这正如一切花皆有色(我将白色也算作色),而凡颜色未必都是花一样,革命之所以于口号、标语、布告、电报、教科书……之外,要用文艺者,就因为它是文艺"[①]。这说明了两个问题:其一,文艺与口号、标

[①] 《鲁迅全集》第4卷,人民出版社2005年版,第84页。

语、布告、电报、教科书等相比,它发挥宣传功能不能无视艺术规律,要让接受者在艺术享受中接受艺术家的思想观念和理论主张,否则,就与口号、标语、布告、电报、教科书无异;第二,文艺具有宣传功能,但不只有宣传功能,除此之外,文艺还具有其他功能,如审美功能,这也正是文艺发挥宣传功能的独特之处,也是文艺得以独立存在的根本之点。意识形态中的艺术生产,就其性质来说,是政党、阶级、集团意志的体现。它虽然也要经过艺术家的创作去实现意志,但是艺术家在创作中并不能自由自觉地表现自己的生命意识,艺术家常常要把自己的意识融入政党、阶级、集团的意志之中,在政党、阶级、集团的意志中表现自己的生命意识。如果说这类艺术作品中也有自我的话,那也主要是一种社会化的大我。意识形态中的艺术生产,就其方式来说,是一种自上而下的艺术活动,是一种"遵命"的艺术行为。艺术家写什么和怎么写,并不全由艺术家自己决定,它往往由上级组织或领导圈出写作范围,定下艺术基调。当代艺术生产中的优秀干部题材、先进模范题材、道德楷模题材等,大都具有这一特点。

(三) 艺术产业中的艺术生产

马克思主义认为:"物质生活的生产方式制约着整个社会生活、政治生活和精神生活的过程……随着经济基础的变更,全部庞大的上层建筑也或慢或快地发生变革。"[①]艺术产业,就是当代社会经济基础变革、生产方式变更的产物;艺术产业中的艺术生产,是艺术生产中的一种新形态,是科学技术高度发展、物质财富快速增加的结果。艺术产业中的艺术生产,是当代艺术生产的主要类型,也是当代经济增长的重要方式。

"艺术产业是在文化产业的整体框架中被提及的,而文化产业的发展是随着后工业社会在社会结构、政治、文化格局的变化而必然出现的产业形势"[②]。西方文化产业的概念来源于20世纪40年代阿多诺与霍克海默合著的《启蒙辩证法》一书中的"文化工业"一词,文化产业理念始于20世纪50年代。文化产业在欧美也有不尽相同的名称,美国称之为版权产业,英国叫作创意产业。欧美文化产业的发展起步于20世纪30年代的文化工业,20世纪中期得到长足发展,到20世纪末期至21世纪初期,已成为国民经济发展中的支柱性产业,或称其为"朝阳产业"。中国的文化产业概念来源于西方,21世纪初期开始出现在中国共产党和中国政府的各

① 《马克思恩格斯选集》第二卷,人民出版社1995年第2版,第32—33页。
② 朱立元主编:《马克思主义文艺理论中国化研究》,经济科学出版社2009年版,第348页。

种报告、规划、意见之中。中国的文化产业,起步于20世纪末期的文化体制改革。这次文化体制改革,将原本属于政府拨款的文化事业单位,如新闻、出版、广播、电视、电影、戏剧、歌舞等文化生产部门,改为企业,为中国文化产业的发展打下了基础。21世纪初期,文化产业已正式纳入党和国家的经济社会发展规划中,并出台了相关政策进行支持和引导,努力促进我国文化产业的发展。2012年,胡锦涛在中国共产党第十八次全国代表大会上的报告中,提出了"扎实推进社会主义文化强国建设"的战略,将"文化实力和竞争力"看成是"国家富强、民族振兴的重要标志",把"发展新型文化业态,提高文化产业规模化、集约化、专业化水平"作为全党和全国近期的重要工作目标。① 至此,文化产业已正式列入我国经济发展中的支柱性产业行列,成为我国经济发展转型升级中的新发展方向和"朝阳产业"。同样,作为文化产业重要组成部分和核心构成要素的艺术产业,也迎来了其发展的最佳时机,也必将成为我国经济发展的新方向和"朝阳产业"。

 艺术产业中的艺术生产,就其生产目的来说,在于获取经济利益。马克思说:"人们为之奋斗的一切,都同他们的利益有关"②。艺术产业中的艺术生产,与审美创造中艺术生产和意识形态中的艺术生产相比,其目的发生了根本改变,其首要目标是追求经济利益。因为,追求经济利益是一切产业活动的首要目标,当艺术生产被纳入产业系统中时,它的目标是服从产业要求而不是艺术的追求,获得经济利益也自然成了艺术生产的首要追求。退一步说,即使经济利益不是艺术产业中艺术生产的唯一追求,至少也是主要追求。艺术产业中的艺术生产,就其性质来说,主要是一种经济活动。艺术生产一旦进入产业行列,它主要是一种经济活动而非审美活动。产业是构成国民经济的行业和部门,作为艺术产业中的艺术生产,自然也成了国民经济中的一个行业或部门在进行生产,也自然得服从经济规律、经济活动的要求。它的目标定位、生产计划、产出情况、效益分析,也主要是按照经济规律来运行的,按照经济活动来考量的,也主要是一种经济性质的评价。艺术产业中的艺术生产,就其方式来说,主要是一种集体活动。在艺术产业的艺术生产中,那种个人性很强的艺术创作,如小说、诗歌、散文等,一般很难进入艺术产业中。因为单纯的小说、诗歌、散文,既难以获得显著的经济效益,也难以进入规模化生产。能进入艺术产业中艺术生产的,基本上都是能进行规模

 ① 胡锦涛:《坚定不移沿着中国特色社会主义道路前进 为全面建成小康社会而奋斗——在中国共产党第十八次全国代表大会上的报告》,人民出版社2012年版,第33页。
 ② 《马克思恩格斯全集》第一卷,人民出版社1995年第2版,第187页。

化生产的艺术品种,如电影、电视剧、舞台表演等。这些产品的生产,需要多个环节所构成的生产链才能完成,因而也需要多人的配合、协作才能完成。艺术产业中的艺术生产,就其形态来说,主要是现代形态的艺术。它们要么和现代科学技术相关,要么和现代传播媒介结合,如电影、电视剧、电子游戏等,它们能借助现代科学技术批量复制,能借助现代媒介快速传播,从而最大限度地占有市场并获取最大经济效益。

三、艺术发展不平衡现象的现代特点

现代科学技术,作为第一生产力,不仅推动了物质生产活动中生产关系的变革,而且推动了艺术活动中生产方式和传播方式的变迁,同时也使马克思主义艺术生产论所揭示的艺术生产与物质生产发展不平衡现象,表现得更为复杂多样。除马克思所揭示的传统不平衡现象外,还出现了一些新的不平衡现象。那么,马克思主义艺术生产论中的艺术生产和物质生产发展不平衡理论,是否还适用于对当代艺术生产与物质生产发展不平衡现象的解释呢?我们的回答是,其基本观点和方法仍然是适用的,它并没有随着时间的流逝而过时。

(一)艺术生产与物质生产发展不平衡的延续

马克思主义艺术生产论中关于艺术生产与物质生产发展不平衡的思想有一个发展过程,它诞生于《1844年经济学哲学手稿》,发展于《德意志意识形态》《共产党宣言》,成熟于《〈政治经济学批判〉导言》,在《资本论》《致康·施米特》《致瓦·博尔吉乌斯》等著作中得到进一步巩固和完善。其中,最有代表性的著作是马克思的《〈政治经济学批判〉导言》和恩格斯的《致康·施米特》。在《〈政治经济学批判〉导言》中,马克思说:"关于艺术,大家知道,它的一定的繁盛时期决不是同社会的一般发展成比例的,因而也决不是同仿佛是社会组织的骨骼的物质基础的一般发展成比例的。例如,拿希腊人或莎士比亚同现代人相比。就某些艺术形式,例如史诗来说,甚至谁都承认:当艺术生产一旦作为艺术生产出现,它们就再不能以那种在世界史上划时代的、古典的形式创造出来;因此,在艺术本身的领域内,某些有重大意义的艺术形式只有在艺术发展的不发达阶段上才是可能的。""大家知道,希腊神话不只是希腊艺术的武库,而且是它的土壤。""任何神话都是用想象和借助想象以征服自然力,支配自然力,把自然力加以形象化;因而,随着这些自然力实际上被支

配,神话也就消失了。"①在《致康·施米特》中,恩格斯说,文学、哲学、宗教等是"更高地悬浮于空中的意识形态的领域","经济上落后的国家在哲学上仍然能够演奏第一小提琴","经济在这里并不重新创造出任何东西,但是它决定着现有思想材料的改变和进一步发展的方式,而且多半也是间接决定的,因为对哲学发生最大的直接影响的,是政治的、法律的和道德的反映"。② 马克思主义艺术生产论中关于艺术生产与物质生产发展不平衡的主要观点是:其一,在某个特殊时期和局部范围内,艺术生产与物质生产(经济)的发展不成正比;其二,特定的艺术形式不会随着物质生产(经济)的发展无止境地发展下去;其三,不同时期不同国家或同一时期不同国家艺术生产与物质生产发展不平衡;其四,艺术生产与物质生产发展不平衡的主要原因是经济,但却不是唯一原因。

马克思主义艺术生产论中所揭示的艺术生产与物质生产发展不平衡的四种表现方式,在当代社会尤其在当代中国也得到了不同程度的延续。马克思主义艺术生产论中艺术生产与物质生产发展不平衡的观点,仍然适用于当代社会,包括对当代中国艺术生产的解读。在当代中国的艺术生产中,也存在着在某个特殊时期和局部范围内艺术生产与物质生产发展的不平衡,20世纪八九十年代的深圳和当今的香港就如此。20世纪八九十年代的深圳,作为中国改革开放的前沿阵地和经济特区,物质生产快速发展,经济处于腾飞状态,但其艺术生产,尤其是作为具有审美特性的文学艺术创作,并没有和物质生产成正比快速发展,更没有和经济一起腾飞;当今时代的香港,作为东方世界的金融、经济中心,物质生产的发展和经济总量的积累在亚洲都是名列前茅的,但艺术生产却未必能名列前茅。在当代中国的艺术生产中,同样存在着特定的艺术形式不会随着物质生产(经济)的发展而无止境地发展下去的状况。这在诗歌和戏剧两种艺术形式的发展上表现得尤为突出。20世纪80年代,中国的物质生产(经济)发展处于复苏期;20世纪末至21世纪初,中国的物质生产(经济)发展进入高峰期,现在已成为世界第二大经济体。但就诗歌、戏剧而言,却没有随着物质生产的发展,经济总量的增加而向前发展。20世纪80年代,中国诗坛热闹而繁荣,特别是"朦胧诗"影响力巨大,高校学生以谈诗、写诗为荣;中国的戏剧也呈现出蓬勃气象,《陈毅市长》《于无声处》《巴山秀才》等交相辉映,盛况空前。20世纪末至21世纪初,诗歌、戏剧的处境十分艰难,逐渐走向了衰落。在当代中国的艺术生产中,仍然还存在不同时期不同地域或同一时期不同地

① 《马克思恩格斯选集》第二卷,人民出版社1995年第2版,第28—29页。
② 《马克思恩格斯选集》第四卷,人民出版社1995年第2版,第703—704页。

域艺术生产与物质生产（经济）发展的不平衡现象。以陕西20世纪八九十年代的文学创作与当下的文学创作相比，当下陕西的物质生产（经济）的发展已远远超过了20世纪八九十年代，但其文学生产却远远不如20世纪八九十年代，路遥、贾平凹、陈忠实等群星灿烂的景象已难觅踪影。20世纪八九十年代陕西的文学生产与同期的广东相比，物质生产（经济）相对落后的陕西比物质生产（经济）发达的广东，文学生产更为繁荣。在当代中国艺术生产与物质生产关系中存在的各种不平衡现象进一步说明，虽然物质生产（经济）发展对艺术生产有极大的影响，但却不是唯一因素，艺术生产的发展与其他意识形态之间存在着极为复杂的联系。

（二）艺术生产内部诸要素发展不平衡的呈现

马克思主义艺术生产论中所描述的艺术生产与物质生产发展不平衡，主要是从宏观上加以把握的，也是将艺术生产作为一个整体看待的。这种不平衡现象在当代中国的艺术生产中广泛存在着，也适合用马克思主义艺术生产论中的艺术生产与物质生产发展不平衡的观点去加以分析。然而，当代世界包括中国艺术生产发展的不平衡，还突破了马克思主义艺术生产论中艺术生产与物质生产发展不平衡所描述的范围，呈现出一种新的不平衡趋势，即当代中国艺术生产内部诸要素的不平衡。这种不平衡主要表现在两个方面。

第一，同一时期艺术系统内部不同艺术形式发展的不平衡。同一时期艺术系统内部不同艺术形式的发展，虽然也受物质生产（经济）发展的影响，但这种影响并非是唯一的，而且表现得越来越间接和曲折。同一时期艺术系统内部不同艺术形式发展的不平衡，更多地受到现代传播媒介、消费者审美取向的影响。也就是说，离现代电子传播媒介越近、关系越密切的艺术形式，其发展越来越好，反之越来越差；图像与文字相结合的艺术形式比纯粹的语言艺术形式发展得快，发展得好；个体性、移动性强的艺术形式比群体性、固定性的艺术形式发展得好，发展得快；大众化、通俗性的艺术形式比精英化、高雅性的艺术形式发展得好，发展得快……具体到艺术形式上，电影艺术、电视艺术、网络艺术、有电子媒介参与直播的舞台表演艺术等发展得好，发展得快，比较繁荣和兴旺；戏剧艺术、小说艺术、诗歌艺术等发展得比较差，比较慢，逐渐走向衰落和沉寂。这种同一时期艺术系统内部不同艺术形式发展的不平衡，完全用马克思主义艺术生产论中的艺术生产与物质生产发展不平衡的观点去解释是有困难的，而用与马克思主义艺术生产论相关的，具有继承发展关系的西方马克思主义理论和文化研究理论，能更好地解释这种不平衡现象。

第二,同一艺术作品内部各种构成要素的不平衡。传统的艺术作品,强调其内部各个构成要素的平衡与和谐,如情与理的平衡、内容与形式的统一,艺术系统内部的各个要素都各得其所,不可移易,如列夫·托尔斯泰所要求的那样:既不能增加一个字,也不能减少一个字,还不能因改动一个字而使作品遭到损坏。① 进入20世纪以后,艺术作品内部各要素的平衡原则逐渐被打破,西方现代派艺术在这方面起了推动作用。进入20世纪后期,中国的艺术生产也如此,艺术作品内部各构成要素,不平衡现象越来越突出。其一,艺术作品内部情理关系的失衡。艺术作品感情泛滥,欲望膨胀,理性缺失在很多艺术家、很多艺术作品中都存在着。其二,艺术作品中价值关系的失衡。艺术作品的娱乐价值被无限放大,其认识价值、文化价值几乎被淹没,"娱乐至死"成为部分作品的主要追求,甚至是个别作品的唯一追求。其三,内容与形式关系的失衡。黑格尔在《美学》中所描述的内容压倒形式、形式压倒内容的现象以新的方式表现出来,有的作品将喜剧的内容用悲剧的形式加以表现;有的作品将悲剧内容喜剧化,将英雄漫画化;有的作品将历史戏说化,将趣闻历史化。面对同一艺术作品内容诸要素的不平衡现象,也很难完全用马克思主义艺术生产论中艺术生产与物质生产发展不平衡的观点去解释,而用与马克思主义艺术生产论相联系,但又不尽相同的社会心理学,审美生活化的观点去解释,可能解释力更强。因为,"马克思尽管注意到了艺术生产在整个精神生产领域的特殊地位,但他关注的毕竟是唯物主义的一般原则性问题",即使是艺术生产论中的艺术生产与物质生产发展不平衡的观点,也需要后人根据当代的社会发展与艺术实践去加以"补充发挥","根据新出现的历史情况对其某些具体论断加以变化调整"②。这样,才能使其更具代表性,更富解释力。

四、艺术生产与艺术消费的复杂表现

马克思主义艺术生产论,主要研究了艺术生产与艺术消费的互动关系:生产为消费提供材料与对象,创造消费的性质与规定性,提供消费的动力与对象;消费推动作品转化为现实的作品,创造生产的动机与需要,引导生产的性质与方向。③ 而

① 北京师范大学中文系文艺理论教研室编:《文学理论学习参考资料》(上),春风文艺出版社1981年版,第1238页。
② 陈奇佳:《马克思精神生产理论的当代诠释》,人民出版社2011年版,第4页。
③ 谭好哲:《文艺与意识形态》,山东大学出版社1997年版,第235—236页。

当代艺术生产与艺术消费的关系,特别是作为文化产业中艺术生产与艺术消费的关系,远比马克思时代艺术生产与艺术消费的关系复杂多样,中间因素的作用也更为突出,因而更值得进一步研究。

(一) 艺术生产与艺术消费关系的新变

当代社会的艺术生产与艺术消费,同马克思时代相比,已发生了新的变化。这种变化主要体现在艺术生产与艺术消费相互作用的变化,艺术生产与艺术消费中间环节的增加。

第一,艺术生产与艺术消费相互作用的变化。从总体上讲,艺术生产与艺术消费的关系是互动关系,"生产直接是消费,消费直接是生产。每一方直接是它的对方"①。从具体看,艺术生产与艺术消费相互作用的关系又发生了变化,马克思主义时代艺术生产和消费的关系,马克思主义艺术生产论中生产和消费的关系,虽然不是单向决定关系而是互动关系,但这种互动关系中却有主与次之别。其中,生产是起点,属于支配要素。当代社会的艺术生产,特别是艺术产业中的艺术生产,其主次关系发生了变化,消费不仅与生产并重,"甚至消费在很大程度上成为带动整个社会再生产的内驱力"②,表现在艺术生产与艺术消费关系上,艺术消费也在很大程度上成为带动艺术生产的内驱力。生产与消费并重,甚至消费比生产更重要的现象,在 20 世纪中后期的西方学术界引起了不少学者的重视,并提出了一些新的见解。费瑟斯通在《消费主义与后现代文化》、波德里亚在《消费社会》等著作中,都论述了这种生产与消费位置出现颠倒的现象。波德里亚指出,"消费者的需求和满足都是生产力……从我们阐述过(或将要阐述)的各个方面来看,消费都表现为对我们所经历过的意识形态的颠倒"③。也正是在这个意义上,人们才称当今时代为"消费主义时代",当今社会为"消费主义社会"。

第二,艺术生产与艺术消费中间环节的增加。在马克思主义艺术生产论中,艺术生产与艺术消费的关系是直接关系,生产与消费直接是对方的前提,直接互为对象,而当代艺术生产与艺术消费的关系,特别是在艺术产业中的艺术生产与艺术消费的关系,已不是那么直接,中间环节也发挥了重要的作用。其中间环节主要是艺术流通与艺术市场。"艺术流通,是指不同时间,不同空间的以货币为媒介的艺术

① 《马克思恩格斯选集》第二卷,人民出版社 1995 年第 2 版,第 9 页。
② 朱立元主编:《马克思主义文艺理论中国化研究》,经济科学出版社 2009 年版,第 379 页。
③ 让·波德里亚:《消费社会》,刘成富、全志钢译,南京大学出版社 2000 年版,第 75 页。

商品的交换活动与流动过程",它是"连接艺术生产与艺术消费的纽带和桥梁"。艺术活动"过程的起点是艺术生产,终点是艺术消费","艺术产品创作生产出来之后,面对的是需求时间上不统一,空间上极度分散的艺术消费者。生产与消费在时间、空间上的差异决定了在商品经济条件下,它必须采取'商品'这种社会形式,并借助商品——货币关系的中介,通过艺术流通过程,才能最大限度地顺利让渡到消费者手中。因此,流通处于生产与消费的中间地位。艺术流通通过自身的中介作用把艺术生产与艺术消费联系起来;经过艺术流通,为消费者提供艺术商品的使用价值,满足艺术消费的需要;经过艺术流通,实现艺术商品的价值,补偿和满足艺术生产过程中艺术物化劳动的消耗和艺术劳动支出的正常经济需要,使艺术生产获得再生产的条件和物质基础。因此,艺术流通无论对艺术生产,还是艺术消费都是必不可少的"①。而艺术市场,正是艺术流通的场所和渠道,它同样是"沟通艺术生产与艺术消费的中介,是艺术生产者和艺术消费之间相互联系、相互交换劳动的纽带和桥梁"②。当代的艺术生产理论,应该引入马克思主义经济学中的流通理论和市场理论,吸收现代市场营销学、广告学的相关学科知识,拓展马克思主义艺术生产与艺术消费关系研究的空间,深化中间环节研究,更好地促进艺术生产与艺术消费的良性互动。

(二) 艺术生产中的两种价值兼顾

艺术生产,即使是艺术产业中的艺术生产,它生产出的产品仍然是艺术品。这种产业化的艺术品,无疑具有很强的商品属性。但无论其商品属性有多强,它也同样不同于一般的商品,它是特殊的商品,即文化商品。"文化商品具有文化与经济双重价值,它提供了一个双重市场:物质市场和思想市场。物质市场决定了作品的经济价值,思想市场决定了作品的文化价值"③。

从理论上讲,文化价值与经济价值在一般情况下是能够统一的,文化价值高的艺术品经济价值也应该高,经济价值高的艺术品文化价值也同样高。从某种角度看,艺术品"是传递思想的工具,正是'思想'把艺术作品从'一般经济用途'转化为'文化用途'。由此,艺术品不仅具有经济价值(与所有经济商品一样),还具有文化

① 顾兆贵:《艺术经济学原理》,人民出版社 2005 年版,第 293—294 页。
② 同上书,第 348 页。
③ 单世联:《从文化与经济的关系讨论文化产业的若干议题》,《中国文化产业评论》第 16 卷,上海人民出版社 2012 年版,第 56—57 页。

价值。……这两种价值并不是不相关的,因为消费者对艺术作品的需求函数可能把文化价值作为一个重要参数来权衡"①。因此,艺术生产,特别是艺术产业中的艺术生产,既不能只顾经济价值,又不能只顾文化价值。只顾经济价值,就将艺术生产与物质生产相等同,艺术产品与物质产品相一致,这就取消了艺术生产和艺术产品的特殊性,同时取消了艺术生产与艺术产品的独特地位和独特价值,从而也失去了市场竞争力。只顾文化价值,就将艺术产业中的艺术生产与审美追求中的艺术生产相等同,艺术与美完全一致,这就取消了艺术生产和艺术作品的商品性,同时也取消了艺术生产与艺术作品的产业地位和经济价值,照样会失去竞争力。因此,中国的艺术产业发展,必须兼顾经济价值和文化价值,"始终围绕着人民大众的需求,不仅表现在经济效益上,更表现在社会效益上"②。中国艺术产业中的艺术生产,同样也应注意经济价值与文化价值的统一,"遵循艺术价值与商业价值相结合的审美优先性原则。艺术家要始终处于艺术产业的中心,根据情感逻辑关注社会民生、展示人类的思维困境,批判或建构现实、表达人类最为微妙的情感等"③。这样,才能使中国的文化产业和艺术生产在成为新的经济增长点的同时,提高全民族的文化素质,促进社会的和谐发展。

(三)艺术消费中的多种目标实现

当代社会,艺术消费既是人类精神享受的需要,又是艺术发展的需要。依此推论,艺术消费就既能满足人类的精神需求,又能推动艺术产业的发展。

艺术作品的消费过程,是艺术作品文化价值的实现过程。而所谓文化价值,又是一个复合概念,它是一个由多种要素构成的系统。它包括"审美价值:作品所具有的美感、和谐、外形以及其他的美学特征。精神价值:展现人与人之间的相互关系,有助于形成身份和地位意识。历史价值:反映创作时代的状况,提供与过去的连续性来启迪当下。象征价值:象征意义的储备库和传递者。真实价值:它是真正原创的,独一无二的艺术品"④。艺术产品文化价值的多层次性,决定了艺术消费能满足人们多方面的文化需求,实现多种价值目标:一方面给人们以美的享受,满足人们的审美需求,另一方面给人以智慧启迪,提升人的思想品质;一方面使人明

① 戴维·思罗斯比:《经济学与文化》,王志标、张峥嵘译,中国人民大学出版社2011年版,第35页。
② 朱立元主编:《马克思主义文艺理论中国化研究》,经济科学出版社2009年版,第355页。
③ 同上书,第361页。
④ 戴维·思罗斯比:《经济学与文化》,王志标、张峥嵘译,中国人民大学出版社2011年版,第30—31页。

确了自身的社会身份,了解了人与人之间的相互关系,另一方面又使人们了解了社会生活,明确了历史与现实的关联;一方面使人们了解艺术的虚拟性与象征性,理解艺术与现实的审美关系,另一方面又使人们了解艺术的原创品质,理解艺术创造的不可重复性。① 当然,在艺术产品文化价值的多层次构成中,审美价值是居于首位的。给人以审美享受,是艺术产品的首要目标,其他价值的实现,也往往有赖于审美。在这个意义上,也可以说艺术消费"是人类特有的以满足精神审美需要为目的的对象性审美活动……对艺术消费主体而言,艺术消费是通过对艺术产品提供的审美艺象的观照、体验、理解和再创造的审美实践活动,在不断强化审美意识,扩大审美视野,积累审美经验,丰富用艺术的方式掌握世界的能力的同时,享受体验自我、确证自我、完善自我、获得心灵宁静和自由的审美愉悦过程。艺术消费以满足主体的审美享受需要为根本标志"②。

艺术消费的过程,也是艺术作品经济价值的实现过程。其一,消费者在艺术消费的过程中,是以货币支付的方式向艺术生产者(经营者)购买艺术产品,艺术生产者从艺术产品中获得经济利益,并通过纳税等方式为国家增加财富。其二,艺术消费能促进艺术生产,根据马克思主义艺术生产论中"生产直接是消费,消费直接是生产"的观点,艺术消费是艺术生产的推动力,艺术消费实现的经济价值越多,就能更好地刺激生产者的欲望与积极性,推动艺术生产的发展。其三,艺术消费推动艺术产业发展。艺术产业,本身就是艺术生产由生产主导型向消费主导型转变的产物。在人们以温饱为追求,以物质享受为目标的时候,那时只可能有艺术产品,不可能有艺术产业。当"人们的需求发生变化,人们对精神的需求将超越物质需求,更注重'服务和舒适——保健、教育、娱乐和文艺——所计量的生活质量'"时③,艺术产业才得以形成。同理,艺术产业的进一步发展,也只能以艺术消费为推动力。当艺术消费成为人们的一种生活方式和生活习惯的时候,艺术产业就进入了它的"朝阳期",也就有可能发展成为国民经济生产中的支柱性产业。

① 单世联:《从文化与经济的关系讨论文化产业的若干议题》,《中国文化产业评论》第16卷,上海人民出版社2012年版,第56页。
② 顾兆贵:《艺术经济学原理》,人民出版社2005年版,第407—408页。
③ 朱立元主编:《马克思主义文艺理论中国化研究》,经济科学出版社2009年版,第349页。

生产性:文化的历史唯物主义分析框架的新拓展

刘方喜

中国社会科学院文学研究所

强调文化的意识形态性,确实体现了文化理论的历史唯物主义性,但在马克思经典理论中,意识形态性并非文化的唯一基本属性,我们看下面一段在传统研究中被忽视的马克思有关文化的重要论述:

> 既然在资本主义生产中,资本迫使工人超过他的必要劳动时间劳动,即超过他为满足自己作为工人的生活需要所必需的劳动时间劳动,那么,资本作为过去劳动对活劳动的统治的这样一种关系,创造、生产剩余劳动,从而创造、生产剩余价值。剩余劳动是工人的劳动,是单个人在他必不可少的需要的界限以外所完成的劳动,事实上是为社会的劳动,虽然这个剩余劳动在这里首先被资本家以社会的名义占为己有了。正如前面所说,这种剩余劳动一方面是社会的自由时间的基础,从而另一方面是整个社会发展和全部文化的物质基础。正是因为资本强迫社会的相当一部分人从事这种超过他们的直接需要的劳动,所以**资本创造文化**,执行一定的历史的社会的职能。这样就形成了整个社会的普遍勤劳,劳动超过了为满足工人本身体上的直接需要所必需的时间界限。[①] (黑体为引者所加)

资本创造文化,相对于必要劳动(时间)的剩余劳动(时间)、剩余价值、自由时间等乃是全部文化的物质基础——这显然不同于作为生产关系总和的狭义的经济基础;在跟资本的联系中,马克思强调文化具有生产性,这

① 《马克思恩格斯全集》第四十七卷,人民出版社1979年版,第257页。

种生产性与意识形态性,乃是文化的两大基本属性——而这两大基本属性最基础性的历史唯物主义分析框架是物质生产及其"生产力－生产关系"框架:对文化的意识形态性的分析,是在生产关系这一维度上展开的:生产关系的总和构成经济基础,文化等则是建立其上的上层建筑;而马克思所谓的文化的生产性理论则是在生产力这一维度上展开的:体现生产力水平的一个重要指标或指数,是物质生产的"必要劳动时间－剩余劳动时间"之间的比例,这一比例越小,表明生产力水平越高,从而表明这种物质生产越具有生产性,具有生产性的物质生产创造剩余价值,剩余价值从物质生产中流转、游离出去,就成为文化生产发展的物质基础——这是马克思文化生产性理论的基本线索。文化的意识形态理论及其"经济基础－上层建筑"分析框架,在生产关系这一维度上展开,文化的生产性理论及其"必要劳动时间－剩余劳动时间""剩余价值的流转"分析框架是在生产力这一维度上展开的——两方面最终交汇于"生产力－生产关系"框架,构成了马克思历史唯物主义文化理论自成一体的完整体系,这一理论体系,对于我们在新的时代条件下,坚持和创新历史唯物主义的文化理论,正确认识和把握文化建设与经济建设等之间的关系等,具有重要指导作用。

一

恩格斯《在马克思墓前的讲话》概括了马克思一生的两大理论发现:一是"人们首先必须吃、喝、住、穿,然后才能从事政治、科学、艺术、宗教等等;所以,直接的物质的生活资料的生产,因而一个民族或一个时代的一定的经济发展阶段,便构成为基础,人们的国家制度、法的观点、艺术以至宗教观念,就是从这个基础上发展起来的"[①]。二是对剩余价值的发现。这两大理论发现又是紧密联系在一起的,我们强调:跟社会财富配置相关的剩余产品、剩余价值、自由时间等乃是连通包括科学、艺术等在内的文化精神生产与物质生产的重要纽带——这一点对马克思理论的传统研究并未得到深入、系统的展开,而只有深入到马克思历史唯物主义哲学体系中,这一点才能得到充分清晰的阐释。

从逻辑的和系统的角度来看,以物质生产为逻辑起点,马克思历史唯物主义哲学体系第一层面的问题涉及的是物质生产的内部关系结构,马克思用众所周知的

① 《马克思恩格斯全集》第十九卷,人民出版社1963年版,第374—375页。

以下分析框架对此进行了概括：

框架1："生产力－生产关系"

这也是马克思经济哲学的总框架。而第二层面的问题涉及的是物质生产的外部关系结构，我们把这种外部关系结构一般性地概括为：

框架2："物质生产活动－非物质生产活动"

而关于框架2的一个众所周知的具体概括是：

框架2－1："经济基础－上层建筑（意识形态）"

这一框架直接关联的是生产关系：经济基础是由生产关系的总和构成的，那么，从逻辑的和系统的角度来看，除此之外，当还存在一种跟生产力有直接关联的分析框架。可以从不同方面来考量生产力水平，而衡量生产力水平的一个重要指标是物质生产的时间结构，即"必要劳动时间－剩余劳动时间"结构——说这一结构直接关联生产力，是因为"必要劳动时间－剩余劳动时间"的比例，随着生产力水平的提高而降低，或者说，其中剩余劳动时间所占比例的大小，体现了生产力水平的高低，因而也就成为衡量生产力水平的一个重要指标：

框架2－2：物质生产的"必要劳动时间－剩余劳动时间"

框架2－1、框架2－2也可被视为"生产关系－生产力"这一总框架下的两个分框架。那么，框架2－2为什么可以用来分析"物质生产活动－非物质生产活动"这种外部关系结构呢？因为人的一切非物质生产活动，乃是在物质生产的剩余劳动时间及其产物（剩余价值）的基础上产生和发展起来的——马克思分析指出：

> 更确切的表述是：剩余劳动时间是劳动群众超出再生产他们自己的劳动能力、他们本身的存在所需要的量即超出必要劳动而劳动的时间，这一表现为剩余价值的剩余劳动时间，同时物化为剩余产品，并且这种剩余产品是除劳动阶级外的一切阶级存在的物质基础，是社会整个上层建筑存在的物质基础。同时，剩余产品把时间游离出来，给不劳动阶级提供了发展其他能力的自由支配的时间。因此，在一方产生剩余劳动时间，同时在另一方产生自由时间。整个人类的发展，就其超出对人的自然存在直接需要的发展来说，无非是对这种自由时间的运用，并且整个人类发展的前提就是把这种自由时间的运用作为必要的基础。①

① 《马克思恩格斯全集》第四十七卷，人民出版社1979年版，第216页。

马克思指出,人的劳动具有生产性表现为:在劳动总时间中,必要劳动时间外还有剩余劳动时间,而剩余劳动时间创造出剩余产品,"剩余产品把时间游离出来,给不劳动阶级提供了发展其他能力的自由支配的时间","整个人类的发展,就其超出对人的自然存在直接需要的发展来说,无非是对这种自由时间的运用,并且整个人类发展的前提就是把这种自由时间的运用作为必要的基础";满足人的自然存在直接需要的活动体现了人的存在的自然性,这种自然性的活动体现的是人的生命的简单再生产;而超出对人的自然存在直接需要的发展活动,则体现了人的存在的文化性,这种发展活动也就是指最宽泛意义上的文化活动,这种文化活动体现的是人的生命的扩大再生产——它是在物质生产创造的自由时间的基础上产生和发展起来的:文化活动就是运用自由时间的活动,而物质生产则是创造自由时间的活动。剩余产品把时间游离出来,而从物质生产中游离出来的时间就是自由时间,因此,存在于自由时间中的发展活动,也就是存在于物质生产活动之外的非物质生产活动,而连接这种发展活动与物质生产活动的纽带就是剩余产品(剩余价值):如果说创造自由时间(剩余产品、剩余价值)的物质生产所体现的是物的生产性的话,那么,运用自由时间的文化活动所体现的则是人的生产性——而物的生产性乃是实现人的生产性本质的必要基础,文化活动作为人的生命不断的扩大再生产,是建立在人的生命不断的简单再生产基础上的。

剩余产品、自由时间、剩余价值等可被视为社会财富的不同表现形式或不同存在形态,"剩余产品把时间游离出来"揭示的就是社会财富的一种流转过程,这种游离、流转同时就意味着社会财富的一种配置:作为非物质生产活动的文化活动,需要以物质生产所创造的自由时间这种社会财富为必要基础——这就意味着社会要把物质生产创造的财富配置到物质生产之外的文化发展活动中去。

我们还可以用恩格斯的生活资料、享受资料、发展资料三种物质资料说,来进一步厘清作为非物质生产活动的文化活动跟物质生产活动的关系:狭义的物质生产直接创造的是生活资料,从所满足的是"人的自然存在直接需要"的角度来看,这种生活资料是自然性的;从所满足的需要超出"人的自然存在直接需要"的角度来看,享受资料或发展资料是超出自然性的,而通常最宽泛意义上的文化性正是相对于自然性而言的。因此:

1.在框架2-2中,作为生产享受资料或发展资料的文化生产,跟作为主要生产维持生存的生活资料的狭义物质生产之间的关系,就是生产文化性物质资料与生产自然性物质资料这两种不同现实活动之间的横向关系——在这种横向关系

中,文化主要是针对物质生产的生产性来确定自身特性的。

2. 而在框架 2—1 中,作为非物质生产活动的文化,是观念的上层建筑即意识形态,作为一种悬浮于空中的观念活动与作为现实活动的物质生产活动之间的关系,就是一种纵向关系——在这种纵向关系中,文化主要是针对物质生产的物质性或现实性来确定自身特性(观念性)的。

3. 在市场经济条件下,文化产业作为一种文化活动与物质生产活动之间的关系,就表现为作为第三产业的非实体经济与包括第一产业(农业)、第二产业(工业)在内的实体经济之间的关系,也就是说,是市场经济内部两种不同经济活动之间的横向关系,而文化产业的营利性表明其与其他市场经济活动一样具有物的生产性;而作为文化的一种非营利性非产业化的发展方式,文化事业与文化产业、实体经济之间的关系,就是处于市场外部的非经济活动与经济活动之间的关系,非营利性表明其不具有物的生产性(在此意义上是非生产性的),但可以具有人的生产性——而物的生产性与人的生产性,也就是在市场框架下文化所可能具有的生产性的两种不同的基本内涵。

框架 2—1、框架 2—2 的相关分析,其实正符合通常对文化的一般理解。尽管中外学界在文化的定义上可谓众说纷纭,但大致说来有两种基本的理解:一是认为相对于物质的、现实的活动,文化是一种观念活动;二是认为所谓文化活动是相对于自然的、动物的活动而言,即文化性是相对于自然性而言的,在此意义上,通常把人定义为"文化的动物"。马克思也是从这两个方面来理解文化的,而其理论最大的特点则是充分结合物质生产来考察:作为观念活动的文化,反映物质活动尤其物质生产活动中人与人的关系即生产关系(框架 2—1);人的文化性活动是相对于自然性活动而言的,而连通这两种活动的是物质生产的生产性及其产物自由时间(剩余价值)等(框架 2—2)。

上面从理论的角度揭示:在框架 2—1 中,文化活动具有意识形态性;在框架 2—2 中,文化关乎物质生产的生产性——马克思考察文化与物质生产的关系,绝非只有一个框架,意识形态性也绝非文化的唯一特性。在市场框架下,传统单一的意识形态理论不足的突出体现是:无法为跟市场密切相关的文化产业作准确而清晰的定位——而"生产性"理论则有助于这种定位。

二

"生产性"(英文 productive,德文 produktive)是马克思政治经济学中的一个重

要范畴,马克思《剩余价值理论》(《资本论》第四卷)专章讨论了"生产性与非生产性"(produktive und unproduktive)劳动问题,并强调:"如马尔萨斯正确指出的,斯密对生产劳动和非生产劳动(produktiver und unproduktiver Arbeit)①的区分,仍然是全部资产阶级政治经济学的基础",可见这一问题在政治经济学理论中的重要性,而在这一论题的讨论中,马克思分析了很多与文艺、文化相关的问题——这些重要文化思想在现有相关研究中被严重忽视了。以下是几段极为重要的经典论述:

> 因为施托尔希不是历史地考察物质生产本身,他把**物质生产**当作一般的物质财富的生产来考察,而不是当作这种生产的一定的、历史地发展的和特殊的形式来考察,所以他就失去了理解的基础,而只有在这种基础上,才能够既理解统治阶级的**意识形态**组成部分,也理解一定社会形态下**自由的精神生产**。他没有能够超出泛泛的毫无内容的空谈。而且,这种关系本身也完全不象他原先设想的那样简单。例如资本主义生产就同某些精神生产部门如艺术和诗歌相敌对。不考虑这些,就会坠入莱辛巧妙地嘲笑过的十八世纪法国人的幻想。既然我们在力学等等方面已经远远超过了古代人,为什么我们不能也创作出自己的史诗来呢?于是出现了《亨利亚特》来代替《伊利亚特》。

> 作家所以是**生产劳动者**,并不是因为他**生产出观念**,而是因为他使出版他的著作的书商发财,也就是说,只有在他作为某一资本家的雇佣劳动者的时候,他才是生产的。

> 从上述一切可以看出,**生产劳动**是对劳动所下的同劳动的一定内容,同劳动的特殊效用或劳动所借以表现的特殊使用价值绝对没有任何直接关系的定义。

> 同一种劳动可以是**生产劳动**,也可以是**非生产劳动**。

> 例如,密尔顿创作《失乐园》得到5镑,他是非生产劳动者。相反,为书商提供工厂式劳动的作家,则是生产劳动者。密尔顿出于同春蚕吐丝一样的必要而创作《失乐园》。那是他的天性的能动表现。后来,他把作品卖了5镑。但是,在书商指示下编写书籍(例如政治经济学大纲)的莱比锡的一位无产者

① 参见 Karl Marx /Friedrich Engels Werk,band 26/1,Dietz Verlag Berlin 1965,pp.122,127。

作家却是生产劳动者,因为他的产品从一开始就从属于资本,只是为了**增加资本的价值**才完成的。①(以上黑体为引者所加)

我们认为,以上这三段论述,才是马克思历史唯物主义文化哲学的"总纲",而意识形态论只是其中的一个方面。以上论述的重要关键词是:"物质生产""意识形态""自由的精神生产""生产出观念""增加资本的价值"等,这些关键词之间的关系是:"物质生产"是最终的基础,(1)"生产出观念"的活动即"意识形态"活动;(2)作家作为生产劳动者为了"增加资本的价值"所进行的活动与当今所谓的文化产业相关,生产性可谓文化产业的基本特性;(3)密尔顿创作《失乐园》虽然"得到 5 镑",但由于"一开始"不是"为了增加资本的价值才完成的",因而是非生产劳动,作为"他的天性的能动表现"的"出于同春蚕吐丝一样的必要而创作《失乐园》"的活动就是"自由的精神生产",而这种非生产性的"自由的精神生产"关乎文化的非产业化发展方式。总之,马克思对文化的生产性与"生产出观念"的"意识形态性"作了明确区分——而这首先:(1)关乎文化活动的内在特性,即生产性与意识形态性乃是文化活动本身的两种基本特性;而生产性与非生产性则关乎在市场框架下文化发展产业化与非产业化两种不同方式,或者说关乎文化的内部关系结构;(2)生产性、意识形态性又关乎文化活动的外部关系结构,首先涉及跟"物质生产"的关联,在此基础上又可以探讨文化活动跟其他社会活动的关联。

关于文化的意识形态性的重要经典论述之一,出自马克思《〈政治经济学批判〉序言》:

> 人们在自己生活的社会生产中发生一定的、必然的、不以他们的意志为转移的关系,即同他们的物质生产力的一定发展阶段相适合的生产关系。这些生产关系的总和构成社会的经济结构,即有法律的和政治的上层建筑竖立其上并有一定的社会意识形式与之相适应的现实基础……社会的物质生产力发展到一定阶段,便同它们一直在其中活动的现存生产关系或财产关系(这只是生产关系的法律用语)发生矛盾。于是这些关系便由生产力的发展形式变成生产力的桎梏。那时社会革命的时代就到来了。随着经济基础的变更,全部庞大的上层建筑也或慢或快地发生变革。在考察这些变革时,必须时刻把下面两者区别开来:一种是生产的经济条件方面所发生的物质的、可以用自然科学的精确性指明的变革,一种是人们借以意识到这个冲突并力求把它克服的

① 《马克思恩格斯全集》第二十六卷第一册,人民出版社 1972 年版,第 296、149、432 页。

那些法律的、政治的、宗教的、艺术的或哲学的,简言之,意识形态的形式。①
马克思以上论述实际上涉及两大分析框架:一是"生产力—生产关系"框架,二是"经济基础—上层建筑(意识形态)"框架,而后者是建立在前者基础上的。马克思在致安年柯夫信中还指出:"适应自己的物质生产水平而生产出社会关系的人,也生产出各种观念、范畴,即这些社会关系的抽象的、观念的表现。"②艺术等文化是"意识形态的形式",立于经济基础之上,而狭义的经济基础是"生产关系的总和",如果说存在于物质生产中的生产关系是客观的现实的社会关系的话,那么,作为"意识形态的形式"的艺术文化则是这些客观现实关系的"观念的表现",或者也可以说是观念性的生产关系——在此框架中作为非物质生产活动的文化是一种观念世界,而物质生产活动则是一种现实世界。可见,艺术文化的意识形态性或观念性与生产关系直接相关,而与生产力的联系则是间接的。

马克思强调指出:

> 从物质生产的一定形式产生:第一,一定的社会结构;第二,人对自然的一定关系。人们的国家制度和人们的精神方式由这两者决定,因而人们的精神生产的性质也由这两者决定。③

由人与人的社会关系构成的"一定的社会结构"与"人对自然的一定关系",乃是马克思考察精神生产与物质生产关系的两个基本立足点。马克思还分析指出:

> 一方面,资本调动科学和自然界的一切力量,同样也调动社会结合和社会交往的力量,以便使财富的创造不取决于(相对地)耗费在这种创造上的劳动时间。另一方面,资本想用劳动时间去衡量这样造出来的巨大的社会力量,并把这些力量限制在为了把已经创造的价值作为价值来保存所需要的限度之内。**生产力和社会关系——这二者是社会的个人发展的不同方面**——对于资本来说仅仅表现为手段,仅仅是资本用来从它的有限的基础出发进行生产的手段。④(黑体为引者所加)

"科学和自然界的一切力量"跟生产力、跟人与物的自然关系相关,"社会结合和社会交往的力量"跟人与人的社会关系相关,而"生产力和社会关系——这二者是社会的

① 《马克思恩格斯全集》第十三卷,人民出版社 1962 年版,第 8—9 页。
② 《马克思恩格斯全集》第二十七卷,人民出版社 1972 年版,第 484 页。
③ 《马克思恩格斯全集》第二十六卷第一册,人民出版社 1972 年版,第 296 页。
④ 《马克思恩格斯全集》第四十六卷下册,人民出版社 1980 年版,第 219 页。

个人发展的不同方面",由此可见,单纯只从社会关系来谈人的本质是片面的,而单纯只从跟社会关系(生产关系)相关的"经济基础—上层建筑(意识形态)"框架来谈文化的本质也是片面的。我们大致可以用以下图表来标示马克思的文化思想体系:

		文化	
	非物质生产活动	意识形态性(观念性)	生产性
框架 2	↑	上层建筑 ↑　　(框架2—1) 经济基础	剩余劳动时间 ↑　　(框架2—2) 必要劳动时间
	物质生产活动	生产关系 (人与人的社会关系)	生产力 (人与物的自然关系)
		框架1 (物质生产)	

生产性与意识形态性构成了文化完整特性的两个基本方面,而生产性与意识形态理论也就构成了马克思文化思想体系的两大柱石,进而也可以成为马克思主义文化战略学建构的两大柱石:

1. 文化的生产性和意识形态理论,建立在共同的历史唯物主义基础即物质生产理论基础上;

2. 两种理论的具体的哲学分析框架又不尽相同:生产性理论的基本分析框架是物质生产的"必要劳动时间—剩余劳动时间"(框架2—2),而意识形态理论的基本分析框架则是与物质生产相关的"经济基础—上层建筑(意识形态)"(框架2—1);

3. 两种不同分析框架可概括为"物质生产活动—非物质生产活动"(框架2),最终又统一于物质生产的"生产力—生产关系"分析框架(框架1);"必要劳动时间—剩余劳动时间"框架的立足点是生产力,而"经济基础—上层建筑(意识形态)"框架的立足点是生产关系(社会关系)——两个立足点最终又汇总于物质生产。

当代西方马克思主义美学的生产转向及其理论意义

段吉方

华南师范大学文学院

文化生产问题向来是马克思主义美学研究的一个重要课题。在马克思和恩格斯的美学理论中,文化生产问题是以一种"问题性框架"的理论形式展现出来的。所谓"问题性框架"是指在马克思和恩格斯的美学思考中,他们既从具体的资本主义生产过程与生产组织方式的角度探讨美学问题,同时又把商品、生产、资本的问题与资本主义社会的哲学、文化与美学批判结合起来,最终在历史唯物主义的理论视阈中扩大了"生产"范畴的指涉范围及其当代属性,从而走向深刻的审美现代性批判。美学的生产视角及其理论属性研究在当代西方马克思主义美学与文化批判理论中被进一步发扬光大,在当代文化生产、文化资本、文化消费介入审美文化经验的过程与机制越来越复杂的语境下,法国学者布尔迪厄、朗西埃等将文化批判功能不断延伸到当代文化生产与审美实践领域,再度引发了当代西方马克思主义美学的"生产转向"。这种"生产转向"既是当代马克思主义美学重视文化经验的现实性与当代性的表现,同时也是当代美学内在的理论发展路径及其美学研究问题域发生重要变革的表征,其中展现的文化与社会、美学与现实、理论与实践之间的多重理论矛盾及其思想张力值得我们作出认真的考察与论析。

一、"生产"视角与马克思主义美学研究的问题域

马克思主义美学研究的基本问题域与马克思、恩格斯等理论家对资

本主义文化生产方式的批判密切相关。在马克思主义美学中,"生产"的概念有效联系了劳动、文化、实践与人的感性问题,因此,关于生产问题的理论思考不但奠定了马克思主义美学重要的理论基础,而且构成了马克思、恩格斯思考现代美学问题的重要的理论视角及其思想原点,关于资本主义生产方式、生产与文化的关系以及文化生产的理论属性研究也构成了马克思主义美学基本的问题形式,是马克思主义美学中最具现代性影响的内容。作为马克思主义美学的重要概念及其理论学说,生产问题曾是马克思主义美学理论集中讨论的问题之一,一方面,"马克思在身后留下了分析资本主义生产方式的严谨而成熟的经济理论"[1],另一方面,"马克思许多最富于活力的经济学范畴都蕴含着美学"[2],正是由于这个原因,马克思主义美学研究中的很多问题都与生产问题密切相关,以资本主义生产方式、生产与文化、文化与资本、生产与人的感性意识发展等问题为核心的理论研究与文化批判也构成了马克思主义美学的基本问题域。

在这个马克思主义美学的基本问题域中,马克思没有孤立地阐释生产问题,生产问题是与雇佣劳动、资本、商品交换、价值、人的感性意识发展等问题相互融合交织在一起的。在《〈政治经济学批判〉序言》中,马克思强调:"人们在自己生活的社会生产中发生一定的、必然的、不以他们的意志为转移的关系,即同他们的物质生产力的一定发展阶段相适合的生产关系。"[3]但马克思同时提出,不能把物质生产本身当作社会中的一般范畴来看待,而要从一定的历史的形式来考察,如果离开了雇佣劳动、价值、货币、价格等与生产直接相关的社会属性研究,生产、资本等"就什么也不是"[4]。其次,在关于生产的研究,马克思并没有简单地就生产本身问题展开思考,而是以生产为核心,将生产与资本、文化的阐释分析联系起来,着眼于资本主义社会的生产方式,深入到资本主义社会的文化生产和文化逻辑发展过程,这就使生产问题的研究具有了一种问题性框架的隐喻表达形式,不但丰富了生产概念的理论内涵,而且扩大了生产问题研究的历史唯物主义视野,从而为马克思主义美学问题域的确定奠定了重要的理论基础。

马克思主义美学基本问题域中的生产问题既是马克思主义美学研究的思想原点之一,同时也是一种理论发展与创造的新的阐释角度。卢卡奇说,马克思描述整

[1] 佩里·安德森:《西方马克思主义探讨》,高铦等译,人民出版社1981年版,第10页。
[2] 特里·伊格尔顿:《美学意识形态》(修订版),王杰等译,中央编译出版社2013年版,第190页。
[3] 《马克思恩格斯文集》第二卷,人民出版社2009年版,第591页。
[4] 《马克思恩格斯文集》第八卷,人民出版社2009年版,第24页。

个资本主义社会并揭示其基本性质是从分析商品开始,"这绝非偶然","因为在人类的这一发展阶段上,没有一个问题不最终追溯到商品这个问题,没有一个问题的解答不能在商品结构之谜的解答中找到"。① 这也是艺术生产论在马克思主义美学中占据了较大比重的原因。在《〈政治经济学批判〉导言》《〈政治经济学批判〉序言》《剩余价值论》《资本论》等著作中,马克思对生产问题的研究总是强调生产与资本、劳动、价格、人口等生产要素的社会属性的关系,在这个过程中,精神生产与艺术生产的关系问题是探讨生产与文化、文化与资本、劳动与价值等理论问题的重要内容。在《〈政治经济学批判〉导言》中,马克思提出:"当艺术生产一旦作为艺术生产出现,它们就再不能以那种在世界史上划时代的、古典的形式创造出来。"②马克思强调,艺术生产是与物质生产相区别的特殊的精神生产,它不是专指某一特定历史时期的艺术现象,一切艺术生产都是为资本创造价值的,一切艺术品都具有商品属性,只有产品进入社会文化与资本运作的过程中,艺术家的劳动才是艺术生产。通过对艺术生产问题的研究,马克思使生产问题与资本主义社会文化逻辑的思考建立了理论上的联系,正像卢卡奇说的那样:"商品只有在成为整个社会存在的普遍范畴时,才能按其没有被歪曲的本质被理解。"③这就意味着对商品、生产问题的理解既要走出经济基础/上层建筑的二元论理论模式,同时也要在更广泛的社会文化系统中加以考察,马克思通过艺术生产问题的研究,使生产问题连接起了资本主义社会的文化逻辑,让商品生产问题具有了文化属性与人本属性,并在这个过程中上升到了对资本主义社会文化生产关系与文化逻辑的批判,从而强化了艺术生产论的现代内涵。

生产问题作为马克思主义美学的基本问题域在马克思主义美学研究中具有重要的理论价值,马克思主义美学通过艺术生产与文化资本问题的理论阐释,有力地发展了一种唯物主义的文化生产美学。英国学者特里·伊格尔顿提出:"马克思是最深刻的'美学家',他相信人类的感觉力量和能力的运用,本身就是一种绝对的目的,不需要任何功利性的论证。"④马克思强调生产问题在资本主义社会生产关系与文化逻辑中的重要作用,但他对生产问题的研究没有忽略审美感性问题,这是马克思的生产理论具有美学元素的重要标志。这种美学元素首先是通过对生产与人

① 卢卡奇:《历史与阶级意识——关于马克思主义辩证法的研究》,杜章智等译,商务印书馆1992年版,第143页。
② 《马克思恩格斯文集》第八卷,人民出版社2009年版,第34页。
③ 卢卡奇:《历史与阶级意识——关于马克思主义辩证法的研究》,杜章智等译,商务印书馆1992年版,第146页。
④ 特里·伊格尔顿:《美学意识形态》(修订版),王杰等译,中央编译出版社2013年版,第183页。

的感性实践能力的关系探讨展现出来的。在《1844年经济学哲学手稿》中,马克思谈到:"动物和自己的生命活动是直接同一的。动物不把自己同自己的生命活动区别开来。它就是自己的生命活动。"①在此基础上,马克思从生产视角出发对人的劳动与动物劳动的区别做出了深入探析,指出人的劳动具有实践性及其自由自觉的特征,因为在人的劳动中"劳动过程结束时得到的结果,在这个过程开始时就已经在劳动者的表象中存在着,即已经观念地存在着"②。这是马克思对生产与人的感性意识发展的最核心的理论思考,这种理论思考蕴含着生产、劳动与人的感性经验的联系,具有丰富的审美阐释空间,也让生产、劳动与美学的关系问题获得了理论上的提升,是马克思主义美学问题域中的重要理论内容。

马克思关于生产概念的隐喻性思考构成了马克思主义美学区别于他之前的西方近代美学的一个重要的标志。加拿大学者埃克伯特·法阿斯提出,马克思在界定人的本质时提出的"人有意识的劳动和生产"的概念构成了马克思向现代美学迈进中的"尼采式的要素"。③ 面对资本主义社会的文化,马克思通过生产问题的研究,不但深化了生产、劳动、资本、价值、价格、人口等与古典政治经济学密切相关的概念,还从生产视角将唯物主义的文化生产美学与人的感觉经验问题结合起来,在《1844年经济学哲学手稿》中,马克思说:"没有自然界,没有感性的外部世界,工人什么也不能创造。"④同时,又强调:"对私有财产的扬弃,是人的一切感觉和特性的彻底解放;但这种扬弃之所以是这种解放,正是因为这些感觉和特性无论在主体上还是在客体上都成为人的。眼睛成为人的眼睛,正像眼睛的对象成为社会的、人的、由人并为了人创造出来的对象一样。因此,感觉在自己的实践中直接成为理论家。"⑤在马克思看来,人的感觉经验与人的感性意识的发展与社会生产是一种对象性的关系,人的感觉意识的发展离不开社会生产提供的基本的物质条件和能力,这种物质条件和能力是人与社会发展的核心要素,但如果忽略了人的本质力量展开的丰富性,它就会成为人的感性意识发展的异化源泉。在这种理论阐述中,马克思有力地将生产研究引向了关于社会生产方式的批判,从而使马克思主义美学具有了深刻的文化批判功能,这也是马克思主义美学具有丰富的审美现代性思想意蕴的表现。美国学者斯蒂芬·贝斯特、道格拉斯·科尔纳提出:"卡尔·马克思是

① 《马克思恩格斯文集》第一卷,人民出版社2009年版,第162页。
② 《马克思恩格斯文集》第五卷,人民出版社2009年版,第208页。
③ 埃克伯特·法阿斯:《美学的谱系学》,阎嘉译,商务印书馆2011年版,第325页。
④ 《马克思恩格斯文集》第一卷,人民出版社2009年版,第158页。
⑤ 同上书,第190页。

第一位使现代与前现代形成概念并在现代性方面形成全面理论观点的主要的社会理论家。对马克思而言,资本主义生产方式的出现形成了一种新的现代社会模式,它的动力和内部结构由商品生产和资本构成。"①马克思深入思考了资本主义社会文化生产的动力和结构,并通过生产、资本与人的感性意识发展的关系研究,将资本主义社会批判上升为一种文化逻辑和美学的思考,从而为后来的西方马克思主义文化批判理论及其"晚期资本主义"②的文化研究提供了重要的思想资源。在马克思之后,西方马克思主义文化批判理论在不同层面上都与马克思对生产问题的原典阐释有关,同时也从马克思的美学思考中汲取重要的理论能量。比如,美国学者詹姆逊就曾指出,马克思的生产方式的概念所提出的问题"是马克思主义理论在今天所有分支中最为有生命力的新领域"③,原因就在于马克思已经不是在抽象化的层面探究生产方式的概念,而强调生产、劳动与人的感觉经验主体生成的同一性,在生产、劳动与人的感觉经验主体生成的对象化关系中强调文化生产的塑造功能,进而深入剖析资本主义社会的生产方式、资本来源与人的主体感觉相互影响的过程与方式,由此构成了当代文化生产美学研究的新的理论出发点。在詹姆逊的理论读解上,马克思主义的文化生产美学是一种"再生产模式"的研究,这种"再生产模式"既是当代西方马克思主义美学发展马克思关于生产问题研究的重要的理论路径,同时也是马克思主义美学基本问题域在当代社会具有重要的理论辐射能力和思想影响的表现,它使马克思主义美学关于生产的提问方式与基本问题研究走出了传统马克思主义的经济基础/上层建筑的理论模式,进一步融合了文化、资本、人的审美感性意识发展及文化政治批判问题,并以这种理论思想为基础,展现出批判分析当代审美文化的新的理论视野。

二、从文化马克思主义到文化生产美学:当代西方马克思主义美学的生产转向

最早提出当代西方马克思主义美学理论转向问题的是英国学者佩里·安德

① 斯蒂芬·贝斯特、道格拉斯·科尔纳:《后现代转向》,陈刚等译,南京大学出版社2002年版,第100页。
② "晚期资本主义"的概念最早是比利时学者厄尔奈斯特·曼德尔提出的,曼德尔1972年发表《晚期资本主义》,从生产、文化与科技的角度剖析现代资本主义社会生产方式与文化变革的特征,认为晚期资本主义是垄断资本主义、自由资本主义之后西方资本主义发展的新阶段,并提出了资本主义生产方式与文化矛盾问题。在曼德尔提出"晚期资本主义"的概念以后,经过丹尼尔·贝尔等人的理论发展,成为概括当代西方资本主义社会生产方式与文化逻辑的典型概念与理论。
③ 弗雷德里克·詹姆逊:《快感:文化与政治》,王逢振等译,中国社会科学出版社1998年版,第79页。

森。在《西方马克思主义探讨》中,佩里·安德森曾提出,从 20 世纪 20 年代开始,随着西方马克思主义的出现,马克思主义理论发生了重要的转折,"西方马克思主义渐渐地不再从理论上正视重大的经济或政治问题了","西方马克思主义作为一个整体,当它从方法问题进而涉及实质问题时,就几乎倾全力研究上层建筑了"。① 在佩里·安德森看来,促使西方马克思主义美学理论发生理论转向的原因有两方面,一方面是西方社会政治环境的变化,另一方面是当代学术气候的改变。第二次世界大战以来,随着西方文化政治形势的改变,西欧的马克思主义不同程度地陷入低谷,"在这个改变了的世界上,革命的理论完全起了变化"②。马克思主义理论的主要中心随之发生了转移,"它的正式场所由党的集会转向学院系科"③。在被称作"形式的转移"和"主题的创新"的西方马克思主义理论转向中,虽然研究的焦点是上层建筑,但真正在理论层面上发挥作用的更多的是文化、美学和艺术研究,这种理论形态被称作"文化马克思主义"。在"文化马克思主义"中,马克思主义的理论问题更多地融合在文化与意识形态的关系之中,特别是在英国伯明翰学派和德国法兰克福学派那里,文化被视为一种重要的生产要素和意识形态功能发挥作用,美国学者丹尼斯·德沃金总结了这种"文化马克思主义"的理论特征:"一方面是对马克思主义经济决定论的拒绝","另一方面,他们更广义地看待文化——整体的生活方式,从这点出发,文化就是社会过程本身,就是经济和政治的组成部分"。④ 英国学者雷蒙·威廉斯则直接地将文化的整体性范畴嵌入传统马克思主义的经济基础/上层建筑的二元逻辑,坚持以经济基础、文化、上层建筑的三元关系代替经济基础/上层建筑的二元模式。⑤

"文化马克思主义"突出地展现出了马克思主义在 20 世纪以来的理论处境,也是 20 世纪 60 年代文化研究兴起以后在马克思主义美学理论内部形成的重要的理论思潮,这种理论思潮的影响至今仍然鲜明可见。但"文化马克思主义"的理论缺憾仍然非常明显,它对文化与意识形态关系的倚重以及过于强调文化的意识形态的表意功能,往往也弱化了马克思主义美学对现实实践的把握能力。澳大利亚学

① 佩里·安德森:《西方马克思主义探讨》,高铦等译,人民出版社 1981 年版,第 96 页。
② 同上书,第 36 页。
③ 同上书,第 66 页。
④ 丹尼斯·德沃金:《文化马克思主义在战后英国——历史学、新左派和文化研究的起源》,李凤丹译,人民出版社 2008 年版,第 85 页。
⑤ 雷蒙德·威廉斯:《马克思主义文化理论中的基础和上层建筑》,胡谱忠译,《外国文学》1999 年第 5 期,第 70—79 页。

者特纳曾指出:"文化研究为了处理文化问题,以及完成文化研究的批判与政治目标,其所遭遇的理论问题,通常都具有相当的复杂性和综合性。"①这也意味着马克思主义美学与文化研究的理论相遇与融合也必然会在产生新的理论问题的过程中走向新的理论发展。到了20世纪90年代,马克思主义美学研究的一种新的理论局面开始出现,那就是随着马克思主义美学问题域中的商品生产与文化资本的凝结机制与展现形式空前复杂,文化和意识形态研究进一步融合了社会生产与文化经济的要素,从而促使当代马克思主义美学研究的文化生产问题再度变得重要,在西方文化研究逐渐显露理论落潮之际,马克思主义文化生产美学开始展现新的理论生机与活力,由此更加推动了当代西方马克思主义美学的生产转向。

文化生产美学的理论转向是当代西方马克思主义美学在"文化马克思主义"之后的重要的理论发展,主要以布尔迪厄的文学场和文化区隔理论,朗西埃的"感知的再分配"理论和奥利维耶·阿苏利、彼特·墨菲、爱德华多·德·拉·富恩特等人的审美资本主义理论为代表,是当代西方马克思主义美学面对资本主义社会新的文化语境与理论情势而展现出的新的理论思考,具有重要的理论启发。法国学者布尔迪厄的理论是当代西方马克思主义美学生产转向的重要代表。布尔迪厄的文学场和文化区隔理论具有文化社会学的广泛意义,而文化社会学与马克思主义美学本身有紧密的关系,二者的紧密结合促使布尔迪厄的文学场和文化区隔理论带有明显的马克思主义生产美学的理论意蕴。在布尔迪厄的代表性著作《区隔》中,布尔迪厄提出了一种不同于传统社会学的文化区隔理论,这种理论融合美学、社会学、心理学与文学研究于一身,强调美学研究在摆脱了经济主义重新置入文化趣味、文化需要、审美配置与社会属性之后所产生的一种新的美学理论状貌。布尔迪厄提出:"文化需要是教育的产物:调查实证,所有文化实践(去博物馆、音乐会、展览会,阅读等等),以及文学、绘画和音乐方面的偏好,都与(依学历或学习年限衡量的)教育水平密切相关,其次与社会出身相关。"②布尔迪厄考察了当代社会不同消费者的社会等级与审美偏好,包括他们的社会身份、教育程度、艺术修养及其审美偏好,这些考察对象包括大学教授、中学教师、自由职业者、工程师、国营部门管理者、社会医疗服务人员、办公室职员、技术工人、普通工人,在对他们的社会地位及其文化资本占用与分配的详细考察中提出:"消费者的社会等级与社会认可的艺术等级相符,并在每种艺术内部,与社会等级的体裁、流派或时代的等级相符。这

① 格雷姆·特纳:《英国文化研究导论》,唐维敏译,台湾亚太图书出版社2000年版,第7页。
② 皮埃尔·布尔迪厄:《区分——判断力的社会批判》(上册),刘晖译,商务印书馆2015年版,第1—2页。

就使趣味预先作为'等级'的特别标志起作用。文化的获得方式在使用所获文化的方式中继续存在着"。① 布尔迪厄强化了新型资本主义社会中文化、资本、习性与社会生产的复杂关系,不但在一个崭新的理论维度上复活了马克思主义美学的生产概念,而且融入了非常深刻的美学与社会批判精神,是当代西方马克思主义文化生产美学的重要的理论典范。

 法国学者雅克·朗西埃也在当代西方马克思主义文化生产美学中占据重要的位置,朗西埃是当代法国"后阿尔都塞学派"的重要人物,相比布尔迪厄的文学场和文化区隔理论强调社会生产场域对审美、判断力的区隔与支配功能研究,朗西埃更强调社会文化生产语境中感知分配的主体功能及其对个体政治、审美属性的影响。朗西埃提出了一种基于民主、平等、感性、治理等哲学概念的"美学政治学",在他看来,社会文化生产中占据重要位置的文化、经济、政治、美学等各个要素从来都不是彼此孤立分离的领域,"哲学的独特对象,正是政治、艺术、科学及任何其他思想活动交会的思想环节"②。在这个过程中,"政治"是核心概念,但朗西埃所说的"政治"是一个"复合概念",他赋予了"政治"这个概念多方面的意义连接,包括语言、感知、伦理习性、社会组织、政治结构、审美趣味以及规范等,是一种稳定而同质的共同体所依循的共识结构。这个共识结构既充满歧义,同时各种话语理性又对社会秩序共识形成某种允诺与干预,"理性似乎被赋予了感性的材料(la matiére sensible),而这些材料既是对理性的体验,也是对理性的证实"③。正是由于社会政治共同体中的歧义与各种干预机制存在,所以通过语言表达获得感知的区分与共享变得必要。朗西埃由此提出了他的"感知的再分配"(the distribution of the sensible)的概念。在他看来,当代社会商业生产所缔造的日常生活凸显了一种感知的再分配原则,这种原则以经验形式的再度分割的方式重构了我们的生活,席勒意义上的以"审美"作为特殊经验创造纯粹艺术世界的观念已不复存在,取而代之的是美术馆、图书馆、博物馆、电影院等具有感性实践和审美态度、个体认知模式和综合感知形式等新的体验方式及其表达形式,所以,他说:"'审美'作为特殊经验的这种思想能生产出纯粹艺术世界的观念,同时也能生产出生活艺术中的自我压抑的观念,既能生产出先锋激进主义的传统,同时也能生产出日常生活的审美化——

 ① 皮埃尔·布尔迪厄:《区分——判断力的社会批判》(上册),刘晖译,商务印书馆2015年版,第2页。
 ② 雅克·朗西埃:《歧义:政治与哲学》,刘纪蕙等译,西北大学出版社2015年版,第5页。
 ③ 雅克·朗西埃:《词语的肉身:书写的政治》,朱康等译,西北大学出版社2015年版,第29页。

这是如何可能的呢?"①朗西埃不看好这种传统的审美化机制,在他看来,文化与资本、政治和美学不存在一道不容逾越的界线,先锋派对艺术自治性的坚持也面临着"再审美化"的转换,在这种"再审美化"中,新的感知机制应被独立出来,"处处都有'可感的异质性'。日常生活的散文变成了鸿篇巨制的神奇诗篇。任何物品都可以越界重居于审美经验的领域"②。以这种新的感知模式及其"感知的再分配"原则,朗西埃打破了审美经验自治性的论断,特别是将审美感知放到当代艺术生产的文化语境中考察,强调审美的革命及其引发的政治反应,代表了当代西方马克思主义文化生产美学新的方向。

"审美资本主义"问题的提出也是当代西方马克思主义美学生产转向中的重要概念。在21世纪的第二个十年,有两位学者出版的美学理论著作不约而同地使用了"审美资本主义"的书名,分别是法国学者奥利维耶·阿苏利的《审美资本主义:品味的工业化》和澳大利亚学者彼特·墨菲、爱德华多·德·拉·富恩特编的《审美资本主义》。这两部著作不但书名是一致的,而且研究视角和理论方法也有异曲同工之妙,均从文化生产的角度系统观察当代资本主义社会文化变迁与审美经验变革中的文化现状问题,所谈论的问题广泛涉及了社会生产与文化消费、审美时尚与文化经济、审美品位与审美价值等复杂的社会问题和美学问题。其中,彼特·墨菲等人编的《审美资本主义》指出,随着21世纪以来的美国经济危机的发生,"资本主义在改变,再次发生改变"。"后工业时代已成往事,而知识产业的魅力也逐渐消失。我们所面临的是大规模的服务业发展的现实。各种高科技的经济含量远不如它们所说的那么高。高科技以及信息科技最终被证实是一种假象,掩盖不了的是房地产业的繁荣是由低利率所推动的事实。"③而在法国学者奥利维耶·阿苏利看来,现代资本主义一直推崇的科技进步以及信息社会来临所造成的各种文化工业发展的奇迹,其实是一种新的文化谎言,现代资本主义建基于供给创造需求这个前提已经将生产问题赋予了新的特性,"随着象征符号和神圣标识的产生,它具有了宗教性;随着自由交换是幸福的万能之源这种思想的出现,它有了思想性;因市场营销的调节能力取代国家调控能力,它有了政治性;因为消费价值和公民规则的互补性,它又具有了社会性"④。在这种新的语境中,科技和信息已经不是社会商品

① 雅克·朗西埃:《审美革命及其后果》,赵文、郑冬梅译,《东方艺术》2013年第13期,第120页。
② 同上书,第123页。
③ Peter Murphy, Eduardo de la Fuente, *Aesthetic Capitalism*, Brill, 2014, p.1.
④ 奥利维耶·阿苏利:《审美资本主义:品味的工业化》,黄琰译,华东师范大学出版社2013年版,第117页。

生产壮大与增值的主要基础,商品生产的平均值的作用已经包含了审美的要素,"平均值的功效在于让品味成为差异品味总值的催化剂"①,而"审美,绝不再仅仅是若干艺术爱好者投机倒把的活动,也不只是触动消费者的那种无形的说服力,品味的问题涉及到整个工业文明的前途和命运"②。因此,在审美资本主义时代,生产必须维持趣味性,"资本主义的审美导向是更为悠久也更为结构性的"③,当资本主义社会的审美生产周期性地从有趣走向乏味,这就凸显了商品生产领域中的审美创造的引领作用,审美创造的文化风格及其消费者的审美品位将成为推动工业发展的动力。所以,从垄断资本主义到后工业社会发展之后,资本主义的发展已经到了审美品位与社会生产高度融合的时刻,这也让审美资本主义的问题再度成为当代文化与美学研究的重要问题。

可以说,围绕当代语境中审美与生产的转换机制及其表达形式,从经典语境中的资本与生产的研究到作为一种生活方式的文化的研究,再到审美与生产高度聚焦融合的审美经济研究,当代西方马克思主义美学在学理层面上再度完成了一种理论上的转向。说是理论的转向,其实也是更深层面的理论回归。无论是布尔迪厄、朗西埃,还是当代审美资本主义研究,关注的问题都没有脱离当代美学的现实发展及其理论走向,都是在当代语境中文化与美学生产的层面上展开理论思考的,只不过这种理论发展与飞跃引起的思考更加深入当代社会的审美文化与现实处境,因而具有更加鲜明的现实实践价值。当代美学研究如何进一步从生产视角出发,结合当代社会文化生活方式的走向,对当代社会中的审美生产与文化生活作出有效的理论阐释既是一个学理问题,同时也是一种重要的文化实践。在当代语境中,无论西方还是中国,文化与资本、文化与经济、审美与生产的结合已是不可阻挡的洪流,但在这个过程中,理论与现实之间仍然存在复杂的阐释间隔和思想裂隙,理论层面上的言说如何进一步融入现实,正是我们需要批判反思的内容。

三、重提美学的当代性:马克思主义美学的生产转向及其理论意义

通过生产视角,马克思主义美学在当代资本主义文化批判中重新回到了它的

① 奥利维耶·阿苏利:《审美资本主义:品味的工业化》,黄琰译,华东师范大学出版社2013年版,第107页。
② 同上书,第9页。
③ 同上书,第8页。

基本问题域,但正像霍克海默说的那样:"仅仅依照经济去判断未来的社会形式,却是一种机械的思维,而不是辩证的思维。"[①]马克思对生产问题的研究及其理论提问方式,构成了马克思主义美学的基本问题域,这并非意味着马克思主义美学研究仅仅围绕生产问题展开。英国学者特里·伊格尔顿强调:"如果对于资本主义来说,生产本身就是一种目的的话,那么对于马克思来说,在一个相当不同的意义上,情况也是如此。"[②]在马克思主义美学研究中,关于生产问题的研究既是目的也是一种辩证的思维方式。生产研究是目的,是因为从生产视角出发,能够广泛连接资本与文化问题,深入到社会文化的生产机制及其审美表达方式,从而展开深入的文化研究;作为一种辩证的思维方式,生产问题的研究则能够通过生产视角跃出经济基础/上层建筑的传统的马克思主义理论模式,在当代社会文化生产关系维度上展开新的理论思考,同时也为当代美学问题在更深层次的超越与回归创造理论条件。

在西方马克思主义美学研究中,特别是在消费文化、大众文化研究领域,生产问题的研究向来不是缺席的,这是西方马克思主义美学研究的现实关注的一个重要方面。从理论的层面上而言,这种现实关注融入了深刻的审美现代性思想特征,使西方马克思主义美学自文化批判研究以来就具有了重视社会文化语境转换以及审美逻辑变化的理论倾向,正是有了这种现实关注的理论特性,西方马克思主义美学的生产转向才打开了一种新的理论视野,使美学当代性问题更加突出。

美学的当代性与西方马克思主义美学的生产转向在两个层面体现出深入的理论关联。首先,从语境的层面,生产转向提出的是美学和文化的资本化和再度感性化问题,它强调文化批判的功能不仅仅是从经济基础研究走向意识形态批判或文化研究,还是经济基础与文化生产的高度融合,进而形成文化资本研究的广泛的问题域。其次,这种文化资本又与文化生产问题有着双向链接,其中介就是布尔迪厄、朗西埃等学者提出的文化区隔、审美趣味与"感知的再分配"问题,他们的理论思考使文化的区隔作用和审美趣味配置功能在当代社会越来越重要,社会生产、审美趣味与文化资本的结合更加紧密,这就从美学当代经验出发提出了当代美学基本问题的变革和呈现方式。

这个基本问题的变革首先促使我们进一步思考的是当代美学该研究什么?当代西方马克思主义美学的生产转向预示了这个问题,即当代美学基本问题的变化既是美学理论转向的体现,同时也是新的理论问题的提出。当代美学的问题域本

① 马克斯·霍克海默:《批判理论》,李小兵等译,重庆出版社1989年版,第235页。
② 特里·伊格尔顿:《美学意识形态》(修订版),王杰等译,中央编译出版社2013年版,第186页。

身是美学研究的理论问题。从古希腊时代以来,当代美学的问题域经过了几次重大转向,特别是在康德美学研究中,当代美学的问题域更多地局限在审美形式领域,体现出了从审美形式与无功利出发探讨美学基本问题的理论框架。康德美学综合了英国经验论美学和大陆唯理论美学的问题形式,但正如伊格尔顿所言:"康德所处的政治社会绝不是充分发展了的资产阶级政治社会","说他是个资产阶级哲学家也许是个时代的错误"。[1] 在伊格尔顿看来,康德美学体现了中产阶级的自由主义理想,"康德式的想象"虽然张扬了现代审美理论的主体性立场,但"康德的主体也是分裂的"[2],因为这种形式化的、非感知化的审美理论提供给我们的是关于物质世界的抚慰性幻想,而无法充分对象化资产阶级文化实践,它和资产阶级文化实践的意识形态直接存在着"既令人不安的,又必不可少的隔阂"[3]。在西方马克思主义美学的生产转向中,具备了回避或者扭转这种理论痼疾的理论条件,特别是朗西埃提出了明确反对席勒以来的审美经验自洽论,所以,"走出康德美学",将美学研究的基本问题更深入地融入当代文化实践,正是西方马克思主义美学生产转向预示的发展方向。

"走出康德美学"之所以要被打上引号,即是为了说明在当代美学的理论视阈中,即使是在审美资本主义来临的语境中,并非是康德的美学理论过时了,更不是说康德的美学思考不重要了,而是随着现代社会审美交流语境的变化及其新的文化经济时代的来临,美学研究需要进一步把握现实的审美文化经验,需要"走出"现代美学传统特别是康德美学以来确立的现代审美理论框架和美学研究问题域。这个"走出"不是简单的放弃和超越,而是美学研究深层次的守旧创新。所谓"守旧"就是还得承认,康德美学对现代美学问题的触发具有鲜明的学理意义,因为在康德那里,美学的形式化和审美化的感性形式确立了美学问题的客观性,所谓"创新"就是要兼顾当代美学的语境化特征,在一个更深广的语境中展现美学的当代性。

重视美学研究的当代性,就是要重视当代美学研究的生产语境与文化语境,这个语境就是一种审美生产、文化趣味与文化资本高度融合后所产生的文化生活现实。法国学者居伊·德波曾将这种文化现实概括为"景观社会",所谓"景观社会"就是融合社会再生产、媒介与文化日常生活变革的新的社会形态,这种社会形态颠倒了影像与现实、生产与消费的逻辑,影像、商品以及景观消费构成了控制社会文

[1] 特里·伊格尔顿:《美学意识形态》(修订版),王杰等译,中央编译出版社2013年版,第67页。
[2] 同上书,第75页。
[3] 同上书,第73页。

化生产与人们日常消费的主要方式。德波提出:"以现代工业为基础的社会绝非偶然或表面的就是景观的,景观恰是这样社会根本性的出口。"①景观是一种物化了的世界观,是"当今社会的主要生产"②,景观的语言由主导生产体系的符号组成,在景观及其特有的形式——新闻、宣传、广告、娱乐表演中,真实的世界变成简单的影像,简单的影像也会成为真实的存在并对社会生产产生主导作用。波德里亚也曾提出,当代社会由于电子或数字化的影像、媒介的控制,景观生活替代了"真实生活",文化生产中的各种"超真实"和虚拟模仿的事物代替了"真实"的过程,最终的结果是"我们处在'消费'控制着整个生活的境地"。③ 文化消费时代的审美实践与文化悖论恰恰是当代美学研究特别是文化生产研究应该关注的问题,这些问题的研究既要回到马克思主义美学在生产问题上的提问方式及其批判立场,同时更应该融入当代思考,在当代多重叠加语境中展现美学的现实关怀和批判维度。在这个过程中,文化资本研究是一个值得重视的内容,文化资本研究本身包含了生产、审美、政治与伦理等多重的理论意涵,这种多重理论意涵从生产传播机制融入文化心理、情感与经验,已经演变为一种新的审美体验形式。在当代社会,这种审美体验形式正越来越发挥重要的作用,同时也让审美趣味及其文化区隔的作用更加明显,二者之间的关系是双向同构的,体现出了当代社会审美生产关系的新的理论走向。当代美学研究要面对的正是这种审美生产关系的新变化。在这种新的变化中,既要批判分析文化资本成为审美文化生产核心要素所带来的文化区隔方面的影响,更要发扬马克思主义美学在文化批判与日常生活批判上的重要功能,在阐释文化资本、审美趣味、审美配置与文化区隔的系统联系和运作机制中重建审美的价值理性,这也正是当代美学价值重建的关键所在。

① 居伊·德波:《景观社会》,王昭风译,南京大学出版社 2007 年版,第 5 页。
② 同上书,第 5 页。
③ 让·鲍德里亚:《消费社会》,刘成富、全志钢译,南京大学出版社 2001 年版,第 6 页。

消费主义时代文学的生产与危机
——兼论马克思主义艺术生产观的当代启示

张 冰

西南大学文学院

20世纪90年代之后,国内文学、文学理论与批评等方面的发展出现了新态势,从作家关切的社会内容到具体的叙事表现手法,从批评研究的价值取向到视野方法,近与80年代相比,远与五四以来的新文学传统相较,都发生了明显的断裂,其中突出的表现是道德功能的消解和享乐主义倾向的盛行。很多学者将这种断裂和享乐主义的滋蔓归咎于文学生态环境的变迁,即消费社会语境和市场时代对经济利益的追逐熏染了曾经纯洁的文学。这种理解固然有其合理性,但在这种解释中,某种程度上忽略了文学自身三十多年来的观念性发展,并无意识地构建和强化了文学与市场的二元对立。因此,本文试图回到当代文学及其理论,从其自身的发展逻辑来考察文学行进到今天的历史必然性,重估市场对文学本体的价值,并试图根据马克思主义的艺术生产观念来提供对策性思路。

一、80年代文学自律性的构建与享乐主义趋势的蔓延

当代文学,虽然与历史阶段划分有关,但在我们这里,主要是指新时期以来的文学。只有回过头来审视新时期以来文学及其观念的发展,我们才能够发现90年代之前与之后之间的所谓断裂,其背后其实是具有连续性的历史脉络的。在这一点上,我们需要从80年代文学自律性观念的构建说起。所谓的文学自律性构建,是指自20世纪80年代初期始,在文学及其理论领域出现的强调文学特殊性、文学应该回到它自身等观念体

系的倡导与建设。众所周知,这一建设面对的历史任务是走出"左"倾思潮对文学的干预,因此在80年代思想解放潮流中,天然具有历史合法性。就总体而言,这一建设是一个复合多元的过程,差不多80年代众多思潮运动都参与了进来,共同完成了这一历史使命。在理论领域,随着美学翻译运动的掀起,诸多国外思潮迅速涌入,如精神分析,存在主义,荒诞派,符号学,系统论、信息论、控制论即"老三论"美学等,这些不同于以往的美学和文学观念打开了封闭已久的中国文学创作者和研究者的视野,为文学和美学意识形态重构增添了新的阐释路径。很快,这些理论成果就被吸纳进文学创作与理论构建之中,成为新时期文学成果的重要表征。在实践领域,80年代中期前后,开始出现先锋派文学、实验戏剧、寻根文学等,在理论领域,文学理论教材建设、文学批评实践使用的理论话语、阐释视角、价值尺度等,都发生了重大变化。例如符号学、"老三论"、文艺心理学等相关思想都被采纳,进入新时期编写的文学理论教材。这些实践与理论领域的建设又进一步巩固了新时期以来的文学及其理论的成果。

从一方面来看,新时期以来对文学自律性的强调,是一个康德主义命题,它强调了文学的特殊性。但另一方面,这一特殊性又有其本土确指,恰是这一点使其又与康德主义产生疏离。在康德那里,艺术和文学的自足性,是相对于伦理学和认识论而言的,是针对后者的实用性而提出的具有区别特质的无功利性。因此,康德主义的自律性命题,首先是学科独立意义上的。但在中国学者的理解中,这种自律性指向的对面则是"左"倾思潮。因此,一切能够规避或者反拨这种"左"的思想的文学和美学观念,都被吸收进对文学特殊性的理解之中,因而都变成文学自律性的合理内容。于是,在80年代,不仅在西方知识界被公认为属于文本中心论的一些观念,如对文学的语言学和符号学维度的理解等,被吸收进中国学者对文学特殊性的理解之中,而且从苏联传入的"文学是人学"观念、从西方传入的文艺心理学思想等,也都被视为文学特殊性的重要组成部分。因此,在中国,文学自律性具有属于自己的独特内涵。

在中国知识界对文学自律性的理解视域中,文学是一门语言艺术和"文学是人学"命题是两个比较重要的观念,当然它们也是80年代文学理论中的两个核心观念。前者与20世纪西方哲学和美学领域的语言学转向有关,直接的理论资源是俄国形式主义、英美新批评、结构主义等。其中新批评后起之秀韦勒克、沃伦在《文学理论》一书中提出的"内部研究"和"外部研究"的二分法是非常具有代表性的。中国学者最终把"内部研究"论证成文学的本质属性,并由此实现了文学与政治意识

形态的有效分离,确保了文学独立性。"文学是人学"属于"重放的鲜花",早在20世纪50年代,钱谷融等人就曾经在借鉴高尔基思想的基础上,探讨过这个话题。到了80年代,这个话题得以解禁,并被填充进新的内容。其中影响最大的是文艺心理学和文学主体性两个方向的研究。80年代的文艺心理学研究并没有走在20世纪30年代朱光潜所开辟的道路上,而是迅速由普通心理学构架走向人本主义心理学,尤其是借助引进西方非理性主义思潮,如弗洛伊德的无意识理论等,开启了对人心灵的深度追寻,试图通过这种方式,呈现和肯定人性的深刻性、多层次性和复杂性。文学主体性的提出,与文艺心理学对人性的开掘有异曲同工之妙,重心在于论证人性是多重组合体。除此之外,主体性还肯定了在文学中表现自我的合法性。很明显,对主体和心理的强调,是对"左"倾思潮语境下谈"心"、谈"主观"色变的有力反驳,并且,也使当代文学理论的现代性建构向上一路。

然而,当代文学在90年代之后出现的面目全非的变化及其享乐主义趋势的形成,都可以从这里得到窥一斑而见全豹式的解释。我们这里所说的文学享乐主义,主要包括两方面的内容:一方面是从文学表现内容来看,即文学不再关注宏大叙事和革命叙事,不再关注英雄人物、英雄事迹等,甚至不再关注现实人生,而是沉溺于对个体的欲望、感官和身体的书写;另一方面则是从文学的社会功能角度来审视,即文学的道德和社会批判功能被减弱,而其自娱和娱乐的功能得到无限度彰显,甚至成为文学的唯一功能。在我们看来,这种享乐主义倾向与文学自律性观念的中国构建有着直接关系。从根源上来看,文学自律性命题,本身就暗含了一种享乐主义倾向。马沙·伍德曼西(Martha Woodmansee)在梳理艺术无利害观念时总结道:"艺术品,是一种自足统一体,只是产生于对它们自我目的的静观——即,无利害,单纯是为了自我内在特质和关系的娱乐,而独立于它们可能有的任何外在的关系或效果。"[1]这是对艺术自律性比较常规的一种归纳,在这一归纳中可以发现,自律性指向中在包含学科自足性的同时,也包含了一种享乐主义危险,即,如果不对这种关涉自我的娱乐加以限定,那么艺术享乐主义倾向就会出现,并以自律性作为辩护词。很显然,在80年代,学界在借助这一美学意识形态时,还无暇对其自身具有的这一弱点进行反思。除此之外,他们还非常重视的是,中国学界对艺术自律性的本土阐释中所包含的享乐主义因子,它们也未被反思地发展,这才是中国文学享乐主义倾向出现的直接原因。我们可以通过对文学自律性在本土的两个代表性命

[1] Martha Woodmansee, *The Author, Art, and the Market*, New York: Columbia University Press, 1994, p.11.

题的逻辑推展,来阐释享乐主义趋势在中国当代的出现:文学是语言的艺术,语言特质就是其文学性,因此文学创作和批评应该围绕着文学性,即其语言特质展开。这种逻辑的问题在于,虽然它确实规避掉政治对文学的干预,但同时也带来了对文学与社会之间的反映关系、文学所应该承担的社会和道德责任的忽视,极易将内涵丰富的文学化约成语言技巧的花样翻新;同理,"文学是人学"张扬了作为主体的"我",但如果不加约束和限定,也会造成主体的泛滥,文学最终或沦落为个体情感的宣泄、对孤绝自我的表现,或蜕变成个体身体欲望和病态心理的猎奇,从而走向享乐主义。从国内文学实践与理论的发展来看,随着文学自律性观念越来越被认同,这两个命题互为表里,加速了文学偏离应该驶向的轨道。也就是说,文学自律性的强调,最初的出发点是摆脱政治干预,走出美学禁忌。但在一路走来的过程中,由于并未对文学自律性本身的边界、适用度等做有效辨证,也未对例如文学是语言艺术、"文学是人学"等核心命题做应有的反思,而仅仅出于一种情绪化选择,最终出现的结果则是,情绪替代理性思考,并使我们在一定程度上消解了文学应该承载的道德担当,而逐渐走向个体的身体狂欢,导致享乐主义蔓延。

当文学沿着最初需要解决的历史任务向前发展时,却最终走向了意料之外的另一个方向。最初的构想是解决政治对文学空间的挤压问题,却一定程度上导致了文学变成了自娱的文字游戏。在文学当中,不再是文学对社会问题的深情关切,而变成与社会无涉的个体自我的随意书写和欲望表达。在 90 年代上半期,学界已经意识到这种趋向的出现,因此展开了有关"人文精神"的大讨论。这一讨论是学者们对这种文学道德责任缺失的批评和试图力挽狂澜,但却因为多种原因以无结果告终。而在 90 年代末,学界还曾经展开过对文学消闲功能的探讨,探讨的结果是对文学消闲功能的认可,差不多与此同时,很多文学理论研究者的研究重心发生偏移,即文化转向的出现。这些现象的出现意味着文学对享乐主义取向的妥协,以及文学危机和边缘化时代的到来。

二、文学与市场关系的辨析

当我们探究文学享乐主义取向的出现,总是很自然地将其归因于 90 年代初期市场经济体制的确立,即认为是市场成为社会杠杆之后,文学才出现了享乐主义趋势。这种立论背后的理论预设是,文学与市场有着完全不同的价值取向,二者是一种二元对立关系。前者意味着"雅",后者意味着"俗";前者是少数派,属于精英意

识，后者立足于大众，因而属于通俗文化。文学之所以在当代出现享乐主义倾向，正是市场和消费主义时代的来临，是市场机制、消费主义生活和思维方式，污染了原本高雅而纯洁的文学。然而正如我们在第一部分的分析中所指出的，从新时期文学自身发展逻辑来看，当对文学自律性不加反思和限制，对文学道德主义作简单和情绪化拒绝时，文学享乐主义就会成为可能的走向。因此，市场的经济逻辑和大众媚俗取向，并不是导致新时期文学享乐主义的唯一原因。在中国文学最近三十余年的发展中，更加符合实际的逻辑是，文学自律性诉求的情绪化发展和未加限定，最终导致文学以自律为名，走向享乐主义，而这一趋向恰好与消费时代市场通俗化价值取向相吻合，后者又在经济利益驱动下，加速了文学的享乐主义进程。

当我们试图进一步论证我们的观点时，摆在我们面前的另一个任务则是，文学与市场之间，是否必然存在着对立？文学自律，是否意味着必须远离市场？这需要给出解答。因为只有对这一问题做出相应的提示，我们才能够对当前文学发展状况有更深层次的理解。

首先，从文学和美学发展历史来看，可以发现，文学与市场并不必然是对立的。让我们从现代文学观念的确立说起。现代文学观念确立于18世纪，那是一个改变了文学、艺术和美学等发展方向的关键时代。伍德曼西在梳理无利害命题时介绍了18世纪对文学和艺术的特殊意义。"18世纪见证了艺术在生产、分配和消费方面的重大变化。……在经历这些变化的各门艺术当中，文学首当其冲。……在18世纪的欧洲，兴起的中产阶级令人瞩目地扩大了对阅读物的需求。为满足这种正在增长的需求，各种新机构出现：新的文学形式如小说、评论和期刊，有助于分配流通的图书馆和职业作家。这一发展的一个结果是以笔谋生具有了现实可行性。"[1]伍德曼西在这段话中告诉了我们一些有关18世纪文学发展的状况：在当时的艺术变迁中，文学变化是最早的，也是最突出的；新的文学样式开始形成，如小说；出现了有关文学和书籍的新形式和机构，如期刊和图书馆；职业作家产生，他们可以通过自己的创作来谋生等。其实伍德曼西说的这些变化，就是现代文学观念内指的重要面向。而促成这些变化发生的，正是中产阶级的兴起和市场的形成。中产阶级的审美需求形成了巨大的市场，促成了文学的现代转型。由此我们可以得出结论，文学与市场并不必然是对立的，相反，我们今天正在使用的文学观念以及与之相关的体制，正是市场的产物。

[1] Martha Woodmansee, *The Author, Art, and the Market*, New York: Columbia University Press, 1994, p. 22.

我们还可以进一步来考察文学自律性观念的形成。这一观念差不多是与文学现代观念确立同时出现,可以这样说,现代文学观念核心内容之一就是自律性。也就是说,文学自律性同样是伴随着市场而出现的美学意识形态。彼得·威德森(Peter Widdowson)在梳理现代文学观念时指出了一则材料:"大约在18、19世纪之交,伊萨克·狄斯累利(Issac Disraeli)的话语被《牛津英语词典》所引用:'文学,与我们同在,但却是独立的,不需要庇护,也不倚赖与别人结盟。'"①这则材料能够让我们觉察到文学自律的意味。不仅如此,它还一定程度上提供了文学在当时的一个重要变化,即不再需要庇护。对文学和作家的庇护,是传统艺术体制的重要特征。在18世纪市场形成之前,艺术家,包括作家基本上都是在教会、王室和贵族的庇护下从事创作,例如画家,那时他们绘画的题材主要是宗教绘画或上流社会人物肖像画。但到了18世纪资本主义兴起之时,艺术家们就逐渐摆脱了这种依附关系,其作品也被投放市场,依靠市场生活。作为艺术中的一环,文学也是如此,它的生产机制也发生了变化。"文学写作生产已经从贵族的庇护羽翼下转而进入了商业环境,在这种环境中,个别的作者在不同的市场上出售他们不同的写作货物。"②正是由于这种写作环境和谋生环境的变化,才促成了文学自律性观念的形成。这是因为,在市场语境中,艺术家和作家们需要为自己的作品寻找到特殊的、只属于它自身的价值,作为一种艺术独有魅力,推销给消费者。在这一过程中,两个方面值得注意:其一,美学家和艺术家们为艺术和文学寻找到的独特特质是"美",如巴图,他指出诸种美的艺术共享的特质是"美的模仿";其二,为了推销这种"美",使之成为人们竞相追逐的东西,这种美被糅合了法国上流社会的品位,因而从现代艺术观念确立之时起,雅俗之间的分野也就很自然地出现。很快,这种艺术独具的"美"被美学家和艺术家规定成一种自足性。虽然学界普遍认为,艺术自律性是康德主义命题,然而这并不意味着这一命题是由康德独创的,应该说,康德的立法所体现的,正是这种审美趣味和时代精神,是对其前人和同时代人思想的集大成。因此,从这一历史线索的梳理中我们还可以得出结论,艺术的高雅趣味和自律性法则的确立,某种程度上还是市场催生的。这也就意味着,市场并不必然导致艺术和文学精英趣味的消解。因此,单纯从市场和消费维度感慨和阐释文学的享乐主义堕落并不符合文学发展的历史事实。

其次,马克思的艺术生产理论也能够给我们提供相应的依据,让我们更深层次

① 彼得·威德森:《现代西方文学观念简史》,钱竞、张欣译,北京大学出版社2006年版,第33页。
② 同上。

地理解和认识文学与市场的关系,以及在市场语境下文学本质的独特表征。根据他的思想,我们可以发现,文学与市场之间也并不必然意味着对立关系。在《资本论》里讨论到物质生产与精神生产关系时,马克思指出:"要研究精神生产和物质生产之间的联系,首先必须把这种物质生产本身不是当作一般范畴来考察,而是从一定的历史的形式来考察。例如,与资本主义生产方式相适应的精神生产,就和与中世纪生产方式相适应的精神生产不同。如果物质生产本身不从它的特殊的历史的形式来看,那就不可能理解与它相适应的精神生产的特征以及这两种生产的相互作用。"[1]这段话充分体现了马克思的历史唯物主义观念和方法。在他看来,物质生产并不能作为一般的抽象范畴来看,而必须历史地来考察,这就意味着每一历史阶段的物质生产,都以它所处阶段的具体形态来表征自身。而精神生产,作为以物质生产为基础的意识形态,它所与之相适应的,也并不是作为一般范畴的物质生产,而是处于具体阶段的物质生产,这同时也就意味着,精神生产也具有历史性,也不能被简单地视为一般范畴。我们可以把这一基本原理具体落实到文学领域。作为精神生产的重要组成部分,文学受具体历史阶段的物质生产制约,是具体历史的产物,其本身也具有历史阶段性。资本主义时代的文学,与中世纪的文学必然呈现不同的面貌,因为它们分别处于不同的历史阶段。以此推之,在市场作为主导的经济机制语境下,文学自然会具有多重特质,除体现自身的一般文学属性即艺术性外,还会具有历史性的时代特质。这也就意味着,在市场经济时代,文学至少是双重组成物,一方面它是艺术,另一方面它是以市场为导向的商品。这两者共存于文学之中,是文学历史性的体现。我们可以由此进一步推论:市场是当代文学赖以生存的语境,它决定甚至参与了当代文学的部分特质,因此二者之间并不是此消彼长的对立关系,而是一种当下共生关系,是文学当代性(历史性)的具体体现。

根据马克思主义艺术生产理论,我们能够知道,艺术与市场相结合,构成了当代文学的特质,因此,如果我们割裂二者,用文学的一种属性去否定或者替代另一种属性,或者仅仅承认一种属性为文学,而无视另一种属性的历史合法性,则都是片面的,都不可能达到对文学的整体把握。也就是说,人为地将市场和文学进行对立,而没有看到它们当下的共生性,这样的观点,是不能够全面理解文学的基本特质的。

[1] 《马克思恩格斯全集》第二十六卷第一册,人民出版社1972年版,第296页。

三、对走出当下文学困境的思考

当代文学,从某种程度上来说,已经面临危机。表现内容的贫乏,传播空间的被挤压,人文关怀的缺失,社会责任感的淡出,享乐主义盛行等,这些都被视为众所周知的危机表征,而其中享乐主义倾向一定程度上又是最被大家所诟病的面向。正如前文中我们所一再论证的,目前文学危机格局的形成,不仅仅是市场机制对文学的污染和操控。文学与市场的二元对立,也并不是一个可以不证自明的命题。从某种程度上来说,当我们简单地把文学出现危机的责任推给市场,是试图提供出一个直接但又无法解决的答案。因为,市场是目前文学生存的语境,它在一定程度上已经参与到了文学的本质之中,所以,这种语境暂时无法改变。仅将危机归咎于抽象化了的市场,对于文学走出目前的困局,并不是一个具有建设性的策略。

让我们还是回到前文的思路当中来继续讨论,希望能够由此给出相应的有效思考。在前文的分析中,我们指出,市场与文学之间,包括与文学的自律性观念之间,并不存在必然的对立。相反,现代文学观念的确立,却是市场机制出现的产物。文学和艺术中精英主义意识的形成和巩固,某种程度上也是由市场催生的。市场本身确实是面向大众的,但面向大众,并不必然是低俗的,也并不必然走向道德主义的消解,走向享乐主义。在我们看来,文学享乐主义的出现,与 20 世纪 80 年代我们情绪化地倡导文学自律性观念有直接关系。当我们对文学自律性不作限定的认同,并通过这一概念先是摆脱政治约束,接着借此推卸掉道德主义担当,再进而用它来为文学享乐主义倾向张目时,文学的发展已经背离最初设定的轨道,它的危机在某种程度上就难以避免。到目前为止,我们仍然忽视新时期以来文学内在的逻辑发展连续性,而仅仅将 90 年代以来的文学享乐主义盛行的状况归咎于市场经济和消费时代的来临,那么一定程度上也就意味着我们放弃了对这一问题的解决。反之,如果我们能够正本清源,庶几可以让我们认识到,这一危机的出现,并非单纯环境使然,而是我们曾经为之奔走的观念诉求在构建和传播的过程中出现了偏差。因此,对于这一问题的解决,回到历史缘起处,重新整理我们的文学观念和价值观念非常重要。

在上一部分的结尾,我们指出,马克思的生产理论会让我们对市场时代的文学有更深层次的理解。在市场和消费主义时代,文学自有其历史性特质。我们需要用发展的观点来审视和理解这种文学。也就是说,我们要正视文学本质的双重

性——"文学中包含有两种强有力的文化合成物,其一是艺术,其二是以市场为导向的商品"①,面对文学的这一双重特质来思考文学的当下和未来。

让我们还是从马克思的著作中汲取灵感。马克思曾经说过:"作家所以是生产劳动者,并不是因为他生产出观念,而是因为他使出版他的著作的书商发财,也就是说,只有在他作为某一资本家的雇佣劳动者的时候,他才是生产的。"②这是一段常被学界征引的话。而在我们看来,这段话里最关键的地方在于,马克思所分析的,正是已经进入市场时代的文学生产。他提示我们,在市场时代,文学生产存在着复杂性、区别性,也就是说,文学存在着生产性与非生产性的分别。因此,这里的关键词是"生产劳动"。在马克思那里,与生产劳动相对应的是非生产劳动,二者之间的分野直接影响到文学的特质。所谓生产劳动,就是生产资本的劳动,而生产资本的劳动,其实就是能够带来大量剩余价值的劳动。而非生产劳动,则是"不同资本交换,而直接同收入即工资或利润交换的劳动"③。马克思举了一个例子来说明二者之间的区别。"例如一个演员,哪怕是丑角,只要他被资本家(剧院老板)雇用,他偿还给资本家的劳动,多于他以工资形式从资本家那里取得的劳动,那末,他就是生产劳动者;而一个缝补工,他来到资本家家里,给资本家缝补裤子,只为资本家创造使用价值,他就是非生产劳动者。"④演员被老板雇用,他所创造的价值,高于资本家老板付给他的工资,因此,他的劳动就属于生产劳动,也就是说,他的劳动产生了剩余价值,而资本家雇用他,也正在于此。由此我们能够得出,生产劳动是以追求剩余价值为主要目的的劳动。而一个缝补工,他创造的价值,与他所得到的报酬是相等的,是价值与使用价值相一致的劳动。在这两种劳动中,关键点在于劳动的目的以及资本是否参与了运作。我们把这一原理运用于文学创作。根据生产劳动与非生产劳动之间的划分,文学创作同样会出现两种情形:一种是参与到资本运作之中,文学创作成为生产劳动的一种;一种则是不参与到资本运作之中,文学创作成为非生产劳动。这两种情况,虽然存在共同点,即创作的成果,也就是文学作品,都是商品,因为根据马克思主义基本原理,商品是从交换的意义上来说的,是用于交换的劳动产品。但很明显,二者之间存在着巨大差异。作为非生产性劳动产品,文学仅仅通过交换,用于谋生,而不是发财的工具,也就是说,它只是简单的商

① 利奥·洛文塔尔:《文学、通俗文化和社会》,甘锋译,中国人民大学出版社,2012年,第2页。
② 《马克思恩格斯全集》第二十六卷第一册,人民出版社1972年版,第149页。
③ 同上书,第148页。
④ 同上。

品经济形式。而作为生产劳动的产品,文学则成为市场的组成部分,它参与了资本运作,需要遵循市场的规律。换句话说,在这种情况下的文学生产,其商品性特质压倒了自身的艺术特质。它所服务的目的,并不是文学的艺术性,而是剩余价值的追逐,是利润的最大化。因此,作为生产劳动的文学,是在用市场规律消解和替代文学自身的艺术特质,这与在消费和市场时代文学双重属性互生共在的情形是两回事。

那么,在一个市场化时代,文学应该选择怎样的道路?在我们看来,马克思的生产劳动与非生产劳动二分的思想一定程度上给我们提供了参考答案。生产劳动与非生产劳动的区别,在于劳动是否能够创造剩余价值,是否以追求剩余价值为目的。如果我们换一个角度来看,那么就能够发现,作为两种客观存在的劳动方式,劳动者必选其一。这也就意味着,创作是否是生产劳动,关键在于作家本人采用了哪种创作(生产)传播方式。因此,文学作品以怎样的方式出现在市场,作家才是其中的关键因素,即他是否会选择与资本合谋。一旦作家做出这种选择,那么其作品就完全成为市场经济规律的棋子,从而也就偏离了文学应该驶向的轨道。

在马克思的这一思想中还有一个地方值得注意,即他并没有否认在资本主义时代文学的商品性,而是认为即使是在这种语境下,文学依然不能缺少其文学性。他曾经说过:"密尔顿出于同春蚕吐丝一样的必要而创作《失乐园》。那是他的天性的能动表现。后来,他把作品卖了5镑。但是,在书商指示下编写书籍(例如政治经济学大纲)的莱比锡的一位无产者作家却是生产劳动者,因为他的产品从一开始就从属于资本,只是为了增加资本的价值才完成的。"①弥尔顿的《失乐园》卖了5镑,很显然,这一作品具有商品特质,但是在他创造的时候,他却依旧是春蚕吐丝一般。因此,他作品的商品性,并没有伤害到他作品高超的艺术水准,二者和谐处于一体之中。马克思在这里实际上提出了他对文学的理解和期待,即真正的艺术精品,不能以其历史性特质来衡量,而是要根据其文学属性来衡量,即应该是艺术家天性的能动体现。

毋庸讳言,把中国目前文学的危机和困局,单一地归咎于市场,认为是市场机制带来的必然后果,这种观点值得商榷。我们认为,中国新时期以来的文学情绪化定位和对自律性的构建,一定程度上需要为目前的文学困境,尤其是其中道德主义

① 《马克思恩格斯全集》第二十六卷第一册,人民出版社1972年版,第432页。

缺失和享乐主义倾向的面向承担责任。在消费主义时代,文学具有双重属性,即文学性和商品性,这是处于市场经济体制阶段,历史带给文学的特殊品质。因此,要想走出这种困局,我们需要对文学、文学与市场的关系有更深入的认识。从马克思的生产理论中,我们获得启示,即文学虽然具有双重文学属性,但这并不意味着文学应该抛弃自身的文学性部分,去迎合其商品性,二者的理想状况是共生并存。文学在遵循其历史属性和规律之外,最主要的应该是艺术家天性的能动表现。

马克思视域下艺术生产的"为何"与"何为"

王 丹

信阳师范学院文学院

当今,随着文化产业化、市场跨国化浪潮持续席卷全球,中国的文艺领域也日趋转入"消费社会"。面对当代文艺的生产机制发生巨大转变这一实际情形,我们应当如何正确看待艺术生产"为何"(是什么)和"何为"(做什么),如何辩证把握艺术生产的全新运作形式及其带来的艺术多重属性之间的冲突,又怎样立足现实来合理引导、发挥艺术及其生产的意识形态功能呢?笔者认为,虽然马克思的艺术生产理论是以19世纪早期资本主义的历史现实为逻辑起点的,针对的也是这一时期的具体艺术形式与文艺活动,但毋庸置疑的是,其具有鲜明历史性的基本原理与辩证、精辟的批判方式,却形成了一个富于生命力的问题结构,启发着我们对于相关问题的思考与阐释。

一

在马克思那里,人的全面解放和社会的物质基础始终是他讨论文艺问题的理论出发点。因此,马克思首先是从生产实践的一般层面来阐释艺术生产及其意义的。在这一论域中,他认为人"为了生活,首先就需要吃喝住穿以及其他一些东西。因此第一个历史活动……即生产物质生活本身"[①]。作为人类生产实践的社会形式之一,艺术生产和物质生产一样,最初是建立在人与自然界的实用关系之上,为了满足人的生活需要而进行的。故而,作为"其他东西"的艺术也是作为人得以生存、发展的生活

① 《马克思恩格斯选集》第一卷,人民出版社2012年第3版,第158页。

资料来被消费的,这是艺术获得社会性存在的前提;同时,马克思还表达了另外两层意思:其一,作为社会的人所进行的生产,它既不可避免地受制于生产活动的一般规律,也具有作为特殊生产的自有属性。因而,要从生产与消费的辩证关系中去把握它的普遍性与特殊性。其二,它不可能脱离具体的社会历史状况。在人类社会发展的不同阶段,艺术生产及其成果的属性相应地呈现出不同的状况。

就前者而言,马克思明确提出"艺术生产"概念时曾指出,"就某些艺术形式,例如史诗来说,甚至谁都承认:当艺术生产一旦作为艺术生产出现,它们就再不能以那种在世界史上划时代的、古典的形式创造出来"①。亦即是说,随着社会分工即物质、精神劳动的分离,艺术生产虽然仍是总体性生产的要素之一,但此时,它自有其相对于物质生产的特殊性。这种特殊的精神性表现在艺术生产的过程中,"人不仅通过思维,而且以全部感觉在对象世界中肯定自己"②。也就是说,作为以满足人的精神生活为己任的特殊生产方式之一,它一方面使得人通过对象化与世界形成一种"直观、展现自身"的新型审美关系,由此使人获得与物质享受截然不同的认知快感与精神愉悦;另一方面,艺术生产的过程及产物则成为显现人的感性存在与本质力量的对象与确认,构成了人类的审美活动与精神世界。

从后者来说,在马克思看来,虽然在人类社会发展的不同时期,诗人也需要通过写作获得收入来维持物质生活,但绝不是把创作当成财富积累的手段。而在资本主义经济机制中,当艺术家变成雇佣工人,沦为物化的非人商品,把自己的精神生产同资本交换,直接为其创造剩余价值时,文艺活动就成为一种以谋生的生理需要为中心的手段。作为异化劳动,它的"对象化表现为对象的丧失和被对象奴役"③。而成为商品资本的艺术品则"作为一种异己的存在物,作为不依赖于生产者的力量,同劳动相对立"④。显而易见,这种"生产劳动"不仅异化艺术生产的精神性,也扭曲了人的感觉、感性,剥夺了其自由自觉的本性,从而导致了艺术的商品性与精神性、物质生产与精神生产间的矛盾冲突,以及人与自然、人与社会、人与他者以及自我等方面的审美关系的全面异化。正是基于此,马克思才得出了"资本主义生产就同某些精神生产部门如艺术和诗歌相敌对"的历史论断。⑤

由上所述不难看出,作为一种人在社会现实中进行的对象化实践,"艺术生产"

① 《马克思恩格斯选集》第二卷,人民出版社 2012 年第 3 版,第 710 页。
② 《马克思恩格斯文集》第一卷,人民出版社 2009 年版,第 191 页。
③ 《马克思恩格斯选集》第一卷,人民出版社 2012 年第 3 版,第 51 页。
④ 同上。
⑤ 《马克思恩格斯全集》第二十六卷第一册,人民出版社 1972 年版,第 296 页。

在马克思那里是在抽象的一般生产、自由的精神生产与异化劳动三重内涵的复杂张力中被界定的。它与人的本质、本质力量相关联,兼具了商品性与精神性二重性质。艺术生产之所以能具有商品性,源自"商品首先是一个外界的对象"①。也就是说,首先是因为其自身能满足人的某种需要,而不是首先因为它处于那种特定的社会形态或生产关系之中。因而,艺术生产的异化虽然以商品性为前提,但具有商品性却不一定意味着异化,关键在于它是否作为资本增殖的手段。艺术生产的精神性则包含了辩证统一的两个方面:无(实用)目的、无功利的精神感受、身体感觉方面,以及合目的性与合规律性的理性—智慧需求层面。从这个意义上来说,马克思充满人文内涵与历史厚度的艺术生产理论,否定的并非是艺术具有可供消费的商品性,也不是使之得以被消费的市场条件,而是介入、制约与操控艺术生产与运作的资本主义政治经济体制、工具理性与资本—商品逻辑。② 此外,我们亦可看到,虽然都强调感性层面之于文艺活动审美性的关键性,但在他这里,精神性或"审美"内涵早已超越了德国古典哲学、美学的传统界定。马克思的探讨并未止步于将审美范畴作为文艺活动与理性思维相区别的特点层面,而是强调审美萌发衍化与人的感性与实践活动、外在因素相关联的社会历史维度,其目的在于批判、消除艺术生产的异化及其根源:私有制。可以说,这几点构成了本体论层面艺术价值之所在的完整测度。

以此来进行观照的话,中国当下的文艺活动也存在着不同形式的资本运作于其中的产业化、市场化现状。在这种特殊的历史语境中,艺术生产"为何"表现为:异化与自由劳动、商品性与精神性双重属性在不同程度上交织于文艺活动之中,呈现网络状、层级的多重差异化运动。为何如此说呢?从宏观上来看,一方面,文艺实践的生产运营与资本—市场的关联也越加紧密,相当接近于马克思所说的作为商品资本的"生产劳动"③,由此,也带来了诸如追逐经济效益而忽视人文精神,过度突出时尚娱乐与官能刺激而无视社会公共效益,聚焦纸醉金迷的消费都市而淡漠弱势群体的底层现实等方面的问题。譬如说,被商业性网站雇佣的网络写手,写出的以"性事"为卖点、以营利为目的的媚俗、庸俗乃至低俗的网络或手机"意淫文学",就是艺术生产深受资本利润诉求戕害的典型代表之一。另一方面,由于其特

① 《马克思恩格斯全集》第二十三卷,人民出版社1972年版,第47页。
② 孙文宪:《从人类学视域看马克思主义文学批评范式的理论构成》,《湖北大学学报》(哲学社会科学版),2012年第3期,第24页。
③ 胡亚敏:《再论艺术生产》,《学术月刊》,2011年第10期,第107页。

殊的社会规定性,它与资本主义"异化劳动"有着本质不同。这使之能合理把握艺术生产的商品性,充分发挥它的精神性与人文内涵。也就是说,社会主义市场经济下的文艺生产机制虽然也要受市场规律、利润最大化法则的规约,但其价值取向并非是非人化的"资本及其自行增殖,表现为生产的起点和终点,表现为生产的动机和目的"①,而是资本为满足人们日益增长的精神文化需要服务,其出发点与归宿是促进艺术生产的繁荣昌盛,实现人的自由个性与社会的全面发展。这一点,从新时期以来马克思艺术生产理论中国化的国家形态——诸如文艺的"二为"定位、发展社会主义市场经济与艺术生产的"三个有利于""三个代表"目标等——及其持续实践中即可看出。

 从微观层面来考察,我们还可以发现以下状况:第一,虽然交换是商品的本性,但就如马克思所指出的,对于艺术生产者自身来说,"同一种劳动可以是生产劳动,也可以是非生产劳动"②。当他的创作直接同作为资本的货币交换时,"劳动的生产条件和一般价值即货币或商品,才转化为资本"③,艺术创作方是生产资本的"生产劳动"。可是,当他"不同资本交换,而直接同收入即工资或利润交换"④时,艺术生产的精神性则凸现出来,使艺术品成为人的本质力量体现即"非生产劳动"之对象。同时,它还可以作为服务产品即使用价值的感性形式出现,使艺术生产由私人性的性情领域走向集体性的叙事空间,审美由"庙堂之高"步入日常生活。在这个借助与反抗的层面上,艺术活动的商品性与精神性以和谐共存的形态呈现。这一点,从既为广大消费者喜爱而又充满审美追求的莫言、贾平凹等人的小说创作中即可见出。第二,对于接受者来说,他不只是被动的消费者,更是能动的参与者。即便他购买的是作为一般商品的艺术品,如歌剧院音乐会的演奏,但这却不影响他享受这种听觉上的活动,满足自身的审美需要。在生产与消费的同一性意义上,甚至还能反过来影响、引导新的艺术创造的整个酝酿、构思与完成过程,使之不得不正视受众的审美兴趣或精神需求。第三,从艺术品本身来看,虽然在市场领域渗透了货币和资本的逻辑,商品化的形式在艺术领域无处不在。但是,使用价值不完全等同于交换价值,艺术品的精神特质决定了它自身的用途,作为商品的价格之高低并不能抹杀其内在的特殊性,真正的艺术经典是经得起历史与市场的"无情"考验的。

 ① 《马克思恩格斯全集》第二十五卷,人民出版社1974年版,第278页。
 ② 《马克思恩格斯选集》第二卷,人民出版社2012年第3版,第862页。
 ③ 《马克思恩格斯全集》第二十六卷第一册,人民出版社1972年版,第148页。
 ④ 同上。

况且,当它与个体生产行为即艺术创造不可分时,当它作为可以卖、买的商品在市场流通时,经济意义上的艺术生产只能在极为有限的交换范围内存在。在这种情形下,文学艺术就在某种程度上挣脱了货币资本的束缚,成为"与艺术家所进行的艺术活动相分离的艺术品"①。进而为自己"创造出懂得艺术和具有审美能力的大众"②。

因此,在当下,我们首先无须为艺术品进入市场、成为消费对象而过分担忧甚至悲叹"艺术终结"。同样,也不能不顾历史与现实的必然发展,人为划定某种先验封闭的"审美"疆域,片面地以超越现实的"精英视角"去认识文艺与艺术生产的身份归属,低估资本和市场因素的作用与意义。这样做只能适得其反,导致艺术的衰微与批评的自语、呓语乃至失语。事实上,这只不过是艺术生产的运作机制在现实语境中发生了某种转型,产生了不同于原有历史时期的艺术观念与生产、消费和交换方式而已。但在同时,我们亦要清醒地意识到这种马克思在生前未曾遭遇,也无法展开细究的变革才是更为深层的东西,因为它不仅改变劳动的对象及其对象化特性,更影响着我们的伦理道德、价值观念与生存方式。由此,艺术生产的"何为"成为在认识论层面亟待解决的问题对象,而这也是我们现在研究艺术生产的目的之所在。不过,要想阐明这一点,还得从艺术生产的全新运作形式说起。

二

在 20 世纪晚期,中国文学艺术领域发生的实际变化涉及的范围之广、影响之深,远远超过了本雅明从大批量的商品(机械)技术复制层面所批判的同一性、标准化文化工业,以及上文所述的市场化、商品性艺术生产对文艺活动和审美创造与接受的表层冲击。可以说,与消费社会的时代语境、跨国文化工业、新兴技术媒介以及种种集合于消费艺术/文化之中的社会意识/政治观念相关联的这种转向和对象流动,使得存在于生产与消费辩证关系中的艺术生产的整体运作形式,以及艺术的文化功能,发生了一系列的深层改变。

首先,在消费社会语境中,出现了"消费"相对取代"生产"作为社会活动主导的新动向,这不仅使得具有生产性的消费大众与大众消费在文艺活动中的地位与作用日益重要,也让文化产业不再仅仅停留于上层建筑层面,而是波动于精神生产与

① 《马克思恩格斯选集》第二卷,人民出版社 2012 年第 3 版,第 872 页。
② 同上书,第 692 页。

物质生产之间,这既使具有消费性的艺术生产在经济生产中发挥越来越重大的作用,也让两种生产与消费之间的外在区别日益模糊。而这则使生产与消费之间的关系脱离单纯的经济学意义,成为一种文化现实。

其次,随着电子传播、信息数码技术等新兴大众传媒的迅猛发展与普遍运用,文化产业从表征逻辑转向物的逻辑,媒介符号从表征领域转向对象的领域。符码与现实、观念与事物的距离和界限被逐步消弭,不仅符号拟像本身变成了物,物也被拟仿变成了符号。也就是说,文化产业抛却了印刷时代那种将文艺作为指涉现实的如实镜像、媒介符号作为表征载体的艺术观念,转而关注艺术生产符号表达的物化遮蔽功能,即如何通过媒介的符号构造来使文艺的视觉仿像,以及通感变成与客观实在一样的真实"物",并使之成为认知社会现实的主导形式。其结果如詹姆逊等所见,"今天的物化也是一种美学化——商品现在也以'审美的方式'消费"[①]。而对艺术产品的精神性追求和实现即"消费行为总是蕴含着意义的生产"[②]。换言之,如同麦克卢汉、鲍德里亚等后现代主义者所描述的那样,被消费、占有的其实并非只是艺术物质形态的使用价值,更多地反而是虚化为渗入其中的、非物质性的符号象征意义与社会能指形象,它表现为商品的品牌创意、视觉外观、广告海报等挪用和利用审美的包装方面,与之关联的是阶层、身份、地位、品味、性别、身体与种族等文化差异因素。

最后,这种进一步物化的转向和生产—消费对象由物质性层面到虚化的符号性象征的二次流动过程,一方面从整体上模糊了艺术与商品、精神需要与物质占有、生活需求与社会欲望的实体界限;另一方面,则使得一度与人类主体性发展联系在一起的、作为非经济因素的文化本身和所有其他商品一样,经由符号化成为劳动的实现,即作为象征符号的消费文化。而对于这种景观样式的艺术及其意义,受众所能做的就如同海德格尔所说的,猎艳式地好奇于文艺语言符号的图像化拟真而无审视性的领会,"好奇操劳于看……好奇的特征恰恰不在于切近的事物"[③]。也就是说,观"看"艺术所生产的外在审美视像并"做"它们,或是通过对它即时的、欲望的、平面的信息"交换"来做事,而不是真正"阅读"且反思它所构成的、非现实的逼真虚像之下的深度精神特性与复杂社会意蕴。

① 弗雷德里克·詹姆逊:《全球化和政治策略》,王逢振译,《江西社会科学》,2004年第3期,第193页。
② 尼克·史蒂文森:《认识媒介文化》,王文斌译,商务印书馆2001年版,第143页。
③ 马丁·海德格尔:《〈存在与时间〉(修订译本)》,陈嘉映、王庆节合译,生活·读书·新知三联书店1999年版,第200页。

在这个意义上来说,作为生成对象的一种文化审美实践,艺术生产在运作上是物与媒介的双向交互运动,即物的符号化与符号的物化所构成的对象化实践。它不仅体现在人的日常生活想象与社会秩序之中,也以不易觉察的美学方式体现在个体的生命活动上。诚如马克思所言:"生产直接是消费,消费直接是生产。每一方直接是它的对方。"①一方面,物的符号化围绕着产品的"可消费性"赋予其时空图式,即通过媒介活动对世界上的人、事、景物进行协调、组织、整合,生产成为文学艺术。这时候,呈现在艺术中的"历史"或"世界",只是一种混淆现实与符号的语言膨胀即拟像;另一方面,符号的物化即艺术生产的对象存在与物质性影响。它虽然表现为艺术品、数码影像与文化话语等多种实体形式,但作为文艺的文化符号形式,它的意义不再是阐释性的或来自自身的物质属性,而是行为性的症候,符号的物化意味着生产出社会化的区分制约、象征转换与控制性影响。因此,作为一种增殖的社会象征符号,作为技巧和技术相结合、交织的对象——"文学艺术",在通过其丰富多样的创造活动,满足大众、市场提出的多元消费需求与审美欲望,推动社会文化消费的同时,也在某种程度上型构、规训着受众的社会想象,使之把符号物的拟真、叙事看成本来如此的客观真实,从而构成他们实现交流的集体记忆。

这种运作形式不仅意味着商品化、资本化的市场规律对于文艺活动的规约,也代表着符号消费逻辑对艺术生产的渗透。由此,艺术生产涉及的不再仅仅是文艺本身与审美性、商品性之间的关系,"生产劳动"与"非生产劳动"之间的矛盾冲突,还必然包括政治、经济和社会机制等外在因素的规范与人的本质、文艺创造的审美选择、文艺消费的价值判断之间的复杂纠葛。更为重要的是,这种关系运作机制使得文艺对于世界、现实的审美化言说,成为一种与涉及信息、理念普泛散播与塑造的文化全球化同构的意指实践,或者说艺术生产成为产业化、流行化的消费意识形态生产、传播与存身方式,具有隐蔽的意识形态性和文化政治功能。而这不仅使审美/艺术成为理解实在的认识论范畴,且直接影响到(广义)"人的生产",即我们的生活/生存方式以及思考和看待世界、自我的思维方式与价值取向,关系到文艺生产者、消费者乃至整个文化产业的国家—社会认同与民族认同。

对于这一点,马克思在《德意志意识形态》中的批判性论述可谓具有远瞻性,即便在当下也具有强烈的现实针对性。他明确指出,"语言和意识具有同样长久的历史;语言是一种实践的、既为别人存在因而也为我自身而存在的、现实的意

① 《马克思恩格斯选集》第二卷,人民出版社 2012 年第 3 版,第 691 页。

识。……意识一开始就是社会的产物,而且只要人们存在着,它就仍然是这种产物。"①按照马克思的表述精神,意识形态首先是一种涉及每个个体的人的"意识",而这个"意识"是社会性与历史性的,源存于通过语言交往来进行的生活实践之中。而在这种实践中,如同人的整个感官一样,语言是人类"意识"的物质体现乃至"最高标记",是人本质力量的显现方式。② 每一种语言系统或符号行为,如宗教、艺术、法律、哲学等都是具有某种意识形态性的。阿尔都塞关于意识形态的经典表述——"对个体与其现实存在条件的想象性关系的再现"③——正好可以作为阐释马克思这一思路与方法的鲜明例证。在这个意义上来说,在特定社会中,作为使用和制造符号及其形式的动物,人为了进行、维持与延续某种文艺活动或艺术生产,必须以一定的意识形态作为认同基础,以肯定其独特的集体实践行为。在这个过程中,艺术生产所具有的意识形态性是双重性的,"意识形态的消极性方面表现为错误意识,表现为阶级性错误。……带来的是对事物的扭曲和变形,是对人的认识的局限。……其积极方面是带来了群体确认,说明了意识形态从来就不是个人的,而是群体的"④。

对于人的生命活动、语言实践与意识形态之间关系的厘清和确认,决定了马克思艺术生产理论必然具有社会/文化批判维度,也使得审美文艺与政治的关系成为我们探讨艺术生产问题的应有层面。就此而言,这种与一定意识形态共谋共生的双向运作方式及其产物的文化政治功能、意义,既是艺术生产"何为"问题的核心维度,又是对当下文化产业的健康发展提出迫切吁求的理论依据。基于这种认识,我们首先应当承认马克思艺术产生理论的社会/文化批判维度,或者说它在艺术生产"何为"上蕴含的、由历史赋予的意识形态因素,如关于人的自由本性与全面解放,未来社会的理想,与有着类似目标的意识形态文本的认同等,所体现出来的其实正是马克思主义在中国文化建设与文艺活动中的当代意义。

如同詹姆逊在谈及晚期资本主义时期的西方文艺状况时所指出的,只有"同时承认艺术文本内的意识形态和乌托邦功能——马克思主义的文化研究才有希望在

① 《马克思恩格斯选集》第一卷,人民出版社 2012 年第 3 版,第 161 页。
② 特里·伊格尔顿:《马克思为什么是对的》,李杨等译,新星出版社 2011 年版,第 144 页。
③ 路易·阿尔都塞:《意识形态与意识形态国家机器(一项研究的笔记)》,斯拉沃热·齐泽克、泰奥德·阿多尔诺《图绘意识形态》,方杰译,南京大学出版社 2002 年版,第 161 页。
④ 弗雷德里克·杰姆逊:《后现代主义与文化理论》,唐小兵译,北京大学出版社 2005 年版,第 58—60 页。

政治实践中发挥作用,当然,这种实践依然是马克思主义的全部意义所在"①。它所具有的自我分析、自我批评、自我发展的实践形式,既是对它的各种对立面的解释,又是争取艺术生产解放的努力,即将艺术生产从各种意识形态的消极方面中,尤其是从异化作用中解放出来。在这个意义上,如果说资本主义条件下的艺术生产是以人与劳动的全面异化为惨重代价的,那么,社会主义社会的艺术生产则应是以人与劳动的全面发展和解放为终极旨归的。

三

被人类实践确证的历史事实告诉我们,真理不是在一种静态体系中出现的,而在于去神秘化的普遍过程之中。对于当下中国的艺术生产所面临的危机与契机,我们应该立足于当下文化与艺术实践的复杂走向,以马克思主义的基本原理作为问题框架与理论基础,创新性地构建马克思主义文艺理论体系的本土形态,以批判反省的眼光审视艺术生产在消费化语境的新兴运作形式,揭示与之相关联的种种意识形态因素,及其在日常生活与个体生命中的微观显现,以及由此带来的种种问题与深刻影响;以辩证的态度正视艺术生产的多重内涵之间的冲突与并存,承认并充分发挥艺术消费对于艺术生产的合理规约,从而协调文艺的审美质疑—精神解放性与文化仿真—商品资本性之间的动态融洽;以塑造人类灵魂和生命体验的历史使命来坚守自由精神生产的艺术价值与人文品格,警惕消费—市场、资本—商品对于文艺活动的诱惑与危害;以社会主义核心价值观念为积极导向,高度关注作为社会象征行为的文艺与文化政治之间的隐秘关联,规范乃至遏止艺术生产及其意识形态功能的消极方面,发挥其在民族—国家认同与社会进步中的向心力、感召力与凝聚力。进而,将跨国化存在的人与自然、社会、自我和他者间全面对立的异化关系转化为可持续发展的整体和谐关系。唯有如此,才能使艺术生产在人自身的文明程度与精神素质的生产、延续中,在对与之相应的物质生产、文化演进的介入和社会发展、历史进步的参与中,完美地展现自身的价值、功能与意义。

① 弗雷德里克·詹姆逊:《政治无意识:作为社会象征行为的叙事》,王逢振、陈永国译,中国社会科学出版社 1999 年版,第 286 页。

第二编

古今中外的生产性文学批评

论中国古代文学阐释的"生产性"问题[①]

李春青
北京师范大学文学院

从"生产性"角度看待文艺创作是马克思主义久已有之的观点,早在1859年马克思在《〈政治经济学批判〉导言》一文中就已经提出了"艺术生产""精神生产"等概念。后来这一概念在西方马克思主义,例如本雅明、阿多诺、马歇雷等人那里得到继承与发展。然而从"生产性"角度理解文学批评却是比较少见的。迄今为止,除了一些零散的论及,我们只知道一位名叫凯瑟琳·贝尔西的英国批评家有一部著作专门谈论"生产性批评"这一话题,并且把这种批评方式与弗洛伊德、拉康等人在人文科学领域的"哥白尼式革命"相联系。[②] 这就足以使这个概念引起人们的关注了。当然,"生产性批评"并不是这部以《批评的实践》为名的专著的作者创立的一种新的批评模式,而主要是她对已有的一种批评实践或批评趋势的概括和命名。尽管如此,这本书给人的启发依然很大,我们甚至可以以此为视角来重新审视中国古代文论或文学阐释的许多问题。

一、"生产性批评"之要义及其启示

贝尔西的"生产性批评"主要是针对所谓"表现现实主义"批评而言的。所谓"表现现实主义"是作者对欧洲现实主义和浪漫主义文学传统的一种综合概括,其要义有二:其一,文学要模仿现实,反映现实;其二,文学

[①] 该文为国家社会科学基金重大项目"作为'艺术生产'的文学批评研究"(批准号:17ZDA271)之阶段性成果。

[②] 凯瑟琳·贝尔西:《批评的实践》,胡亚敏译,中国社会科学出版社1993年版,第160页。

是情感的自然流露。在贝尔西看来,这种文学观在19世纪中叶被普遍接受。① 通常看来,现实主义和浪漫主义完全是两种不同的文学主张,也是完全不同的两种批评模式,但是在贝尔西这里,二者却是一致的,其一致性表现在两个方面:一是认为作品本身具有内在的统一性,是可以把握的;二是认为文学文本是供读者消费的。在此基础上,表现现实主义批评就以寻求作品中的统一性为目的,因而只是对文学文本说出来的东西,即字面意义感兴趣:

> 表现现实主义文学批评最终只寄生于文学,而未能与文学拉开距离以成为一种独立的生产过程发挥作用。表现现实主义批评最多只是复制阅读文本的"经验"(它本身是意识形态的产物),然后评论道:"是的,我感觉是这么回事",或者说,"完全不是那样"。②

贝尔西认为这种表现现实主义批评特别关注作者因素,试图通过作者的经历、性格等主体因素来解读文学文本。显然这是对英美新批评和结构主义产生之前主流批评的判断。贝尔西对20世纪中叶以来欧美文学批评对这种传统批评方式的质疑与超越过程也进行了梳理与阐发,指出新批评通过"意图谬误"概念切断了文本与作者的联系,从而打破了通过了解作者来解读文本的批评传统。在此基础上她着重分析了弗洛伊德、拉康、阿尔都塞等人对以作为主体的人为中心的西方传统思想的解构,从而呈现出后结构主义、解构主义的解释框架,并在此框架中对所谓"生产性批评"的主要特征进行了阐述。她说:

> 在生产文本知识中,批评积极地改造着文本中既定的东西。作为一种科学实践,批评不是一种认识过程而是生产意义的工作。批评不再是意识形态的同盟,不再寄生于既定的文学文本,而要建构自己的对象,并生产作品。其结果是作者失去了对文本的所有权威,"作者写作的作品不再是批评家阐释的那个作品"(马歇雷语——引者)。之所以如此是因为作者和批评家的明显不同的实践体现了具有相对自主关系的明显不同的话语。③

在这里,文学批评不再是对文本的解释或者揭示,因为无论解释还是揭示都是关于文本中"既定的东西"的言说。如果用我们通常比较易于理解的话来说就是:以往的那种"寄生于既定的文学文本"的批评是关于文本给出的东西的言说,也就是按

① 凯瑟琳·贝尔西:《批评的实践》,胡亚敏译,中国社会科学出版社1993年版,第14页。
② 同上书,156—157页。
③ 同上书,第170页。

照文本已有逻辑展开论述。所谓"生产性批评"不再是对文本提供的东西的认识和理解，而是通过改造这些东西而建构另外一个文本，从而生产出新的意义。这无疑是对传统文学批评的一种颠覆性改造。根据这一标准，我们回过头来看，早在1845年马克思在《神圣家族》第八章中对欧仁·苏小说《巴黎的秘密》的批评与青年黑格尔派对这部小说的批评的根本差异正在于马克思的批评是"生产性"的，即不是按照小说给出的逻辑进行的批评，而青年黑格尔派的批评家施里加的批评则纯粹是被作者牵着鼻子走的，也就是"表现现实主义"的。从这个意义上说，马克思是"生产性批评"最早的实践者。

对于这种"生产性批评"的当代实践来说，毫无疑问，后结构主义起到了重要的推动作用。罗兰·巴特有两个著名的观点在这里具有决定性意义。一是将文本划分为"可读的文本"与"可写的文本"，认为前者是传统意义上的文本，一切由作者掌控，所以一切都条理清晰，易于把握，读者只是被动地接受作者给予的东西，因而"无法领略到写作的快感，他所有的只是要么接受、要么拒绝文本这一可怜的自由罢了"[①]。"可写的文本"则是一种未完成状态，是处于生产过程的文本，具有开放性，所以有多种可能性，读者可以置身其中，参与意义的生产，并从中获得创造的快乐。二是"作者已死"。这也是巴特的著名观点。他说："情况大概总是这样：一件事一经叙述——不再是为了直接对现实发生作用，而是为了一些无对象的目的，也就是说，最终除了象征活动的练习本身，而不具任何功用——那么，这种脱离就会产生，声音就会失去其起因，作者就会步入他自己的死亡，写作也就开始了。"[②]巴特的意思并不是说作者不再存在，而是说，对于新的批评模式来说，作者被疏远了，他身上原先被赋予的神圣性不见了，他的意见或意图对于文学批评来说变得无足轻重了，阅读才是最重要的。这里所谓"写作也就开始了"，就是指读者的创造性阅读，为了突出读者的作用，作者必须死去："我们已经知道，为使写作有其未来，就必须把写作的神话翻倒过来：读者的诞生应以作者的死亡为代价来换取。"[③]如果联系整个西方思想史来看，文学批评中的"作者之死"与哲学上对"主体"和"主体性"的质疑是同步的，都是对现代性思维方式反思的必然结果。而从社会学角度看，"作者"与"主体"受到质疑乃是现代知识分子身份转换的话语表征：在后工业社会到来的时候，随着大众文化的蓬勃兴起，作为启蒙者和立法者的现代知识分子已经

① 罗兰·巴特：《S/Z》，屠友祥译，上海人民出版社2000年版，第56页。
② 《罗兰·巴特随笔选》，怀宇译，百花文艺出版社2005年版，294—285页。
③ 同上书，第301页。

感觉到自身中心地位的丧失,他们试图通过反思和自我解构来寻找新的社会定位和身份认同了。因此,如果说传统的文学批评是批评家和作者共同制造"写作的神话",即坚持一种暗含着"启蒙"和"立法"的总体性话语体系,从而维系知识分子趣味与文化领导权的话,那么,"生产性批评"则是对自身主体地位发生怀疑的知识分子所进行的一种新的言说方式与话语策略,实际上也就是鲍曼所说的从"立法"走向"阐释"。"立法"是独白式的、是独断的,"阐释"则是众声喧哗的、是对话式的;因此作为"阐释"而非"立法"的"生产性批评"就为言说的多种可能性提供了平台。

如此看来,"生产性批评"实际上是后现代主义语境中产生的一种批评模式,是对诸如"后结构主义""解构主义""症候阅读""对话理论""互文性理论"等批评观念的总的概括与命名。那么这样的一种批评模式与中国古代的诗文阐释有何关联呢?显而易见的是,我们不能说中国古代存在着一种贝尔西意义上的"生产性批评",但是我们却有理由说,这种批评观念对于我们理解中国古代文学批评具有重要启示意义。这至少表现在下列几个方面:其一,如果我们把"生产性批评"理解为对文本"既定的东西"的改造,从而建构一种无关于作者意图和文本表面意义的意义世界,那么中国古代许多的文学批评现象就会得到新的理解并获得某种合理性。其二,如果把"生产性批评"理解为对文学批评本身创造性意义的强调,那么我们就可以对中国古代文学批评的意义与功能做新的解读,从而发现新的价值。其三,以上述两点为核心,我们可以对中国古代文学批评的许多相关问题展开讨论,诸如文学批评标准的建立、文学共同体的产生与特征、文学形式的政治意涵、文学批评对意识形态的建构与解构等。这样来看,来自西方后现代主义语境的"生产性批评"对于中国古代文学批评或文学阐释学的研究也是具有"生产性"的。总之,我们不能把西方后现代主义语境中的"生产性批评"套用在中国古代文学批评之上,但是我们可以借助于这种批评模式的某些启发来重新解读许多中国文学批评实践的意义与价值。

二、中国古代文学阐释中的"生产性"问题

由于各种各样的原因,中国古代的文学阐释与西方的文学阐释走的并不是同样的道路。两千多年前亚里士多德的《诗学》就已经是关于悲剧的客观而系统的论述了,已然是一种客观知识论意义上的文学理论著作。而此时中国的文学理论差不多都还从属于某种政治的或伦理的话语系统而没有获得独立性。而从公元三世

纪之后的一千多年间,中国古代文人在诗文的文体、风格、境界、技巧等方面打造出的极为精妙、细腻、复杂的趣味以及与之相应的诗文评传统,与西方的古希腊传统相比,也自有其独擅之美。由于这两种文学阐释学各自所依据的是不同的思维方式与价值观念,因此二者之间很难实现概念与方法上的直接互换。例如我们很难直接用来自西方文学理论的概念来标示中国古代诗文作品的风格特征,也不宜把西方的文学批评方法直接用于中国古代文学阐释,因为稍有不慎就会出现圆凿方枘、郢书燕说的情况。但是这并不意味着这两套文学阐释话语之间就不能有任何相互借鉴与启示,因为二者之间同样存在着诸多相通之处。即如"生产性批评"这一批评观念是西方后现代主义语境的产物,是对传统文学批评观念与方法的突破,与中国古代文学阐释相比可谓相去甚远,但它同样可以给我们的古代文学批评史的研究以很大的启发,让我们去发现许多以往被忽视的问题和被遮蔽的意义。如果我们把文学批评的"生产性"理解为对文学文本之可见意义世界的忽视而对文本之不可见的意义世界的建构,那么有趣的是,这种文学批评曾经长期占据中国文学阐释学的主导地位,尽管与贝尔西所说的"生产性批评"产生的原因和所具有的社会功能大不相同,但二者在批评路径上却极为相近。因此,我们完全可以借助于"生产性批评"的参照来重新认识这种中国的文学批评或文学阐释学。

两汉经学语境中产生的"《诗经》阐释学"就可以被看作这样一种中国式的"生产性批评"。这种文学阐释学模式从汉初至于清季,延绵两千年之久。现代以来,由于来自西方的文学观念占据主导地位,中国文学史、文学批评史或者文学思想史的研究对这种传统的《诗经》阐释学长期保持冷漠态度,不屑一顾,甚至以为是古人的胡言乱语。然而如果我们把这种文学阐释学看作一种"生产性批评",那么就不难发现,在这种古老的文学阐释学背后或许隐含着许多有待发掘的意义。下面让我们解剖几个古代《诗经》阐释学的例子,来看看他们是如何使阐释获得"生产性"的。

《周南·樛木》

> 南有樛木,葛藟累之。乐只君子,福履绥之。
> 南有樛木,葛藟荒之。乐只君子,福履将之。
> 南有樛木,葛藟萦之。乐只君子,福履成之。

从字面上看,这首诗无疑是一首快乐喜庆的诗,蕴含着赞美和祝福之意。诗的内容十分简单,只有两层意思:一是描写葛藟与樛木之间的关系,二是祝福快乐的君子平安幸福。由于葛藟是缠绕在樛木之上的,因而这一意象就构成了这首诗最主要

的隐喻,即古人所谓"兴",这也是解读这首诗的入手之处。我们看历代古人的阐释:

>《毛序》:
>后妃逮下也。言能逮下而无嫉妒之心焉。①

>《郑笺》:
>后妃能和谐众妾,不嫉妒其容貌,恒以善言逮下而安之。②

>《孔疏》:
>作《樛木》诗者,言后妃能以恩义接及其下众妾,使俱进御于王也。后妃所以能恩义逮下者,而无嫉妒之心焉。③

>朱熹《诗集传》:
>后妃能逮下而无嫉妒之心,故众妾乐其德而称愿之曰:南有樛木,则葛藟累之矣。乐只君子,则福履绥之矣。④

>方玉润《诗经原始》:
>观累、荒、萦等字有缠绵依附之意,如茑萝之施松柏,似于夫妇为近。而伪传又云:"南国诸侯慕文王之化,而归心于周。"其说亦是。总之,君臣夫妇,义本想通,诗人亦不过借夫妇情以喻君臣义,其词愈婉,其情愈深,即谓之实指文王,亦奚不可?而必归诸众妾作,则固矣!⑤

《毛序》《郑笺》《孔疏》意思相近,都是以樛木与葛藟喻指后妃与众妾之关系,言身份高贵的后妃能够关怀地位卑微的"众妾",所谓"逮下",即是恩惠及于下人的意思。朱熹则进一步将"众妾"视为此诗之作者,因受后妃恩惠,故歌颂祝福之。相比之下,清人方玉润的阐释较为通达,他以"缠绵依附"解释葛藟和樛木之关系,认为以之喻指夫妇关系较为恰切。又因为夫妇与君臣原本意义相通,故认为不妨将此诗

① 孔颖达:《毛诗正义》卷一,阮刻《十三经注疏》本,中华书局1980年影印本,第278页。
② 同上。
③ 同上。
④ 朱熹集注:《诗集传》,中华书局2011年版,第5页。
⑤ 方玉润:《诗经原始》,中华书局1986年版,第80页。

直接理解为臣下对文王的赞美与祝愿。

由以上所述古人对《樛木》诗的阐释可知，通过樛木与葛藟之喻联想到夫妇之情，由夫妇之情指实为文王后妃与众妾之关系，再进而想到文王与臣僚之关系，这是一条古代《诗经》学诗歌文本解读的基本理路。在以《毛诗》为基础形成的古代《诗经》阐释学系统中，《周南》中的十一首诗均被视为采自文王之化所及之地，故而一概理解为赞美文王之德的作品，但这十一首诗中大半都涉及男女之情，故而说诗者又不得不推及后妃之德。在今人看来，从这首诗中可以读出的只有赞美祝福之义，至多可以联系到夫妇关系，所以有人认为这是一首祝福他人的诗①，也有人认为是祝福新郎的诗。② 可见"祝福之辞"是古今阐释者一致认可的，是这首诗文本的表层意思。至于文王、后妃云云，则是古代诗经阐释学建构起了一个与文本表层意思没什么关系的意义世界，尽管运用了"兴"这一解读方式，依然让人难以从文本的字里行间看出这一意义世界的蛛丝马迹来。这就是说，这种阐释所得到的意义不是来自文本本身，而是来自阐释过程，是一种"创造"或"生产"。让我们再来看另外一首：

《周南·芣苢》

采采芣苢，薄言采之。采采芣苢，薄言有之。
采采芣苢，薄言掇之。采采芣苢，薄言捋之。
采采芣苢，薄言袺之。采采芣苢，薄言襭之。

这首诗比《樛木》所呈现的文本意义更为简单，所表达的内容仅仅是"采芣苢"三个字。然而在古人眼中却远不如此简单：

《毛序》：
后妃之美也。和平则妇人乐有子矣。③

《郑笺》：
天下和，政教平也。④

① 傅斯年："祝福之辞,《小雅》中这一类甚多。"见《诗经讲义稿》，中国人民大学出版社，2004年版，第59页。又屈万里："此祝福之诗，所祝之君子，盖亦有官爵者。"见《诗经诠释》，台湾联经出版公司1983年版，第10页。
② 程俊英：《诗经译注》，上海古籍出版社1985年版，第10页。
③ 孔颖达：《毛诗正义》，《十三经注疏·毛诗正义》，李学勤主编，北京大学出版社1999年版，第50页。
④ 同上书，第281页。

《孔疏》：

若天下乱离，兵役不息，则我躬不阅，於此之时，岂思子也？今天下和平，於是妇人始乐有子矣。经三章，皆乐有子之事也……此三章皆再起采采之文，明时妇人乐有子者众，故频言采采，见其采者多也。①

朱熹《诗集传》：

化行俗美，家室和平，妇人无事，相与采此芣苢，而赋其事以相乐也。采之未详何用。或曰：其子治产难。②

方玉润《诗经原始》：

殊知此诗之妙，正在其无所指实而愈佳也。夫佳诗不必尽皆征实，自鸣天籁，一片好音，尤足令人低回无限。……盖此诗即当时《竹枝词》也，诗人自咏其国风俗如此，或作此以畀妇女辈俾自歌之，互相娱乐，亦未可知。③

这首诗从字面上看不涉及任何具体人，唯一可以做引申解释的就是古人认为"芣苢"这种植物有治疗难产的功效，故而将妇女采芣苢理解为求多子，又把求多子进一步解读为天下太平。由于《芣苢》乃是《周南》中的作品，这里的"妇女"当然也就与"后妃"有关，这便是《毛序》《郑笺》及《孔疏》的逻辑。对于这种解读，朱熹已经不以为然，从他的解释中可以看出，他是把这首诗理解为世道太平，妇女们闲暇中相与采芣苢为乐，并自述其事。到了方玉润则明确指出此诗不能指实解之，而应该理解为诗人对本地民俗的自觉歌咏。现代学人对此诗的理解与方玉润相近，傅斯年说："女子成群，采芣苢于田野，随采随歌之调。"④屈万里说："此咏妇人采芣苢之诗。"⑤程俊英则说："这是一首妇女采集车前子时随口唱的短歌。"⑥从对这首诗阐释的历史演变我们不难看出，随着时间的推移，阐释的"生产性"似乎是越来越弱了，而文本的字面意义越来越居于主导位置。这种现象说明了什么？

中国古代很早就有"诗无达诂"之说，这恐怕是汉儒一致的意见。在他们看来，

① 孔颖达：《毛诗正义》，《十三经注疏·毛诗正义》，李学勤主编，北京大学出版社1999年版，第281页。
② 朱熹集注：《诗集传》，中华书局2011年版，第7页。
③ 方玉润：《诗经原始》，中华书局1986年版，第85页。
④ 傅斯年：《诗经讲义稿》，中国人民大学出版社，2004年版，第59页。
⑤ 屈万里：《诗经诠释》，台湾联经出版公司1983年版，第14页。
⑥ 程俊英：《诗经译注》，上海古籍出版社1985年版，第15页。

对诗的解读并没有唯一正确的答案。孟子的"以意逆志"之说本身就带有"双向建构"的意味。① 因此,汉代的《诗经》阐释就出现了许多不同派别,除了大家都知道的"四家诗"之外,还有"元王诗"等,不同派别对同一首诗的解释往往大相径庭。这说明这些从周代流传下来的诗歌原本就没有"标准答案",历代说诗者都是"断以己意"的。那么说诗者是根据什么来下判断的呢?从现有的材料来看,自两汉以至于隋唐,说诗者主要是根据现实的需要来进行诗歌解读的。那么什么是现实需要?这就是士人阶层的意识形态建构。士人阶层的意识形态建构是伴随着这个古代知识阶层的产生而开始的。总体言之,先秦诸子百家之学都是某种意识形态建构的话语形态,分别代表着当时不同的社会阶层与群体的意愿与利益。只不过在那个天下分崩离析、群雄并峙的历史语境中,建立统一的意识形态的条件并不成熟,所以士人思想家们的努力除了法家之外基本上是无效的。汉代大一统政权的建立为士人阶层提供了有利条件,于是如何利用中央集权来实现统一的意识形态建构就成为士人思想家们最主要的任务。当然,从君权角度看,如何利用士人阶层建构大一统的国家意识形态也是他们谋求长治久安必不可少的重要一环。这就形成了君权与士人阶层合作的现实基础,从而形成了二者之间的"共谋"。这一"共谋"的结果,在政治层面上的表现是文官政府的建立,在思想文化层面上的表现则是以儒学融合百家之学而形成两汉经学。经学作为士人与君权协商共谋的产物,其中既蕴含着士人阶层为大一统社会制定价值秩序并约束规范君权的企图,也包含着君权系统为自身统治寻求合法性的明显动机。士人阶层的利益和君主集团的利益都在以经学为表征的国家意识形态中得到了维护。经学的主旨一是尊君而卑臣,二是屈君而伸天。"天"默默不言,汉儒强调"天听自我民听,天视自我民视",但"民"也没有话语权,故而民意需要士人们来代言。如此一来,士人与君权之间就形成了相互制约的关系。经学正是在这样一种语境中得到士人阶层与君主集团共同倡导。于是对经的阐释也就成为士人们建构为上下共同遵从的统一意识形态的主要方式。如果在这一语境中来理解汉儒的《诗经》阐释,我们就不会对他们对诗歌文本的"生产性批评"感到不解了。诸如《樛木》《苤苢》这类看不出有什么政治内涵的诗歌,汉儒都能够建构起一个充满政治意味的意义世界来。这种诗歌阐释表面上是赞美古代圣王贤后的,实际上乃是为现实中的君主树立榜样,其规范君权的目的是很明显的。为了使这种阐释更具有合理性,汉儒发明了以"比兴"说诗的方法。通

① 如果按照通常的解释,"以意逆志"乃是以说诗者之"意"来揣摩诗人之志,那么所得出的结果自然带有说诗者的主观色彩,不可能是诗人作诗的客观意图。因此这里是有"生产性"的。

过"比兴"这一中介的转换,说诗者就可以按照自己的意愿展开联想与阐发了。

那么为什么宋代以后人们开始怀疑以前《诗经》阐释的合理性了呢?这有两个原因。一是北宋中叶之后,以儒家为主体的意识形态已经成为君主与文人士大夫的共识,不需要通过解诗来进行意识形态建构了。二是从魏晋之后,诗歌早已成为独立的文学门类,专门吟咏个人情趣的作品渐成主流,人已经习惯了用审美的眼光看待诗歌了。由于这两个原因,宋儒欧阳修、郑樵、朱熹等人开始质疑《毛序》《郑笺》,并且开始回到字面意思来理解《诗经》作品了。这说明,文学批评的"生产性"是要受到历史语境的制约的。

三、"自然"成为文学批评概念的历史轨迹

除了《诗经》阐释之外,中国古代的文学批评的"生产性"还表现在各种学术观念对文学观念的重要影响上,例如许多文学批评的基本概念都是来自于某种学说这一现象本身就有力地证明了这种影响。

是先有文学作品还是先有文学批评?这看上去是一个愚蠢的问题,至少从"表现现实主义"的文学批评来看的确是这样的:没有作为批评对象的文学作品何来文学批评?然而如果从"生产性批评"角度来看,这个问题也并不像想象的那么简单。因为文学批评并非完全派生于或者寄生于文学作品,其所赖以构成评判标准的思想资源往往是来自于其他地方,而且常常是先于文学作品而存在。正是因为这样,在文学批评过程中才会有"生产性"问题。任何的文学批评实际上都暗含着某种规范功能,它一方面规范了人们对某些诗文作品的理解,另一方面也规范了后来的诗文创作。而由于文学批评所依据的思想资源往往先在于诗文作品,所以这种规范也就可以被视为某种思想观念通过文学批评的中介而对文学发生的影响。从这个意义上说,文学批评并不仅仅是对诗文作品给出的东西的客观理解或者归纳提炼,它还可能是某种宗教、哲学、政治、道德等"掌控"或"进军"文学领域的中介者。这里既有命名,又有意义的赋予。这一现象可以从中国古代文学批评的许多核心概念的使用上显现出来。下面我们以"自然"这个古代文学批评的重要概念意义的历史演变来考察一下这种现象。

"自然"原本是道家学说的核心概念,是"道"的别名。先秦儒家是从来不用这个概念的。但是到了汉代,儒家开始接受这个概念并用来解说儒家之道。现举数例如下:

匡衡说:

……宜遂减宫室之度,省靡丽之饰,考制度,修外内,近忠正,远巧佞,放郑卫,进《雅》《颂》,举异材,开直言,任温良之人,退刻薄之吏,显洁白之士,昭无欲之路,览《六艺》之意,察上世之务,明自然之道,博和睦之化,以崇至仁,匡失俗,易民视,令海内昭然咸见本朝之所贵,道德弘于京师,淑问扬乎疆外,然后大化可成,礼乐可兴也。①

匡衡是西汉中期著名经学家,以治《诗》闻名于世,时人有"匡说诗,解人颐"之谓。这段文字是他给刚即位不久的汉元帝的上疏。这里的"自然之道"并非老庄之道,而是指儒家之道,他之所以借用老庄的"自然"概念,旨在强调儒家之道并非人为设置,而是合乎天地万物自在之理的。这说明,汉儒已经借助于道家的核心概念来强调儒家学说的形上本原了。

翼奉说:

今陛下明圣虚静以待物至,万事虽众,何闻而不谕,岂况乎执十二律而御六情!于以知下参实,亦甚优矣。万不失一,自然之道也。②

翼奉也是西汉元帝时有名的经学大师,以治《齐诗》著称。他这里的"自然之道"是指汉儒所理解的天地万物间的某种相通性,天人之间可以相互感应,虽然带有神秘色彩,却已经与老庄之道有了很大的不同。

班固说:

道混成而自然兮,术同原而分流。神先心以定命兮,命随行以消息。③

班固虽然不以治经名世,但也是比较纯粹的儒者,他这里的"道混成而自然"之说简直就是对老子的照搬。《幽通赋》通过追述班氏家族的历史表达了班固对人生世事的理解,其中既有儒家精神,也确实有道家思想。与老庄不同的是,在他这里的"道"和"自然"更多的是指人们难以把握的命运,而老庄则侧重于天地万物的运演。

从以上数例可以看出,汉代武帝之后虽然号称"罢黜百家,独尊儒术",但实际上汉儒并不像先秦儒家,例如孟子,那样仇视所谓异端邪说。对于先秦的诸子百家之言,汉儒多有撷取。对道家和阴阳家之说尤其如此。翻阅史籍,无论东汉还是西

① 班固:《汉书》卷八十一,中华书局1999年版,第2487页。
② 班固:《汉书》卷七十五,中华书局1999年版,第2369页。
③ 萧统编:《文选》卷十四,中华书局1977年版,第211页。

汉,将老子与孔子相提并论者所在多有。上引匡衡、翼奉、班固之言,尽管都坚持了儒家的基本立场,但道家印记也是清晰可辨的。"自然"这个概念为儒家所取用,这本身就意味着道家学说对儒家的影响。事实上这种影响或吸取在战国后期即已开始,只是彼时的儒家不愿意公然使用道家概念,而是暗中接受罢了。即如《中庸》中的"诚"这个概念就和道家的"自然"概念极为相近。所谓"诚者物之终始,不诚无物"之谓,显然含有"道法自然"的意味。"诚"也罢,"自然"也罢,都是强调事物的自在本然,即不以人的好恶为转移的客观自在性。汉儒接受了道家的"自然"概念,主要目的是为了强调儒家政治理念和伦理道德乃得之于天,具有不容置疑的合理性。如此看来,以往论者认为"名教出于自然"之说乃是曹魏正始年间何晏、王弼等玄学家提出来的,并不准确,实际上早在西汉时这种观点已经出现了。到了东汉以后,"自然"概念就不仅仅被用来说明儒家之道的自在本然性,而且也用之于对人物品性的评价了。例如:

> 伏见太子体性自然,包含今古,谦让允恭,天下共见。郁父子受恩,无以明益,夙夜惭惧,诚思自竭。愚以为太子上当合圣心,下当卓绝于众,宜思远虑,以光朝廷。①

> 今陛下躬服厚缯,斥去华饰,素简所安,发自圣性。此诚上合天心,下顺民望,浩大之福,莫尚于此。陛下既已得之自然,犹宜加以勉勖,法太宗之隆德,戒成、哀之不终。②

前一段引文是东汉明帝时大臣桓郁对皇太子刘炟的赞扬,"体性自然"是说太子本性纯良,不虚伪。后一段引文是东汉章帝时马援之子马廖给明德太后上疏中的话,这里用"自然"一词是恭维太后的节俭乃出于天性。及至东汉后期到魏晋时期,随着经学知识化、玄学化的演变过程,儒家学说作为一种主流意识形态的功能开始削弱,老庄之学也越来越受到士大夫的青睐。在这样的语境中,"自然"概念就被更广泛地用于人物品评之中了。亦举数例如下:

> 臣伏见光禄大夫江夏黄琼,耽道乐术,清亮自然,被褐怀宝,含味经籍,又果于从政,明达变复,朝廷前加优宠,宾于上位。③

① 桓郁:《上疏皇太子》,范晔撰《后汉书》,中华书局1965年版,第1255页。
② 范晔:《后汉书》卷二十四,中华书局1965年版,第853页。
③ 范晔:《后汉书》卷三十下,中华书局1965年版,第1070页。

这是东汉顺帝时治京氏易的经学大家郎凯给顺帝的奏疏中对黄琼的评价。"清亮自然"是说黄琼为人坦荡,如光风霁月。这里"自然"已经是对一个人的人品的极高评价了。

 《魏氏春秋》曰:"阮籍字嗣宗,陈留尉氏人,阮瑀子也。宏达不羁,不拘礼俗。兖州刺史王昶请与相见,终日不得与言。昶愧叹之,自以不能测也。口不论事,自然高迈。"①

这里"自然高迈"是赞赏阮籍真实无伪、人品高洁,不肯曲意逢迎。

 世目谢尚为"令达"。阮遥集云:"清畅似达。"或云:"尚自然令上。"②

谢尚是东晋名士,自幼警悟,博学多才,历官尚书仆射、豫州刺史等,在士林中颇有声望。这里"自然令上"是说他天生的人品美好。

 从上面的引文中可以看出,在人物品评中,"自然"概念也有一个由道德品性向着个性气质的转换轨迹,这个概念也就带上了"审美"的意味。也正是由于这个原因,"自然"在被广泛用于人物品评的同时,也渐渐被用来评价诗文书画:

 臣闻爻画既肇,文字载兴,六艺归其善,八体宣其妙。厥后群能间出,洎乎汉、魏,钟、张擅美,晋末二王称英。羲之书云:"顷寻诸名书,钟、张信为绝伦,其余不足存。"又云:"吾书比之钟、张,当抗行;张草犹当雁行。"羊欣云:"羲之便是小推张,不知献之自谓云何?"又云:"张字形不及右军,自然不如小王。"③

羊欣是东晋刘宋之际的著名书家,他在这里评说张芝书法"自然不如小王"是称赞王献之的书法笔法舒畅,如行云流水,殊少斧凿之痕。

 延之与陈郡谢灵运俱以辞采齐名,而迟速悬绝。文帝尝各敕拟乐府北上篇,延之受诏便成,灵运久之乃就。延之尝问鲍照己与灵运优劣,照曰:"谢五言如初发芙蓉,自然可爱。君诗若铺锦列绣,亦雕缋满眼。"④

 又时有效谢康乐、裴鸿胪文者,亦颇有惑焉。何者?谢客吐言天拔,出于自然,时有不拘,是其糟粕;裴氏乃是良史之才,了无篇什之美。是为学谢则不

① 徐震堮:《世说新语校笺》,中华书局1984年版,第261页。
② 同上。
③ 虞龢:《上明帝论书表》,楼鉴明、洪丕谟《历代书论选注》,复旦大学出版社1987年版,第15页。
④ 李延寿:《南史》第三册,中华书局1975年版,第881页。

届其精华,但得其冗长;师裴则蔑绝其所长,惟得其所短。①

这里简文帝萧纲和鲍照对谢灵运五言诗的评价之所以高于颜延之,关键在"自然"二字,自然即是天然,所谓"清水出芙蓉,天然去雕饰",没有丝毫人工斧凿痕,就像"池塘生春草,园柳变鸣禽"那样宛如天成,所谓"出于自然"者也。

四、从"自然"概念看"生产性批评"生成的内在逻辑

那么我们从"自然"概念的演变中如何看出文学批评的"生产性"呢?"自然"概念从道家向儒家的渗透,从儒家用来证明"道"的合法性到用之于人物品评,从对人物道德品性的评价到精神气质的评价,再从对人物的品评到对诗文书画的品评,这就展开了一条道家精神向着当时整个精神文化领域扩散、蔓延的逻辑轨迹,而这也正是"自然"概念的"生产性"不断实现的轨迹。"自然"概念原本是道家的一家之说,意指"道"的根本特性与存在状态,是老庄之徒的人生理想和社会理想的集中体现。汉儒对这个概念的接受虽然是出于进一步强化儒家之道的目的,是为了使儒家的"世间伦理"获得形而上的超越性依据。为了使儒家学说更具有神圣色彩,战国后期儒家采用了所谓以神道设教的方法,把阴阳家和道家关于宇宙之道的观点结合起来,形成了"易庸之学"的宇宙天道观,使儒家学说获得了一种哲学上的高度与深度。然而儒家对道家的这一"借用"从另一个角度看也就意味着道家学说的扩张——"自然"成了一个具有普遍性的哲学概念。尽管在这一过程中儒家对这个概念的内涵进行了改造,但其原本带有的自在性、本然性,以及对人和社会来说的先在性等含义都被保留下来了。正是由于这个原因,儒家和道家在天人关系这一中国古代哲学的根本问题上获得了某种一致性或相通性。这主要表现在比较笼统的意义上的"天人合一"这一观念。或许也是由于这个原因,两汉四百年中虽然大多数时间是"独尊儒术"的,但那些经生们似乎对道家之学并不反感,相反他们倒是常常援引老子来说明儒家的道理。"自然"概念进入儒家话语系统,被用来解释伦理道德的来源,这本身就显示着这个道家概念的某种"生产性"。

在人的道德修养问题上,儒家原本是最反对所谓"自然"的。孔子讲"学而时习",孟子讲"存心养性",荀子讲"化性起伪",都是积善成德的功夫,强调的是个人的后天努力。所以汉儒用"自然"这一概念来评价人的品性,完全是由于道家学说

① 萧纲:《与湘东王书》,姚思廉《梁书》卷四十九,中华书局1973年版,第691页。

的影响。在东汉那种过于重名节的语境中,"举孝廉,父别居"的名实相乖现象必然层出不穷。因此崇尚"自然"不仅成为对儒家道德观念的一种维护,而且也是对过分讲求名教伦理的某种矫正。所以东汉儒家们所说的"自然"虽然与魏晋名士所说的"越名教而任自然"之"自然"不能等量齐观,但在反对虚伪矫饰这一点上二者是相同的。从这个意义上说,道家"自然"概念为儒家接收并改造也就为玄学从经学中蜕化出来做好了学理上的铺垫。从另一个角度看,这是道家学说对儒家学说的胜利,也是"自然"概念外延的扩展。这同样是这一概念在其演变过程中的"生产性"之表现。

"自然"概念从人物品评向文艺批评领域的推衍最集中地体现了"生产性批评"的特点。从前面所引述的材料来看,"自然"概念进入人物品评中之后,其内涵也有一个变化的过程:开始时,即在东汉前期,这个概念是道德性的,其作用是强化儒家伦理道德的神圣性与合法性。到了东汉后期,特别是魏晋时期,这个概念在用于人物品评之时,主要是指人物的个性气质或风神气韵,已经带上"审美"色彩。这就为这个概念被用于诗文书画的品评之中做好了充分的铺垫。在这里,"自然"概念作为"生产性批评"的特点主要表现在下列几个方面:其一,实现了道家思想对文学艺术的占领与规范。魏晋时期,从整体上来看确实呈现出儒家名教伦理被消解的趋势。玄学的产生是在哲学层面上对儒家思想的消解;士族名士的放浪形骸、适性逍遥是在行为方式上对名教伦理的消解;而"自然"及其相关概念,诸如"清""远""妙""神"等在文艺批评上的出现,则是在感性的或者审美的层面上对儒家的工具主义文学观的消解。由于这些批评概念都来自于先秦道家哲学,尽管经过了儒家的改造,但依然负载着道家基本精神,它们被用于诗文书画的批评就意味着道家思想在文艺领域取得了主导地位。其二,这种负载着道家精神的批评概念,从根本上说,并不是从诗文书画作品中归纳总结出来的,而是对这些作品的命名与价值赋予。对于文学批评来说,谢灵运的山水诗当然是个客观存在。但是如何理解、阐释和命名这一客观存在却在很大程度上是取决于批评者的价值取向与审美趣味。在当时的文化语境中,批评者的价值取向与审美趣味主要是来自道家的,因此,他们对谢诗的理解、阐释和命名就自然是体现着老庄精神。这就意味着,一方面,谢灵运等诗人在创作中表现出了一定的道家精神倾向,一方面萧纲、汤惠休为代表的批评家又通过阐释和命名进一步强化、凸显了道家精神,于是六朝时期的诗文书画的创作与批评就上演了一出以道家精神为主旋律的大合唱。

如果说两汉儒生通过经学话语参与甚至主导了汉王朝的主流意识形态建构过

程,彼时以《诗经》阐释为代表的文学批评作为经学话语的特殊形式直接就是这一过程的重要组成部分,那么魏晋六朝时期士族文人则是以玄学话语参与并主导了这一时期主流意识形态的建构过程,此时的诗文书画批评作为玄学话语的特殊形式也同样是这一过程的重要组成部分。从文本解读出发进而参与到更大范围的话语实践之中,这是中国古代文学批评最主要的功能之一,也是这种批评之"生产性"最为重要的表现之一。魏晋六朝时期,在社会制度和人们的日常生活领域儒家思想依然占有统治地位,而在以士族文人为核心的文化共同体中,玄学话语及其负载的道家精神确实占据了主导地位。文学艺术正是属于这一文化共同体的重要组成部分。

而且道家思想转换为批评概念所获得的生产性意义还不止于此。从六朝以降,道家精神就牢牢地占据了审美领域的主要领地,从而使文学艺术成为士人阶层最重要的精神栖息地。老庄之学的一系列重要范畴与观念,经过了六朝诗文书画创作与批评的共同努力,大都升华为文学艺术领域的基本评价性概念,也就左右了此后中国文学艺术发展演变的基本格局。从这个意义上说,老庄之学通过概念的转换塑造了中古以后文人士大夫的审美趣味。这种以道家精神为内核的审美趣味造就了诗文书画极为精致微妙的形式与风格,相比之下,以讽谏和教化为主旨的儒家文学思想和批评观念就显得十分粗糙浅陋,尽管有时候是社会政治所急需,但真正能够体现文人士大夫精神旨趣的还是"神韵""格调""气象"之类所代表的那种精妙绝伦的趣味。

五、从"远"的意涵演变看文人趣味对文学的规范与引导

文学批评的"生产性"最重要的表现当然是对文学发展的规范与引领。在这里我们可以通过对"远"这一概念意涵演变轨迹的梳理来分析文人精神旨趣是如何显现为诗文风格的。换言之,我们试图通过对"远"这一批评概念的剖析,探讨文人士大夫的精神旨趣是如何通过文学批评来规范和左右诗文发展的,从而从另一个侧面揭示古代文学批评的"生产性"特征。

"远"原本是个日常生活语词,意指在空间或时间上距离很大。从最初的空间距离到稍后的时间距离,再到后来的心理距离,最终这个概念被广泛用于诗文书画的品评之中,成为中国古代最重要的美学范畴之一。这个概念之所以从一个日常生活语词而获得哲学和美学的重要意义,根本原因是它与中国古代文人士大夫的

精神追求具有某种相似性,从而成为其表征。我们还是通过语例的分析来考察这一变化的轨迹。

> 柔远能迩,惇德允元,而难任人,蛮夷率服。(《尚书·尧典》)
> 无有远迩,用罪伐厥死,用德彰厥善。(《尚书·盘庚》)
> 天有显道,其行甚章。为鉴不远,在彼殷王。谓人有命,谓敬不可行。(《墨子·非命下》)
> 王曰:"尔惟旧人,尔丕克远省,尔知宁王若勤哉!(《尚书·大诰》)
> 王曰:"呜呼!封,敬哉!无作怨,勿用非谋非彝蔽时忱。丕则敏德,用康乃心,顾乃德,远乃猷,裕乃以;民宁,不汝瑕殄。"(《尚书·康诰》)

这里所引《尚书》和《墨子》中的语例中,前两则中的"远"是指远方之人,乃就空间距离言。这是"远"字的本义。第三、四两则是就时间上的距离言,指殷鉴不远。这大约是这个字最早的引申义。最后一则中的"远"是指思考谋划的深远,是在时空距离上更进一步的引申义。值得注意的是,在子学时代,有人也在"远"的这些基本义和引申义的基础上进一步赋予其哲学意味了:

> 有物混成,先天地生。寂兮寥兮,独立而不改,周行而不殆,可以为天地母。吾不知其名,强字之曰道,强为之名曰大。大曰逝,逝曰远,远曰反。(《老子》二十五章)
> 古之善为道者,非以明民,将以愚之。民之难治,以其智多。故以智治国,国之贼;不以智治国,国之福。知此两者亦稽式。常知稽式,是谓"玄德"。"玄德"深矣,远矣,与物反矣,然后乃至大顺。(《老子》六十五章)

上一段引文中的"大""逝""远""反"都是对"道"的描述,"逝"是指道的运行,"远"和"反"则是指道运行的具体状态。王弼释"远"云:"远,极也。周无所不穷极,不偏于一逝,故曰'远'也。"[①]下一段中的"稽式"有的版本做"楷式",是常规常则之义。"玄德"是指深不可测的能力,这里的"远"也是深奥难测的意思。

从以上对数则引文的分析中可知,早在先秦时期,"远"这个概念就已经获得了远远超出其本义的诸种义项,其中包含着对抽象事物的理解。由于在先秦是道家率先赋予"远"这个词语哲学意味的,因此到了老庄之学大兴于世的魏晋六朝时期,"远"这个语词也就自然而然地进入到那些以清谈玄言为务的士族名士的高雅谈论

① 《老子道德经注校释》,王弼注、楼宇烈校释,中华书局 2008 年版,第 63 页。

之中了：

> 晋文王称阮嗣宗至慎，每与之言，言皆玄远，未尝臧否人物。（《世说新语·德行》）

> 王戎云："太保居在正始中，不在能言之流。及与之言，理中清远，将无以德掩其言。"（《世说新语·德行》）

> 会稽贺生，体识清远，言行以礼。不徒东南之美，实为海内之秀。（《世说新语·言语》）

> 王右军与谢太傅共登冶城。谢悠然远想，有高世之志。（《世说新语·言语》）

> 谢灵运好戴曲柄笠，孔隐士谓曰："卿欲希心高远，何不能遗曲盖之貌？"谢答曰："将不畏影者，未能忘怀。"（《世说新语·言语》）

上引第一则是司马昭称赞阮籍的话，这里的"玄远"是说阮籍所谈论的话题都是远离世事的玄虚高妙之理。第二则是大名士王戎夸赞以品德著称的王祥亦能玄言。这里的"理中清远"是说王祥谈论的道理高雅深奥。第三则的"体识清远"是赞美会稽的才子贺循见识雅正超迈，人所不及。第四则中的"远想"是指谢安对王羲之讲的话清雅玄奥，不及世务。所以下面才有王羲之"虚谈""浮文"的批评。第五则中的"高远"是孔隐士称赞谢灵运志向超尘拔俗，不同凡响。除了上引"玄远""清远""远想""高远"之外，魏晋六朝的人物品评中还经常出现"深远""旷远""远致""远操""旨远"等词语。"远"这个词语成了一种蕴含着老庄精神的人格境界或一种超越于世俗之兴衰成败、功名利禄的精神旨趣之表征，文人雅士无不以"远"相标榜，这个词也就成为与"高""妙""清""雅""深"等词语并列的清谈话语中的关键词。随着诗文书画与清谈玄言一样也成为彼时士族文人的身份标志，"远"这个词语也就自然而然地获得审美意味而进入诗文作品和文学批评之中：

> 愔愔琴德，不可测兮；体清心远，邈难极兮；良质美手，遇今世兮；纷纶翕响，冠众艺兮；识音者希，孰能珍兮；能尽雅琴，惟至人兮。（嵇康《琴赋》）

> 结庐在人境，而无车马喧。问君何能尔？心远地自偏。（陶渊明《饮酒》）

嵇康赋中的"心远"是指琴声清雅高妙，俗人无法理解。陶渊明诗中的"心远"是指精神超越于世俗之上，挣脱了名缰利锁，达到了平和宁静的境界。到了南朝，"远"就成为诗文批评中已经很常见的概念了：

> 其体源出于《国风》。陆机所拟十四首，文温以丽，意悲而远，惊心动魄，可谓几乎一字千金！其外《去者日以疏》四十五首，虽多哀怨，颇为总杂。旧疑是建安中曹、王所制。"客从远方来"、"橘柚垂华实"，亦为惊绝矣！人代冥灭，而清音独远，悲夫！
> （钟嵘《诗品上·古诗》）

> 其源出于《小雅》。无雕虫之巧。而《咏怀》之作，可以陶性灵，发幽思。言在耳目之内，情寄八荒之表。洋洋乎会于《风》《雅》，使人忘其鄙近，自致远大，颇多感慨之词。厥旨渊放，归趣难求。颜延注解，怯言其志。
> （钟嵘《诗品上·晋步兵阮籍诗》）

> 其源出于魏文。过为峻切，讦直露才，伤渊雅之致。然讬谕清远，良有鉴裁，亦未失高流矣。（钟嵘《诗品中·晋中散嵇康》）

钟嵘对古诗的评价极高，"意悲而远"是说古诗所蕴含的情调悲凉而深婉，故可以动人心魄。评阮籍《咏怀》之作可以"使人忘其鄙近，自致远大"，是说阮籍的诗可以陶冶人的心灵，启发人们的深湛之思，使人达到超凡脱俗的精神境界。评嵇康的诗"讬谕清远"是赞扬嵇康的诗所呈现的人生旨趣高洁雅正，非俗世之人可以企及。可见，在钟嵘这里，凡是带有"远"字的评语，都是对诗歌和诗人极高的评价。用"远"来评价诗文，在刘勰的《文心雕龙》中更是俯拾皆是，亦今举数例如下：

> 故知诗为乐心，声为乐体；乐体在声，瞽师务调其器；乐心在诗，君子宜正其文。"好乐无荒"，晋风所以称远；"伊其相谑"，郑国所以云亡。故知季札观乐，不直听声而已。（《乐府》）

这里的"'好乐无荒'，晋风所以称远"是说《诗经》之《唐风》能做到"乐而不淫"，故而诗中传达出深湛之思。《左传》襄公二十九年载季札观乐对《唐风》有"思深""忧远"的评价。

> 古人云："形在江海之上，心存魏阙之下。"神思之谓也。文之思也，其神远矣。（《神思》）

这里以"神远"来形容"文之思"是说在作文运思之时,作者联想丰富,思维活跃,非日常生活可比。因此,在刘勰这里,"文之思"并非一般思虑,而谓之"神思"。这里用"远"字凸显了"文之思"与日常之思的迥然不同。

> 远奥者,馥采曲文,经理玄宗者也。(《体性》)

"远奥"是《文心雕龙·体性》提出的所谓"八体"之一,是指一种诗文风格,特点是文义曲折、意旨深奥。这种风格是对魏晋六朝时期盛行一时的谈玄论文和玄言诗之类作品的概括。

> 仲宣躁锐,故颖出而才果;公干气褊,故言壮而情骇;嗣宗俶傥,故响逸而调远(《体性》)

"嗣宗俶傥,故响逸而调远"是说阮籍为人潇洒,不拘小节,所以他的诗歌风格也就飘逸清雅。

> 子云属意,辞义最深,观其涯度幽远,搜选诡丽,而竭才以钻思,故能理赡而辞坚矣。(《才略》)

这是刘勰对扬雄的评价,其中"涯度幽远"是说扬雄知识广博,识见深湛。"幽远",即深微难测之义。

综观钟嵘、刘勰为代表的六朝文学批评,"远"与"清""深""高""雅"等一样,都是评价性概念,代表着此期重要的审美趣味与文学标准。"远"这类词语成为文学批评的重要概念具有重要的文化史意义。这标志着文人趣味终于获得肯定并成为古代文学艺术的主导价值取向。这也标志着古代士人阶层文化人格的成熟。从整体来看,中国古代士人是热衷于入仕的,认为读书做官是天经地义的事情,所谓"士之仕也犹农夫之耕也"(《孟子·滕文公下》)。其上者以"治国平天下"为理想,其下者则以高官厚禄、光宗耀祖为鹄的。总之,士人的价值在很大程度上是要靠做官来实现的。然而在精神层面上他们却有着另一种,毋宁说是相反的价值取向,这便是以"远""清""雅"之类的概念为表征的文人趣味。"士大夫旨趣"和"文人趣味"奇妙地结合在同一人身上,形成一种极有生产性的张力。士大夫的精神旨趣是指向现实的,是政治性的或者功利性的;文人趣味则刚好相反,是指向超越的精神世界的,是非政治性、非功利性的,两种力量既相互否定,又相互激发。"远"就意味着远离世务、远离凡俗、远离功名利禄。这种文人趣味建立在个体生命体验、个人情感的基础之上,是指向个体精神自由的。作为文人趣味话语表征的"远""清"之类的语词成为文艺批评的重要概念,这意味着古代士人阶层的精神世界开启了一个新的

空间,一个使不同于政治、伦理的个人话语得以驻足其中并且获得合法性的精神领域。从这个意义上说,"远"成为一种批评话语的过程,实际上也就是士人阶层精神空间向着私人领域、感性领域拓展的过程,是文人趣味渐渐获得与士大夫精神旨趣并列地位的过程。在这个看上去很简单的批评概念上集聚着极为丰富的文化历史蕴含。作为一种诗文书画的风格和境界,"远"是文人趣味在主流话语系统中获得一席之地的标志;作为一个批评概念,"远"意味着士族文人对文学艺术的命名、规范与引导。因此,"远"这个批评概念就集中体现了"生产性批评"的某些特征。

生产性文学批评的解构性生成与后现代转折
——罗兰·巴特批评理论的一条伏脉

姚文放
扬州大学文学院

罗兰·巴特的传记作者乔纳森·卡勒指称,人们大概会把巴特誉为"学科的创立者""方法的倡导者",其学术研究先后涉及"一种关于文学的科学,一种符号学,一种关于当代神话的科学,一种叙事学,一种关于文学的含义的历史,一种关于各个门类的科学,一种关于本文的乐趣的类型学",然而任何一种学科或方法一旦被创立和倡导,巴特便旋即转向其他方面。这种永在标新立异而不甘停息的运动状态造就了巴特的百变形象,也使之因在学术上缺乏一贯性而饱受诟病。[①] 但是巴特的学术并不是碎片化、无序化的,而是陈仓暗度、有迹可循的,不管巴特怎样花样翻新,百变中总有不变者在,片断中总有秩序在,这一点可以在其后期对于"分散的整体""片断的系统化"[②]一再表示兴趣中见出端倪。一个重要建树就是生产性文学批评的铸成,这是随着巴特从结构主义转向后结构主义,绵延了将近二十年的一条伏脉。它旨在认定批评写作是以某种方式打碎世界又重组世界,从而生产出新的意义来;同时肯定批评实践将人们从阅读引向写作,使读者不再成为消费者,而是成为文本的生产者,从而揭橥了以生产价值为本的文学批评模式。

罗兰·巴特的学术研究一生凡数变,他在《自述》(1975)中划分为四个阶段:一、社会神话阶段;二、符号学阶段;三、文本性阶段;四、道德观阶

① 乔纳森·卡勒:《巴尔特》,孙乃修译,中国社会科学出版社1992年版,第5—6页。
② 罗兰·巴特:《罗兰·巴特自述》,怀宇译,百花文艺出版社2006年版,"导读"第8、10页。

段。① 巴特的生产性文学批评形成于第三个阶段,而其发端则是在第一、二个阶段就已显山露水了。

一、"写作的零度"

《写作的零度》(1953)是罗兰·巴特的第一本著作,当时他对于文学批评的生产性的认识尚不明确,但从后来该理论的形成往前寻绎,最早可以追溯到其关于"零度写作"的研究,因此可以说,该书构成了巴特生产性文学批评的逻辑起点。在该书中,巴特的文学批评最初选择从语言结构出发,其中有一个特殊原因,此时他受到了索绪尔语言学的濡染。据巴特自己及好友回忆,巴特是在 1949 年至 1951 年间读到索绪尔的②,而这恰恰是巴特酝酿《写作的零度》之时。在该书中也随处可见对于索绪尔语言学基本概念的具体运用,如语言/言语、横组合/纵聚合、历时性/共时性等,尽管他此际用得还不自如、不圆熟。

《写作的零度》标志着巴特结构主义的起步,即便从巴特言必称"语言结构"的热乎劲儿也可以见出端倪。该书开宗明义:"语言结构是某一时代一切作家共同遵从的一套规定和习惯","语言结构含括着全部文学创作"。③ 巴特喻称语言结构就像天空、大地和天地交接线,它构成了人类栖居的生态环境。不过,语言结构更像地平线,既是一方栖息地又是一条界限,再熟悉不过但又可望而不可即。

在巴特看来,文学有两大要素,一是语言结构,一是风格。但二者的存在方式不同,语言结构凝结在文学之内,而风格则几乎置身于文学之外,如形象、叙述方式、词汇等,它们从作家的身体和经历中产生,后来才逐渐变成了普遍的艺术规律。这两者的区别还在于,语言结构呈现为言语流的运动,与时间的延续有关,因而是水平性的;风格则是生物性、本能性、私人性的,它是作家发于内而现于外的,因而

① 罗兰·巴特列表分述自己的四个阶段:一、在萨特、马克思、布莱希特的影响之下进行"社会神话"研究,代表作为《写作的零度》(1953)、关于戏剧的文章和《神话学》(1957);二、在索绪尔的影响之下进行"符号学"研究,代表作为《符号学基础》(1965)和《服饰系统》(1967);三、在索莱尔斯、克里斯蒂娃、德里达、拉康的影响之下进行"文本性"研究,代表作为《S/Z》(1970)、《符号帝国》(1970)和《萨德,傅立叶,罗耀拉》(1971);四、在尼采的影响之下进行"道德观"研究,代表作为《文本的快乐》(1973)和《罗兰·巴特自述》(1975)。根据译者怀宇整理,上述第一个阶段大致在 1950—1957 年之间,第二个阶段大致在 1958—1967 年之间,第三个阶段大致在 1968—1972 年之间,第四个阶段在 1972 年以后。(《罗兰·巴特自述》,怀宇译,百花文艺出版社 2006 年版,第 99 页、"导读"第 1 页。)

② 路易-让·卡尔韦:《结构与符号:罗兰·巴尔特传》,车槿山译,北京大学出版社 1997 年版,第 96 页。

③ 罗兰·巴尔特:《写作的零度》,李幼蒸译,中国人民大学出版社 2008 年版,第 7 页。

是垂直性的。这两者纵横交错构成了作家的本质,使之无偏于其中任何一方。作家游走于语言结构的限定性与风格的必然性之间,将自己的性情与言语行为结合起来,在语言结构中发现了历史的亲和性,在风格中发现了个人经历的亲和性。因此语言结构与风格都秉有一种自然属性、一种亲和关系,这就为这两者在文学空间中各据一方提供了合法性。

巴特进一步认为:"'形式'也都是一种'价值',所以在语言结构和风格之间存在着表示另一种形式性现实的空间:这就是写作。"[①] 在他看来,语言结构与风格是一种盲目的力量,写作则是一种具有历史关联性的行为;语言结构与风格是对象性的,写作则是功能性的。因而写作是存在于创造性与社会之间的关系,是被社会性目标改变了的语言,是束缚于人的意图中的形式,也是与历史的重大变故联系在一起的形式。

因此从本质上说,写作虽然依据不同的社会性场景,但它总是为一种"形式伦理"所左右,它必须在"形式伦理"的范围内来思考文学写作的问题,谋求一种语言的自由。而要做到这一点,作家必须回到"言语的根源处",求助于"工具性根源"。在巴特看来,作家的写作总是情境性的,受制于一定的历史语境,因此总是在历史和传统的压力之下得到确立的,看来存在着一种写作史。在写作中充满了对以往的惯用法的记忆,言语活动从来不是纯净的,以往惯用的词句总是会通过记忆的通道神秘地延伸到新的意指之中。"写作正是一种自由和一种记忆之间的妥协物,它就是这种有记忆的自由"[②],当然,这只是在选择的姿态中才是自由的。今天的作家完全可以为自己选择某一种写作方式,并在选择的姿态中达成这种自由。

依据对于语言结构的本原性,巴特对写作进行了分类,运用排除法对那些在他看来不足以成为真正写作的类型进行了剔除。巴特将写作分为政治写作、小说写作、诗的写作等,他以"言语的自由"为最高标准,先是将政治写作和小说写作剔除出去;再将诗的写作分为古典诗和现代诗,从而将古典诗排除在外,又将现代诗中属于"艺匠式写作"的部分撤开;最后明确其意旨,将"零度写作"奉为理想的写作方式。

巴特将"零度写作"称为白色写作,指出这是在某些语言学家构建的诸如单数与多数、过去时与现在时等二项对立之间的一个第三项,一个中项或零度,是在小说写作的虚拟式与政治写作的命令式之间存在的非语式(amodale)写作和直陈式

① 罗兰·巴尔特:《写作的零度》,李幼蒸译,中国人民大学出版社 2008 年版,第 10 页。
② 同上书,第 13—14 页。

写作。它类似于那种纯客观的新闻式写作,不用祈愿式或命令式的言语,对于充斥着各种呼吁和裁决的环境身处其中但并不介入。它是一种"不在"(absence)、一种超脱,因此它是一种毫不动心的写作、纯洁的写作。在他看来,这种"零度写作"在加缪的《局外人》中得到了充分的运用,使之形成了一种"不在"的风格:"在其中一种语言的社会性或神话性被消除了,而代之以形式的一种中性的和惰性的状态。因此思想仍保持着它的全部职责,而并不使形式附带地介入一种不属于它的历史。"①以往的匠艺式写作,像福楼拜、马拉美、普鲁斯特等人的写作,都以各自的方式谋求一种社会性的存在,语言的运用都以表达某种社会问题为前提,导致了形式的不透明性,相比之下,零度写作实际上重新找到了古典艺术的首要条件:即工具性。但是这一工具不再像古典艺术那样只是成为被利用的手段,而是作家面对新的情境以沉默来表达的存在方式。它放弃了对于典雅风格或华丽风格的依赖,因为这二者往往陷于时间的纠缠而将历史的情境重新引入了写作。

然而巴特又将写作向古典艺术的工具性的回返称为"悲剧性的逆转"②,因为如果写作当真是中性的,达到了数学方程式的纯粹形式,那么文学就被征服了,人的问题也就被解决了,作家也就不失为真诚的。然而实际上没有什么比这种白色写作更不稳定的了,一旦作家沿袭古典艺术的工具性套路,那么他就会在对前人的模仿中又落入某种历史情境的窠臼。但是,文学的写作始终是热切向往着语言的至善境界的,语言的新颖性、完美性对于写作来说是一个永远的梦,在语言创新的理想境界中,充满生机的写作永在召唤着全新的文学。由此可见,文学理应成为语言的乌托邦。③

综上所述,巴特关于"零度写作"的整个推论过程中什么都不缺,唯独缺失了作者。依巴特之见,在文学中更为重要的是语言结构,它是作者的栖身之所,也是作者必须共同遵守的规则和惯习,此其一;其二,在文学的两大要素中,语言结构像是一种自然属性,内在于文学之中,而风格则出自作者的性情,几乎外在于文学;其三,巴特重视的写作是处于语言结构与风格之外的"第三空间",它与社会性有关,又与形式性、工具性有关,但却与作者无关;其四,写作的自由只是一种语言的自由、形式的自由,而不是作者的自由,作者并未被赋予在一种非时间性、非历史性的文学形式库存中进行选择的自由,作者有可能在写作中进行创造,但他总是在历史

① 罗兰·巴尔特:《写作的零度》,李幼蒸译,中国人民大学出版社 2008 年版,第 48—49 页。
② 同上书,第 12 页。
③ 同上书,第 55 页。

和传统的压力之下重新沦为"'形式的神话'之囚徒"①。唯其如此,巴特才将"零度写作"视为一种纯客观、无关心的写作,一种中性的、惰性的写作。用巴特的话来说,在其中作者"不在",作者只是一个"局外人"。总之,巴特"零度写作"的提出,已经对作者进行了搁置和消解。

这里有一现象值得注意,结构主义从一开始就是拒斥作者的,个中缘由说来也简单,因为结构主义旨在通过语言/言语、横组合/纵聚合、历时性/共时性等"二项对立"构建一个纵横交错的语言结构,以此作为自己的立身之本,但有一个必要的前提,即这一语言结构必须具有弃绝一切外部联系的独立自足性或自律排他性。而在传统文学观念中,维系语言结构与外部世界的交集点就在于作者,因此巴特将作者视为妨碍这一意图实现的绊脚石,必欲除之而后快,而在《写作的零度》中对作者进行搁置和消解,也就不难理解了。然而这一负面立场恰恰构成了巴特的批评理论曲折迂回的绵延过程的一个起点,为其日后生产性文学批评的生成奠定了一个解构性的基础。有学者认为,在《写作的零度》甚至更早的文章中,巴特对于不介入写作、不及物写作的倾重,已经触碰到了他多年后风生水起、横绝一时的理论主张,由此看来,"也许,他天生就是一个解构分子"。直到后来在德里达、克里斯蒂娃等人的熏陶之下,巴特的生产性文学批评从解构性生成走向后现代转折,根本的动因仍然可以追溯到这一解构背景,就此而言,"解构对他就不是一种哲学、一种知识、一种学说,它就是他的气质、他的本能、他的自我"②。

二、"不及物写作"

关于作者在写作中的缺席问题,巴特后来在《作家与写家》(1960)一文中作了进一步的阐释。

巴特将从事写作的人分成两种:"作家"与"写家"(écrivants),认为他们是历史的产物,以法国大革命为界,前此只有"作家",而此后出现了"写家"。巴特对两者的言语活动进行比较,指出"作家"的言语活动是被结构化的,它要服从语言的使用规则、体裁规则和构成规则;而"写家"则是一些将作家的语言占为己有而用来达到某种目的的人,对他来说,语言规则仍然存在,但其功能发生了变化,变成了一种服

① 罗兰·巴尔特:《写作的零度》,李幼蒸译,中国人民大学出版社2008年版,第49页。
② 汪民安:《谁是罗兰·巴特》,江苏人民出版社2005年版,第28、177页。

务于其他意图的工具,因此可以说:"作家在完成一种功能,写家在完成一种活动"①。

先说作家。作家的工作专注于作为对象和工具的言语活动,作家是精心加工言语的人。他的工作包含着两种规范:一是构思、体裁、写作等技巧规范,一是勤奋、耐心、修改、完善等职业规范。作家专注于言语活动,因此他的工作看似是封闭性的,但又不乏开放性,它所涉及的问题不可谓不开放,诸如"世界的存在是为了什么?""事物的意义是什么?"等。但作家将文学构想为目的,而文学只是提出问题,但不提供答案。

再说写家。写家提出一种目的,例如证实、阐释、讲授等,相对而言,言语只不过是一种手段。对于他们来说,言语承载着一种作为,但它并不构成这种作为。于是,言语活动就变成了一种交际工具、一种思想载体。写家在某种程度上也关注写作,但这种关注从来不是本质性的。写家的言语运用不涉任何语言技巧。写家的写作作为一种政治写作,每个群体都有自己的共同语言,从而可以区分出不同的社会专属用语,但是很少能区分出不同的文学风格。因此巴特指出,就其社会动机、政治目的而言,写家是一种"及物的"人。

通过以上巴特采用"比较类型学"方法所作的分析可见,总之,作家与写家的取径正好相反,如果说写家的写作是"及物写作"的话,那么作家的写作则是"不及物写作"。正如巴特所说:"对于作家而言,写作是一个不及物动词"。② 就作家的"不及物写作"的内涵而言,不难看出它与巴特数年前提出的"零度写作""白色写作""中性写作"等概念之间的渊源关系,这完全是一种结构主义的概念。

进而言之,就像在"零度写作"中作者遭到缺失一样,在"不及物写作"中,作者也失去了自己。巴特认为,言语既不是一种工具,也不是一种载体,它是一种结构。但是,"从定义上讲,作者是唯一在言语的结构中失去自己结构和世界结构的人。"③原因在于,文学言语是一种被精心加工的材料,它有点像超言语,还原世界的真实性对它来说从来就是一种借口。文学言语从来就不能阐释世界,即便当它似乎在阐释世界的时候,也只是在传达一种含混性。因为它的阐释被局限在一部精雕细刻的作品之中,所以它只是做到对于世界真实的一种含混的表达,它只是有距离地与世界真实联系在一起。总之,文学一直就是非现实的。然而,这种非现实

① 罗兰·巴尔特:《作家与写家》,《文艺批评文集》,怀宇译,中国人民大学出版社2010年版,第173页。
② 同上书,第174页。
③ 同上。

的特点恰恰使之能够对世界提出一些很好的问题。譬如巴尔扎克,他的写作从来不直接提出问题,但他最终做到的恰恰是对世界提出质问。因此文学言语不是理论学说,也不是法律证词,如果文学像理论学说和法律证词那样直接提出问题的话,那就失去了自身。巴特指出,文学言语作为一种结构,"一旦它不再严格地是及物的,它便使真实和虚假中性化。但是,言语活动所明显地赢得的,是动摇世界的能力"。① 正是由于文学言语的这一特殊的结构性功能,使得作者失去了自己的个人结构,犹如世界结构在其中同样遭到缺失一样。在此巴特触及了一条重要的艺术规律,即在文学写作中,无论是作者的个人结构,还是世界的客观结构,都必须服从于语言结构。在这个意义上说,作者个人结构在语言结构中的缺失恰恰是保证文学写作遵循艺术规律的一个前提。如果作者的个人结构过于强势,以致完全控制语言结构的话,那倒是恰恰做了一件违反艺术规律的事儿。因此越是有才能的作者,便越是能够自觉地放弃这种控制权以顺应语言结构的要求。所以巴特说:"文学并非一种恩惠,它是引导人只在言语中自我完善(也就是说,以某种本质化的方式)的一套设想与决定:想成为作家的人,才是作家。"② 这就是说,在文学写作中,作者的个人结构和职业结构在语言结构中的缺失,正是作者趋于自我完善的重要标志。

从"零度写作"到"不及物写作",巴特对于作者的搁置和消解既是一以贯之的,但又是不无差异的,毕竟两者发生在巴特学术研究的不同阶段,前者是在"社会神话"阶段,后者是在"符号学"阶段,二者的主旨存在差异可谓顺理成章:前者更多讨论在写作中语言结构对于作者的限定;后者更多阐述在写作中艺术规律对于作者的要求。不过巴特的学术研究像变色龙似的一直在变,当他在此后的"文本性"阶段宣告"作者的死亡"时则又是一大变,而前面从"零度写作"到"不及物写作"对于作者的解构恰恰构成了一种必要的前奏。

三、"作者的死亡"

巴特的《作者的死亡》(1968)这篇随感式的短文推出了巴特关于文学批评的一系列异见,在巴特看来,古代并没有"作者"的概念,"作者"只是一个近现代人物,当此际整个西方社会连带英国经验主义、法国理性主义以及人们对于宗教改革的信仰脱离中世纪时,发现了个人的魅力。而在文学方面,作为资本主义意识形态的概

① 罗兰·巴尔特:《作家与写家》,《文艺批评文集》,怀宇译,中国人民大学出版社2010年版,第175页。
② 同上书,第176页。

括和结果的实证主义也有助于"作者"博得高度的关注,这就使得人们总是将作品的形成归诸"作者"的个人、历史、爱好和激情方面,对于作品的解释总是从"作者"一端寻找根据,譬如说波德莱尔的作品是其个人的失败记录,梵高的作品是其疯狂的记录,柴可夫斯基的作品是其堕落的记录,似乎作品都成了作者个人秘闻的实录。如今尽管"作者"的王国仍然强大,但一些先锋派作家的创作实践已经动摇了这一王国。譬如马拉美主张取消作者而崇尚写作,认为是言语在说话,而不是作者在发言。瓦莱里要求文学主要考虑词语的条件,而对作家的任何求助在他看来都纯粹是一种迷信。普鲁斯特赋予现代写作以新的观念,作者不是把自己的生活放入小说之中,而是把自己的生活经历变成了一种创作,而他的小说则成了这种创作的样板。而超现实主义发明了"自动写作法",让手尽可能快地书写连脑袋都不知道的事情,它还肯定那种多人共同写作的原则与经验,此时作者个人的激情、性格、情感、印象都不再具有意义,这就使得作者的形象失去了神圣性。另外,语言学也为上述结论提供了有力的支撑,从语言学上讲,作者从来就只不过是写作的人,言语活动只认"主语",而不认"个人"。

凡此种种,都使得"疏远作者"成为大势所趋,它不只是一种历史事实或一种写作行为,它还彻底地改变了现代文本。人们认识到,任何文本都不是从一个先验的意思抽绎出来的,而是"由一个多维空间组成的,在这个空间中,多种写作相互结合,相互争执,但没有一种是原始写作:文本是由各种引证组成的编织物,它们来自文化的成千上万个源点"[1]。其次,作家往往只是进行模仿而非原创,他所能做的就是混合各种写作,他要表达的东西就像包罗万象的字典,其中所有的字都只能借助于其他字来解释,如此下去,永无止境。再次,一旦疏远作者,以往文学批评的弊端也就暴露无遗了,它往往以在文本中发现作者方面的主观或客观动因如社会、历史、心理、自由等为己任,一旦有所发现,批评家就算大功告成了。时至今日,这种陈旧的批评王国也被动摇了。

巴特进一步指出,今后最好把文学称为"写作",这样更能彰显文学的完整性,因为一个文本是由多重写作构成的,这些写作来自不同的文化源头,它们相互对话、模仿、争执,最终汇聚到一点,但这一点不是以往人们所关注的作者,而是读者。在巴特看来,读者具有三个特点:其一,写作源自不同文化,读者则是写作的所有引证部分的最终归结之点和落脚之处;其二,一个文本的整体性不存在于它的起因之

[1] 罗兰·巴特:《作者的死亡》,《罗兰·巴特随笔选》,怀宇译,百花文艺出版社2005年版,第299页。

中,而存在于它的目的之中,如果说起因在作者一侧的话,那么目的则在读者一侧;其三,这种目的性是非个体性的,读者是一个无历史、无生平、无心理的概念,他仅仅代表一定历史条件下的某个群体身份,只是将构成作品的所有痕迹汇聚在一起的某个人。巴特指出,虽然读者具有如此重要的地位,但以往古典主义的批评从未过问过读者,在这种批评眼中,文学中没有别人,只有作者。现在人们不再受这种颠倒的欺骗了,"我们已经知道,为使写作有其未来,就必须把写作的神话翻倒过来:读者的诞生应以作者的死亡为代价来换取"①。

巴特此论的来历也可作为佐证。他对于"作者死了"的宣告显然是尼采"上帝死了"的翻版,同样旨在对于某种统驭一切的本体和本源的颠覆,二者的套路也如出一辙,如果说尼采在埋葬了老上帝之后随即又创造了一个新上帝——超人的话,那么巴特在驱逐了作者这一老的文学主宰之后立马又迎来了一个新主宰——读者。但巴特所说的读者更是指批评家,因为批评家首先是读者,但他却能打破一般读者述而不作的沉默状态,通过写作发出自己的声音,那就是批评文本的产生。巴特引用当时的一项最新研究成果,说明古希腊悲剧的构成存在着模棱两可性,其文本的意义往往具有双重性,每个人物都可以从不同的方面去理解,但却有人能对于这种模棱两可性作出恰到好处的解读,这个人就是读者或听众。② 这里所说的读者或听众就是指批评家——当然是巴特赞赏的批评家。而揭晓这一点正是巴特稍早出版的《批评与真理》(1966)一书的主旨。

综上所述,从"写作的零度"到"不及物写作",再到"作者的死亡",巴特历数了作者在写作中所处的消极地位:对于语言结构来说,作者只是一种"不在",一个"局外人",在语言结构中,作者既丧失了个人结构,又丧失了职业结构,从而作者的神圣性和个人魅力也都值得怀疑了。这就构成了一个巨大的否定,对于历来被赋予统驭创作的本体性和本源性力量的解构,从而使得疏离作者而亲近读者,疏离创作而亲近批评成为必然。用巴特的话来说:一旦如此,"作者就会步入他自己的死亡,写作也就开始了"③。这就扭转了长期以来人们在文学中只见作者不见读者的偏颇,从而肯定读者在文本意义的实现中所起的作用,进而将一般阅读引向批评写作,达成对于文本意义的充分彰显。由此可见,巴特一直在对于他所称的"古典主义批评"进行证伪,借助证伪过程的科学性和必要性来重建一种新型模式的文学批

① 罗兰·巴特:《作者的死亡》,《罗兰·巴特随笔选》,怀宇译,百花文艺出版社2005年版,第301页。
② 同上书,第300—301页。
③ 同上书,第295页。

评的可能性。应该说,任何证伪过程都是一种解构性生成的机制,它是一种纠谬机制、一种校正机制,通过倒逼和反推的力量实现知识增长和意义增殖,从而具有强大的生产性,文学批评也不例外。到了这个份儿上,一种新的文学批评模式已经呼之欲出了:那就是生产性文学批评的诞生。

四、"批评生产意思"

从1963年起,巴特陆续发表文章评说法国文坛的两种文学批评流派,一是传统的学院派批评,一是新兴的"新批评派"[①]。前者主张批评应尊重作者赋予文本的本义而排斥读者的主观阐释;后者提倡"阅读法",认为批评是作者与读者两者共同的创作活动,应准许读者参与。巴特倾向于后者,从而受到了学院派的攻讦。巴特予以反驳并重申自己的观点,乃有《批评与真理》的问世。该书的第二部分大力肯定文学批评将阅读引向写作的真理性,从而彰显了文学批评的生产性。

在该书中,巴特首先廓清了批评与阅读的诸多区别:其一,虽然批评也必须从阅读开始,但批评是一种深刻的、清晰的阅读,它能在作品中发现某种可理解的东西。其二,一般读者往往不了解如何就一个作品发话,而批评家却必须发表意见,而且是以一种言之有物、观点鲜明的书写作出论断。其三,如果说阅读是以眼睛来触及文本的话,那么批评则是以写作来触及文本,这就使得两者之间悬隔着一道鸿沟,其距离之大有如任何意指在能指与所指之间存在的鸿沟,这道鸿沟必须靠写作来跨越。唯有写作,才是批评家与普通读者的真正差异之所在,也是作为批评家最困难、最见功力的地方。其四,批评家的写作其要义在于对文本意义的重建,巴特指出:"写作,便是以某种方式打碎世界(书籍)和重组世界。"[②]批评家既是一个传递者,伴随他工作的是过去的材料;他又是一个操作者,他必须重新分配和整合作品的各个组成部分,以赋予它某种理解、某种历史感。其五,从阅读到批评,是从一种欲望过渡到另一种欲望,阅读是欲求作品,而批评则是欲求言语活动。历来因阅读有感而欣然命笔的作家还少吗?为了从事写作而热衷于阅读的批评家还少吗?他们共同为言语活动的欲望所驱使,使得书本的创作与批评两端、符号的阅读与写作两面得以结缘,因此"批评仅仅是我们正在进入的一种历史的某一时刻,这种历

① 按此为法国现代批评派别,也称"新'新批评'"。
② 罗兰·巴特:《批评与真理》,《罗兰·巴特随笔选》,怀宇译,百花文艺出版社2005年版,第145页。

史正把我们引向写作的统一性即其真理"①。总之,文学批评的真理性在于批评更富于理性色彩,它需要言说并通过写作来表达这种言说,从阅读到写作乃是言说者发自内心的欲望的迁移。

不过文学批评真理性的最精要之处在于文学批评的建构性。巴特对此作了充分的论述:"批评家所认可的,不是作品的意思,而是他所说的东西的意思。"②他认为,批评家面对的对象不是作品,而是他自己的言语活动,他以此来显示批评的主观性。批评家将其言语活动补加到作者的言语活动之中,将其象征符号补加到作品的象征符号之中。所谓"补加",即既不否定作家和作品的既有存在,但又有权赋予作品新的"意思",最终导致其象征符号不断翻新。这就是所谓"说不尽的莎士比亚""有一千个观众就有一千个哈默莱特"的现象。

对于文学批评建构性的肯定势必导致文学批评具有生产性的结论,《批评与真理》在讨论文学批评时开宗明义提出文学批评的生产性问题,巴特指出:"批评不是科学。科学探讨意思,批评生产意思。"③按此处所说"科学"是指"文学科学",亦即文学理论。正如通常理解,文学批评介乎文学理论与文学阅读之间,其宗旨并不在于解读作品,因为没有什么比作品本身更加明确了。批评所能做的,就是借助对于作品的分析生产出某种意义来。用巴特的话来说,批评"构想一种意思网络……使一种第二级言语活动即符号的一种协调性浮现在作品的第一种言语活动之上"。④这里批评作为第二级言语活动对于作品的第一级言语活动的叠加,无疑是生产性的。在此,巴特首次将文学批评与"生产"概念联系起来,提出文学批评的生产性问题,这就为后来在《S/Z》一书中的相关论述铺平了道路。

五、"生产价值"作为评估标准

巴特的《S/Z》的书名就像一个谜的谜面,它的谜底既可以解作巴尔扎克的小说《萨拉辛》中两位主要人物萨拉辛(Sarrasine)与赞比内拉(Zambinella)的对应关系,这两人姓名中字首大写字母 S 对 Z 在字形上构成一种镜像关系,这也可以解作主人公性别的男女对应关系。此外,这一谜面还可以根据姓名中的字母解作巴特

① 罗兰·巴特:《批评与真理》,《罗兰·巴特随笔选》,怀宇译,百花文艺出版社 2005 年版,第 147 页。
② 同上书,第 137 页。
③ 同上书,第 135 页。
④ 同上。

(Barthes)与巴尔扎克(Balzac)在阅读中的对应关系,如此等等。这种一谜多解的解读方法原本就是文学批评的常态,只是人们往往意识不到而已。因此巴特将创作与阅读的功能作了区分:"创作引导意义或结论;阅读则是相反……它驱散,播撒"。① 而该书正是旨在通过"S/Z"这一古怪的书名揭示文学批评的开放性、扩散性和增殖性,使得文学批评从一个文本生产出多种意义成为名正言顺的事儿。

这一方法论有助于对文学批评的重新估价。佛经有言:"一花一世界,一叶一如来。"巴特认为以往西方批评理论的主导意见就像佛经所说那样,谋求一个全息性、普适性结构,用一个大一统的结构框架来套用古往今来数不胜数的所有文本,从而消弭各个文本千差万别的个性特质,这一做法不切实际也不被普遍认可。因此二者必选其一:要么将所有文本置于结构主义的同一科学审视之下;要么根据类型学的界说对个性特质各别的每一篇文本作出评估。而对于二者的弃取,巴特则以是否具有"生产价值"为标准,据此衡量下来,唯有后者即根据类型学的界说对个性各异的文本所作的评估符合标准。进而言之,"我们的估价只能与一种实践相连接,这种实践便是写作的实践。"②就是说,对于文本的评估应以写作实践为中心。然而我们阅读的文本可以分为两类:一是"可读性文本",它只供人阅读、供人消费,但它脱离了写作实践,巴特认为这就是传统的"古典文本";一是"可写性文本",它引人写作、引人生产,它顺应时世不断激发新的写作实践,而这正是巴特所提倡的文本。巴特明言,可写性文本是我们认同的价值所在,因为文学工作的目的,在于"使读者不再成为消费者,而是成为文本的生产者"。③ 但是以往相沿成习的文学机制总是将文本的制造者与使用者、主人与顾客、作者与读者切割开来,使得读者脱离了写作实践,放弃了写作的意愿和快乐,只是被动地接受文本,冷漠地对文本表态,而不是以新的写作实践作出积极的回应。巴特则反其道而行之,重视阅读,但更加重视阅读之后的写作实践。

巴特着重对于可写性文本的性质、构成和功能进行了具体的分析,首先是生产性。巴特强调,可写性文本"它的模式是生产性的"④,而不是描绘性的,因此它重新写作的文本,只能是扩散文本,即在无限差异的领域中生成的分散文本。其次是现时性。可写性文本永远处于现在时,任何结论性言语都不能在此存身,因为一旦

① 罗兰·巴特:《写下阅读》,《S/Z》,屠友祥译,上海人民出版社2000年版,第52页。
② 罗兰·巴特:《S/Z》,《罗兰·巴特随笔选》,怀宇译,百花文艺出版社2005年版,第152页。
③ 同上。
④ 同上书,第153页。

下结论,立刻就将文本变成了过去时,这就要求我们一直留驻于写作过程之中而非置身于写作结束之后。对于开端的多重性、网络系统的开放性和言语活动的无限性的执持,使得可写性文本便是正在写作中的我们自己,因此"可写性文本,就是无小说的故事性,无诗歌的诗意,无论述的随笔,无风格的写作,无产品的生产,无结构的结构化"①。相对而言,可读性文本便只是产品,而不是生产。再次是多元性,可写性文本犹如一个能指的银河系,而不是所指的牢笼。它既无开头可言,亦无结束之时;我们可从许多入口进入文本,但没有一个入口是主要的;它所使用的编码无穷无尽,但难以认定决定性的信码;在这种多元的文本中可以发现其意义系统,但它从来不是封闭的,因为用以寻绎意义的语言活动是无限的。上述林林总总,无非是对于可写性文本的生产价值的认定和解释,而这种认定和解释则是建立在消解总体性、中心性、整一性、确定性的后现代趣味之上的。

《S/Z》一书原为巴特在巴黎高等研究院授课的讲稿,带有"文学概论"的性质,它是彰明其批评理论的著作,也是演示其批评方法的个案,总之成为巴特的批评观念转向后结构主义的风向标。用他的话来说:"至于被选定的文本,那便是巴尔扎克的《萨拉辛》","因此,我便陷入了一种转写之中,对于这种转写,我将借助于文本自身来隐约地察看其整个空间"。② 在这个意义上说,《S/Z》既是对《萨拉辛》的阅读,又是对《萨拉辛》的转写,更是对《萨拉辛》的重构。巴特认为,任何小说文本都是由五种编码构成,即情节编码、义素编码、文化编码、阐释编码、象征编码。他通过这五种编码将《萨拉辛》按照涵义排列出 93 个章节,按照概念分割为 561 个语义单位,二者构成了一个纵横交错的网状坐标,从而按照标注的数字即可找到文本中每一个符号和形象的定位。巴特的这一做法显然带有结构主义的习惯和定势,他对于《萨拉辛》的故事情节、人物关系、结构框架等要素的深究细察又分明流露出新批评"细读"的旧习,但他无论各个章节和语义单位的设置还是在每个部分的具体论述都表现出很强的随意性和偶发性,也颇多自相矛盾、不合逻辑、缺少规范甚至不知所云之处,这恰恰对于结构主义讲究整一性和规范性、保持稳定性和一致性的旨趣起到了消解作用。这种后结构主义的取向为文学批评展示了无限的可能性,大大拓宽了文学批评的创造性和生产性空间。此时阅读和批评并不完全依据原先的文本,要说二者仍有某种关联的话,那就是原先文本只是作为一种触媒和引信而起作用,它所引发的是经过解体与重组已经面目全非的东西。此时阅读和批评所

① 罗兰·巴特:《S/Z》,《罗兰·巴特随笔选》,怀宇译,百花文艺出版社 2005 年版,第 153 页。
② 同上书,第 165 页。

作的改造和重组完全可以自行其是,它不需要对于原有文本负责,只需对于自己的创造性、生产性负责。总之,巴特的上述理论探讨和个案分析都力图在后结构主义的框架中,通过对于可写性文本/可读性文本二者的臧否取舍,楬櫫以生产价值为本的文学批评模式。

综上所述,巴特的生产性文学批评显示了从解构性生成到后现代转折的清晰脉络:先是从推崇"零度写作"到宣布"作者死了",昭示了"疏远作者,亲近读者"的意向;再将读者的阅读引向批评家的写作,确立了文学批评的主导地位;后又明确批评的要义在于建构,楬櫫了文学批评的生产性;最后在后结构主义批评的范本《S/Z》中对于以生产价值为本的文学批评模式进行了淋漓尽致的演示。可能概括这一演绎过程只需寥寥数语,但在巴特来说却用了将近二十年时间!可以将此演绎过程概括为若干相互对应的概念:作者/读者、创作/阅读、文学/写作、文本/批评,斜线之前的均属作者一方,斜线之后的悉归读者一方,巴特分明偏向后者。进而言之,巴特对于读者一方还有进一步的导向:将阅读引向批评,将接受引向建构,将消费引向生产,它们共同铺设了通往生产性文学批评的路径。

行文至此,有必要对于巴特的批评理论作一检点了。不言而喻,巴特的批评理论经不起推敲的偏误多多,漏洞多多,举其荦荦大者,例如他关于"写作的零度""不及物写作"直至"作者的死亡"的立论,都是建立在这一偏见之上:但凡与外部社会、历史、现实、政治沾边的都不属于真正的写作,但凡抱有社会的、政治的实际意图而写作的人都不属于真正的作者,真正的作者所从事的真正的写作应是纯净的、透明的、不带任何杂质的。于是他横一刀、竖一刀,在文学的案板上将那些他认为不属于真正写作的类型加以切割和剔除,剩下的只是极其有限和单薄的被他称作"语言乌托邦"式的文字。巴特的上述写作观带有深厚的结构主义色彩,从而具有某种虚幻性。结构主义的开创人索绪尔、雅可布逊等人用横组合/纵聚合、隐喻/转喻编织纵横交错的语义关系网,其初衷在于确证文学写作独立于外部世界的独立自足性,但在这一点上事与愿违,恰恰埋下了日后使自己遭到颠覆的种子,文学写作在纵横两根意义轴上建立的语义关联往前延伸无不通向外部世界。乔纳森·卡勒的一段话揭晓了结构主义的宗旨:"为了理解一种现象,人们不仅要描述其内在结构——其各部分之间的关系,还要描述该现象同与其构成更大结构的其他现象之间的关系。"[①]这里所谓"更大结构"不就是外部的社会、历史、现实、政治吗?看来,这一"更大结构"

[①] 乔纳森·卡勒:《文学中的结构主义》下卷,伍蠡甫、胡经之主编《西方文艺理论名著选编》(下卷),北京大学出版社1987年版,第533页。

不啻是文学写作跳不出的如来佛手掌心。

巴特的批评理论影响最大的莫过于他对于"作者死了"的宣告,它在学术界引起的震动殆可与尼采宣布"上帝死了"比肩。他以这种尼采式的宣告而开启了立论的表达方式,然而此风一开,在西方批评理论眼中似乎什么都"死了":不仅"上帝死了",人也"死了",不仅"作者死了",读者也"死了"。然而这种故作惊人之语的宣告只是一种学术时髦而缺乏严谨的科学性和逻辑性。福柯曾对此提出异议:"仅仅重复作者已经消失了的这种空洞的肯定是远远不够的。同样,不断复述(尼采之后)上帝与人类的死亡是相同的也是不够的。"①实际上巴特宣布"作者死了"乃是对20世纪西方文学批评的总体流变所表达的一种观感,后者经历了从"作者中心论"(精神分析学、原型理论)到"文本中心论"(俄国形式主义、英美新批评)再到"读者中心论"(接受美学、阅读理论)的变迁,形成了作者告退、文本消隐,读者兴起、批评入主的大趋势、大格局,而巴特则是站在从结构主义转向后结构主义的节点上对此作出回应,加之受到生产性文学批评一脉之中马歇雷"文学生产理论"的影响②,在将这一历史的观感转换成理论的认定时,将作者与读者、批评家此消彼长这一过程性状态坐实为天道自然、不证自明的公理。有必要辨正的是,这里巴特所说"死亡"并非通常的"死去""灭亡""消亡"之意,而是丧失中心地位和核心作用,不复成为权威和经典之意。乔纳森·卡勒的解释值得参考:"他所说的'作者的死亡'——即把这个人物从文学研究和批评思维的中心地位取消"。③ 因此巴特这一引起学界极大震动和疑虑的惊天之论,无非是揭晓曾经由作者长期占据的中心地位将被读者和批评家取而代之的动向,表达疏离作者而亲近读者,疏离创作而亲近批评的意旨而已,只不过他仿效尼采故作惊人之语,将事情夸大了、扭曲了。

然而巴特暴露出种种偏误和疏漏并不妨碍其建构新的批评理论模式。学术史上不乏其例,如康德的批判哲学建立在目的论之上,黑格尔的精神现象学建立在"绝对理念"之上,程朱理学依据"理本论",陆王心学执持"心本论",自然是颇多偏误和疏漏,而其理论建树则是以此为起跳板而达成对于真理性、科学性的把握。对于巴特在生产性文学批评方面的创获也应作如是观。

① 米歇尔·福柯:《什么是作者?》,王岳川、尚水编《后现代主义文化与美学》,北京大学出版社1992年版,第291页。
② 马歇雷"文学生产理论"认为,"文学生产"不是在文学创作过程中进行,而是在文学阅读和批评过程中发生。见 Pierre Macherey, *A theory of literary production*, Routledge & Kegan Paul Ltd., 1978, p.70.
③ 乔纳森·卡勒:《巴尔特》,孙乃修译,中国社会科学出版社1992年版,第4页。

六、巴特生产性文学批评形成的历史语境

巴特以生产价值为本的文学批评模式有着马克思主义的背景。巴特早期曾受到马克思的影响,在萨特的引荐下,他阅读了马克思的部分著作,直到晚年还时常翻阅这些著作。马克思著作的批判锋芒和变革取向不能使他无动于衷,但他从中获得的却是一种非政治性的形式主义乐趣。他的好友曾这样评价:"他始终遵守当前的所有主义;需要的时候,他就是马克思主义者,随后是符号学家,再随后是结构主义者。他在这些系统内部烹制他的菜肴。"①因此在巴特的著作中不乏以马克思的方式思考问题、用马克思的话语表达思想之处,但他往往将其纳入他所专注的语言结构、文本符号而进行重新编码,"生产价值"当是一例。在马克思学说的传人中对于巴特的批评理论影响较大的是布莱希特,巴特曾将布莱希特与萨特一道视为使之接受马克思主义的引路人。巴特借用其"间离效应"理论来阐释"疏远作者,亲近读者"的主张,以此支撑"作者死了"的论断。巴特还吸收了布莱希特区分两类戏剧观众的做法,将可读性文本的读者与可写性文本的读者区分开来,得出了文学的目的在于"使读者不再成为消费者,而是成为文本的生产者"的洞见。巴特生产性文学批评也受到信奉马克思主义的法国学者马歇雷的启发,尽管巴特本人对此讳莫如深。有论者根据大量研究指出,罗兰·巴特所谓"作者死了"的宣告继承了马歇雷的"文学生产理论"但采取了更加激进的立场,而马歇雷《文学生产理论》一书则是对于罗兰·巴特的《S/Z》最有影响的先声之一。②

其次,巴特与萨特结有不解之缘。巴特的《写作的零度》是紧贴着萨特《什么是文学?》(1947)的思路而表示异议的,甚至讨论的问题都是相互对应的,尽管当时作为藉藉无名的晚学,巴特并未对萨特这位已名重一时的大家直接发难,但是在义理上却大异其趣了。萨特的《什么是文学?》写于第二次世界大战刚刚结束之时,虽然该书在论述问题和使用概念时都作了普遍化、一般化的处理,但对于法西斯主义的批判和抨击仍是锋芒毕露的,萨特"介入文学"的概念就是在这一背景下提出的。这原本无可厚非,但它恰恰推助了激进思潮的泛滥,而当时左翼思想界、文学界不同派别之间出现的争论也造成了思想和理论上的种种混乱。这一局面迫使巴特另

① 埃尔韦·阿尔加拉龙多:《罗兰·巴尔特最后的日子》,怀宇译,中国人民大学出版社2012年版,第12页。

② 凯瑟琳·贝尔西:《批评的实践》,胡亚敏译,中国社会科学出版社1993年版,第171、133页。

辟蹊径，寻找适合自己的思想和理论的栖息地。就巴特的生性气质而言，他不会像萨特那样热衷于出场、战斗、揭露、改造之类介入方式，而是守持零度、中性、沉默、缺席的内敛路线；不是像萨特那样鼓吹道义担当、社会责任，力图干预现实、改造社会，而是在语言结构、写作惯例、文学形式、审美规律中谋出路、求变革。两人都主张为自由而写作，但萨特所说的"自由"是指通过写作来介入现实、改造社会而实现的自由，投入战斗、争取解放而获得的自由，这是一种存在主义意义上的人的自由，即自我选择的自由和对自己的行为完全负责任的自由。而在巴特这里，所谓"自由"就只是一种言语的自由、形式的自由，如果要说选择的话，那就只是一种言语的选择、形式的选择，与萨特所谋求的社会、现实、政治、伦理的自由完全是两码事儿。

时过15年后，共同的命运又将巴特与萨特两人推到了历史的风口浪尖上。巴特的《作者的死亡》一文发表于1968年，这正是"五月风暴"爆发之年，这一时间上的耦合对于巴特批评理论的后现代转折恰恰构成了一个绝妙的隐喻。"五月风暴"这一发生在巴黎并蔓延整个欧洲的社会风潮改变了西方现代思想的原有状况和发展路向，为各种思想派别的除旧布新、改弦更张带来了难得的历史机遇。此际这两位曾经的同道和对手又在同一个历史现场不期而遇：一是作为"青年导师"的萨特，一是作为"结构主义大师"的巴特，二者以各自特有的方式对于这一剑指现存体制的社会运动作出了积极的回应。萨特是重操旧业以"介入文学"的姿态对于文学外部的资本主义秩序和官僚制度发起攻击，而巴特则是通过宣告"作者之死"对于文学内部的语言结构、文本构成的结构主义程式进行解构。可见巴特与萨特虽然在研究取向和学术观点上相互龃龉，但在对于那些老旧僵固的体制性、制度性和规范性的东西发起冲击和实行消解这一点上，二人恰恰是桴鼓相应、殊途同归。

再次，巴特曾自称"结构主义者"，当人们也这样看他的时候，他却像变色龙一样改变了色彩，变成一个"后结构主义者"了。巴特转向后结构主义的先兆在于其本属结构主义的著作中出现了种种后结构主义的因素，而以《S/Z》到达极致。巴特自陈在他的《叙事作品结构分析导论》(1966)与《S/Z》之间存在着一个断裂，作为巴特结构主义的代表作，《叙事作品结构分析导论》旨在构建叙事作品的功能层、行动层、叙述层之间的结构关系，建立一套具有普遍性、科学性及可操作性的叙事作品的结构分析模式。然而到了《S/Z》，却来了个180度的大转弯，该书作为文学批评的范本不是谋求普遍性、同一性，而是倾重特殊性、差异性了；在具体研究中不再崇奉结构主义的科学判断，而是提倡基于类型学的价值估量了；在批评文本的编排上也不再讲求系统性、有序性，而是偏好片断性、无顺序，认为只需将文本看成一部百

科全书或一副扑克牌就可以了。巴特称之为"反结构主义的批评"。① 在回顾这一尤显突兀的逆转时,巴特承认,这种变化来自德里达、克里斯蒂娃、索莱尔等得解构风气之先者的教益和开导,尽管其中不乏年轻的晚辈后学。巴特甚至确认其生产性文学批评的生成也得益于解构风气的洗礼,据记载,1973年7月初,克里斯蒂娃在万森大学进行她的国家博士论文答辩。巴特作为答辩委员会的专家发言,他说话的口气几乎倒像是答辩人的学生:"你多次帮助我转变,尤其是帮助我从一种产品的符号学转变到一种生产的符号学。"②总之,从结构主义到后结构主义,构成了巴特生产性文学批评的重要语境,决定了巴特标举的生产价值这一评估标准的后现代倾向。

产品的符号学/生产的符号学,这是巴特用符号学的概念对文学批评所作的界说,所谓"产品的符号学",是指以作者及其创作的作品为中心的文学批评,其中作者创作或生产产品是文学批评关注的重点;所谓"生产的符号学",则是指以读者、批评家为中心的文学批评,其中读者和批评家对于意义的生产成为文学批评聚光的焦点。在这个意义上说,从产品的符号学到生产的符号学,勾勒出巴特个人文学批评逆转的路径。就此而言,学界有各种界定,他本人也有各种说法,如后结构主义、反结构主义、解构主义等,要完全厘清这几个概念是困难的,因为它们之间的边界本来就不很清晰;但如果将它们归为一体,那也是不可思议的,因为它们的内涵又各有千秋,因此根本无法将巴特划归其中某一概念而完全排除与其他概念之间的干系。看来合理的做法是将"生产的符号学"视为一种后现代状态,在去系统、非中心、不确定、无顺序的后现代语境中收获文学批评的生产性。罗兰·巴特曾说过:"对于片断的喜爱由来已久……我总是按照一种短的写作方式来写的,即以片断、小幅图画、冠以标题的段落,或以条目来写的——在我的生命中的一个阶段,我甚至只写短文,而没有写成本的书。这种对于短的形式的喜爱,现在正在系统化。"③正是这种片断的、零散的、随机的、即兴的批评,恰恰能够爆发出新的思想火花和学术灵感,显示出强大的生产性;而在巴特那里这些短小、片断的写作方式的"系统化"趋势,恰恰使得生产性文学批评这一伏脉在经历了将近二十年曲折迂回的绵延过程之后终于得以彰显。

① 《罗兰·巴特自述》,怀宇译,百花文艺出版社2006年版,第101页。
② 路易-让·卡尔韦:《结构与符号:罗兰·巴尔特传》,车槿山译,北京大学出版社1997年版,第198页。
③ 《罗兰·巴特自述》,怀宇译,百花文艺出版社2006年版,"导读"第8页。

当代西方生产性文学批评理论的缘起与问题

阎 嘉

四川大学文学与新闻学院

一、生产性文学批评产生的语境和基本发展趋势

资本主义登上历史舞台,在根本上改变了从古代到中世纪再到封建王权统治的社会形态和状况,19世纪以来的工业革命开启了社会化大生产的历史新格局。资本主义将社会生活的一切方面都纳入商品生产、交换、分配、消费和再生产的轨道上,包括社会的精神生产和消费活动。资本追逐利润的运动和在全球范围的扩张,日益将世界的每个角落连接成一个不可分割的整体。资本主义社会化大生产带来的"商品拜物教""地球村"和"时空压缩"的状况,深刻地影响和改变了人类社会的精神生活、精神生产和精神消费的总体面貌。

19世纪中叶诞生的马克思主义及其原创性理论家的理论,对资本主义改变人类社会历史状况、在工业革命助推下展开社会化大生产、资本贪婪剥削的本质和"商品拜物教"进行了深刻的剖析和批判,并以此为前提提出了"艺术生产"的理论。这一理论指向具有鲜明的社会批判和政治经济批判的锋芒,其理论基础乃是马克思主义的历史唯物主义和辩证唯物主义。受其影响,20世纪的瓦尔特·本雅明、皮埃尔·马歇雷、特里·伊格尔顿等理论家在马克思主义原创性理论的基础之上,进一步发展出一些与社会生产、社会意识形态及其作用相关的文学批评理论。这些理论的要点在于:将文学艺术的创作视为社会精神生产活动和意识形态的一部分,将它看成是一种社会的政治经济的实践活动或某一类特殊商品的生产活动,是一种与其他形式的活动并存的、相关联的、社会的、经济的生

产形式。

进入 20 世纪以来,在两次世界大战、社会生产方式的转变、思想和意识形态方面的冲突与演变的语境中,西方世界的文学批评及其理论总体上出现了突破传统批评理论的窠臼,朝着以意义生产为核心,以社会的经济问题、政治问题、民族问题、性别问题、哲学问题、语言问题为指向的发展趋势,不再局限于阐释文学文本的意义或作家意图,突显出文学批评在社会生活各个层面发挥介入性的"生产性"作用的显著特征。这一趋势在 20 世纪至今的发展过程中呈现出渐次弥漫性展开的特点,甚至演变为后现代时期文学批评的主流趋势,显现为"马赛克"式的拼图样态。

尽管如此,我们始终必须明白的是,生产性文学批评理论与 18 世纪以来随着美学学科的建立、审美自律论的出现和唯美主义的价值取向迥然不同,其出发点和旨归完全溢出了文学本身的领域,指向了社会、历史、阶级、性别、种族、革命等非文学和非审美的维度。或者也可以从另一个角度说,在生产性文学批评理论看来,文学和文学创作活动经常都表征着历史变迁、社会转型、阶级斗争和革命、民族主义思潮的起伏、争取性别权利等社会变革的轨迹及其蕴含着的巨大而深广的内容。因而,文学批评的生产性及其意义生产从来都不会囿于文学自身的疆界之内,更不会把审美自律作为自己的旗帜和理论诉求。生产性文学批评理论的意义生产活动明显具有强烈的社会功利性和思想批判性,由此导致诸多原本非文学领域的概念被引入到文学批评领域,如资本、意识形态(正确译法应为观念、思想、观念学、思想形态、观念形态,否则容易造成阐释的困扰)、场域、生产、消费、制度、图绘、谱系、认知、异化等。

与此相应,由于突破文学疆界和审美自律论的文学非功利性的主张,文学批评的变局已然被定格在如今众所周知的"跨学科"状态,导致在文学专业圈子内较为流行的审美自律论悄然崩塌或者沦为空无一物的符号。文学批评的跨学科状态最引人瞩目的结果之一就是批评疆域的拓展,以至于可以同任何一门学科联姻,产生出诸如社会学批评、心理学文学批评、生态文学批评、科幻文学批评、性别文学批评、文学经济学、文学政治学、网络文学批评等学科领域,更不用说如今甚为流行的各种冠以"后学"的文学和批评的分支。

因而,生产性文学批评及其理论研究的范围,应当纳入随着这一领域的崛起与拓展而出现的两个相关研究论域:新的批评术语和概念(或曰关键词)研究,以及各种跨学科的文学批评研究。这么说并非试图无边无际地扩张文学批评的既有领

地。实际上,文学批评的领地从来都不是文学家、批评家或理论家自己划定的;它首先要依赖于文学创作活动和批评活动本身发展演变,而其最根本的存在基础和土壤乃是人类生存的社会活动本身。正因为如此,18世纪以来的各种形式的审美自律论的画地为牢,只不过是一些理论家的自我设想或者自我慰藉。

二、生产性文学批评理论的历时性研究

19世纪以来的生产性文学批评理论的基本出发点是马克思主义关于"艺术生产"的理论。由此,应当以马克思主义的"艺术生产"理论为研究的框架和参照系,重点关注西方现当代以来作为艺术生产活动的文学批评的不同发展阶段和不同理论维度,考察各种文学批评流派和理论作为艺术生产的环节之一所具有的不同性质、特征、传承和作用。因此,按照马克思主义"艺术生产论"理论的框架,根据不同文学批评流派对艺术生产活动的关注重点和理论诉求的不同,我们大致可以将西方现当代文学批评的发展演变划分为以下四个不同阶段或类型,进而对它们进行系统的考察和研究:

第一,以关注艺术生产过程为主导的文学批评理论。这一类型的批评理论对艺术生产过程的关注,主要体现在对作品生产者(即文学作品的创作者)的特点及其文学创作活动的关注之上,通过对他们生活与创作活动的某些特殊方面的考察,来把握其创作活动在社会精神生活中的影响与作用。

首先,受到马克思主义理论传统影响的本雅明、马歇雷、特里·伊格尔顿等西方马克思主义批评家从唯物主义立场出发,反对把作家当成创造者,认为作家作为生产者,是"一个根据他在生产过程中的地位来下定义的类型"。[①] 这就是说,作家不再是一个可以凭借灵感或者无中生有凭空进行创造的创造者。因而,西方现当代文学批评不再如浪漫主义者所说的那样,将作家视为凭借某种灵感或神秘力量进行创造的天才,而是将语言、神话、象征、文学形式和意识形态等现成材料加工成新的产品——文学文本的生产者。西方马克思主义批评家们对作家身份的这种界定和理解,在当代西方文学批评史上具有划时代的意义。

其次,弗洛伊德、荣格、弗莱和拉康等人的精神分析批评理论,通过考察文学创作者进行创作的原动力,关注作家的个体经验与文学作品生产之间的关系。弗洛

① 瓦尔特·本雅明:《作为生产者的作者》,王炳钧等译,河南大学出版社2014年版,第16页。

伊德的精神分析理论对作家与"白日梦"的关系进行了探究,把文学生产的原动力归结为"潜意识"中的原始欲望。荣格的"集体无意识"理论对作为个人的作家和作为作家的个人进行了区分,并将社会性的"集体无意识"概念引入精神分析理论。拉康从语言角度对主体意识的形成进行研究,在一定程度上拓展并且深化了艺术生产过程以及对作家作为艺术生产者这一问题的探索和认识。当代西方的精神分析理论将作为生产者的作家研究推进到了无意识、神话原型与语言等方面。

第二,以关注艺术生产力为主导的文学批评理论。 19世纪以来,西方世界以关注艺术生产力为主导的文学批评理论的发展趋势,主要体现在对文学文本生产过程中的艺术生产力或者说艺术技巧的关注之上,这个研究领域的出现也是前所未有的。

首先,接近马克思主义理论传统的英国文学理论家伊格尔顿认为:"艺术家运用某些生产工具——专门的艺术技巧,将语言与经验的材料变为既定的产品。这种制造没有任何理由比别的制造来得神秘。"[①]法兰克福学派的理论家本雅明则肯定了文学作为"技术"(技巧)的更新在文学活动中具有革命性的意义。他认为,既然作家被看成生产者,那么,他的工作就"从来不只是对产品的工作,而同时总是对生产工具加工"。[②] 从"艺术生产"的理论来看,对文学文本本身,尤其是对文学形式和技巧的重视,其实可以被理解为对文学作为艺术生产力的关注。

其次,西方现当代文学批评中从形式主义对文学性的追求、新批评对文学语言的张力、反讽、含混等特性的深入探究,到结构主义和叙事学理论等对文学文本深层次规律的研究,在某种程度上可以说都是对文学技术或文学生产工具的探索。这些批评理论的发展趋势力图区分并强调文学活动与其他学科的差异性,试图通过对文学文本的细读来建立一种文本本位主义的批评理论。这种批评类型对文学活动自主性的强调以及对文学形式本身的看重,同样可以从艺术生产力的角度来重新加以理解和分析。

第三,以关注艺术生产方式为主导的文学批评理论。 19世纪和20世纪以来,西方世界以关注艺术生产方式为主导的文学批评理论,把关注的重点主要放在文学生产与各种社会因素和社会意识形态之间复杂的生产关系之上,强调文学生产的社会语境中的历史传统、经济生活、资本运作、商品生产、政治形态和生活、种族、属性、性别特征、阶级分层、宗教信仰等因素在文学的生产、流通和消费过程中的支

① 特里·伊格尔顿:《马克思主义与文学批评》,文宝译,人民文学出版社1980年版,第75页。
② 瓦尔特·本雅明:《作为生产者的作者》,王炳钧等译,河南大学出版社2014年版,第25页。

配作用。

西方当代文学批评理论中的新马克思主义、女性主义、新历史主义、后殖民主义、文化研究等批评流派,都力图揭示文学生产活动作为一种艺术生产与社会语境和意识形态语境之间的应和或者抵触关系。正如伊格尔顿所认为的,不同的文学生产方式可能在其文本的意识形态特征方面再生产同样的意识形态结构,而相同的文学生产方式则可以再生产彼此对立的意识形态形式。这类文学批评理论分别根据社会、性别、种族、政治、经济、宗教、阶级等框架来重新审视文学的生产性活动如何通过文学形式和技巧来再生产或抵抗居于社会统治地位的意识形态,具有极强的现实针对性和政治功利目的,从某种意义上可以说是以批判社会现实为旨归的政治诗学。

第四,以关注艺术生产关系为主导的文学批评理论。进入 20 世纪以来,西方文学界出现了一些集中关注文学作品读者的批评理论。这种类型的文学批评理论侧重关注读者在阅读过程中的主动性,关注读者在文学作品意义生产过程中的积极作用,关注作家与读者在文学意义生产过程中复杂的和互动的主体性关系,或者说,关注作为生产者的作家与作为消费者和生产者的读者之间的复杂关系,将文学活动置于生产-消费-再生产的社会生产的框架中去考察。西方当代文学批评与传统文学批评的显著差别在于,当代文学批评对作为文学生产产品的消费者和生产者的读者,给予了浓墨重彩的强调和彰显。从 20 世纪的接受美学、读者反应批评,到后结构主义、女性主义、新历史主义、后殖民主义、文化研究等当代文学批评流派,都认为文学文本并非自主自足之物,文学文本的意义并非始终都是固定不变的,强调文学文本意义再生产的多元阐释的有效性不仅要取决于文学文本的生产,更要取决于读者积极主动的解读和阐释,由此共同决定了文学作品意义的生产,读者和批评家对文学意义的再生产具有举足轻重的作用。进入后现代以来,一些理论家甚至提出了符号消费、虚拟形象(如鲍德里亚的"拟象"概念)、形象幻觉、虚拟价值等一系列蕴含商品生产意涵的概念。

总之,从马克思主义的历史唯物主义的视角,将西方现当代文学批评理论置于社会化大生产的语境之中,将文学批评及其理论理解为一种具有生产性的艺术生产活动和精神生产活动,以此去审视西方现当代文学批评理论发展演变的脉络和趋势,从某种意义上可以说是对马克思主义的"艺术生产"理论框架的进一步延伸和丰富,对于马克思主义文学批评理论的发展具有积极意义和价值。以马克思主义"艺术生产"的理论框架对西方现当代文学批评理论进行重新审视和把握,既包

括从宏观层面上对社会的艺术生产全过程如艺术生产活动的要素、艺术流通的过程和机制、艺术消费活动和意义再生产活动的全方位考察,也包括从微观层面对文学文本的内部形式、文学技巧与文学意义的生产过程的细致考察和研究。

三、生产性文学批评理论的重要问题研究

通过以上对西方现当代文学批评理论中不同类型的生产性批评理论的历史考察和系统梳理,旨在以马克思主义的"艺术生产"理论来把握西方现当代文学批评的发展演变趋势,从社会生产理论的角度对其进行重新理解和阐释。在此基础上,我们还应当进一步在马克思主义"艺术生产"理论的视野中,深入探究西方现当代不同文学批评理论和实践中的生产性内涵与特征,探究它们所归属的不同阐释模式和话语系统,从而提出马克思主义的"生产性文学批评理论"理应关注的问题和指向,为建构中国式马克思主义文学批评理论提供富有建设性的资源与借鉴。为此,我们以为,生产性文学批评理论发展的总趋势中呈现出来的主要问题有:

第一,西方当代文学批评从文学理论到"理论"的转变及其深刻影响。这一研究将在马克思主义"艺术生产"理论的框架中,深入探讨文学理论与文学批评的关系在现当代社会各种发展趋势中的深刻转变,探讨造成这种深刻转变的重要原因。可以看到,西方社会进入现代和当代以来,文学理论与文学批评之关系深刻转变的表征之一在于:作为生产性的文学批评之典型形态的"理论",不但大大超出了传统文学理论关注问题的边界,而且也进一步反过来重新整合并影响到文学理论本身。与西方传统的文学理论不同的是,当代的众多"理论"并不是仅仅关注文学的"理论",它们大多并不直接讨论文学活动和文学作品,或者从外围突进到文学生产活动之中,或者从文学活动与文学作品越界到了经济、政治、宗教、种族、性别、意识形态等社会领域。在"理论"的这种"突进"和"越界"趋势中,"理论"之生产性的突出特征之一就是变成了指向文学以外的其他社会领域,突显了"理论"的跨学科性、思辨性、反思性和强烈的批判性。因此,这种研究应当考察"理论"如何以其跨学科性、思辨性、反思性和批判性等特征,促使文学批评本身突进或者越出了传统文学研究和文学批评的界域,将"理论"的触角伸向了整个社会广阔的文化研究和文化批评领域,促使文学批评打破学院研究的高墙藩篱,更加突显出强烈的现实关怀精神和实践批判功能。

第二,艺术生产视域中的新作者观及其影响。西方现当代文学批评不再像以

往那样将作家视为凭借"灵感""想象力""直觉"等禀赋而具有从无到有之创造力的"天才"。在社会性大生产的广阔领域里,作家不过是整个复杂生产环节中的一个生产者而已,作家已不再是文学作品意义唯一的生产者和决定者。因此,在马克思主义"艺术生产"理论的视域中,我们应当重新审视西方现当代以来关于作者问题的理论论述。一方面,厘清将作者视为文学文本生产者和文学意义决定者的理论源流,并在"艺术生产"理论框架中着重研究以下问题:本雅明、马歇雷等理论家认为作者是将语言、神话、象征、文学形式和意识形态等现成材料加工成文学文本的生产者的理论;罗兰·巴特在《作者之死》中提出作者是作为无数引文编织物的文本的抄写员的理论;福柯认为写作是能指的游戏,作者是受到游戏话语规则限制的参与者的理论。另一方面,我们应当探究文学作品的作者与作者形象问题,这将具体涉及出版机构、出版机制、审查机制、文字编辑、评奖机构等因素对文学作品和作者形象的构建及影响。通过这样的探究,表明西方当代文学批评理论在发展演变过程中的重要走向和趋势。

第三,艺术生产理论视域中的研究对象从文学作品到文本的转变。进入20世纪以来,在西方现当代文学批评理论中,文学的研究对象从传统理论的作品分析转向了集中关注文学文本的阐释,凸显出了一些与传统文学理论迥然不同的批评理论问题。按照"艺术生产"的理论框架,西方当代的文本理论主要包含三个不同层面:

(一)后结构主义以来,文学文本常常被一些理论家视为与其他文本相互交织、具有开放性结构、以语言形式展开的一种特殊"话语实践",它本身就具有"生产性"的特质。

(二)西方现当代批评理论中使用的文本概念已经不仅仅限于文学的、书写下的文字文本,并且扩大到和适用于电影、绘画、音乐等其他艺术形式的文本,乃至于可以指涉人类创造的一切具有语言-符号性质的构成物,诸如服装、饮食、仪式、历史等。

(三)西方现当代批评理论非常重视文学文本与现实世界的各种关联,尤其是与第二次世界大战后出现的各种激进社会思潮有着密切的关联,诸如女性主义、后殖民主义、新历史主义等。一些批评理论认为,任何文学文本都无法逃脱环境、时间、空间和各种社会因素的纠缠,乃是存在于世界之中的"世界之物"。因此,文学文本仍然同其他商品一样,其生产、消费、批评和意义的再生产等环节,都要受制于或从属于社会的政治、经济、法律、宗教、种族、性别、阶级等社会强制力量的宰制。

探究西方现当代文学批评之生产性理论的这些特征和趋势,有助于理解和把握当今批评理论中的诸多重要议题。

第四,文学解释模式从诗学模式走向了解释学模式。 进入20世纪以来,西方现当代文学批评理论在"艺术生产"理论的基本框架之内,探讨现当代文学批评出现了两种不同的理论阐释模式——诗学模式与解释学模式,这两种理论阐释模式存在着明显的差异。我们的研究应当考察西方现当代文学批评理论如何从诗学模式走向解释学模式的语境、缘由和走向,以及这种重要转变的理论意义和实践意义。诗学解释模式以俄苏理论家巴赫金与一些法国、英国和美国理论家为代表,注重从文学写作的技巧、结构和语言等方面来解释文学文本,不关注文学文本之外的社会性维度。与传统诗学模式的文本本位主义批评迥然不同,当代的文学阐释学模式的文学批评非常强调从一种文化社会学角度出发的"症候性阅读",明确把文学文本当作某些社会因素或现象的文本表征。当代西方的新马克思主义、女性主义、后殖民主义、文化研究等批评理论,都明确主张对文学文本的阐释应当与阐释者所秉持的政治、经济、种族、性别、阶级、宗教等立场的"期待视野"相关联,或者说,文学文本以外带有现实针对性和批判性的"期待视野"成了文学解释最重要的生产性动机。"症候性阅读"实际上标志着当代西方文学批评理论最为重要的转向,非常值得我们加以关注和反思。

第五,探究马克思主义理论传统中"艺术生产"理论和生产性批评理论的内在理路与发展趋势。 如前所述,"艺术生产"理论是马克思主义理论的原创性理论家的首创,从19世纪后期至今,一直得到了马克思主义理论传统内部和外部的理论家们的呼应、补充和不断推动。就马克思主义理论传统内部而言,19世纪晚期至今产生了大量富有启示性和建设性的成果,诸如以霍克海默、阿多诺等人为代表的法兰克福学派,以阿尔都塞、列斐伏尔为代表的法国学派,以伯明翰文化研究中心的霍加特和伊格尔顿为代表的英国学派,以詹姆逊等人为代表的美国学派,以卢卡奇等人为代表的东欧学派,以哈维、索亚为代表的新马克思主义等,都在不同程度上为"艺术生产"理论和生产性批评理论做出过贡献。他们对资本主义文化工业的批判,对亚文化和通俗文化的批判与反思,对空间的社会生产问题的探索等,都为丰富马克思主义的理论传统具有重要的推动作用。深入探讨这些理论资源,有助于我们思考西方马克思主义的理论传统和生产性批评理论的意义和价值所在,对于中国当代文学批评和中国特色马克思主义文论建设具有启示和借鉴意义。

综上所述,依托马克思主义理论原创性思想家的"艺术生产"理论拓展出来的生产性文学批评理论作为当代文学批评研究中的重要领域之一,已经有一百多年的发展历史,它对当代西方文学创作和文学批评的深刻影响正在不断显现出来。认真审视这一发展趋势,厘清其演变脉络,阐释它所提出和面临的各种问题,具有三个方面的积极意义。

第一,有助于在新的历史条件和语境下推动马克思主义文学批评理论的进一步延续、丰富和深化。这就要求我们准确把握后工业社会在生产方式,资本运作,社会生产体制,由资本运动带来的剥削、不平等、发展不平衡等新情况和新特点,以及由此造成的对文学创作和文学批评的影响,为不断建构的马克思主义文学批评传统提供鲜活的实践例证,提出应当面对的新问题和新观点。

第二,有助于为中国式马克思主义文学生产批评理论提供重要的实践和理论资源,提供重要的参照和借鉴。在此基础上,我们应当立足于中国本土文学创作和文学批评的实际,同时立足于我们自身的文学传统,提出我们自己的问题和解决方案,建构我们自己的马克思主义生产性文学批评理论的概念体系、理论框架,提出我们自己特有的问题及其理论阐释。

第三,有助于我们理解和把握 19 世纪至今西方世界文学创作和批评发展演变的总体趋势及其面临的问题。通过批判性的反思,吸纳其中有价值的理论资源。

简论新世纪文学批评的四个趋向

李 丹

南京大学艺术学院

在"新时期(亦或后新时期)文学"即将延续至 2000 年之时,"新世纪文学"这一概念横空出世,如果说"新时期"的发生与中国当代的改革开放直接相关,那么"新世纪"能够成为一个富于学术内涵的名词而非简单的序数定语,则主要取决于积淀深重的文化心理。依中国民俗,"逢五""逢十""逢百"皆为"整日子",是纪念、总结和庆祝的刻度。而 2000 年又偏逢旧世纪和旧千年结束、新世纪和新千年开启,李欧梵认为:"世纪观念是西方的观念,源于基督教的终结之感。20 世纪末,西方无论是学者还是普通人都认为世纪到了尽头,可能会有事情发生。但是中国没有。"[①]李欧梵所说的"中国没有"是指中国缺乏基督教意义上的"末世"观念,也不会因"世纪末"这一特定的时间点而产生"今不如昔"的幻灭感。"在艺术上,世纪末所代表的是一种批判和颠覆,如十九世纪末西方的艺术,所代表的正是对西方十九世纪现代性的批判和颠覆。"[②]显然,"批判和颠覆"并不是我们所谓"新世纪文学"的主流,早在 1992 年,陈骏涛主编《跨世纪文丛》时称:"21 世纪的世界和中国将会产生什么样的变化,呈现什么样的景观,将举世瞩目。""我们对未来的岁月,对于进一步坚持改革开放所可能获得的更辉煌的成果,充满着热烈的憧憬。"[③]而这段话又恰恰是在纯文学落入低谷、发展极为艰难时所讲出的。这无疑可以说明,一方面,作为一个自然时间意义上的结算标准,"新世纪文学"是基于习俗的和历史

[①] 李欧梵:《当代中国文化的现代性与后现代性》,《李欧梵自选集》,上海教育出版社 2002 年版,第 293 页。

[②] 同上。

[③] 陈骏涛:《〈跨世纪文丛〉缘起》,《这一片人文风景》,河北教育出版社 2007 年版,第 151 页。

总结意识的产物;另一方面,"新世纪文学"作为"新时期"的乐观延续和一种美好的预期,先天就具有积极的内涵。它与线性进步史观、改革开放国策、个体本位的价值立场息息相关。

同时,如果将"新世纪"理解为对"新时期文学"积极乐观精神的继承,那么"新世纪"这一概念也同样意味着一种简化,意味着对20世纪70年代晚期以来历史的选择性处理和对重大异质事实的有意刈除,这是一种显而易见的历史构建行为。因此,有关一切"新世纪"文学史、文学理论、文学批评领域的言说,都处于一个偏向于"单一化"的平台之上,在趋势上"新世纪"趋向于维持和观望;在操作上"新世纪"趋向于建构而非解构;在情绪上"新世纪"也缺乏真正的悲郁和决绝。这种总体意义上的历史与趋势判断、路径与价值选择使"新世纪文学批评"的基本特征表现为中庸化的价值立场、技术化的对象选择、歧途化的发展趋势。

一、文学批评"增长的危机"

总体而论,进入新世纪后,从20世纪80年代即已积累的经验与问题不仅没有得到充分反思和化解,反而被进一步悬置起来,批评家所面对的境况更近似于在一片清空的广场上重起炉灶。由此,新世纪的文学批评是围绕知识生产、符号增殖、资本置换所组织起来的,这意味着新秩序的形成,也导致文学批评的价值立场问题被进一步有意回避。更准确地说,是作为知识"生产"的文学批评代替了作为社会"价值"的文学批评,这一替换过程萌生于20世纪90年代初,在21世纪初已臻大成。而"生产"的意义就在于"增长"、在于统计数字的持续提高,于是文学批评的数量、质量增长水平又变成了最重要的指标。一方面,在学院里表现为相关评价指标体系的多样化、复杂化和精准化,引用率、影响因子、刊物等级构成了衡量文学批评的重要指标;另一方面,在市场上则表现为利润转化水平,点击率、阅读量、关注数甚至网站评分也都成了衡量文学批评的重要指标。而新的信息工具也为文学批评的增长提供了巨大的助推力,随着卡片箱升级为数据库、概念升级为语料库、记忆力让位于搜索引擎,文学批评的生产力与生产效率急速提升,20世纪青灯黄卷、皓首穷经式的为学方法早已过时,依附于信息技术和数字技术,新世纪的文学批评变成了基于数据库汇总、关键词搜索、互联网写作的创造性工作,而批评文本也自然迅速膨胀。

这样,二十多年前就已出现的"人文精神"困惑终于在文学批评领域从一个应

然问题蜕蜒变形为一个实然问题,人文价值、启蒙路径已经失去了阐释的有效性乃至合法性。于是,一方面对文学批评的批评不绝于耳,对有效批评的呼唤从未停歇;一方面文学批评的生产者在既定道路上毫不停息,反而加班加点、大干快上,不断在符号生产方面实现纪录刷新。其结果则是文学批评与社会生活甚至文学作品本身的关联度都持续下降,"学术化"与"商品化"了的文学批评开始走上"发现"和"创作"之路,前者追求细节,后者追逐利润,而价值立场的选择问题则显得次要得多,遭到淡化甚至愈加可有可无也就是必然的了。

二、文学批评的"理论化和史学化转向"

由于在新世纪我国处于知识生产次级环节的地位仍未改变,文学创作和批评的理论武备依然主要源自欧美,因此文学批评的新颖程度也仍然主要取决于理论旅行的频次与速度,从哈贝马斯到柄谷行人,从巴迪欧到阿甘本莫不如是。这些外来资源决定了新世纪文学批评的理解位面、切入角度、表述手法和受众广度,而所谓原创意义上的"理论自觉"仍未可期。因此,对外来理论的译介、理解、应用、发挥就自然而然地都变成了文学批评的前期环节甚至文学批评本身,这一结构性问题自20世纪90年代以来就一直存在,而批评工具的复杂化趋势在新世纪愈演愈烈。工具的复杂化必然导致对话的困难,这在新世纪的文学论争之中表现得尤为明显。烈度更高的论争往往发生于不同领域的文学人口之间,因为彼此间存在巨大的差异,导致双方必然追求交流话语的最大公约数,"韩白之争""玄幻文学装神弄鬼论"这样"鸡同鸭讲"式的论争反倒更容易引起批评的雄心和讨论的热情,然而这样的批评又必定会拉低其自身的严肃性与科学性,使批评变成聒噪甚至谩骂。精细的学科区分、漫长的训练准备导致越是拥有相近的学科背景、类似的阅读准备与学术训练,越是难以出现较为有效的争鸣。或者说,从21世纪的前20年来看,"对话""争鸣""论争"已经变成了一种效用尽失的文学批评手段。

掌握工具的困难严重影响了探讨文本的自信,使文学批评愈加遭到忽视,"史学化"的"当代文学研究"逐渐压倒了"审美性"的"当代文学批评",而在新世纪这一趋势愈加显著。"长期以来'当代文学'主要是'文学批评'处理的对象,来不及纳入'文学研究'的范围。一旦'文学批评'让位于'文学研究',人们发现被印象式的'文学批评'忽略的'文学体制与生产方式'原来大有用武之地,不仅许多材料和问题从来不曾被利用被提出,而且当代'文学体制与生产方式'对文学进程和作家个性乃

至作品形式的影响远超现代"①,这样,"文学批评"的空间被进一步压缩,追本溯源、穷经通秘式的批评写作至少在学院里成为主流。

三、文学批评的"场域转移"

新世纪文学批评的另一个重要特点是其附着点发生了巨大迁移,这种转移很可能会对文学批评产生质的影响。如果说上一个世纪的文学批评主要依附于政府资助的各类期刊报纸、具有相当商业性的书籍、学院内部流通的学报,虽有"潜在写作"但写作与传播往往无法同步,那么新世纪的文学批评则在此基础上开始依附于互联网的综合性网站、BLOG、BBS,基于移动互联网的微信、微博等社交媒体,以及融合了二者的问答网站等,并随之与互联网用户展开大量即时性互动。纯粹以影响力和交互性而论,新世纪文学批评借助于新兴媒介产生了上个世纪不可比拟的影响力。作为新世纪文学批评主力的"70后"和"80后"写作者更加深度依赖互联网,对于他们来说互联网既是信息输入平台也是发言输出平台,在文学信息的湍流中,这些批评家在更加自由地发表批评见解和批评文章的同时,也更容易成为意见领袖。围绕他们的ID、博客、微博、微信公众号聚集了大批粉丝(fans),使文学批评活动成为某种虚拟的、部落式的行为。这种关系往往近似于古代城邦中的哲人及其追随者,更加活跃,但也相对封闭。于是,在互联网上,文学批评更容易以意见领袖为中心呈现为多个相对隔离的群落,这又导致了意见和观念的极化——更激烈和极端的意见也更容易吸引注意力和追随者,而巨大的注意力和巨量的追随者又反过来促成了意见和观念的进一步极化,这无疑会阻碍文学批评向公正、公允的方向发展。如布尔迪厄所言:"社会世界是争夺词语的斗争的所在地,词语的严肃性(有时是词语的暴力)归功于这个事实,即词语在很大程度上制造了事物,还应归功于另一个事实,即改变词语,或更笼统地说,改变表象(例如像莫奈那样的绘画表象),早已是改变事情的一个方法。政治从本质上说是一个事关词语的问题,这也是为什么科学地了解现实的斗争,几乎总是不得不从反对词语的斗争开始。"②

同时,互联网也是一个观念的集市,"认同"的意义被前所未有地放大,"藏之名

① 郜元宝:《"中国现当代文学研究"的"史学化"趋势》,《中国现代文学研究丛刊》,2017年第2期,第13页。

② 布尔迪厄:《社会学危机与争夺词语的斗争》,《文化资本与社会炼金术》,上海人民出版社1997年版,第136—137页。

山,传之其人,虽万被戮,岂有悔哉?"的写作在互联网上难有生存空间,观念呈现出前所未有的消费性并高频转化。一方面,追随者不吝以直接的金钱打赏来对心仪的文学批评作品表示支持,这显而易见地鼓励和激发了批评家的工作热情与创作欲;另一方面,这种传播方式又对批评家的修辞技艺提出了极高要求,既能一洗文学批评贫乏的词语与低下的创造力,但也容易由修辞滑向话术,导致以辞害意的写作屡见不鲜。此外,在这一传播条件下,文学批评无意中发挥了区隔作用,使文学批评本身以读者群为标准愈加风格化和类型化,而这一趋势正在加速发展。

四、文学批评作为"知识生产"

新世纪的另一个突出现象是,伴随着大学扩招,文学教育的规模也迅速扩大,"文学人口"持续增加。与此同时,文学批评作为文学教育的一部分逐渐剥离了审美的外袍,愈加具有知识生产的气味。由此,在文学批评中,对"事实判断"的估值开始压倒对"价值判断"的估值。

早在20世纪90年代,"学院派批评"初兴,认为文学批评应该具有科学性和知识性,批评家应该具有学者化的学科训练,批评实践一方面应该在充分的学术训练的基础上展开,一方面要通过学术性来抵抗非学术意志对文学批评的侵扰。当时建设"学院派批评"的具体诉求,其一为"批评家的学者化",其二为"批评的学术化",前者是批评主体的身份置换,后者则意味着批评文本的功能迁移,而两者皆指向文学批评内在构成的质变,指向文学批评的社会角色的转移。虽然其倡导者对"学院派批评"有多重的期待,包括提升批评方法上的科学性、增强学术研究的民主性、促使人才培养达到标准化、增强知识流通的准确性等。但在后续的历史发展中,批评家们(也包括作家们)越来越多地拥有了学院身份,其批评文本的写作也越来越贴近西方学院知识生产的标准。当时为了保障这种身份位移的成功实现和稳定运作,"学院派批评"的倡导者们指出,该种批评应该是"把以科学实证为主体的学术研究同以文本阐释和经验感受为主体的文学批评结合起来"[1],"突出的是批评的学术价值、科学态度、理论意识、革新精神和文体特征"[2]。但最终,倡导者们丰富的期许遭到过滤,"学院派文学批评"中获得充分发展和承继的是其"生产性",

[1] 王宁:《论学院派批评》,《上海文学》,1990年第12期,第71页。
[2] 杨匡汉、班澜:《姗姗来迟的第十位缪斯——关于当代"新学院批评"的思辨》,《时空的共享》,河北教育出版社1998年版,第22页。

即作为一种批评方法和知识,最适应学术制度的、最易于生产和再生产的那部分文学批评得到了增殖。而且这种"生产性"随着学院的成熟、完善和扩张,日益成为学院派文学批评的第一需求。而经过大学教育的膨胀,这一特性又再次得到增强,文学批评开始变成了对经典性作品的反复耕耘,由此进一步导致知识的自我增殖,并直接服务于高等教育的象征资本系统。相对来说,对于文学创作的价值持续走低。

新世纪文学批评继承了上一个世纪的所有问题,这些问题必将持续发酵,并在未来的某一刻剧烈爆发;新世纪文学批评也在问题之外另辟蹊径,在20年前不曾想象之处开掘了新的领地。纵观这近二十年的文学批评景观,总有种"天无绝人之路"之感,一扇门关上了,一扇窗又打开。波德莱尔曾经表达过对"代数式批评"的憎恶,说它"既没有恨,也没有爱",不难看到这种"代数式批评"在迈入21世纪的这些年里持续蘖生,也无风雨也无晴地吞噬了批评的大半江山;但也同样应该看到很多不乏性情与温度、风骨与性灵的文学批评于传统领域之外扩张和增长,在传媒与市场中获得了本体和文体的自由。对于文学批评的未来,仍应抱以乐观。

第三编

生产性文学批评的建构性思考

生产性文学批评
——在艺术生产的关系中批评

高 楠

辽宁大学文学院

马克思艺术生产论有两个理论要点是本文所进行的生产研究的展开根据,一是艺术生产是消费的生产,生产者、消费者、分配者(传播者)共处于生产中,因此艺术生产是这种相互作用的关系中的生产。二是艺术生产与其他生产互为生产,因此艺术生产是与其他生产的关系性生产。这两个要点提供了一个重要的文学批评思路,即既然艺术生产是如是这般的生产,当它作为文学批评对象而被批评时,构成艺术生产的内外双重关系,就成为批评与规定批评的要点,而这就是生产性文学批评。从生产角度理解批评,批评是艺术生产的要素及展开性环节。它是被艺术生产规定的批评,并通过批评的批评生产,实现着艺术生产的规定。换句话说,批评生产的规定性,在艺术生产的一般性中。

一、一个节点:马克思何以视艺术为生产

这里,需要从批评生产角度,理解马克思的艺术生产理论,以便进而阐释批评生产如何在艺术生产的规定性中展开。

马克思之前,没有哪个有影响的西方学者把艺术视为生产,尽管艺术早已被不断谈及。众所周知的是,在马克思还没有系统地进入政治经济学思考,只是处于对资本主义社会经济结构展开分析阶段,便在当时的手稿(《1844年经济学哲学手稿》)中提出了"艺术生产"这个说法,并在后来的《德意志意识形态》《共产党宣言》《〈政治经济学批判〉导言》中,越来

明确、越来越系统地使用这个概念。这说明视艺术为艺术生产,对马克思来说是经过认真选择,并使之不断深化的提法。用马克思在《〈政治经济学批判〉导言》的话说,艺术生产是一个"比较简单的范畴",它应该属于那类"在整体向着以一个比较具体的范畴表现出来的方面发展之前,在历史上已经存在"[①]的范畴。那么,马克思把当时早已司空见惯的"艺术"纳入"生产",并称之为"艺术生产",是发现了"艺术"的什么重要属性,并把这种属性纳入"生产"范畴而思考呢?通过马克思对"艺术生产"的不断运用与阐释,可以获知,艺术生产不仅是一个艺术是文本还是过程的形态问题,更是一个艺术的规定性问题,即艺术被生产规定并因此成为被生产的艺术。这是一个理论节点,它被一些艺术生产论的研究者淡漠地放过了。这里有四个要点应予关注。

1. 艺术生产的双重属性

自柏拉图把艺术指认为神的凭附,指认为影子的影子,艺术便被纳入一种特殊的精神活动。亚里士多德的艺术论,强调了艺术的创造性,将之明确地认为是创造者的筹划,"艺术必然是创造而不是行动"[②]。以这两位希腊圣哲的立论为准,西方后来研究艺术、评析艺术的学者都从精神活动的角度理解艺术、规定艺术。无论是政治学的、伦理学的、美学的、宗教学的,还是摹仿论的、表现论的抑或关系论的,都把艺术归结为精神创造。这种说法在黑格尔那里被推向极致。他把艺术收拢到理念中,理念是黑格尔精神现象学的高端形态,它是概念,是概念与实在的统一,具有普遍性、特殊性与单一性这三种定性相统一的整体性,它就是这样的观念性的整体。黑格尔把艺术纳入理念,并用美对之指代,指出,"真,就它是真来说,也存在着。当真在它的这种外在存在中是直接呈现于意识,而且它的概念是直接和它的外在现象处于统一体时,理念就不仅是真的,而且是美的了"[③]。在黑格尔看来,作为精神形态的理念的这种情况只是指"艺术的美"——"它的范畴就是艺术,或者毋宁说,就是美的艺术"[④]。

对这种仅指从精神活动解释艺术的西方传统看法,马克思是无法接受的。他不否认艺术是精神活动因此具有精神属性,但他同时认为,艺术也是物质活动,因

[①] 《马克思恩格斯选集》第二卷,人民出版社1972年版,第105页。
[②] 亚里士多德:《伦理学》,转引自朱光潜:《西方美学史》,人民文学出版社1979年版,第70页。
[③] 黑格尔:《美学》第一卷,朱光潜译,商务印书馆2011年版,第142页。
[④] 同上书,第3页。

此,也兼有物质属性。马克思在巴黎手稿中,便从生产一般性角度,揭示了包括艺术生产在内的物质性:"劳动这种生命活动、这种生产生活本身对人说来不过是满足他的需要即维持肉体生存的需要的手段。而生产生活本来就是类生活。这是产生生命的生活。"①马克思在这里,由维持肉体生存的劳动物质性,提升到生产生活,并将此指认为这是人所专有的类的属性。"人的类特性恰恰就是自由的自觉的活动。生活本身却仅仅成为生活的手段。"②从人的生命出发,从人的感性的物质需求出发,进入到自由自觉的社会活动、精神活动,这是马克思的物质第一性的唯物论的根本依据。它是眼前的、具体的、常识性的,但又是深刻的。它不仅解释了艺术精神属性的物质性由来,而且解释了艺术精神属性的物质性规定——原初的规定、根本的规定。

巴黎手稿时期,马克思面对的理论问题不是艺术生产,而是物质生产、异化劳动的生产,及这类生产与整个社会生活,尤其是资本主义制度下生活的关系;但这并不阻碍他对于艺术的生产属性的重视与思考。所以,在手稿中,马克思在提到生产的普遍规律的普遍作用时,在谈及宗教、家庭、国家、法、道德、科学等这些不同的社会生活领域时,特别地提到艺术。把艺术纳入物质生产的总体规定性中,艺术才能以其物质性而接受物质生产普遍规律的制约与规定,并因此在异化的劳动生产中,成为不可或缺的生产方面或生产领域。这种对物质生产的普遍性的强调,既是马克思正在着手进行的政治经济学思想体系建构的需要,也是他批判黑格尔精神生产的思想体系的需要。这两点,在马克思的物质生产论中是统一的,即既通过唯物论的物质生产论批判黑格尔的精神生产论,又通过批判黑格尔的精神生产论,深化马克思的物质生产论,进而达到解析与批判资本主义制度的目的。所以,在谈到异化劳动的私有制生活中,马克思特别指出在异化劳动的分工中,艺术被专门化的生产特点,即它以其专门生产的属性,不仅进行感性属性的艺术生产,而且也生产着与它对应并且就是它的对象化的感性接受。

艺术的精神属性与物质属性的双重属性的观点,在《德意志意识形态》《共产党宣言》《〈政治经济学批判〉导言》中被进一步阐发,并且在多次涉及艺术的论证及书信中被不断运用。马克思这一论证,有充分的艺术实在情境的根据。即是说,艺术生产方式,艺术生产过程,艺术传播方式与过程,以及艺术接受方式与过程,无不受劳动生产包括异化劳动生产的普遍规律的制约,其中包括生产科技、传播科技及接

① 《马克思恩格斯全集》第四十二卷,人民出版社 1979 年版,第 96 页。
② 同上。

受科技,而且这方面的科技越是发展,它的艺术制约就越明显地体现出来。艺术生产在此前西方学者对艺术生产精神属性的一面倒式的强调中,对艺术生产的物质属性予以强调,这是马克思艺术生产论的重要意义。

2. 艺术是有待接受的艺术又是被接受所创造的艺术

马克思在对原始劳动、历史劳动及资本主义劳动的研究中,不仅发现了私有制下的劳动的异化,而且洞察了异化劳动中的资本主义制度。他的研究是在不同时代的生产中展开的。由此深刻地揭示了异化劳动或异化生产的规律。而当马克思用这套规律思考艺术时,艺术生产的自身规律,如本质力量对象化的规律、感性的对象性印证规律及美的规律等,便也被揭示出来,并以艺术生产的特殊性纳入生产规律的一般性论证。

马克思对于生产的一般规律揭示说:"生产不仅直接是消费,消费也不仅直接是生产;而且生产不仅是消费的手段,消费不仅是生产的目的,——就是说,每一方都为对方提供对象,生产为消费提供外在的对象,消费为生产提供想象的对象;两者的每一方不仅直接就是对方,不仅媒介着对方,而且,两者的每一方当自己实现时也就创造对方,把自己当做对方创造出来。"[①]这是对深刻地理解艺术生产具有重要意义的阐释,也是马克思以此洞视艺术生产时,对于艺术生产构成关系的重要发现与揭示。

在巴黎手稿时期,马克思从生产构成角度,分析了作为艺术生产产品的音乐及绘画,说它们是为着接受者的音乐感与形式感而生产,并因此实现为音乐与绘画,音乐与绘画的价值是因接受而实现的价值。人的感觉,感觉的人性,是由于具有人的感觉及感觉的人性的对象而存在;而这类对象,又是具有人的感觉及感觉的人性的人创造出来的;两者在艺术生产中互动与互为,这是一个人的本质力量对象化的过程,同时又是在人的本质力量对象化中生成、发展、丰富人的本质力量的过程。这就是人类进化史,也是人类文明史,在异化劳动中,亦即异化劳动史。对此,马克思说:"一方面为了使人的感觉成为人的,另一方面为了创造同人的本质和自然界的本质的全部丰富性相适应的人的感觉,无论从理论方面还是从实践方面来说,人的本质的对象化都是必要的。"[②]艺术生产的生产者,在对生产对象及生产产品的相互作用的生产关系中,使与艺术相关的人的本质力量得以对象化地实现。

① 《马克思恩格斯选集》第二卷,人民出版社1972年版,第96页。
② 《马克思恩格斯全集》第四十二卷,人民出版社1979年版,第126页。

在巴黎手稿中,马克思特别从人的意识活动的角度谈及人的本质,并对黑格尔的精神劳动予以批判,由此可以领悟马克思对于包括艺术生产在内的生产的精神属性的理解。即任何意识的东西,都是来于现实对象的东西,都是对现实对象的本质的掌握,"掌握了自己本质的人,仅仅是掌握了对象性本质的自我意识。因此,对象之返回到自我就是对象的重新占有"①。这样一个克服对象、掌握对象的过程,即是意识因对象而发生的过程,又是意识被意识所自我面对的过程,亦即运用意识创造世界的过程。为此,马克思概括说"这就是意识的运动,因而也就是意识的各个环节的总体";"意识必须既依据自己的各个规定的总体来对待对象,同样也必须依据这个总体的每一个规定来考察对象"②,此处要强调指出,这便是马克思所揭示的精神地把握世界的实质,它当然也是艺术地把握世界的精神实质——精神虽然归根结底是在物质实践中发生出来,但精神地把握世界、把握对象时,它必须依据自己的各个规定的总体去把握对象,并且具体地考察对象。马克思的这种解释,是对那种简单地理解物质决定精神的平庸说法的深刻有力的反驳。马克思把艺术归入生产,除了发现了艺术具有物质与精神的双重属性,还在于他发现了艺术是包括了艺术家、艺术接受者、艺术产品、艺术生产过程的相生相构的关系性的展开过程。在这个过程中,人的物质的感性的本质力量与人的精神的创造的本质力量综合地得以实现。

3. 异化劳动使艺术商品化

马克思在巴黎手稿中,引用歌德《浮士德》与莎士比亚《雅典的泰门》中关于货币功能的经典话语,对货币进行阐释,进而揭示货币在异化劳动中对于异化的现实合理性所起到的"有形的神明"和"普遍牵线人"的作用。对此,马克思说:"依靠货币而对我存在的东西,我能付钱的东西,即货币能购买的东西,就是我——货币持有者本身。货币的力量多大,我的力量就多大。货币的特性就是我——货币持有者的特性和本质力量。"③在货币本性的揭示中,马克思把异化劳动所颠倒的生活的方方面面,都充满批判激情地揭示出来。从这样的揭示可以看到,异化劳动通过货币使一切都成为商品,于是,被纳入异化劳动的艺术生产,它的生产过程,它的生产者与消费者,以及它的艺术产品,毫无例外地商品化了。马克思出于对艺术的由

① 《马克思恩格斯全集》第四十二卷,人民出版社 1979 年版,第 165 页。
② 同上书,第 166 页。
③ 同上书,第 152 页。

来已久的偏爱及投入性的体悟与思考,在与古希腊艺术的对比中以及对共产主义的展望中,敏锐地发现了异化劳动中,尤其是资本主义的异化劳动中,艺术见于货币交换的商品实质。这也该是他执意把艺术归入艺术生产的重要原因,因为唯有从异化劳动的生产角度,马克思对自己所发现的艺术商品化的事实才能获得真理性的解释。为此,马克思营造了一个假如没有异化劳动的情景,展示在那种情景下,艺术会如何:"我们现在假定人就是人,而人同世界的关系是一种人的关系,那么你就只能用爱来交换爱,只能用信任来交换信任,等等。如果你想得到艺术的享受,那你就必须是一个有艺术修养的人。"①然而,这却不是艺术劳动的现实,艺术商品化也只能在异化的艺术生产中现实地如此。在这里,可以体悟到马克思对于艺术生产的批判意识,即他并不认为艺术生产就是本然的艺术的生产,而是艺术的异化生产;在艺术的异化生产中,艺术是人的异化了的本质力量的对象化,艺术的功能、艺术的价值,也只能是异化了的艺术功能与艺术价值。而且同时,也可以看到,在马克思心中,是有他的未异化该如何的艺术推理及艺术理想的,即艺术享受,只属于有艺术修养的人。在巴黎手稿中,马克思把共产主义扬弃异化的社会关系,即真正的人和人的本质力量的关系,解释为"作为完成了的自然主义,等于人道主义,而作为完成了的人道主义,等于自然主义"②。为此,马克思在《〈政治经济学批判〉导言》中,通过希腊神话的、人的童年时期的、尚处于艺术的前生产期的、具有永久魅力的东西,为非异化的艺术或扬弃了异化的艺术找到了原始艺术的根据。在这样的艺术中,社会的人得以向自然的人回归,而自然的人又是人的本质力量在无限丰富的基础上充分地得以实现的社会的人。一段时间,面对大众文化推涌的商品大潮,一些艺术生产论的研究者,面对艺术商品化的现实,转用马克思艺术生产论对其进行合理性解释,从而弱化了马克思对于异化的艺术生产的批判锋芒。马克思对于艺术商品化的正视,是立足于对异化劳动以及资本主义使艺术进一步充分地商品化的批判立场的。这是一种批判性的现实实在的揭示。

4. 艺术生产与其他社会生产互为生产

马克思与恩格斯在他们很多论著及书信中都涉及艺术。在他们对于艺术的阐释中会发现一个被不断谈及的共识,即艺术活动,既不是单个人的活动,不是随意自由的精神活动,也不是由某种权力力量或神秘力量支配的活动,而是合于"历史

① 《马克思恩格斯全集》第四十二卷,人民出版社1979年版,第155页。
② 同上书,第120页。

的必然要求"的活动。这种历史的必然要求,又是体现着现实社会生活中各方面力量的历史合力。这样一种历史必然性的共识,是马克思坚持把艺术归入生产的又一个重要原因。即当艺术被定为异化劳动的生产时,不同生产部门间便互为生产,而且任何部门的生产又都是被总体性的社会生产所规定的生产。这样一个生产的一般规律,也便是艺术生产的规律,它在艺术生产中发挥作用。

马克思在谈到不同生产形式的相互关系及这种关系的必然性时说:"每种生产形式都产生出它所特有的法权关系、统治形式等等。粗率和无知之处正在于把有机地联系着的东西看成是彼此偶然发生关系的、纯粹反射联系中的东西"①。任何一种生产方式,只要它是既存的方式,它就会被纳入法权关系中并因此获得合法性;而在这样的合法性中,在各种生产活动中有机关联的东西,就成为合法性的历史必然的关系。对这样的一种既有现实实在根据,又有法权根据的必然性,马克思提出了与艺术生产密切相关的互为生产理论。对此,马克思说:"生产也不只是特殊的生产,而始终是一定的社会体即社会的主体在或广或窄的由各生产部门组成的总体中活动着……生产一般。特殊生产部门。生产的总体。"②在这种总体的互为生产理论中,任何一个部门的生产,任何一个社会分工的生产,都不是自生自产,而是被其他部门的生产制约与构成,并且这样的互为生产一直在众多相互作用的生产部门的总体规定中进行。艺术生产也是一样,是被其他部门的生产在生产的社会总体性与历史总体性中规定的生产。它所生产出的作品,它所生产的欣赏与接受,它所生产的批评,它所生产的理论,乃至它所生产的作为各生产方面得以生产的总体构成而展开的中介即传媒,便都不是任何一个方面单独规定与限定的。这样,对艺术所进行的与之相关的各社会方面,包括经济、政治、法律、宗教、文化、科技等,展开它们彼此的关系研究及关系总体性研究,就有了充分的理论根据。

这里还要提起注意的是,这种规定着互为生产的生产总体又是以怎样的方式体现出来的?对此,马克思的看法是,由各种相互生产构成的不同经济关系,如畜牧业关系、农业关系、工业关系以及它们之间的关系等,在不同历史时期可能会占有不同次序,也可能会被观念地赋予某种次序,但这都不是决定的东西,决定的是当下的社会内部结构,从马克思所处那个时代说,即"它们在现代资产阶级社会内部的结构"③。马克思把这种社会内部结构所形成的关系规定性比喻为"这是一种

① 《马克思恩格斯选集》第二卷,人民出版社 1972 年版,第 91 页。
② 同上书,第 89 页。
③ 同上书,第 110 页。

普照的光，一切其他色彩都隐没其中，它使它们的特点变了样。这是一种特殊的以太，它决定着它里面显露出来的一切存在的比重"①。这种社会内部结构的形式化与制度化，便是经济基础之上的上层建筑。

二、艺术批评的艺术生产属性

根据马克思艺术生产的理论视域，艺术批评与其他艺术生产的构成要素一样，包含在艺术生产中，并且就是艺术生产。所以，以上对艺术生产的要点性分析，同时也是对艺术生产中的批评生产的分析。由于批评毕竟是艺术生产中的不同于其他要素的一个要素，此处从批评角度作进一步的理论分析。

1. 批评生产的综合目的性

根据马克思把艺术纳入生产，即把艺术纳入劳动过程、实践过程，随之而来的便是引导过程展开的过程目的。生产的重要特性即目的性。不同的生产目的，展开的生产不同，组织的生产过程也不同。从生产角度理解批评目的，比起没有生产意识的批评理解，其突出差异在于前者的综合性。前面提到的艺术生产的双重属性、互为生产属性等都在批评生产的目的综合性中得以体现。

对批评生产的目的综合性予以概括，即批评并非发生于批评者与批评对象的简单对应关系中，而是发生于批评者、批评对象、批评对象的接受者或消费者，批评的分配或传播的综合关系中。它以这种综合关系规定的综合实现为批评展开的指向，并以如此完成的批评为批评产品。这便是前面所说艺术接受属性的批评具体化。马克思对这种目的性生产概括说："一定的生产决定一定的消费、分配、交换和这些不同要素相互间的一定关系……不同要素之间存在着相互作用。"②

但问题是，非综合目的的批评，在当下很多批评中却很常见。这类常见的批评在综合批评要素中单独强调其中的某一两个元素，如文本元素、接受元素、批评者元素等，并使批评根据这一两个元素设定的标准展开。这类批评也能各成体系，各有一套自己的尺度与话语，如印象批评、形式主义批评、结构主义批评、接受批评等。尽管这类批评也往往涉及一定的关系，如印象批评中主体与文本的关系、文本与作者的关系，结构主义批评中结构整体性的内部结构关系，接受批评中文本接受

① 《马克思恩格斯选集》第二卷，人民出版社 1972 年版，第 109 页。
② 同上书，第 102 页。

与文本的关系等。但总体说,它们都有一种向自身要素收敛与龟缩的倾向,并且越来越走向各自的封闭。

对这种非综合目的的批评倾向,被称为西方当前最重要的马克思主义批评家的詹姆逊用综合目的性的艺术生产理论进行过针对性的批评。这集中体现在他的《元批评》一文中,这是一篇对于批评的批评。在文中,他着重批评了形式主义与结构主义的单一化的、封闭的批评倾向。詹姆逊的批评由苏珊·桑塔格《反解释》一书插入,将之置于诠释、解释、论评这套传统的批评方法的已经声名狼藉的时代语境中,指出该书提到的形式主义、现象学、存在主义、逻辑实证主义、结构主义等,它们的一个共性倾向就是放弃内容,用方法取代形而上学体系,以此求得各自主张与预想的实现。这样一种放弃批评对象原本存在的内容,将之抽象为某种技巧或方法,以便用以验证批评者各自理论主张的批评,就是目的的单一化的批评——批评者单一的自证目的规定着、筹划着批评的展开。问题是这种单一化的目的预设,并不合于艺术产品的自身情况,艺术的东西,无法用决定的方式及否定解释的方式去进行批评。詹姆逊说:"就艺术问题而言,尤其是就艺术感性认识而言,要想决定,要想解决某个困难就是错误的,它需要的是一种精神过程"①。这个精神过程用以解决艺术问题的办法不是获得某种最后的明晰的解释,而是把"解不开的纷乱抛向更高的层次,并将真正的问题本身(这个句子的晦涩性)通过扩大其框架变成它自己的消解"②。詹姆逊此论,是要打开观念单一的自证目的,把文本要素的精神活动的规定性控制到批评中来。针对形式主义与结构主义批评拒绝解释,热衷于技巧性的"组织策略"与"方法的动机"的问题,詹姆逊把批评者与文本的关系,向批评的接受要素打通:"关于解释的任何真正有意义的讨论的出发点,绝不是解释的性质,而是最初对解释的需要。换句话说,最初需要解释的,不是我们如何正确地解释一部作品,而是为什么我们必须这样做"③。由此,詹姆逊把阐释环境的"陌生性和非自然性"这类批评者与文本之外的东西向着批评打开了。

对形式主义者及结构主义者否定解释,以便使他们预设的艺术技巧的概念达到它们合乎逻辑的结论单一化的批评目的,詹姆逊给予进一步批判,指出这样做的结果,只能使艺术被降低到所规定的技巧的水平,在这个水平上,不仅果戈理只是为了"一种风格,一种独特的句式"去创作;堂吉诃德不再是真正的人物,而只是体

① 王逢振主编:《詹姆逊文集第 2 卷:批评理论和叙事阐释》,中国人民大学出版社 2004 年版,第 2 页。
② 同上。
③ 同上书,第 4 页。

现塞万提斯的组织策略,而成为把"许多不同类型的故事以某种独特的形式贯穿在一起的"发挥着主线作用的工具;而且,托尔斯泰的创作也只能被指认为一种"方法的动机"①。詹姆逊又通过长篇小说与读者、与时间过程的现实生活的关系,指出对这类作品,形式主义一开始就失去了效应,因为这对于长篇小说从概念上去予以理解,只能是解释者一厢情愿的预设。而对于无情节小说,作为文本,它似乎是形式主义与结构主义的那种"纯属阅读时间,纯属长度问题"的概念预设方法的最有支持力的文本;詹姆逊承认并正视这种文本,将这样的文本放到它得以被艺术生产生产出来的关系中考察,指出,"作品在其原始成分或最初内容的基础上,现在表现出一种更大程度的有意识和无意识的、精心的艺术生产活动,但正是这种精心的艺术生产及其技巧,形成了上面描述的方法的客体"。即是说,无情节小说同样有得以生产的文本、创作接受的经验,有其意识与无意识的根据,它只不过是在时下的总体性生产语境中更加精心化与技巧化了。所以,他在论文结尾处指出,即便对于无情节小说文本,批评也不能在某种单一要素的概念预设中封闭起来,而是要进入到这类作品得以产生的内部逻辑与环境逻辑中去,进行综合着不同批评生产要素的总体性目的批评。②

2. 批评生产的被规定性与超越性

如前所述,马克思的艺术生产论揭示了艺术生产的物质生产属性与精神生产属性,这种双重属性在批评生产中则体现为被规定性与超越性。

批评生产的被规定性,是指批评者对什么艺术对象进行批评,批评艺术对象的什么,以及用什么方式进行批评,用什么根据进行批评,并不是他自行决定的。或者说,就批评的运作过程来说批评者是批评的主体,是批评的具体实在的操作者,就像艺术家具体实在地进行艺术品的生产制作一样;但同时,在他批评操作的过程中,总要一种力量,一种光亮推动着他,照亮着他,形成他发现批评对象的敏感,思考对象的角度,确定批评的要点,甚至组织着他的批评话语及方式,这就是他身不由己地置身其中的被规定性。

这种规定着批评的力量与光亮,就是来于客观现实生活的经济状况、文化状况、社会生活状况、政治状况、科技状况及传播状况这些被马克思称为"实际真实"的东西。它们以其客观实在性而物质性地规定着批评生产的展开。根据马克思主

① 王逢振主编:《詹姆逊文集第 2 卷:批评理论和叙事阐释》,中国人民大学出版社 2004 年版,第 7 页。
② 同上书,第 18 页。

义经典作家的看法,任何生产都是被历史与现实规定的生产,而精神的物质实现也是完整的社会历史进程中的活动。这样的完整的社会历史进程归根结底是由生产的物质性动力控制的。[①] 这一点是毋庸置疑的,即不同的历史条件,不同的时代状况,会形成不同的批评指向、批评目的、批评要点、批评方式。19 世纪的西方传统文学批评不同于第二次世界大战时期及其后的文学批评,后现代文学批评又不同于现代文学批评。中国近些年的情况也是如此,文学主体性批评、文学娱乐化批评、文学的大众文化批评、中国马克思主义文学批评等,无一不是与时俱进地展开的。因此,批评生产的物质属性,必然受社会现实的各种物质力量的规定与制约。

批评生产的物质属性,是艺术生产的一般属性,这决定着它与物质生产状况保持着某种成比例的关系。这种关系见于批评生产,则往往习惯性地导致批评的根据及批评的尺度依凭某种现实合理性。于是,可以看到很多批评或是直接为它所依凭的现实合理性辩护,或是有意地行使回避策略,使批评从现实领域进入远离现实的观念领域,然后进行各自的观念自证。这种情况,在中国近年来的文学批评中并不少见,从中看不到多少现实批判与超越的批评维度。这类批评当市场经济强化着文学的商品属性,它就为商品化的文学进行商品属性的赞许;当大众文化在感性活跃中形成娱乐风潮,一些批评就为娱乐点赞。在世纪之交,中国社会科学院钱中文为呼唤新理性精神而对艺术商品化的负面效应进行激情批判时,一些批评生产则选择了对这些负面效应的沉默甚至随顺。现实的,固然有其现实的合理性,但批评却不能沉醉于这种现实合理性。因为批评生产作为艺术生产,具有艺术生产的另一重属性即精神属性。批评生产的精神属性,它不同于一般生产的特殊性,这就是它对于现实的超越性。对这种必不可少的超越性,马克思用了"决不是"的激越话语进行强调,即"关于艺术,大家知道,它的一定的繁盛时期决不是同社会的一般发展成比例的,因而也决不是同仿佛是社会组织的骨骼的物质基础的一般发展成比例的"[②]。这段谈论艺术超越物质生产的话,自然适用于批评生产。

批评生产超越物质生产的现实性,是通过批判与引导两个方面体现的。对于批判,法兰克福学派的努力在于发扬一个批判的马克思主义。他们的努力,是合于马克思主义实践论的。这一传统,又被后来的以詹姆逊为代表的新马克思主义所

① 恩格斯在《路德维希·费尔巴哈和德国古典哲学的终结》中指出:"我们自己所属的物质的、可以感知的世界,是唯一现实的;而我们的意识和思维,不论它看起来是多么超感觉的,总是物质的、肉体的器官即人脑的产物。物质不是精神的产物,而精神却只是物质的最高产物。"(《马克思恩格斯选集》第四卷,人民出版社 1972 年版,第 223 页)这个由物质而精神的现实化的过程,便是完整的社会历史进程。

② 《马克思恩格斯选集》第二卷,人民出版社 1972 年版,第 112—113 页。

继承。对马克思主义历史延续的批判精神,如弗朗西斯·马尔赫恩在编撰《当代马克思主义文学批评》的引言中所指出:"'批判的'反思是任何警惕的、负责的马克思主义者都会关注的特殊手段",历史的现实,解释并证明了这种被关注的特殊手段的正确性,即"使它们具有特殊品格的悖论和悲剧的精神气质的正确性"。① 马克思主义批评生产的这种"特殊品格的悖论和悲剧的精神气质",从根本上说,即来于批评的精神属性对物质属性的超越性。精神属性超越物质属性,必然对物质属性所被规定的物质性的现实实存的东西进行批判。超越现实的引导性则来于精神超越的自由性。

 批评生产的精神超越性是由批评者运作的超越性,但如前所述,这又是各批评要素综合作用的结果。即是说,批评的超越既体现批评者个人的精神运作水平,又离不开批评生产精神运作的总体水平,而且,批评者的超越水平也是批评超越的总体水平的体现。这是一种对话效应,用詹姆逊的话说,这是"由专门化状态进入具体自身的运动"②。批评生产的精神超越需要有三个方面的支持。首先,是引伸于历史的支持。历史不是事件的时间顺序的排列,而是在时间中展开的不同事件过程及结果间的某种关联性的发现。这类关联性可以是因果的、相似的、差异的、矛盾的等,历史时间的跨度、关联事件的重要性或典型性、事件的时间与空间分布的条件及状况等,均以某种总体性形成历史的展开趋向,成为可能性或必然性的观念根据。当这类观念性的东西被研究者或批评者用于具体事件或问题思考时就有了一个超越现实具体的历史维度。詹姆逊谈到批评超越的历史根据时,用到了"距离"和"焦点"这类概念,"在这种较远的距离中,事件只是作为一个更大运动或模式的细节出现在我们面前"③。这便是一种超越视野。其次,对于现实的辩证思维。辩证思维是揭示矛盾、注重转化、强调扬弃(即否定之否定)的思维方式。它为对现实事件的批评提供了一个拒绝封闭与僵化的路径,它更倾向于寻找其中的不对应、不充分的东西,并揭示其构成原因的矛盾,从转化的角度发现新的求解方式。对这种否定现实合理性的观念,詹姆逊从辩证思维角度进行阐释,认为批评者在这种思维中能觉察到自己与自己的批评对象是一种同等的历史运动,前者不必然就依循着后者,因此批评者应把自己的立场纳入对于对象的否定。这样,黑格尔式的历史

 ① 弗朗西斯·马尔赫恩编:《当代马克思主义文学批评》,刘象愚、陈永国、马海良译,北京大学出版社2002年版,第12页。
 ② 王逢振主编:《詹姆逊文集第1卷:新马克思主义》,中国人民大学出版社2004年版,第60页。
 ③ 同上书,第45页。

终点的设定所带来的封闭或矛盾便迎刃而解。① 最后,创设批评对话的公共领域。这个公共领域可以是批评者自设的阅读与思考领域,也可以是他参与的有他者参加的研讨领域;在这样的公共领域中了解他者是次要的,彼此对话则是主要的,在对话中获得的对于自己既有看法的超越更是关键。对这种设立的批评对话的公共领域,钱中文称为交往与对话的领域。② 上述三个方面的支持,历史的、辩证的、对话的,是批评生产实现其精神超越属性所不可或缺的。

3. 批评生产的内部构成关系与外部生产关系

批评生产,具体地实现着艺术生产中生产要素的构成性的关系生产。不同构成要素在批评生产的关系中,通过批评并以批评过程为生产过程而彼此相互作用,进而把这种相互作用凝聚到批评的生产中,并最终以批评的成果样式呈现出来。这是一个前面所说的综合目的的实现过程,同时也是批评生产的物质属性与精神属性相互作用、综合实现的过程。

马克思从生产一般性角度所说的生产媒介着消费也媒介着产品,以及产品在消费中才得到最后完成的说法③,从生产、产品、消费三者相互作用的关系中,揭示了三者的关系构成与关系实在。这种生产一般性体现在艺术生产的批评生产中,则实现为批评者,批评对象,批评所对的接受者,批评的分配——把批评产品向接受者传达,批评产品的消费——接受情况,这五种要素的相互规定与相互作用。这样的相互规定与相互作用,并非自然而然的达成与实现。它的客观因素固然是这五种要素的客观实现的相互作用,它们在批评生产的现实过程中现实地关联着、影响着,因此现实地相互规定着;但更重要的是,这些要素的综合是具体地实现为批评者亦即批评主体的批评运作,他要把这种批评生产的关系构成,见诸他的批评。而不同的运作意识,运作综合目的性的理解,以及现实运作的智慧状况与运作协调水平,则直接决定着批评生产的内在关系的统一构成水平。

从批评生产的现实运作状况来说,批评的常态状况倒不是上述各批评要素综合实现的充实状况与和谐状况,而更是批评者自行其是的批评状况。涉及批评运作的智慧状况,即批评与批评的理论根据的关系——不言而喻的是,批评总是有一定的理论根据的批评,理论在批评中代表着批评对象的已被先行把握的一般性。

① 王逢振主编:《詹姆逊文集第1卷:新马克思主义》,中国人民大学出版社2004年版,第49页。
② 钱中文:《新理性精神文学论》,《钱中文文集》第三卷,黑龙江教育出版社2008年版,第366—367页。
③ 见《马克思恩格斯选集》第二卷,人民出版社1972年版,第94页。

在这方面常见的情况是批评与可用于批评的文学理论的脱节。当下很多批评者都表示,现有的文学理论难以用于现实的批评。这种情况的原因是双方的,从理论方面来说,它确实存在着不食文学作品与作品批评烟火而观念性地自说自话的状况,因此它无法对批评对象获有一般性的先在理解;从批评者方面来说,则他们出于某些原因,也包括上述理论远离文学的原因,往往更热衷于从其他方面提取批评的理论根据,而不从文学理论中提取。这造成批评与文学理论的相互疏远甚至隔绝。①批评与批评对象,二者的关联好像已顺理成章,其实不然,恰恰是批评与对象的关系,成为当下文学理论陷入争论的关系;文学理论的对象是否就是文学,是怎样的文学(文本与活动),是怎样的对象性研究,研究对象的什么,都存在不同程度的言说不清。就拿没有文学的文学理论即文学理论与文学对象不对应是否具有合法性来说,肯定与否定都能拿出不少理由。中国社会科学院张江提出的在国内外引起强烈反响的"强制阐释论",就是建立在理论应与对象相应的阐释论的基础上。②再有,批评产品与批评接受的关系,由于不少批评不是适应接受对象的批评,因此成为研究者孤芳自赏的批评。于是也就有了精英批评的孤独困境,有了大众批评无视精英的情绪话语包括谩骂。至于批评成果在批评消费中的分配情况,当下的困境在于,面对互联网的批评传媒,习惯了分析阐释、旁征博引的批评产品如何简练与非观念化。这类问题,都是批评生产内在关系如何协调的问题。

批评生产与外部生产的关系,亦即马克思在谈到生产及艺术生产一般性时所提出的不同生产之间互为生产的总体性关系。批评生产,是被其他生产与批评生产的相互关系所总体制约的关系。这类关系不仅影响与规定前面提到的生产的综合目的,而且影响与规定批评生产各构成要素的状况及相互构成性关系。不同的现实状况有不同的批评话题、不同的批评对象、不同的接受对象,及对于批评产品的不同的分配方式。忽略了外部生产对于批评生产的外部规定,则批评生产的变化与走向,批评生产的价值标准的嬗变,批评生产的消费(接受)状况的动态,便都难以把握。美国文化批评学者斯蒂芬·葛林伯雷用对话性解释批评的阐释与阐释的批评,他所说的这番话,很好地解释了批评生产在内部构成关系与外部生产的相

① 从事批评与批评理论研究的白烨就曾指出文学批评理论与文学理论"长期以来,都似乎是两条道上跑的车"(《重振批评的三大急务》,《文学报》,2015.11.4),这样的感受是有现实根据的。

② 张江认为文学理论与文学研究对象的关系,文学理论与文学批评的关系,应该是一体性的。他说:"我一直倡导,要建立'批评的理论'与'理论的批评',打通当下批评与理论彼此隔绝的状况,为批评构筑理论根基"(《文艺批评要的就是批评》,《文汇报》,2016.1.12)。这种关系构建的理论原因,就在于文学理论与文学对象的关系。关系不明确,则批评理论与理论批评的建构就难以展开。

互作用中所展开的关系构成性特点:"在文本和文化阐释中,存在不再是一个声音,而是许多声音:我们自己的声音,那些别人的声音,和那些过去、现实和未来的声音"①。批评生产,就是这多种声音的交响。

4. 批评生产的当下运行性

批评生产就其现实性而言,它总是当下运行的生产。那些已然完成的批评生产,就其完成的当时情况而言,也是当时的当下性的。批评运行的当下性是批评生产的时间属性。

批评生产的当下运作性,就艺术生产的一般性而言,即生产与消费的同一性,这种同一性唯有在当下的共时性中才能实现。生产,只要不是观念地提及,它便总是具体的进行着的生产。而且,生产中诸要素的总体关系,也总是共时性关系。当下的生产不是为了过去的需求,当下的对象批评也总是对象的当下批评。尽管批评的接受可以是对于过去文本的接受,但那接受也只能是当下阅读的接受。批评生产得于生产一般性的当下运作属性,使批评生产具有如下时间性特点:

① 批评生产的当下视野

视野是随时变动、随时调整的观望空间及意识空间,尽管这种观望与意识空间具有观望与意识的主体延续性,但总体说它不断地变化着。当下则是一个时间概念,短则就是目前这一片刻,长则是一个时段。在这个时段中的生活,有一些时段性特征及代表性的东西,如时代精神、时代主流、时尚、热点问题等,这都是当下的表述。批评视域就是这样的不断变化的空间与时间规定。在不同当下视域中,形成对于批评对象的不同理解与解释,批评者总是通过他对于对象的当下的理解与解释运作他的批评。

当下视域是批评生产的现实实在的规定,因此也可以说这是一种具有物质力量的规定。尽管当下视域中包含着当下的意识视域,但当下视域向对象敞开的意向以及引导意识活动展开的问题性,很多学者也都倾向于认为这里有一种"客观"的规定。因此,弗兰克·莫莱蒂从时间与空间角度阐释艺术也包括艺术批评的"真理时刻"时,特别提到"文类具有时间界限""文类也有空间界限",并进而指出文类的"空间界限,有时甚至比时间界限更具启发性——历史的启发性"②。P. D. 却尔

① 王一川主编:《批评理论与实践教程》,高等教育出版社 2005 年版,第 181 页。
② 弗朗西斯·马尔赫恩编:《当代马克思主义文学批评》,刘象愚、陈永国、马海良译,北京大学出版社 2002 年版,第 12 页。

指出,为批评提供解释根据的"意图说"虽然说法众多,但它们之间的联系以及现实地发挥作用,则只有"提出批评时才存在"①。这都是可以与批评生产联系起来进行批评运作的富于启发性的提法。这里的要点是确立一种把批评生产纳入当下视域的自觉意识。当下的一些批评沉浸在似乎缺少时空限制的趣味自由中,审美趣味的自由以及理论趣味的自由,把批评作为这种自由的演练场所,这导致批评锋芒的钝化。一些批评研究,把批评作为理论问题研究,却忽略了批评生产总是当下视域的生产。马克思从消费角度阐释艺术生产的产品一般性,强调的就是消费对于产品总是在即时中使之完成:"消费是在把产品消灭的时候才使产品最后完成",产品所以是产品,只是因为"活动着的主体的对象"。② 由此,从批评生产的角度说,作为产品的艺术批评,它的被消费(接受),它因被消费而成为批评的产品,也同样是发生在当下视域中。

② 批评生产的当下问题性

批评生产的当下视域集中通过当下问题性体现出来。路易·阿尔都塞认为没有办法提出问题这就是最严重的问题,这是"现实生活和有生命力的批判永远不能避开的问题"③。当下视野中的看、听、感受与思考等,都是以某种问题方式唤起关注并得以凝聚。问题是各种相关的实在现象与精神现象的某种隐含的内在关联性的纠结,是某些已有的关联不再通达而引发的矛盾与混乱,也是某些已具备了相关联的条件却无法关联的阻碍与促迫。这里有既往的当下积累,当下延续及当下展开。在这种关联性中,问题便成为相关现象的汇聚与召唤。而问题总是有其前提,有其背景,有其条件,甚至有其体系根据的。马克思的批判总是从问题入手,基于马克思艺术生产论的批评生产,也是求解问题的批评生产。

问题从生产角度说,就是消费需求,就是产品订单。问题的统一求解,就是批评的综合目的及各种要素的构成关系的调度与运用。提交的艺术批评,则进入消费(接受)并因此实现为产品。这个过程,就是当下视域的问题性的批评生产过程。

③ 批评生产的当下理解性

问题求解过程就是对于问题对象的理解与解释过程。这样的理解与解释,是既往经验与意识在问题召唤下的当下活跃与当下组织,并在当下活跃与当下组织中实现着批评的超越。

① P. D. 却尔:《解释:文学批评的哲学》,吴启之、顾洪洁译,文化艺术出版社 1991 年版,第 11 页。
② 《马克思恩格斯选集》第二卷,人民出版社 1972 年版,第 94 页。
③ 路易·阿尔都塞:《保卫马克思》,顾良译,商务印书馆 2006 年版,第 45 页。

作为批评生产运作过程的理解,不仅是对于对象的理解,也同时是理解的对象。这是因为对象一经被理解,它就成为被理解的对象。却尔在分析德国批评家彼得·蒙迪及沃尔夫冈·施特格米勒的批评理论时,特别强调了他们这方面的看法——"我们不能在什么是'本文中的'和什么是我们赋予它的这两者之间划出一条明确的界限";就在对这些事实进行说明的时候,"'批评家'就从这种说明中取回了他用来解释的背景事实"①。批评的生产是对于批评对象解释的生产,这也就是马克思所说的精神生产的属性。在这个过程中,解释的对象并没有改变它的原本形态,但对于批评而言,它却获得了被赋予某种精神整体性的形态。因此,批评所生产的不仅是批评,而且生产经由解释的批评对象,只是这对象存在于批评的精神生产中,已成为批评加工的精神对象。理解构入的对象继而成为被理解的对象,这样的对象被批评地理解,不同的批评方法便在理解中发挥作用,使理解成为不同方法的理解,如形式主义批评的理解、结构主义批评的理解、语言学批评的理解、文化学批评的理解等。而且,在这个过程中,批评生产的其他要素,也随之构入批评,这是一个一经进入批评生产,便当下地发生的过程。

三、批评生产的各要素互为中间环节地展开

综合目的性、综合构成性及综合运行性,这类属性的实现过程,是批评生产要素经由中间环节的展开过程。批评生产的各要素通过中间环节相互构成,并在这个过程中生产着批评产品。

如前所述,马克思从生产及艺术生产一般的角度,指出生产各要素在生产中不仅是互为的,而且是互为中介的,是互为中介的互为。由此,马克思阐释了生产何以达到综合。他说:"生产表现为起点,消费表现为终点,分配和交换表现为中间环节,这中间环节又是二重的,因为分配被规定为从社会出发的要素,交换被规定为从个人出发的要素。"②"生产媒介着消费,它创造出消费的材料,没有生产,消费就没有对象。"③"分配的结构完全决定于生产的结构,分配本身就是生产的产物,不仅就对象说是如此,而且就形式说也是如此。"④这类阐释,是对生产进行的动态

① P.D.却尔:《解释:文学批评的哲学》,吴启之、顾洪洁译,文化艺术出版社1991年版,第247页。
② 《马克思恩格斯选集》第二卷,人民出版社1972年版,第91—92页。
③ 同上书,第94页。
④ 同上书,第98页。

的、转换性的把握。在动态的生产过程中把握的这类相互作用、互为中介进而相互生成的要素范畴,从根本上说是实践论的。这是对西方确定的、恒常的、必然的对待世界的传统形而上学的否定,又是对黑格尔动态变化地把握世界的辩证法由精神实践向物质实践的扬弃。马克思的这一中间环节理论,在哈贝马斯那里被阐发为主体间性理论,由此使僵死的、刻板的、在概念中打圈子的西方传统形而上学获得了灵活应对的实践属性。

马克思的中间环节理论,为批评生产提供了一个不同要素互构互释的思维方式与研究方式。这种思维方式与研究方式的要点在于从每一个要素去思考相关的别的要素,从此要素求解彼要素,又在此要素中发现彼要素。这是一种在有机关联性中进行批评生产的方法,也是一种关系性地思考批评对象的方法。在这种方法中,每个进入生产、面对加工的现象、事件,便都不是孤立的,它们在关系的相关性中存在,并被其他要素的关系所规定,成为这类关系要素的综合性体现。西方的艺术批评,也包括中国20世纪以来的一些批评,拘泥于二元论,拘泥于非此即彼的线性否定论,造成对于批评对象的肢解、割裂。于是,本应是一体性的东西,被分解为某种单一的要素,如本质要素、内容要素、主题要素、形式要素,进而进行被概念所分解的单一性的批评;或者,进行彼此割断的不同方法的批评,而不同的批评方法之间,则近乎森严壁垒。于是,就有了作者死了、文本死了、读者死了之类的否定性的线性推衍的极端说法。其实,各种存在过的在一定历史阶段发生过重要影响的理论或思想以及方法,都没有死,也不可能死。它们是或显或隐,或强或弱地共时地存在于对象世界中的观念或理论,只是根据当时的历史现实状况,把其中的某一方面或层面强调了出来。这些先后被强调的东西,与对象世界相对应,在历史延续中,通过一系列马克思说的中介环节而由此及彼地转化。转化中,先前的化入当下的,当下的化入未来的,其中的变化与发展是必然的,变化与发展通过中间环节而彼此深化与生成也是必然的。

缺乏方法演进的中介环节的批评,在西方,包括形式主义批评、结构主义批评、新批评、新历史主义批评,以及女性主义批评等。这类批评所努力进行的,是一种在各自的方法中,各自标榜,努力与他者求异的思路。在这种思路中,批评生产的建立于中介环节的历史延续性及有机整体性基础上的实在状况被弱化甚至被否定了。以女权主义批评为例,男女两性经由爱情与家庭的中介环节常常被有意不提,被绕开,这便导致两性一体化关系的割裂,于是就有了对立于两性和谐与互补的女权之争与女权批评。发表人权宣言的妇女领袖奥伦比·德·古日(Olympe de

Gouges)就曾强调说:"妇女生来就是自由人,和男人有平等的权利。社会的差别只能建立在共同利益的基础之上"①。这种两性对立的观点,在西方女权主义批评中,一直在发挥作用。当然,在艺术生产与艺术生产中批评生产的现实实在的生产过程中,西方也出现了与这种现实实在的生产过程相对应的艺术理论与批评理论,如阐释——接受批评、后殖民主义批评、文化批评等。这类批评的生产性进行,证明着中间环节论的真理性。而在中国传统的文学批评中,这种中间环节性的有机整体性的文学批评,则是常态的批评,如有学者所列举的意境论批评、节奏论批评、人格论批评、象征论批评、印象论批评②等。这类批评的一个共性特点,就是把创作与批评的相互关系,建立在接受体验这一中间环节基础上。但问题是,这种传统的综合一体性的批评范式,却在一段时间里受西方二元论、概念化思维方式的影响,面临当下转换的困境。

在理论思维及理论表述中,世界的相关联要素不应是以相应范畴的简单并列方式、叠加方式完成,而应以中介范畴的构入来完成。如人与车,是通过驾驶行为而一体化,驾驶行为便既是一个实在的中介环节,又是一个提炼出来的对人与车关系进行表述的中介范畴。

这就提出了一个批评生产的中间环节的范畴论问题。中间环节在批评生产中需要有与中间环节相对应的中介范畴,中间环节是在批评生产中发挥作用的现实实在状况,中介范畴则是对这种实在状况的精神把握的批评运作。马克思在《〈政治经济学批判〉导言》中提出的那些生产一般的范畴,如生产、分配、交换、消费,就既是生产的相关要素,又是这类包含相关要素的中间环节的范畴。对这类范畴(概念),在综合性或是总体性批评生产中的重要性,詹姆逊认为阿尔都塞提出的关于因果律的历史形式的理论至关重要。詹姆逊引用阿尔都塞的说法,即"结构因果律","恰恰是为了处理整体对其各个因素的功效性而设计的,即莱布尼茨的表现概念"③。这里,"表现",就是一个中间环节的范畴,通过它,与因果律相关的各种要素便被综合进来。

当下,中国批评生产按照批评生产的综合性而言,需要可以发挥综合作用的文学理论积极地参与进来,构入进来。而当下这套文学理论之所以难以被批评接纳,一个重要原因,是这套文学理论既缺少像传统文论中意境、节奏、人格、修养、情境、

① 转引自王一川主编:《批评理论与实践教程》,高等教育出版社2005年版,第222页。
② 王一川主编:《对中国现代批评理论的体例划分》,《批评理论与实践教程》,高等教育出版社2005年版。
③ 王逢振主编:《詹姆逊文集第2卷:批评理论和叙事阐释》,中国人民大学出版社2004年版,第149页。

风骨、形神、文气之类因其是有机整体的因此是可以在有机整体的各方面发挥中间环节作用的范畴;相对于西方而言,则又缺少那类意志、绵延、情结、原型、象征、表现等中间环节范畴的转化性研究。马克思说:"在整体向着以一个比较具体的范畴表现出来的方面发展之前,在历史上已经存在。在这个限度内,从最简单上升到复杂这个抽象思维的进程符合现实的历史过程。"①这是说,在思维中,包括批评生产的思维运作中,由某些单一要素的简单范畴,上升到较为复杂的总体的综合的范畴,引入介于简单范畴与综合范畴之间的比较具体的中介范畴,不仅是必要的,也是符合现实的历史过程的。由此说,批评生产是中间环节相互作用的展开过程的说法,对于当下中国文学理论的建构意义在于,它提示着适应于批评的文学理论,应根据批评生产的现实需求,积极地建构与提升一些与批评生产的中间环节相对应的中介范畴。

① 《马克思恩格斯选集》第二卷,人民出版社 1972 年版,第 105 页。

论文学批评的境界

杨守森
山东师范大学文学院

文学批评,本应是推动文学发展的重要力量,且,卓越的文学批评本身,就是文学生产的重要组成部分。但在 20 世纪的中国文学史上,文学批评的贡献远不如文学创作,更找不出具有世界性影响的批评大师。20 世纪 80 年代以来,文学批评虽然伴随着文学创作而活跃,但就其实质性内容而言,仍缺乏创造活力,或滞后于文学创作。1998 年,在《北京文学》第 10 期发表的《断裂:一份问卷和五十六份答卷》中,韩东曾经十分尖刻地指出:"当代文学批评并不存在,有的只是一伙面目猥琐的食腐肉者,他们一向以年轻的作家血肉为生,为了掩盖这个事实他们攻击自己的衣食父母,另外他们的意识直觉普遍为负数。"韩东的话也许不无情绪化的偏激,但文学批评的不尽人意则是事实。那么,怎样才能更好地进行文学批评?本文拟结合相关个案,从批评形态以及与之相应的批评境界着眼,予以具体分析。

一、文学批评的四种基本形态

相对而言,古往今来的文学批评,大致上可以归纳为以下四种基本形态。

1. 复述归纳式

这一批评形态的基本特点是,文章的主体是对作品情节及人物的复述介绍,虽有明确的评判性的价值归纳,但其评判往往是浅显的、空泛的、简单化的,有时是情绪化的。

在 20 世纪的中国文坛上,最常见的即是这类文章,其中有不少甚至是出于名流权威的笔下。茅盾曾这样评论王统照的长篇小说《山雨》:先是引述王统照本人的自述说明作者的写作动机,继而分类复述介绍作品中的人物,最后得出结论:"全书大半部的北方农村描写是应得赞美的。到现在为止,我们还没有看见过第二部这样坚实的农村小说。这不是想象的概念作品,这是血淋淋的生活记录"。作品的缺点是:"故事的发展不充分,并且是空泛的,概念的。全书最惹眼的'地方色彩'在那后半部中也没有了"。"第二十五章的感伤气氛破坏了全书的一贯性"。① 茅盾的这篇评论,就未免过于粗疏浅显,因为其基本见解,并没有超出他在文章中已经征引的王统照本人"意在写出北方农村崩溃的几种原因与现象""后半部结束得太匆忙"之类自述。另如冯雪峰曾这样评论杜鹏程的《保卫延安》,认为这部小说"是够得上称为它所描写的这一次具有伟大历史意义的有名英雄战争的一部史诗的。即使从更高的要求或从这部作品还可以加工的意义上说,也总是这样的英雄史诗的一部初稿"。"以这部作品所已达到的根本史诗精神而论",是"可以和古典文学中不朽的英雄史诗(例如《水》、《塔拉斯·布尔巴》、《战争与和平》等)比较的"。② 冯雪峰的评论视野无疑是宏阔的,可惜其"宏论"之下的分析是空泛的。文中除了对作品内容与人物的复述介绍,以及反复出现的"伟大力量的合奏""革命战争的伟大精神""革命英雄主义精神""大无畏精神""庄严伟大的奋勇前进的力量""党中央和毛主席的英明领导"之类赞美之词之外,对于《保卫延安》究竟何以够得上"史诗"之作,到底哪些方面能与《战争与和平》之类名作相比,读者终不得而知。且既然说是"史诗",为什么又说是"史诗的初稿"?"史诗"作品的标准到底是什么?亦令人迷惑不解,只能叫人怀疑作者本人在作出"史诗"判断时,实际上是底气不足的。

目前,在我国的某些文学刊物(如在国内文学界影响颇大的《作品与争鸣》等)上发表的评论文章,大多亦存在此类不足。这一形态的批评,尤其已越来越广泛地见于报纸、广播,以及新兴的互联网之类媒体。由于快捷性、及时性与大众性等特点,这类批评已有"传媒文学批评"或"大众媒体批评"之称。

2. 体悟阐释式

体悟阐释式即不重价值判断,更注重对作品的语义、技巧、情感、意味及整体内涵的个人化体悟、理解与阐释的批评方式。如倡导印象主义批评的法国小说家法

① 茅盾:《茅盾论中国现代作家作品》,北京大学出版社 1980 年版,第 203、202 页。
② 李庚主编:《中国新文艺大系 1949—1966 评论集》,中国文联出版公司 1994 年版,第 132、144 页。

朗士曾经宣称:"关于莎士比亚,关于拉辛,我所讲的就是我自己"。① 符号学美学家苏珊·朗格强调:"艺术的成败要通过直觉来认识,否则根本无法认识"。② 英美"新批评派"的理论家们主张,文学批评要运用"细读"(close reading)的方法,发现语词中隐含的意义。美国读者反应批评理论的代表人物费希认为,在文学作品中,"一句话的经验,它的全部经验,而不是关于它的任何评论(包括我可能作的任何评论),才是它的意义所在"。因此,文学批评的目的就是忠实地描述阅读活动中的经验体会,"分析读者在阅读按时间顺序逐一出现的词时不断变化发展的反应"。③ 中国现代批评家李健吾亦曾提出过与法朗士相近的见解:"什么是批评的标准?没有。如若有的话,不是别的,便是自我……犹如王尔德所宣告,批评本身是一种艺术。"④这些作家、理论家所推崇的正是体悟阐释式批评。另如在中国古代文学批评史上,在孟子的"以意逆志"、钟嵘的"滋味说"、刘勰的"披文入情"等主张中,见出的亦是重体悟阐释的批评原则。

从批评实践来看,如新批评派的布鲁克斯与沃伦这样评论海明威的短篇小说《杀人者》:

> "涅克站起身来。他以前嘴里从来没有塞过毛巾。他说:'妈的,碰上什么鬼了?'他尽量摆出一副洋洋得意的样子"。嘴巴被人堵上,你在惊险小说里经常看到,但是却不会遇上;反应首先是兴奋,几乎是惊喜,至少也是显示男子气概的好时机(在此或许值得指出:海明威用的是"毛巾"这一具体的词,而不是"塞嘴物"这一通称。确实,"毛巾"一词胜过"塞嘴物"一词,因为它能造成感觉印象,使人联想到粗糙的织物和它吸干唾沫使嘴膜干燥难受的作用。但是这个词能产生实感的长处被另一个长处压打了;在惊险小说里毛巾就是"塞嘴物"的化身,在这篇小说里,惊险小说里的陈词滥调成了现实)。整个事件的写法——"他以前嘴里从来没有塞过毛巾"——使得表面看来是现实主义的细节描写起到了暗示的作用,指向最后的发现。⑤

主张印象批评的中国现代批评家李健吾先生,曾这样评论巴金的作品:

> 巴金先生仿佛一个穷人,要为同类争来等量的幸福。他写一个英雄,实际

① 伍蠡甫主编:《西方文论选》下卷,上海译文出版社1979年版,第267、271页。
② 苏珊·朗格:《情感与形式》,刘大基等译,中国社会科学出版社1986年版,第472页。
③ 王逢振等编:《最新西方文论选》,漓江出版社1991年版,第63、58页。
④ 郭宏安编:《李健吾批评文集》,珠海出版社1998年版,第184页。
⑤ 赵毅衡编选:《"新批评"文集》,中国社会科学出版社1988年版,第427页。

要写无数的英雄;他的英雄炸死一个对方,其实是要炸死对方代表的全部制度。人力有限,所以悲哀不可避免;希望无穷,所以奋斗必须继续。悲哀不是绝望。巴金先生有的是悲哀,他的人物有的是悲哀,但是光明亮在他们的眼前,火把燃在他们的心底,他们从不绝望。他们和我们同样是人,然而到了牺牲自己的时节,他们没有一个会是弱者。不是弱者,他们却那样易于感动。感动到了极点,他们忘掉自己,不顾利害,抢先做那视死如归的勇士。这样率真的志士,什么也看到想到,就是不为自己设想。但是他们禁不住生理的要求:他们得活着,活着完成人类的使命;他们得爱着,爱着满足本能的冲动。活要有意义;爱要不妨害正义。此外统是多余、虚伪、世俗,换句话,羁缚。从《雾》到《雨》,从《雨》到《电》,正是由皮而肉,由肉而核,一步一步剥进作者思想的中心。《雾》的对象是迟疑,《雨》的对象是矛盾,《电》的对象是行动……茅盾先生拙于措辞,因为他沿路随手捡拾;巴金先生却是热情不容他描写,因为描写的工作比较冷静,而热情不容巴金先生冷静。失之东隅,收之桑榆,他用叙事抵补描写的缺陷……读茅盾先生的文章,我们像上山,沿路有的是瑰丽的奇景,然而脚底下也有的是绊脚的石子;读巴金先生的文章,我们像泛舟,顺流而下,有时连你收帆停驶的工夫也不给。①

中国古代文学史上的评点式批评,大多亦可归于此类,如脂砚斋如此评点《红楼梦》:

> 以顽石草木为偶,实历尽风月波澜,尝遍情缘滋味,至无可如何,始结此木石因果,以泄胸中悒郁。古人之"一花一石如有意,不语不笑能留人",此之谓也……自黛玉看书起分三段写来,真无容针之空。如夏日乌云四起,疾闪长雷不绝,不知雨落何时,忽然霹雳一声,倾盆大注,何快如之,何乐如之,其令人宁不叫绝!

可以看出,布鲁克斯与沃伦通过细读,抓住关键词语,对海明威作品的体悟与阐释是精到的,有着增强读者阅读感受,加深读者印象的作用;李健吾由自己的感觉体验入手,以激情洋溢的语言与灵动的笔调,对巴金小说的评论也是卓有见地的,有助于读者认识理解作家笔下人物的个性追求、心灵世界,以及不同作品的整体意旨、作家的创作特点等;脂砚斋对《红楼梦》的会心评点,亦深得后人赞赏。但

① 郭宏安编:《李健吾批评文集》,珠海出版社1998年版,第34—36页。

这类批评,又总让人觉得,灵动有余而科学评价不足;热情有余而深入分析不足;局部性体悟有余而整体性把握不足。

3. 分析评判式

这类批评的特征是,从某种理论视野出发,或依据一定的艺术规则,在阐释体悟的基础上,以清晰的语言,对作品隐含的人生、社会、审美等方面的内涵与意义,对作品的成就或不足,作出明确的价值判断,并进一步探求文学艺术活动的内在规律。在20世纪的中国文学批评史上,王国维、李长之、胡河清等人的某些文章,当属于这一批评形态。

王国维曾经借用叔本华"生活之欲乃人生痛苦之源"的悲剧哲学观,对《红楼梦》首次作出了全然不同于已有评点派、考证派的深刻分析,认为与乐天精神相关,中国的戏曲小说,无不有乐天色彩,常见"始于悲者终于欢,始于离者终于合,始于困者终于亨","善人必令善终,而恶人必罹其罚"的大团圆结构,而《红楼梦》则与之相反,乃"彻头彻尾之悲剧也"。书中人物,无不与苦痛相始终,而其苦痛之源,正是叔本华所说的人性之欲;而贾宝玉之出家,见出的正是值得肯定的解脱之精神。王国维正是据此,称颂《红楼梦》是写出了"人类全体之性质"的"宇宙之大著述"。①

李长之这样评论巴金的《憩园》:"它的内容犹如它的笔调,太轻易,太流畅,有些滑过的光景。缺的是曲折,是深,是含蓄。它让读者读去,几乎一无停留,一无钻探,一无掩卷而思的崎岖。再则他的小说中自我表现太多,多得让读者厌倦,而达不到本来可能唤起共鸣的程度。"甚至对鲁迅的某些作品,李长之也给予了尖锐的批评,他认为《头发的故事》《一件小事》《端午节》《在酒楼上》《肥皂》《兄弟》等,"写得特别坏,坏到不可原谅的地步"。"有的是因故事太简单,称之为小说呢,当然看着空洞;散文吧,又并不美,也不亲切,即使派作是杂感,也觉得松弛不紧凑,结果就成了'吗也不是'的光景"。② 李长之不仅指出了鲁迅某些城市题材的小说缺陷,且曾进一步分析道:"鲁迅不宜于写都市生活,他那性格上的坚韧,固执,多疑;文笔的凝练,老辣,简峭都似乎更宜于写农村。写农村,恰恰发挥了他那常觉得受奚落的哀感,寂寞和荒凉,不特会感染了他自己,也感染了所有的读者。同时,他自己的倔强、高傲,在愚蠢、卑怯的农民性之对照中,也无疑给人们以兴奋与鼓舞。都市生活却不同了,它是动乱的,脆弱的,方面极多,书面极大,然而松,匆促,不相连属,像使

① 干春松、孟彦弘编:《王国维学术经典集》(上),江西人民出版社1997年版,第58、59、68页。
② 郜元宝、李书编:《李长之批评文集要》,珠海出版社1998年版,第164、181、75页。

一个乡下人之眼花缭乱似的,使一个惯于写农民的灵魂作家,也几乎不能措手。在鲁迅写农民时所有的文字优长,是从容,幽默,带着抒情的笔调,转到写都市的小市民,却就只剩下沉闷、松弱和驳杂了"。①

胡河清这样评论王朔与刘震云:"王朔最大的本事就在'造句',而在谋篇布局上往往很粗糙,没有什么新意,经常是用一些老掉牙的故事套子,所以他的故事管不住句子"。他的造句学的是"钱锺书体",但因国学根底太浅,"有些尖刻的话还没有功力刨到根子上"。"刘震云有中国历史学家的慧眼,把中国社会中人与人的关系看得透彻得了不得,这是他的优长。但这种优势也伴随着一种弱点,就是他只懂得权力关系对人的影响,而对种种高度个人性的人性范畴,诸如潜意识、精神恋爱、本能冲动以及文化血缘的深层积淀、佛道慧根等等,基本上了解得还非常肤浅……刘震云的人物都像是一些活动权力关系网中的简单符号,从中破译不出什么复杂的文化生命信息"。②

在上述批评个案中,对于作品,批评者虽然同样有着独到的体悟与阐释,但不是停留于此,而是力避情绪倾向的干扰,以清醒的理性思维,自觉地上升到价值判断,并对价值构成的原因、艺术创作的内在规律等,进行了深入细致的分析探讨。

4. 提升创造式

提升创造式指批评家能够结合对相关作品的分析探讨,深化完善某些既有理论;或通过对作品内在奥妙的独特把握,提出新的理论范畴,乃至借此创建新的理论体系。

在中国古代文学理论史上,自唐人王昌龄(学界疑为托名)于《诗格》中提出诗歌"意境"说之后,一直为后人所推重,但究竟何为"意境",很少有人说得清楚。是王国维在《人间词话》《宋元戏曲考》等著作中,结合具体的作品评论,完善了这一中国古代诗学的重要命题。同理,关于典型人物的理论,虽早已见之于狄德罗、黑格尔、马克思等人的论著,但这并不妨碍后来的别林斯基在这方面仍有自己的重要贡献。别林斯基认为,典型人物是个别与一般、特殊与普遍、有限与无限、偶然与必然的统一体,如普希金笔下的奥涅金、达吉雅娜,果戈理《涅瓦大街》中的庞罗果夫等,即可谓典型人物,这些人物的特征正是,"已经由专有名词化为普通名词";即既是

① 郜元宝、李书编:《李长之批评文集》,珠海出版社1998年版,第76页。
② 王晓明、王海渭、张寅彭编:《胡河清文存》,生活·读书·新知上海三联书店1996年版,第16、21页。

"独一无二"的,又是"整个阶级,整个民族,整个国家!"①从读者接受的角度来看,典型人物"都是似曾相识的不相识者"(或谓"熟悉的陌生人");从作家创作角度来看,典型化是基本的艺术法则,是一位作家创作个性与创作才能的标志。别林斯基这些曾经产生了重大影响、至今仍不乏启示意义的论断,也正是通过对普希金、果戈理等作家作品的深入分析探讨,在批评过程中,进一步完善与提升前人见解的结果。

在文学批评领域,也有另外一些极具才识的批评家,在批评过程中,创造了全新的理论范畴与理论体系。如巴赫金在陀思妥耶夫斯基的小说中发现,陀思妥耶夫斯基是一位艺术形式的最伟大的创新者,他突破了"基本上属于独白型(单旋律)的已经定型的欧洲小说模式",乃至欧洲美学的一些基本原则,创造了一个"复调世界"。② 正是在此基础上,巴赫金提出了以"对话""复调""狂欢"为核心概念的新颖独到的小说理论。萨义德(赛义德)亦主要是在分析批评狄更斯、奥斯汀、夏洛蒂·勃朗特、福楼拜、康拉德、加缪等欧洲作家作品的过程中,发现"在19世纪到20世纪初期的英法小说中,帝国事实的暗示几乎无处不在"③,得出了欧洲小说与帝国主义事业之间存在同谋关系的论断,并进而形成了影响深远的东方主义(或曰"后殖民主义")文学理论的。在中国古代文学史上,通常被视为文学理论著作的刘勰的《文心雕龙》,其实,从主体内容来看,也是一部杰出的文学批评著作。在这部著作中,刘勰正是在对众多作家作品的分析评论过程中,创建了相当完备的中国古代文学理论体系。

与分析评判式相比,在提升创造式的批评中,虽然同样有其对作家作品的价值判断与分析,但两种批评形态之间,又是存在本质区别的,这就是:前者所依据的是已有的尺度与规范,后者所依据的则是批评家在分析研究作品时自己提升或创造的新的尺度与规范。从批评家的主体视角来看,前者更注重的是对作家作品本身的分析评判,后者更注重的是理论的开拓与创造。在诸如刘勰、王国维、别林斯基、巴赫金、萨义德等这样一些世界一流的批评家的论著中,体现出来的正是这样一种批评风貌。

① 伍蠡甫、胡经之主编:《西方文艺理论名著选编》中卷,北京大学出版社1986年版,第283、285页。
② 巴赫金:《陀思妥耶夫斯基诗学问题》,白春仁、顾亚铃译,三联书店1988年版,第30、24页。
③ 爱德华·W.赛义德:《赛义德自选集》,谢少波、韩刚等译,中国社会科学出版社1999年版,第220页。

二、文学批评的四重境界

以上概括的四种基本批评形态,虽然都有独立存在的价值与意义,但所达到的层次,对人类文学活动的影响,又是大有区别的。这儿所说的批评境界,即是就批评文章所达到的意义层次与价值高度而言的。上述四种批评形态,相应而成的,正是依次由低向高的四重批评境界。

第一,传播文学信息。

这是由复述归纳式批评体现出的批评境界。复述归纳式批评,因其浅显易懂,观点明确,能够为更大范围的读者所接受,自然是具有活跃文化生活,广泛传播文学信息之作用的。但因缺乏对作品价值构成及创作成败原因的深入分析,尚无助于读者对作品的深入理解,也无助于促进作家创作水平的提高,因此还只能算是文学批评的最低境界。

在谈及文学批评的作用,福克纳曾经讥讽道:"评论家其实也无非是想写句'吉劳埃(第二次世界大战期间美国兵的代名词——原注)到此一游'而已。他所起的作用决不是为了艺术家。艺术家可要高出评论家一筹,因为艺术家写出来的作品可以感动评论家,而评论家写出来的文章感动得了别人,可就是感动不了艺术家。"①福克纳所不满的,恰合于此类批评。其实,仅能达到传播信息境界的批评文章,不仅感动不了艺术家,也是很难感动一般"别人"的。

在复述归纳式批评中,稍见高妙一点的做法是:简单比照,即将作品内容与相关的生活事理及思想艺术方面的某些信条加以比较,而后得出诸如"真实地反映了现实生活""写出了生动鲜明的人物形象""表现了何种社会意义"之类赞语。但这类文章,同样因批评者缺乏个人创见,除了传播信息之外,亦缺乏真正的文学批评价值。

至于目前时常可见的某些以"大捧""大骂"两种极端化方式,以制造"新闻热点"为目的的某些"传媒批评",则不仅不具文学批评价值,其信息传播价值,也是难以体现的。

第二,丰富作品内容。

这是由体悟阐释式批评能够达到的批评境界。由于体悟阐释式批评中有着对

① 崔道怡等编:《"冰山"理论:对话与潜对话》上册,工人出版社1987年版,第105—106页。

作品意味的深入细致的开掘,不无发人深思的对作品技巧的体悟,因此,已不再像复述归纳式批评那样,主要价值表现在传播文学信息,而是丰富和补充了作品的内涵,可以增强读者对作品及作家创作个性的认识;由于体悟阐释式批评的情感化、艺术化色彩,具有很强的可读性。但就其批评境界而言,所达到的仍是较低的层次。

更注重批评者个人直觉印象的体悟阐释式批评,亦如复述归纳式批评,同样缺乏对作品价值构成及创作成败原因的深入分析,同样难以给予读者与作者更多的启示。李长之先生曾经指出:"在日常生活中,假说有一个人说出一套话来,别人不知道他说的什么,这在说者听者是如何苦恼的事。这就需要一个人,他是能够听明白的,乃用更方便的话,也许更简要,把那说者的意思,翻译或指明给听者;于作者读者之间,批评家最低限度是也要尽了这样任务。"[①]显然,李长之先生的看法是,在文学批评中,对作品的体悟与阐释是必要的,但这只能是最低限度的任务。而这样一种仅是尽了"最低限度的任务"的批评,自然尚欠缺真正的批评价值。

体悟阐释式批评,虽然表现出应有的独立意识,但如果像法朗士所主张的"我所讲的就是我自己",有时也就难免脱离作品,成为随心所欲的自说自话;像李健吾所主张的否定批评标准,批评也就失去了客观性与公正性;像英美新批评及中国古代的某些评点之作那样,只是注重局部的语义、技巧的体悟与阐释,就难以从整体上判定作品的优劣。由于片面的主观化追求,在这类批评中,一部极为低劣的作品,也可能因其某些方面的长处而被阐释得天花乱坠,这自然也就丧失了文学批评之为"批评"的本质特点。

第三,探讨创作规律。

这是与分析评判式批评相对应的批评境界。在分析评判式的批评文章中,由于不仅有着对作品语义与技巧的体悟与阐释,同时亦有常人甚至是作者本人未曾意识到的价值内涵的分析,以及关于作家作品成败得失之原因的探讨,并进而上升到对创作规律的探讨,因而所达到的自然是更为理想的批评境界。无论读者还是作者,都能在这样的批评境界中,得到更多的启迪与教益。

王国维关于《红楼梦》是"悲剧中之悲剧",是"宇宙之大著述"之类不同于前人的论述,无疑可以使读者从更高的审美价值与哲学价值层次上理解这部文学名著的非凡之处,并意识到文学创作的更高要求。李长之对鲁迅某些城市生活题材的

[①] 郜元宝、李书编:《李长之批评文集》,珠海出版社1998年版,第380页。

小说的尖锐批评,不仅为读者提供了观察鲁迅作品的另一种眼光,更为重要的是,通过冷静的学理分析而得出的关于鲁迅创作得失原因的论断,有着总结创作规律,促进创作进步的重要意义。像胡河清那样对王朔小说的"缺乏新意",对刘震云小说缺乏丰富文化内涵之类的分析,则不仅有助于读者正确认识相关作品,对作者本人进一步把握艺术创作规律,提高创作水平,也必定是会大有启发的。可以相信,面对这样的批评,即使对批评深表反感的里尔克、福克纳这样的作家,恐怕也是难以否定其独立价值的。中国当代的文学批评,如果能够达到这样的境界,即如言辞偏激的韩东、朱文等人,也不会将其说得一钱不值了吧。

但在分析评判式批评中,由于批评家所依据的文学理念与价值尺度等,尚不具本人的提升性与创造性,因此也就制约了这类批评境界的进一步提高。如在李长之、胡河清等人的批评文章中,所依据的仍不过是人所共知的文学作品应该真切生动,应该更富有人性的历史的文化内涵,人物性格应该有机统一之类既有的创作规则。也就是说,这类批评家的才能,很大程度上还只是表现在他们对某些既有理念与规则的精当运用,尚难见出从作品中提升新的理念与规则,或创造新的理论范畴与理论体系的能力。因此,这类批评,虽然有着令人信服的对作品的分析评判,但尚不能开拓新的艺术视野,更无助于推进理论本身的发展。

第四,开拓思想空间。

这是文学批评的最高境界。在与之相对应的提升创造式批评中,由于批评家已不再是从既有的理论观念出发,关注的重心,也已不再仅仅是作家作品本身,而是注重提升某些理念与规则,或于作品中发现某些隐含的新的理论思想,因此,这样的批评成果,也已不再仅具文学批评意义,而是具有了文艺思想的开拓意义。

在刘勰的《文心雕龙》,王国维的《人间词话》,别林斯基、巴赫金、萨义德这样一类批评大家的论著中,我们看到的正是这样一种境界。王国维的《〈红楼梦〉评论》虽然也是有很高水平的批评著作,但其影响之所以比不上《人间词话》,原因就在于,在《〈红楼梦〉评论》中,王国维虽有新的发现,但因其发现依据的是叔本华的理论,尚无助于理论本身的发展;而在《人间词话》中,依据的则是他自己对"意境"的独到见解,因而更具备了理论开拓价值。读过《〈红楼梦〉评论》,读者的收益只是对《红楼梦》本身认识的提高,而读过《人间词话》,人们除加深了对他所论及的作品的认识之外,又能从他"自然"与"本色"、"造境"与"写境"、"隔"与"不隔"、"有我之境"与"无我之境"等关于"意境"的理论见解中得到启发。同理,别林斯基对于后世的影响,除了他对普希金、果戈理等作家作品的独到分析与评价之外,又有经他于批评过程中

提升完善的关于典型人物的理论。另如巴赫金的"复调结构",萨义德的"东方主义"之类文学观念,甚至早已超越了与之相关的作家作品,而成为广为人知的文学理论范畴;甚至已超越了文学现象,而具有了促进人类文明发展与历史进步的更为深远的价值内涵。因此,这样的批评家,已理所当然地被人们视为世界级的思想家。

批评形态与批评境界之间,当然亦非完全对应。同一批评形态的文章,亦有优劣高下之分。如同是体悟阐释式批评,有的能够如同李健吾先生的文章那样,虽然深入分析评价不足,但对作品的切身体验,对作家创作特点的把握,是达到了高超境界的。而有的文章,则自说自话,虚浮空泛,脱离作品实际。这后一类文章,自然也是不可能达到相应批评境界的。同是分析评判式批评,有的能够如同李长之、胡河清的文章那样,虽然是从已有的理论出发,但缘其理论运用的精当,学理分析的严谨,论断的令人信服,而具有了真正文学批评的价值。而另有许多此类文章,依据某种理论时,往往生搬硬套,牵强附会,甚至是削足适履。这类批评,不仅达不到相应的批评境界,甚至不可能有什么批评价值。在成功的分析评判形态的文章中,另一特别值得注意之处是:批评家善于运用新的理论见解与理论视角,如王国维评论《红楼梦》用的是对于当时的中国学界来说尚是新思潮的叔本华的哲学观,胡河清是从"文化血缘"的角度分析刘震云的作品的。这类新理论与新视角,本身就是具有启发意义的,用之于文学批评,也就更易得出新的见解。而另有许多文章,如目前仍时常见之于国内批评界的从"反映现实生活""启蒙""异化"等角度立论的文章,所依据的理论观念虽然正确,但因其本身的陈旧,也影响了批评的价值。

三、高层次批评境界的实现

由四重批评境界可知,以信息传播为主要功能,更多见于业余作者或媒体记者的复述归纳式批评,严格地说,还算不上真正的文学批评。主要呈现为"读后感"特征的体悟阐释式批评,也还因其缺乏充分的分析论证而批评意味不足。从中外文学批评史来看,那些卓有成就的批评家,至少是达到了批评的第三重境界的。那些被视为一流的批评家,则是达到了第四重批评境界的。

而要达到第三重境界,一位批评家必须具备如下的素质:

要有广博的专业理论。只有如此,才能及时运用最新的或鲜为人知的观点方法,对作家作品作出超越前人的独到分析与评判。如学者叶嘉莹先生在《从女性主义文论看〈花间〉词之特质》一文中,借用自己谙熟的西方女性主义文学理念与方

法,这样评析了中国晚唐时代的《花间》词。叶嘉莹发现,《花间》词中的优秀作品,大多具有这样的特点:是一位有着很高文化修养的男性词人,在设身处地地以一个女子的口吻,抒写女性意识与女性感情,如温庭筠的《菩萨蛮·小山重叠金明灭》等。叶嘉莹认为,这类词作体现出的正是西方女性主义文学理论所说的"双性"特征。缘其"双性"特征,这类词作中的女性,不再是浅俗作品中常见的带有情欲的男性眼光中的女性,而是具有了"象喻"意味,能够给人以"兴于微言"的丰富联想,具有了"以道贤人君子幽约怨悱不能自言之情"的可能性。而这正是中国古代词作的独特审美价值之所在。在关于中国古代词作的研究领域,叶嘉莹先生的这类见解,自然是有创新性的。

要有深邃细腻的文学眼光。只有如此,才能洞彻幽妙,透过作品的字里行间,捕捉到作家内心的秘密;才能敏锐地发现作品的成败得失,做出令人信服的评判。如在胡河清的《重论孙犁》一文中,我们看到的正是作者的这样一种才能。胡河清注意到,孙犁在一篇散文中忆及当年在延安的时候,领导安排邵子南与他同住,他不同意,接下来有这样一段话:"领导人没有勉强我,我一个人仍然住在小窑洞里。我记不清邵子南同志搬下去了没有,但我知道,如果领导人先去征求他的意见,他一定表示愿意……我知道,他是没有这种择人而处的毛病的。"胡河清正是抓住这话,对孙犁的人格特征与作品意蕴进行这样一种真正可以称得上是鞭辟入里的分析评判:"'领导人没有勉强我'一句,是照顾领导的面子;'但我知道……我知道……'以下,则扬邵子南而抑己。这表明他的文字背后深藏着一种对人际关系的病态的敏感",流露出的是与中国传统儒家文化人格相关的对别人的防范意识,表现了孙犁的人格分裂状态,即一半灵魂体现着对独立的要求,另一半是承袭了传统儒风的谨小慎微,谦以自牧。而在强势的主体文化的迫压之下,后者日趋强盛。胡河清进一步指出,正是与其顺从性的、怨而不怒的"儒风"相关,"孙犁的文本,则几乎具备了一切'婉约派'的美学特征。他的叙述语调,是高度柔情化的"。他在《新安游记》中偶尔闪现过的"人民神圣抗战中外在与内心"交织的淋漓血光,悲壮之气,未能得以发展,从而影响了孙犁的创作高度。这样一种深入骨髓的评论,才称得上是真正的文学评论。

对于评论家,人们常常要求要有说真话的勇气。敢于说真话,当然是重要的。只有敢于说真话,才能像李长之那样,即使面对鲁迅这样已享盛誉的一代大家,也敢于提出自己不同的批评意见。然而,一位成功的批评家,在具有说真话的勇气的同时,更要具备说真话的能力,即所谓"有胆有识"。而广博的专业理论、文化视野

与深邃细腻的文学眼光,正是决定其"识"的基本条件。如果乏此条件,由勇气而生出的也许只能是无知妄说,胡言乱语。

而要达到第四重境界,批评家当然要有更高的素质。

一是元理论的思维能力。在能够达到第三重境界的批评家那儿,表现出来的往往还是对某些既有理论与规则的信奉。而在达到第四重境界的批评家那儿,表现出的则是,立足于社会现实的变化,在从事文学批评活动的同时,修正、发展已有的理论与规则。如卢卡契、马尔库塞、阿多诺、本雅明等西方马克思主义批评家们,坚持的虽仍是马克思主义的基本立场与原则,用的也是马克思当年所提出的"现实主义""异化"之类概念,但卢卡契所说的包含了人道主义精神的"伟大的现实主义",马尔库塞等人所批判的发达资本主义条件下人的"异化"现象,与马克思、恩格斯的本原思想已有极大的区别。

二是超文学的视野。如果说,在达到第三重境界的批评家那儿,批评视野基本上还是局限于文学本身的话,那么,在达到第四重境界的批评家那儿,其视野中已不仅仅是文学,而是社会矛盾、文化冲突、人性追求、历史进步这样一些更深层次的问题。如马克思、恩格斯正是从当时的阶级对立与历史趋向出发,评论拉萨尔、巴尔扎克等人的作品,从而创建了独立的文学理论体系的。后世的卢卡契、马尔库塞、阿多诺、本雅明等西方马克思主义批评家,之所以有新的理论拓展,亦正是得力于这样一种超文学的批评视野。

在文学批评史上,那些卓有理论创造的批评家,更是离不开这样一种宏阔的理论视野。如当代欧美的女性主义文学批评家们,她们的批评的出发点,就是男女平等的政治诉求,正是由此形成了影响全球的女性主义文论。巴赫金、萨义德等人的成功,也主要是得益于他们不满现实、关心人类的进步与文明的博大视野。巴赫金的"复调""对话"理论,从产生的动因来看,即与作者对苏联时代某些社会现实不满有关。巴赫金评论陀思妥耶夫斯基道:他听到了"自己时代的对话,或者说得确切些,是听到作为一种伟大对话的自己的时代,并在这个时代里不仅把握住个别的声音,而首先要把握住不同声音之间的对话关系、它们之间通过对话的相互作用。他听到了居于统治地位的主导的思想(官方的和非官方的);听到了尚还微弱的声音,尚未完全显露的思想;也听到了潜藏的、除他之外谁也未听见的思想;还听到了刚刚萌芽的思想、看到未来世界观的胚胎"[①]。这类见解,既是巴赫金对陀思妥耶

[①] 巴赫金:《陀思妥耶夫斯基诗学问题》,白春仁、顾亚铃译,生活·读书·新知三联书店1988年版,第135页。

斯基创作秘密的独到发现,同时也是巴赫金出于对自由"对话",言论自由的向往,而发出自己的心声。而萨义德在论著中所抨击的"东方主义""后殖民主义"之类文学现象,本身就是当今时代一个世界性的重大政治问题。这样的批评,其意义与影响当然就不可能仅止于文学了。

四、百年来的中国文学批评

进入20世纪以来,随着现代文化条件的变化,中国的文学批评,一直是比较活跃的。尤其是在30—40年代,冯乃超、钱杏邨、周扬、冯雪峰、梁实秋、胡风、李健吾、李长之、邵荃麟等一批专业性的批评家活跃于文坛,鲁迅、周作人、郭沫若、茅盾等作家也不时介于批评活动,从而形成了批评与创作的并驾齐驱之势。80年代以来,中国文学批评更是呈现出前所未有的活跃态势,各种主义、思潮、批评方法,纷涌迭现,丰富多彩。其中,有许多批评家,显示了自己深厚的文学素养与聪敏的批评才华;有许多批评文章,以其独到的见解与胆识,在文坛上产生了很大的影响。但以四重批评境界作为参照,便可明显看出其不足与存在的问题了。

从第四重境界来看,在百年的中国现当代文学批评史上,我们还找不出一位像刘勰、巴赫金、萨义德那样具有独立思想创造的批评家。即使像王国维、别林斯基那样能够提升前人理论的批评家,也许只有一位胡风先生,能够算得上。胡风在文学批评活动中所运用的现实主义理论,虽源于他所信仰的马克思主义,但就其理论内涵来看,与本原的马克思主义文艺观是有区别的。胡风所主张的现实主义的精神实质是:"主观精神和客观真理的结合或融合。"其具体原则是:既反对主观公式主义,也反对奴从生活的客观主义。很明显,与马克思主义的现实主义观相比,胡风更强调的是作家对社会生活的主体把握能力,而马克思与恩格斯当年更重视的是现实生活之于文学创作的重要性。从文学创作规律来看,胡风强调主体性的现实主义,显然是发展了本原的马克思主义的现实主义的。但遗憾的是,后来胡风未能得以进一步发展自己的理论,中国文学史上,也就丧失了出现一位有更大影响的文学批评家的可能。

从第三重境界来看,像李长之、胡河清这样水平的批评家也不多见。我们虽然可以举出诸如冯乃超、钱杏邨、周扬、冯雪峰、邵荃麟以及活跃于50年代的冯牧、荒煤、侯金镜等曾经颇具权威性批评家的大名,但他们的批评文章,或因所依据的理论本身的偏颇,或因分析论证的浅陋粗疏,或因见解的主观武断,而使其虽具分析

评判式批评的态势,却达不到第三重境界的效果。在80年代以来的中国文学批评界,迄今为止,除英年早逝的胡河清这样的个别批评家之外,能够真正抵达第三重境界的批评家尚不多见。从实际情况来看,中国现当代文学史上的绝大多数批评文章,也许只能归于复述归纳式与体悟阐释式批评,即达到的尚是低层次的第一或第二重境界。这儿指的当然还应是那些具有正常的文学意义的批评,至于目前常常见之于媒体的"起哄式""炒作式""对骂式"批评,因为算不上批评,故不在此列。

导致中国百年文学批评存在严重的不足的原因,不外乎有以下几点:

缺乏对文学艺术的直觉感受能力。有不少批评者,正如韩东他们所批评的,对于文学艺术的直觉体验能力低下。这在很大程度上是因为,他们骨子里并不喜欢文学,并未下功夫研读过多少文学作品,之所以介于批评,往往不过是出于职业要求或其他方面的功利目的。这样的所谓批评家,由于文学修养贫乏往往连最基本的对作品的体悟都说不上,又何谈分析评判?又何谈思想创造?

缺乏挑战性的文学眼光与独立人格。有许多批评者,更习惯于以仰视角面对作家作品,即使面对一位小有成就的作家,或尚处习作阶段的作品,亦不吝"文坛新星""著名作家""实力派""力作"之类溢美之词。面对有一定成就的作家,就更是一味地评功摆好了。这样的批评,又怎能具有独立的批评价值?

缺乏良好的理论与写作素养。有的批评家,虽不乏独立人格与批评勇气,但因理论素养不足,逻辑分析能力与语言表达能力欠缺,体现于批评文章只能是思路不清,道理不明。这一不足,甚至不时可见于某些名气不小的大学教授的笔下。或者呈现为另外一种情况:虽有惊人之论,却无根据支撑,给人的感觉是雷声大,雨点小。在当今的文坛上,有为某些批评家引以为荣的所谓"酷评"一路,而观其文章,存在的正是如此缺陷,即"酷"之有余,"评"之不足。

缺乏理论创造与思想创造的自觉。不少批评家,更习惯于从已有的文学理念、艺术规则或某些意识形态出发,而其批评中的优秀之作,也只能停留在第三重境界,而不可能具有更高的理论开拓或理论创造意义,更不可能超越文学,具有独立的思想创造性。

以上所谓原因,不过是老生常谈。知之不难,而难的是如何克服。如能切实克服之,我们的文学批评局面,或许才有可能改观。

马克思的艺术哲学:从劳动生产到艺术生产的历史生成*

宋 伟

东北大学人文艺术高等研究院

马克思哲学的革命性变革意义在于,从生存实践的维度对人的生存方式进行了高度的哲学概括,指认自由自觉的生产实践活动是人之生存方式的本源性构成。马克思美学的历史功绩正在于,从人的生存方式即人的生产实践活动出发探究艺术审美的生成奥秘,强调生产实践活动构成审美实践活动的前提条件,只有领会和理解人之生产实践活动的本源性意义,才可能真正体悟和理解艺术生产的真正奥秘,从而敞开人之存在的生存实践论美学意蕴。

在马克思看来,"整个所谓世界历史不外是人通过人的劳动而诞生的过程,是自然界对人来说的生成过程"①。正是基于这一生存实践论的历史性洞见,马克思将艺术审美问题的反思与人的生产实践活动紧密地联系在一起,揭示出人类生存、生产实践与审美实践之间所构成的历史性内在关联。因此,马克思开创性地提出了"劳动创造了美"这一著名观点,描述并分析了从生产实践到审美实践、从劳动生产到艺术生产的历史发展演进过程,这一历史性过程大致可总结为:从自然欲望到审美需要、从实用功能到审美价值、从物质生产到象征生产、从异化劳动到自由劳动的演进过程。

* 本文为国家社会科学基金重大项目"马克思主义视域下的资本现代性与审美现代性问题研究"阶段性成果。

① 马克思:《1844年经济学哲学手稿》,人民出版社2014年版,第89页。

一、从自然欲望到审美需要的演化

从马克思生存实践论哲学的维度看,正是在漫长的生产实践过程中,人类以感性的、现实的、实践的方式,逐步完成了"自然界对人来说的生成过程",逐步实现了人对自身生命本质的全面占有。在马克思看来,人的生产劳动实践既是自然的又是社会的,既是欲望的又是物化的,既是感觉的又是人化的,既是观念的又是现实的,既是主观的又是客观的,"因此,社会的人的感觉不同于非社会的人的感觉。只是由于人的本质客观地展开的丰富性,主体的、人的感性的丰富性,如有音乐感的耳朵、能感受形式美的眼睛,总之,那些能成为人的享受的感觉,即确证自己是人的本质力量的感觉,才一部分发展起来,一部分产生出来。因为,不仅五官感觉,而且连所谓精神感觉、实践感觉(意志、爱等等),一句话,人的感觉、感觉的人性,都是由于它的对象的存在,由于人化的自然界,才产生出来的。"①在马克思看来,人的历史性生成源自于人的生产劳动实践;正是通过对象化的劳动实践,人类才得以确证自身的本质力量——人化的自然和自然的人化才得以历史性地形成。

虽然,劳动使人成为超越自然本能的动物,但这种超越并非是自然生命的排斥或否弃,而是自然生命的进化和高扬。这是因为,"人是肉体的、有自然力的、有生命的、现实的、感性的、对象性的存在物,这就等于说,人有现实的、感性的对象作为自己本质的即自己生命表现的对象;或者说,人只有凭借现实的、感性的对象才能表现自己的生命。"②马克思肯定人的感性存在,主张人的"感觉的解放",反对将劳动理性化和抽象化,认为自然生命的需求、欲望、感觉、激情是人类活动的动力基础,正如没有"无人身的理性"一样,更不可能有"无人身的劳动"。理性化或抽象化地理解劳动,往往过于强调劳动有意识、有目的的观念性特征,过于强调人的劳动实践活动与动物的生理本能活动的区别,将劳动仅仅归结为人的理性意识活动,从而否弃人的生命的自然感性特征。"人以一种全面的方式,就是说,作为一个完整的人,占有自己的全面的本质。人对世界的任何一种人的关系——视觉、听觉、嗅觉、味觉、触觉、思维、直观、情感、愿望、活动、爱,——总之,他的个体的一切器官,正像在形式上直接是社会的器官的那些器官一样,是通过自己的对象性关系,即通过自己同对象的关系而对对象的占有,对人的现实的占有;这些器官同对象的关

① 马克思:《1844年经济学哲学手稿》,人民出版社2014年版,第84页。
② 同上书,第103页。

系,是人的现实的实现"①。肯定人的现实感性,肯定自然生命欲望在劳动中的基础性和原发性,即意味着肯定人的原始生命力,肯定人的生命本能欲望。劳动的创造、文化的创造和审美的创造并不是对人的自然生命的压制和否弃,而应该是对人的自然生命潜能的焕发、激活和升华。因此,马克思认为人是自然性与社会性的统一体,"人作为自然存在物,而且作为有生命的自然存在物,一方面具有自然力、生命力,是能动的自然存在物;这些力量作为天赋和才能、作为欲望存在于人身上;另一方面,人作为自然的、肉体的、感性的、对象性的存在物,同动植物一样,是受动的、受制约的和受限制的存在物……所以是一个有激情的存在物。激情、热情是人强烈追求自己的对象的本质力量"②。人类在劳动这一"自然的人化"或"人化的自然"的过程中,"创造着具有人的本质的这种全部丰富性的人,创造着具有丰富的、全面而深刻的感觉的人"③,一方面,唤醒、激活和满足了人的自然欲望;一方面,使人的自然欲望成为属人的欲望,成为人化的欲望,从而使人超越了动物的自然本能状态,使人的自然本能需求具有了文化审美的内涵。因而,吃并不仅仅是生理意义上的餍足,而成为"一日三餐"的一种文化仪式或人伦礼仪;性也并不仅仅是本能欲望的发泄,而必须有爱的情有独钟、悱恻缠绵、海誓山盟、生死相许。人类在物质欲求的基础上,产生了精神的需求;在生理快感的基础上,产生了审美愉悦。正所谓"自然提供材料,精神提供形式",通过审美文化的实践创造和历史积淀,人类逐渐实现并完成从自然欲望向审美需要的演化。

在人的历史性生成过程中,自然欲望向审美需要的演化具有十分重要的历史意义,它标志着人在何种程度上真正成为人,标志着人如何在属人的意义上完成从自然生物存在到超自然超生物存在的演化或生成。之所以这样说,是因为人在摆脱动物状态、超越自然生物状态的路途上,并不是一帆风顺的,它是一个充满着矛盾冲突的歧义性过程。在这一漫长的"自然向人生成"的过程中,以工具理性和道德制度为主要建构的文化,往往采取压制、压迫的形式否定人的感性自然生命,即所谓"存天理,灭人欲"。现代社会的权力压迫机制则采用"无人身的理性"——技术理性、道德理性和政治理性,将人规训为单向度的、片面化的、异化的人,致使生命丧失了原始的活力。欲望、感觉、激情成为压制的对象,人的生命的基底被抽空,生命的家园支离破碎,人成为一种被拔根的存在物。理性否弃了感性、社会否弃了

① 马克思:《1844年经济学哲学手稿》,人民出版社2014年版,第81—82页。
② 同上书,第103—104页。
③ 同上书,第84页。

自然、超生物否弃了生物,人的生命存在的根基和本源由此被掏空。正是在此背景下,作为人的理性异化的对抗物,艺术审美建造起了新感性的超生物文化——心理结构。正如李泽厚所说的那样:"在审美中,超生物性已完全溶解在感性中。它的范围极为广大,在日常生活的感性经验中都可以存在,它的实质是一种愉快的自由感。所以,吃饭不只是充饥,而成为美食;两性不只是交配,而成为爱情;从旅行游历的需要到各种艺术的需要;感性之中渗透了理性,个性之中具有了历史,自然之中充满了社会;在感性而不只是感性,在形式(自然)而不只是形式,这就是自然的人化作为美和美感的基础的深刻含义,即总体、社会、理性最终落实在个体、自然和感性之上。"[①]在自然欲望向审美需要演化的过程中,在"自然向人生成"的过程中,充满欲望、感觉、激情的感性生命力量不是被否弃而是被唤起、激活和升扬,感性积淀内化为属人的审美需要,人因而成为自由全面发展的人,成为艺术审美的"诗意地栖居"的人。

二、从实用功能到审美价值的演化

人必须首先解决衣食住行等物质生存问题,然后才能从事其他活动。这就是说,人类的劳动实践活动一般来说总是物质生产在前,精神生产在后。历史地看原始先民所从事的劳动实践活动主要是以功利实用性为目的,首先是为了满足物质实用性的需求,其后人类精神活动才会逐渐得以展开,粗陋的自然生理欲望、简单的物质实用欲求才逐渐"失去了自己的赤裸裸的有用性",墨子所说的"食必常饱,然后求美;衣必常暖,然后求丽;居必常安,然后求乐"讲的就是这个道理。工具的制造是人类从事满足物质需求的生产活动的第一步,即物质生产的第一步。在工具的制造活动中,作为人类重要精神活动之一的审美活动才开始与生产劳动活动一道产生出来。在解决生存问题上,人与动物既是相同的,又有不同。究其原因就在于,动物满足自身生存需要的活动总是受着生理本能的支配,它是被动地适应环境。而人则不同,人能主动地、有意识地、有目的地去改造客观外在事物,以满足自我生存发展的需要。另外,在制造工具的过程中,人能够主动利用自己对外在形式的感知,使所制造出来的工具更符合一定的形式感。由此,人在实现自我发展的生产劳动中,不仅要实现实用价值,而且也在生产活动过程及其结果上感性地实现了

① 李泽厚:《美的历程》,安徽文艺出版社1994年版,第500—501页。

某种"审美的"价值。

劳动产品从实用功能向审美价值的演化是在漫长的生产劳动过程中逐渐完成的,它随着人类生产劳动而产生,并随着人类生产劳动的发展而变化发展。在旧石器时代,工具的制造过程及其成品中,实用价值是主要的,审美价值此时还只是以朦胧模糊的形式隐藏在实用价值背后。然而,工具的制造,加速了人类对客观事物外在形式感的感受与把握。在旧石器时代到新石器时代的过渡中,人们从制造工具中逐步认识到了工具的外部齐整,工具的造型上也出现了明显的形式因素,如比例、对称、方圆变化以及外表光滑等,最后出现了一些并不具备实用性功能而只具有审美装饰或仪式礼器功能的玉制工具,如新石器晚期就出现了玉铲,形制小巧、单薄光润,美观而不能实用,表明了生产工具从实用性向审美性的演化。"新石器造型的多样,研磨的光滑,石料选材的适宜等等,当然是从实用功利出发的。如大型石斧全部精制磨光,形体扁圆,便于耕地;石铲琢磨宽大扁平、刃部锋利,便于起土挖地;石刀穿孔和石镰磨成半月形,便于把握收割等。在不断提高和发展工具的形制、磨光、钻孔等工艺水平的同时,也不断提高人对工具形体的对称、边刃的均整、研磨的平滑、钻孔的均匀等等形式上的合规律性和合目的性的认识。当这形式上的诸因素与人的感觉等心理结构对应时,自然引起人的审美快感,从而在不断地生产实践中,发展了人的审美力和按照美的规律来造型的能力。石器工具虽然不是艺术品,甚至也称不上工艺品,但任何艺术都是造型的。正是物化的劳动训练了人的欣赏形式美的眼睛和灵巧的双手,从而使人能脱离单一的实用性需要,创造出造型的艺术,以满足人的审美需要。"[①]由此,我们可以发现,人类审美活动产生于制造和使用工具的劳动过程,"美"最初就是以感性的形式呈现在工具本身之上。换句话说,工具的制造体现出人有意识、有目的地利用形式的过程,人们正是在观照这一过程与结果之际,从情感上产生出某种审美的愉悦。所以,尽管"美"最初是隐藏在实用价值的后面,但实用价值的生产本身却为人类审美意识的产生奠定了坚实的客观基础,成为人类审美发生的重要历史根源。从原始人的饰物装饰上,也可以看到劳动产品从实用价值向审美价值的演化。原始人喜欢用兽牙、兽爪、兽皮来装饰自己,其目的是显示、夸耀自己在狩猎劳动中的力量、勇敢和技能,具有明显的功利目的性,随着历史的演进,这些饰品的功利实用性渐渐隐退,美观装饰性凸显出来。对此,俄国理论家普列汉诺夫曾有过精到的分析:"那些为原始民族用来

[①] 李致钦:《中国古代美学史稿(二)》,《锦州师院学报(哲学社会科学版)》,1983年第3期,第24页。

作装饰品的东西,最初被认为是有用的,或者是一种表明这些装饰品的所有者拥有一些对于部落有益的品质的标记,只是后来才开始显得美丽的。使用价值是先于审美价值的。但是,一定的东西在原始人的眼中一旦获得了某种审美价值之后,他就力求仅仅为了这一价值去获得这些东西,而忘掉这些东西的价值的来源,甚至连想都不想一下。"①

总之,那些模糊的审美价值是隐藏在生产劳动和以实用价值为主要内容的劳动成果背后的。伴随着工具的广泛使用与人类征服自然能力的进一步增强,审美活动才开始与以实用价值为目的的物质生产劳动逐渐分离,一步步走向独立发展的道路。而由实用形式感发展到审美形式感,正是人类审美走向成熟的重要一步。

从马克思哲学的实践观点看,物质生产和艺术生产作为人类的生命实践活动,共同遵循着实践的普遍规律。实践的本质特征规定着物质生产与艺术生产的共同性或相通性,即规定着两者的内在关联,只有从实践哲学观点出发,把生产实践活动理解为人的本源性的生存方式,分析物质生产与艺术生产作为人类的实践活动,具有哪些共同性和差异性,才可能真正理解马克思提出这一命题的真实意蕴和内在含义。

在马克思看来,艺术审美是一种历史性的生成。"整个所谓世界历史不外是人通过人的劳动而诞生的过程,是自然界对人来说的生成过程"②。劳动创造了人,劳动创造了世界。人类通过生产劳动的实践,创造了物质文明与精神文明。这些文明成果的创造都是以人为目的的创造,人在生产劳动或实践活动中创造了一个属人的世界,一个"自然的人化"和"人化的自然"的世界,在其中实现了人类自身的对象性确证。因此,无论是物质生产、精神生产还是艺术生产,都是人及其属人世界的历史实践创造,都是人的生存境遇、存在方式的感性的对象性的实现和表达。离开了人类的感性实践活动就无法理解物质生产和艺术生产的生存论美学意义,同时也就无法理解审美活动的生存论意蕴。

三、从物质生产到象征生产的演化

说到劳动,人们会自然地想到作为物质经济生产活动的劳动,并习惯于将劳动理解为一个实用经济学的概念。虽然,物质经济生产确实构成了劳动最主要、最基

① 普列汉诺夫:《没有地址的信 艺术与社会生活》,北京:人民文学出版社1962年版,第145页。
② 马克思:《1844年经济学哲学手稿》,人民出版社2014年版,第89页。

本的内容和形式,但我们不能仅仅从实用经济学的角度来理解劳动,简单机械地将物质经济生产活动作为劳动概念唯一绝对的规定内容,那样,就会使我们对劳动的理解陷入庸俗经济学的观点之中。著名西方马克思主义者马尔库塞指出:"马克思特别强调,'生产'不是经济的生产,而是整个人类生命的自我生产过程。"①在这里,应该明确的是,我们所讲的劳动并不仅仅是庸俗经济学视野中的狭隘的劳动概念,而是将劳动作为一种生存实践哲学的概念来理解,即是说,从劳动作为人的生存实践活动方式出发,探讨劳动与人、劳动与自然、劳动与社会、劳动与历史、劳动与文化之间究竟构成怎样相互联系的复杂关系。通常我们所说的马克思的政治经济学批判,其实也就是从人的实践哲学的高度,将劳动理解为人的生存实践活动,并以此为出发点,对传统庸俗经济学劳动观点的批判,这样,我们才可能理解马克思关于劳动的解放与人的解放学说的内在真实意义。摆脱庸俗经济学的观点,我们看到,人的劳动并不仅仅由单一的物质性生产活动构成,劳动具有两重性或多重性的特征。其中,象征性生产就是劳动多重性特征中的一个重要表现方面。

这里所说的象征性生产,是与物质性生产相对立或相矛盾的一个概念,一般来说,劳动生产的主要目的是物质需要的满足,人们为了维持基本的生存才去进行艰辛的生产劳作,这构成一般的生产逻辑,但这并不构成劳动的唯一绝对的逻辑,人类的生产甚至在许多时候并不仅仅是为了物质需要的满足,许多劳动产品并不具有满足物质生存需要的功能,而是出于某种其他的目的、愿望要求。例如,今天人们经常佩带的戒指,它并不能直接满足人的实用性需求,它是一种符号、一种仪式、一种象征,在婚礼上结婚的男女互戴结婚戒指,构成结婚仪式中一项重要的内容,它象征着爱的永恒承诺和婚约的神圣性,同时,戒指的佩带方式作为婚否的标志,亦成为身份识别的重要符号。我们将这种具有符号性、仪式性和象征性功能的物品生产统称为象征性生产。从某种意义上可以说,马克思在进行劳动或商品两重性分析时,即已经涉及物质性生产与象征性生产的问题。在马克思看来,商品具有使用价值和交换价值的两重性,使用价值具有具体实用性,而交换价值则具有抽象象征性。要实现交换价值必须对商品进行抽象化,"在实际交换中,这种抽象又必须物化,象征化,通过某个符号而实现","交换价值本身只能象征地存在,虽然这个象征——为了能够把它当作物,而不是只当作观念形式来使用——具有物的存在;

① 赫伯特·马尔库塞:《历史唯物主义的基础》,引自复旦大学哲学系现代西方哲学研究室编译:《西方学者论〈一八四四年经济学—哲学手稿〉》,复旦大学出版社1983年版,第123页。

不仅是想象的观念,而且通过某种物质方式实际表现出来"。① 在马克思理论的基础上,法国当代著名后现代理论家鲍德里亚进一步提出了象征交换和符号生产的理论。鲍德里亚认为当代社会已进入消费社会或信息社会阶段,从生产方式看,消费社会或信息社会的特点是,随着人类生产方式的进步,人们已脱离了一般物质需求满足的生产阶段,丰裕社会取代了匮乏社会,炫耀型消费取代了物欲型消费,媒介符号取代了物质实体。在消费过程中,人们注重的不是物品的有用性、耐用性和实用性,而是夸示性、时尚性和符号性,就如同当代人喜欢名牌,追逐流行时尚,消费成为一种身份、品位、情趣的符号,成为一种生活方式的象征。因此,当代的生产主要是一种象征生产,一种符号生产。

鲍德里亚认为,象征生产或符号生产在原始社会生产中就已大量存在。人类学研究表明,在原始社会文化中,确实普遍存在着象征交换的行为方式,即人们之间并不是以等价的以物换物的方式来进行交换和生产,而是以互赠礼物的非等价的方式来进行交换和生产,"这种充满仪式的形式,与礼物交换中完全的浪费和付出,而不计经济上的回报和补偿的形式相一致,是与现代实践根本不同的形式。收获的果实并不是它的'等价物'。因为有剩余,古希腊人才能维持着交换(他们与上帝和自然间具有象征的一致性)。况且,为了继续这种象征活动,部分的收获物立即在祭祀和消耗中返回给上帝。……如果没有回礼和祭祀来'抚慰精灵',原始人就不会伐树或耕作。这种获取和回报、给予和接受是至关重要的"②。从象征生产角度看,原始社会中的巫术文化仪式,也就是一种非物质生产性的象征交换或象征生产活动。原始人为了人与神秘力量的交感巫术仪式,生产制作了大量的象征符号,显然,作为一种独立的生产方式,这种象征生产已经不仅仅以简单的物质实用性为目的,它已经超越了一般的物质性生产,使人类的生产进入到一个象征化、符号化、仪式化的阶段。在这里,劳动过程已不再是物质实用欲求的实现,它所展示的是一种原始人的精神感觉世界。在象征的形象中,在符号的形式中,在仪式的过程中,人类的感觉、情绪、想象、思维,离奇怪异,云波诡谲,可通天应地,可神人交感,可穿越生死,可跨越时空,可移形换影,可激越昂扬,可迷乱癫狂。象征性生产主要是原始人精神感觉的生产,对生殖的崇拜,对死亡的敬畏,对神秘的膜拜,对黑暗的祈咒,对获取的欢悦,对身体的迷醉,所有这一切都物化凝聚在象征符号、仪式图腾之中。因此,美国著名艺术理论家阿恩海姆说:"所有的艺术都是象征

① 《马克思恩格斯全集》第四十六卷上册,人民出版社1979年版,第88、99页。
② 鲍德里亚:《生产之镜》,仰海峰译,中央编译出版社2005年版,第67页。

的。"正是象征性生产劳动使人类的生产超越了一般的动物式本能物质欲求,在漫长的历史实践过程中,人类的精神感觉世界经过千百万年不断地生产复制、制造增殖、物化积淀,形成了意象万千的文化创造,同时也创造了艺术审美的文化世界。

四、从异化劳动到自由劳动的演化

马克思对劳动进行分析时所运用的是辩证分析的方法,他并没有只简单地看到劳动创造所具有的积极肯定性方面,而更为关注劳动所具有的另一面,即劳动所具有的消极否定性的一面,正如商品所具有的两重性一样,劳动亦同样具有两重的矛盾冲突性特征。劳动的否定性也就是劳动的异化。马克思将具有消极否定性的劳动称为异化劳动,而将积极肯定性的劳动称为自由劳动。异化劳动是人类社会发展的低级阶段,特别是资本主义商品生产阶段,所形成的人被劳动所奴役、所控制、所压迫的现实状况,也正是这种状况造成了人类社会的不平等和普遍压制,使人的发展处于片面化单向度的不自由状态。因此,真正的属人的劳动应该是异化劳动的克服,自由劳动的解放,只有人们能够挣脱异化劳动的束缚,自由地从事劳动生产活动,人类才可能获得自由解放,才可能进入自由审美的最高境界。

在《1844年经济学哲学手稿》中,马克思对劳动异化进行了深入的分析,他认为劳动异化主要表现在两个方面,即劳动者与劳动产品的异化、劳动者与劳动本身的异化,并指出劳动异化直接导致人自身(人的本质)的异化和人与人(社会关系)的异化。劳动者与劳动产品的异化,主要表现为人所创造的劳动产品与劳动者的分离,人非但不再是他所创造产品的主人,反而成为产品(物、商品、货币)的奴隶,商品成了人顶礼膜拜的对象,因而劳动表现为异化的物对人的全面统治,表现为物对个人、产品对生产者的普遍统治。"工人生产的财富越多,他的生产的影响和规模越大,他就越贫穷。工人创造的商品越多,他就越变成廉价的商品。物的世界的增值同人的世界的贬值成正比。……这一事实无非是表明:劳动所生产的对象,即劳动的产品,作为一种异己的存在物,作为不依赖于生产者的力量,同劳动相对立。……工人对自己的劳动的产品的关系就是对一个异己的对象的关系。因为根据这个前提,很明显,工人在劳动中耗费的力量越多,他亲手创造出来反对自身的、异己的对象世界的力量就越强大,他自身、他的内部世界就越贫乏,归他所有的东

西就越少。宗教方面的情况也是如此。人奉献给上帝的越多,他留给自身的就越少。"①在异化劳动中,人被劳动所驱使,劳动不能使人成为人,而是使人成为物,使人成为机器。"这样一来,异化劳动导致:……异化劳动使人自己的身体同人相异化,同样也使在人之外的自然界同人相异化,使他的精神本质、他的人的本质同人相异化。人同自己的劳动产品、自己的生命活动、自己的类本质相异化的直接结果就是人同人相异化。……总之,人的类本质同人相异化这一命题,说的是一个人同他人相异化,以及他们中的每个人都同人的本质相异化。"②在异化劳动中,内在自由目的性被外在强制手段性所取代,劳动不是自由、自觉、自愿的,而是被动、被迫、强制的。

马克思对异化劳动的分析表明,对劳动的理解应该始终坚持历史的辩证的观点,不仅要看到劳动的积极肯定的方面,还要看到劳动的消极否定的方面。因此,人在通过劳动自我生成的历史过程中,人在通过劳动创造世界、创造美和艺术的历史行程中,始终行走在一条艰辛复杂而曲折的道路上,"自我异化的扬弃同自我异化走的是同一条道路"③。只有属人的具有创造性的自由劳动,才是人的真正本质力量的确证和实现,才是人的自由和解放的实现,因而,才是艺术审美自由境界的实现。正是在此意义上,马克思通过对异化劳动的分析批判,指出人类的解放就是对异化劳动的扬弃和克服,人类通过不断地艰辛努力和创造劳作,使劳动成为人自由自觉的创造性活动,成为确证和实现人的本质的艺术审美的活动。在未来的理想社会,每个人都应该成为艺术家:"共产主义是对私有财产即人的自我异化的积极的扬弃,因而是通过人并且为了人而对人的本质的真正占有;因此,它是人向自身、也就是向社会的即合乎人性的人的复归,这种复归是完全的复归,是自觉实现并在以往发展的全部财富的范围内实现的复归。这种共产主义,作为完成了的自然主义,等于人道主义,而作为完成了的人道主义,等于自然主义,它是人和自然界之间、人和人之间的矛盾的真正解决,是存在和本质、对象化和自我确证、自由和必然、个体和类之间的斗争的真正解决。它是历史之谜的解答,而且知道自己就是这种解答。"④在此,艺术审美的追求与人类的自由解放紧密地联系在一起,审美之谜的解答与人类之谜的解答成为同一个问题的两个方面。这也就是马克思所提出的

① 马克思:《1844年经济学哲学手稿》,人民出版社2014年版,第47—48页。
② 同上书,第54页。
③ 同上书,第75页。
④ 同上书,第77—78页。

"劳动创造了美"的真正意义之所在。

马克思指出:"我的劳动是自由的生命表现,因此是生活的乐趣。"①艺术审美活动是一种体现自由的活动。艺术审美和自由是密不可分的。我们进行美的欣赏和艺术的创作,实际上也就是在进行自由的体验。马克思的自由观是建立在人类感性实践的基础上,"自由是在于根据对自然界的必然性的认识来支配我们自己和外部自然界;因此它必然是历史发展的产物。最初的、从动物界分离出来的人,在一切本质方面是和动物本身一样不自由的;但是文化上的每一个进步,都是迈向自由的一步"②。自由是指人类在改造世界、创造世界的实践活动中,通过对异己的客观必然规律性的认识与驾驭,将自在之物改造成自为之物,而达到从心所欲不逾矩的境界。只有在人类物质生产实践不断发展的基础上,人类才能够从必然王国走向自由王国,把自在之物变成为我之物。审美体验与审美创造中的自由,只有与人类的整个历史实践活动相结合,以物质生产实践活动为感性的现实基础,才可能成为真正的对象性的现实。

正如马克思所高度概括的那样:"自由的有意识的活动恰恰就是人的类特性。"③人类是唯一懂得自由、追求自由并创造自由的生命物种。自由自觉的尺度标志着人在何种意义、何种程度上真正生成为人本身。没有自由的生存,实质上并不是真正的人的生活。自由是人之生存的理想境界和终极追寻,自由的被剥夺与丧失也就是存在意义的被剥夺与丧失。人类在漫长的历史实践活动中,不惜任何代价执着地追寻着自由、创造着自由。对美的追求和对自由的追求是同一个问题的两个方面。美是自由的最高表现,美是自由的对象化表征,审美的最高境界也就是自由的最高境界。艺术生产和消费,美的创造和欣赏,不仅标志着人与动物不同,还标志着人在何种程度上达到了自由完满的境界。因而,艺术生产能力或审美创造能力是衡量或象征人类自由生成的一个尺度。人类之所以要不断地进行艺术审美创造,按照美的规律创造艺术作品,进而改造世界、创造世界,正是为了使人进入艺术审美的理想王国,构筑起一个充满自由的诗意栖居的生存空间。

① 《马克思恩格斯全集》第四十二卷,人民出版社 1979 年版,第 38 页。
② 《马克思恩格斯选集》第三卷,人民出版社 1972 年版,第 154 页。
③ 马克思:《1844 年经济学哲学手稿》,人民出版社 2014 年版,第 53 页。

论文学批评在艺术生产中的功能定位

张利群

广西师范大学文学院

机器复制时代及电子化、数字化、信息化时代的现代生产方式变革，对物质生产、精神生产及艺术生产发展产生深刻影响。艺术生产不仅推动文学艺术创作及发展方式转变，而且推动文学艺术生产方式变革。在艺术生产实践基础上建立起来的艺术生产论，是艺术生产理论的集中体现，从而也引发文学观的变革和转换。无论是文学"再现说"还是"表现说"，也无论是文学意识形态论还是审美意识形态论，更无论是纯文学的"自律"观还是大文学的"他律"观，过去种种文学观都在艺术生产、艺术市场和艺术消费的现实语境中受到质疑和挑战。早在《共产党宣言》中就有预言："过去那种地方的和民族的自给自足和闭关自守状态，被各民族的各方面的互相往来和各方面的互相依赖所代替了。物质的生产是如此，精神的生产也是如此。各民族的精神产品成了公共的财产。民族的片面性和局限性日益成为不可能，于是由许多种民族的和地方的文学形成了一种世界的文学。"[①]艺术生产方式的变革和转换推动文学创作、生产、消费、传播的发展，引发文学批评方式的改革及创新，凸显文学批评在艺术生产中的功能作用。究竟文学批评如何在艺术生产中发挥作用，有必要对现代批评的功能定位及价值意义进行重新认识及进一步深化拓展。

一、艺术生产论及文学创作实践推动文学观变革

从艺术创作论到艺术生产论，从计划经济主导下的创作到市场经济

① 《马克思恩格斯选集》第一卷，人民出版社1972年版，第255页。

主导下的生产,从艺术品到艺术商品,从艺术欣赏到艺术消费,从提供公共艺术服务到艺术市场,从艺术的社会效益到经济效益等巨大变化,艺术生产成为现代社会发展大趋势和时代潮流。艺术生产论所决定的文学生产论,促使传统文学观向现代文学观的变革和转换,促使文学思想解放、改革开放、开拓创新。从艺术生产及文学转型角度而言,主要引起以下三方面的观念变革和更新。

其一,文学创作观向艺术生产观的转换,使创作与生产统一。对创作的理解主要有三个维度:一是创造性写作,强调其独创性和原创性;二是个体化、个性化写作,强调创作的个体性、个性化和自我表现性;三是作家的精神创造和灵魂塑造,强调创作的精英意识和经典意识。因而创作观带来文学的永恒魅力和持久的韵味,也带来对现实超越和对理想追求的寄托和信念,更带来文学超凡脱俗的阳春白雪贵族气质和批判反省的先锋、前卫态度。对艺术生产的理解的核心是生产的双重性,即作为创作者与生产者的作家身份的双重性、生产性质的精神生产与物质生产的双重性、艺术产品的脑力劳动与体力劳动成果的双重性、艺术商品的艺术性与商品性的双重性、艺术消费的欣赏与消费的双重性、艺术价值的社会效益与经济效益的双重性。马克思、恩格斯指出:"思想、观念、意识的生产最初是直接与人们的物质活动,与人们的物质交往,与现实生活的语言交织在一起的。观念、思维、人们的精神交往在这里还是人们物质关系的直接产物。表现在某一民族的政治、法律、道德、宗教、形而上学等的语言中的精神生产也是这样。人们是自己的观念、思想等等的生产者"①。也就是说,艺术生产既是生产的一般形式,又是生产的一种特殊形式,从而具有生产的一般性与特殊性。作为一般生产,当然应遵循生产规律、生产秩序、生产法则,应构成生产活动中的生产、分配、交换、消费的过程和环节,受制于生产规则和市场规则的保障和规范。作为特殊生产,当然要遵循艺术规律、审美规律、文学规律,凸显精神创造、脑力劳动、审美价值取向的特性特征,在生产过程中保持艺术的相对独立性、自主性和自律性。尽管在长期的精神生产与物质生产的分离和对立中,艺术生产中存在精神与物质、艺术与生产的矛盾性和复杂性,但对其双重性认知及其两者统一性的追求,应是艺术生产及文学生产的发展趋向。同时还要看到,艺术生产论中的创作观与生产观的统一,已使其创作观的现代性对传统性进行改革和更新。当生产观融入创作观中,作者的身份、立场、观念、思维、方法和价值取向都会发生变化和转换,其文学观、创作观及价值观呈现出艺术生产

① 《马克思恩格斯选集》第一卷,人民出版社1972年版,第30页。

论的新观念和新意识。

其二,精神生产与物质生产统一性。现代社会发展越来越依靠科学技术与知识的力量,因而无论是精神生产还是物质生产都在增加科学技术含量与知识含量,从而出现物质生产精神化、精神生产物质化以及两者统一趋向。马克思指出:"就某些艺术形式,例如史诗来说,甚至谁都承认:当艺术生产一旦作为艺术生产出现,它们就再不能以那种在世界史上划时代的、古典的形式创造出来"[①]。唯物主义认为:物质第一性,精神第二性,物质决定精神,首先是满足物质需要的物质生产发展到一定程度后才会有满足精神需要的精神生产发生。但在惯常思维中,我们常常忘记辩证唯物主义知识:在物质作用于精神的同时,精神对物质具有反作用,因而物质与精神的关系是辩证的,是对立统一的,尤其是在当下由科学技术与知识推动的物质生产与精神生产,除两者具有更紧密的关联性、互渗性、互动性之外,两者也具有合流统一的趋势。事实上,物质生产与精神生产的分离或对立一方面是社会分工和阶级分化的结果,在社会分工及其阶级分化中,统治者(管理者)与被统治者(被管理者)、脑力劳动与体力劳动、专业技术与熟练技术在原始形态生产由于工具改革和生产发展的需要而解体之后产生新的分工和分化;另一方面,物质生产与精神生产的分离或对立除生产发展的客观要求因素外也是人们思维观念以及理论认识的结果,生产分工也导致人们思维方式和理论认识模式的改变和转换,混沌合一的原始思维逐渐为一分为二、一分为多的辩证思维及分类思维所替代,从而导致思维观念上物质生产与精神生产的分离。现代社会分工及其专业学科分类的发展有两个方向:一是随着社会实践与知识理论的学科、专业、职业化程度加强,分工愈细及分类意识愈强化;二是在跨学科、多学科、新兴学科的综合研究中也愈来愈强调打破分工分类的界线,在对象的系统性、整体性、关系性中强化系统思想、整体思维,从而推动分工协作、分类整合的一体化发展。更为重要的是,由于大工业机器生产、电子媒介传播以及科学技术发展,生产的"一体化""全球化"与"现代化"进程更加快了物质生产与精神生产的合流,愈来愈细的分工与愈来愈整体化的协作导向社会生产的整体化。即便从精神生产单向度着眼,也存在着生产的二重性,亦即生产的一般性与特殊性,实质包含物质生产与精神生产的二重性、艺术主体的创作者与生产者的二重性、生产者的脑力劳动与体力劳动二重性、艺术产品的艺术性与商品性、艺术消费的审美与消费的二重性、艺术效果的社会效益与经济效益的二重

① 《马克思恩格斯选集》第二卷,人民出版社1972年版,第113页。

性等。尽管二重性旨在说明两者的对应与对立,但无疑其完整性正是将两者统一为一体的生产宗旨和目的所在,也是社会生产的大势所趋和价值取向所在。精神生产如此,物质生产亦如此,从而出现物质生产精神化,精神生产物质化的双向互动、交叉共生的生产状态。

其三,纯文学观与大文学观的统一。艺术生产及文学生产的社会实践引起文学观的变革和更新,文学观被纳入思想解放、改革开放的时代大潮的大观念中。相对于传统文学观、古典文学观的纯文学、庙堂文学、正宗文学、主流文学、精英文学、经典文学、大一统文学而言现代文学观更为开放和自由,不仅包容各种艺术形式之间的移植、改编、联体等互文性、兼容性文体形式,而且也对各种依托于电子媒介和高科技的新型的文类样式予以文学肯定,将影视文学、网络文学、手机文学、新闻文学、历史文学纳入文学范围;更重要的是将长期被边缘的民族文学、民间文学、通俗文学、大众文学纳入主流文学渠道,形成文学多元化及百花齐放、百家争鸣的文学繁荣局面,满足人们与社会日益长的文化需求和审美需求。同时,一方面在现代文学观构建上并未排斥和否定纯文学观,两者尽管有矛盾和对立性,也在相互作用和互为补充中形成统一性和整体性,但文学所主张的文学性、文学精神、文学理想无疑还在文学中闪现光芒,审美价值取向仍然是文学的核心价值取向。另一方面,大文学观也并非是大而无边的泛文学观念,文学也还是有别于政治、宣传、新闻、历史、教育、宗教等形式,文学的特殊性、自主性和独立性也是不言而喻的。从文学价值取向而言,在大文学观的开放自由的多元化价值取向中包含着纯文学的核心价值取向,或者说以纯文学观为核心构建大文学观的核心价值体系。从艺术生产角度而言,在其社会化的生产流程和制作过程中,艺术生产的艺术观在艺术生产观中应处于核心地位,艺术产品的艺术性在艺术商品中应处于核心地位,艺术消费的审美效应在社会效益与经济效益中应处于核心地位。

二、批评在艺术生产过程及各环节中的定位和作用

文学在艺术生产中因生产力发展与生产关系调整转换了文学生产方式,从而也改变了文学存在方式与表现形式。马克思提出"精神生产"和"艺术生产"范畴,并指出:"宗教、家庭、国家、法、道德、科学、艺术等等,都不过是生产的一些特殊的

方式,并且受生产的普遍规律的支配。"①作为艺术生产具有生产的双重性,既表现为物质生产与精神生产的双重性,又表现为一般生产与特殊生产的双重性。被纳入到艺术生产轨道的文学,无疑也具有生产的双重性,表现在文学生产力上就有人的创作力与工具的生产力的双重性、文学生产的作家与制作者的双重性、文学生产方式的精神原创与机器复制的双重性、文学方式的物态化文本与精神化作品的双重性、艺术市场的艺术品与商品的双重性、文学存在消费的精神享受与物质消费的双重性、文学效益的社会效益与经济效益的双重性。伊格尔顿认为:"如何说明艺术的'基础'与'上层建筑'的关系,即作为生产的艺术与作为意识形态的艺术之间的关系,依我看来,是马克思主义批评当前面临的最重要的问题之一。"②这进一步提出作为精神生产的文学的审美与意识形态两重性。文学批评作为文学评价机制该如何面临文学转换带来的困惑和挑战;如何以评价机制推动艺术生产及生产力的发展,促进文学繁荣;如何发挥批评在艺术生产中的作用,确立批评的位置和地位,这是批评关注并亟待解决的问题,也是批评以制度创新、体制改革、机制转换从而推动文学与批评转型发展的重大问题。针对艺术生产而言,批评在实践与理论上的探索,首要解决的是批评应该做什么、能做什么、怎么做和为什么做的准确定位与作用发挥问题。

按文学创作活动中的惯常思维,批评对文学的评价在时序上滞后于文学,因而文学活动过程是创作—欣赏—批评的序列。在艺术生产中,固然也存在着生产、分配、交换、消费的时序过程和序列安排,但因生产与消费的双向交流的互动关系,为生产而消费与为消费而生产之间界线模糊,两者互为因果、互为补充形成整体运动和共同行为。尤其在市场经济规律和法则下,生产与消费均在市场平台上角逐与合谋,市场决定生产、市场推动消费的潮流以及消费拉动生产、消费者是上帝的理念带动消费主义滋生。文学及理论界兴起接受美学、读者反应理论、阐释学、现象学等美学思潮和文论批评思潮,也进一步推动文学生产与文学消费关系的重新调整和认识。批评在这样的艺术生产语境中应有更大作为。

首先,强化批评的文学策划作用。文学策划是艺术生产中的一个元素,这不同于计划经济时代的计划,也不同于传统文学创作活动的作者构思立意,而是生产前的对生产与消费过程的整体、系统、全面的策划安排,不仅包括文学创意、产品设计、制作技术、生产流程的策划,而且包括市场流通、消费模式、社会传播、综合效益

① 马克思:《1844年经济学哲学手稿》,人民出版社1985年版,第78页。
② 特里·伊格尔顿:《马克思主义与文学批评》,人民文学出版社1980年版,第81页。

等艺术生产全过程及所有环节要素的精心谋划和安排。尤其是通过市场需求与消费需求的调研考察,以确立生产品种、规模、品质、形式,从而保障和规范生产行为和生产效果。因而批评强化策划意识,由后置到文学前置,批评对文学生产的策划及参与策划的功能以及对文学生产策划的评估从而使评价先于结果,并以评价优先原则贯穿于生产过程以及所有环节中,作为评价机制保障和规范生产秩序和效果。

其次,批评的监督、控制和调节作用。批评作为评价机制不仅是对产品和效果的评价,而且也是对生产过程和流程的评价,是层层把关、环环相扣的环节评价。对生产规划和策划评估自不待说,在具体生产过程的每一工序、每一职岗、每一环节中,都设有具备批评功能的监督、控制、调节的检验评价系统,生产过程和环节设有质检员、安全员、统计员,他们无疑都承担评价任务,从而保障和规范生产秩序和生产效果。尽管这些生产职能并非都由批评者担当,但其主要功能是评价,发挥出批评评价的作用。事实上,当批评对产品价值进行检验和评价的同时,也不断扩大延伸为对生产过程与诸环节及其关系的检验评价,将文学视为活动,视为艺术生产就意味着评价不仅是价值评价,而且也是价值生产过程和价值实现过程的评价,这无疑包括生产前(前生产)、生产中、生产后(后生产、再生产)的整体评价。

最后,批评在艺术市场中的广告作用。艺术生产面对市场、面对消费者而生产的同时,也以其生产信息与产品信息的广告发布传播形式吸引市场和消费者。因而广告以及产品发布以及新闻发布是其招商和扩大市场的重要途径。尽管广告及产品发布主体是生产者或经营者,这其中的主观性及自我宣传、自我推销,甚至炒作的局限性不言而喻;但广告也会在客观上起着某种意义上的广而告之的评价作用和引导作用,影响市场和消费行为;加之批评的参与以及新闻信息的介入,也会使广告增加一定的可信度和客观性,使评价作用更为显现。同时,批评对广告的介入也在一定程度上规范和保障广告行为的合理性和正当性,使广告的批评评价作用也得以体现。但广告毕竟本质上是一种商业行为,因而也需要批评对广告进行把关和评价,规范广告行为,保障广告的合理性和准确性。

三、批评的文学评价功能作用的加强和扩大

艺术生产必须具有制度保障,这一方面是由文艺制度提供保障,另一方面是由生产制度提供保障。文学活动进入艺术生产轨道,大工业机器生产及电子科技生

产的程序与工序本身就会确立起科学客观的自然法则或约定俗成的生产制度以保障和规范生产秩序,形成生产的组织性和纪律性;同时也会因现代社会制度化的系统性与结构性,制定生产的规则和制度,以保障高效有序的生产流程和效果。因而生产制度建立是必要的,是生产力发展与生产关系协调以及生产方式需求的必然结果;同时,也是因生产力、生产关系及生产方式变革发展而不断调整、创新的结果。生产制度不仅保障和规范生产力、生产关系及生产方式的确立,而且还要保障和规范它们不断创新和发展。在生产制度基础上建立的艺术制度以及艺术生产制度,就必须遵循生产规律与艺术规律,保障和规范艺术生产的双重性协调统一,从而生产出优质高效的艺术产品。批评在艺术制度与艺术生产制度的建立中起着重大作用。批评一方面推动制度建设和制度创新,其评价机制功能指导和引导制度建设的方向,为艺术生产提供尽可能的制度保障;另一方面,批评本身也作为制度建设的重要组成部分,形成评价制度和评估体系,以评价机制推动文学发展。

就其艺术生产制度建设而言,批评作为评价机制在制度建设中主要有五方面功能作用:一是生产前的策划制度的设计功能作用,包括创意设计、工艺设计、技术设计、材料设计及成本核算、市场预测、效益预测等,旨在通过规划方案的评估建立策划制度及评估体系;二是生产中的生产制度的组织协调功能作用,包括生产资源的组合配置、生产分工与协作、生产组织与生产程序的安排步骤、生产环节的衔接与连贯、生产链的联结、层级管理与职责等,旨在通过生产制度协调来组织生产行为和生产过程;三是生产后的成品检验制度的监督、检查、评估功能作用,包括半成品、成品质量规格的检验,岗位责任制落实,管理职能与工作效绩,成品的包装及装潢,废品处置等,旨在通过检验将成品转化为合格、优质产品以及通过评估区分产品等级,予以市场准入权力;四是市场制度的商品运营推销功能,包括商标注册、广告宣传、市场宣传、物流运营、经销方式以及市场规则与平等自由贸易法则,旨在通过评价体系建立公平有序的市场秩序;五是消费制度的正确指导和引导功能,包括消费需求和意识的引导、消费心理的调整、消费者权益保护、售后服务体系建设、消费方式和使用方法指导、消费效果和产品效益评价等,旨在通过消费评价体系引导正确合理消费。由此可见,批评以及评价机制不仅推动艺术生产中各项制度建设,而且也确立评价制度从而加强评价机制的推动作用,使艺术生产得到有效保障和规范。

艺术生产语境中的批评以及评价机制功能的扩大,带来了广义的批评;对狭义批评而言,其文学评价功能也有所加强和扩大。传统所称文学批评,主要是对作家

创作的文学作品进行阐释与评价。无论是"知人论世"的批评模式也好,还是"感物言志"的批评模式也好,其主要取向和指向都是文学还原论和本质论思路,要么将文学还原为社会历史生活,要么将文学还原为作家思想感情;要么将文学视为意识形态工具和手段,要么将文学视为封闭独立的纯粹形式等。这种批评方式与传统文学创作方式、阅读方式和传播方式紧密相关,也是与其传统生产方式和存在方式分不开的。艺术生产语境中的现代文学生产方式的转换,无疑对文学批评方式产生重大影响。批评除考虑艺术生产中的文学创作方式外,还要考虑文学生产方式;除考虑作为创作者的作家外,还要考虑作为生产者的制作群体;除考虑文学阅读方式外,还要考虑文学消费方式;除考虑文学的社会效益外,还要考虑经济效益等。这也就意味着批评应着眼于艺术生产整体性、综合性考虑评价问题。即使对艺术生产的双重性中的文学性的考虑,其观测点也大大有别于传统批评,这集中表现在四个方面。

首先,批评作为评价其对象是文学价值而非仅仅是文学文本。在接受美学视域中,文学文本与作品是两个范畴,作家文学创作的结果是文本而非作品,只有当文本进入阅读才能转化为作品,也就是说文学价值在文本中只是潜在价值,只有经过阅读的作品才具有现实价值,或通过读者阅读文学才产生作用从而实现价值。因而,文学价值是在作品满足了人们的阅读需求的主客体关系中生成的价值,或者说文学价值是关系值。批评作为评价,是对文学价值的评价,故而就文本讨论作品价值而不联系接受效果,也就无法真正地揭示文学价值和意义,从而也就局限于文学创作而忽略文学阅读、文学接受、文学批评的作用。读者及接受在文学活动中的地位和作用,在艺术生产及市场经济的推动下进一步凸显,批评对文学价值的评价,无疑使这一基于认识论、实践论、价值论三位一体的文学观得到强化。

其次,批评对文学性意义的追寻取向更为扩展。批评对文学价值的评价旨在追寻文学性核心价值取向,从而引导文学发展方向。文学性是文学成为文学的本质规定性,故而是排斥文学的社会性及意识形态的纯文学、美文学、纯粹美以及俄国形式主义断言的文学语言、结构、形式所指称的"文学性"。在艺术生产语境中,生产的双重性当然也意味着文学性与生产性的对立和矛盾,但同样也意味着文学性与生产性的互渗和互动。艺术生产中的文学性不仅带有艺术生产的特点,而且也扩大了文学性内涵与外延,成为艺术生产的文学性。在文学性指称的审美属性中,无疑含有审美文化、审美感性、审美愉悦、大众美学、通俗美学、审美化等构成要素,扩大了审美范围和审美途径。即使本雅明对机器复制时代的文学"韵味"(光

晕)的消失颇感遗憾,但那与其说是文学性消失,不如说是文学性得以扩展。光晕在渐渐消失的同时也得以扩大,在其内核周围外延的边缘、边界虽然模糊,但毕竟是由内向外荡漾开的涟漪般的光晕,更需要批评通过文学的阐释从而对光晕准确把握和正确评价,同时也进一步强化批评对文学性揭示和发现的评价意义。

再次,批评更为明确文学评价的核心价值取向。艺术生产、艺术市场与艺术消费时代,固然使文学面临挑战,尤其在过渡转换期会出现某种危机和困惑,也不难理解所谓"文学消亡论""文学边缘化"以及批评滑坡、疲软、缺席、失语等感叹;但在文学转型的分娩阵痛中还带来新生儿的响亮啼哭,文学获得凤凰涅槃式的新生。文学多元化、多样化形态,文学更为自由、民主、平等的氛围,文学更为广阔的发展空间,文学公共空间共享的权利,文学与艺术及其他文化形态的联姻等,不啻也是文学繁荣发展的另一景观。当然,文学既需要有忧患意识和危机感,又需要有宽容大度和改革开放的意识。在其价值取向矛盾、冲突的复杂状态下,文学更需要批评的评价机制的推动和评价取向的引导。批评建立文学核心价值体系及评价核心价值取向,更有利于在文学多元价值取向中确立核心价值取向,也更有利于在艺术生产语境中确立积极正确的生产取向。批评在艺术生产语境中构建的核心价值取向应基于多元共生、多样和谐的理念考虑生产的双重性,在确立艺术生产及现代艺术发展的大方向和主导趋向的同时遵循"自律"与"他律"对立统一的艺术生产规律,在生产一般性认识基础上尊重特殊性和相对独立性,认清文学艺术是一种"更高地悬浮于空中的思想领域"[1];"关于艺术,大家知道,它的一定的繁盛时期决不是同社会的一般发展成比例的,因而也决不是同仿佛是社会组织的骨骼的物质基础的一般发展成比例的"[2];"资本主义生产就同某些精神生产部门如艺术和诗歌相敌对"[3]。因此,艺术生产是"一定社会形态下自由的精神生产"[4],由此以保障艺术性、文学性、审美性的核心价值取向,从而也决定批评的核心价值取向及评价取向。批评的评价取向不仅在于作品优劣、价值大小的等级评价,而且在于是非、正误、善恶、真假、美丑的价值观及价值取向的评价,从而肩负着价值重建、价值重构及核心价值体系构建的重任。

最后,批评逐渐进入艺术生产轨道,强化了批评的艺术生产性。当我们讨论精

[1] 《马克思恩格斯选集》第四卷,人民出版社1972年版,第484页。
[2] 《马克思恩格斯选集》第二卷,人民出版社1972年版,第112—113页。
[3] 《马克思恩格斯全集》第二十六卷第一册,人民出版社1972年版,第296页。
[4] 同上。

神生产、艺术生产时,作为精神生产或者广义的艺术生产的批评,自然也被纳入这一轨道。但在理论研究中则很少涉及这一话题。从实践角度看,由于进入大工业机器生产以及机械化、电气化、电子化生产时代后,物质生产与精神生产工具改革、高科技手段运用、生产力提高、生产方式转换,必然带来人类社会活动方式以及劳动成果存在方式和表现方式的改变,批评也不例外。电脑写作不仅改变了人们的写作方式和书写习惯,而且也影响了人们的写作思维和话语形式。网络批评伴随网络文学而产生,提供了批评生存与活动的空间和互动对话平台;电视专题栏目所设置的文学批评、影视批评、音乐批评、戏剧批评等访谈、座谈、对话、读后感、观后感等各种方式,无疑开拓了视听批评的空间及生产出"批评秀"的明星和名嘴;批评论文、论著一旦进入杂志、报纸、书籍出版渠道,也就进入精神生产、文化生产、艺术生产过程,作为生产者的批评家与作为生产者群的策划者,编辑,主编以及印刷、发行、销售渠道的生产者和商家,就会构成生产者、经营者、销售者联盟,将他们共同捆绑在同一条生产线上,生产数量、发行数量、销售数量在一定程度上决定了批评的效果和传播力、影响力。批评的图书排行榜、网络点击率、电视收视率与社会效益、经济效益结合,批评作用和价值由此可见一斑。因此,批评与文学同样,也面临生产力发展和生产方式转换所带来的存在方式和表现形态的改变,批评转型与文学转型同样值得重视和探索。更为重要的是,在当今文化制度创新、文化体制改革和机制转换的大背景下,批评制度、体制、机制也应该顺应社会潮流,立足解放思想、改革开放,才能有利于批评更好发展,有利于充分发挥批评的作用和价值,从而强化文学评价机制,推动文学与批评共同繁荣发展。

走向"生产性"的艺术批评
——基于布莱希特、阿尔都塞艺术理论的考察

蒋继华

盐城工学院人文社会科学学院

韦勒克将20世纪称为"批评的时代",其原因在于20世纪的批评具有了不同于以往的自觉意识、评价标准和评价方法,它摆脱了传统的先验理性批判原则,开始建构自己的认知对象和理论形态,实现批评范式的转换,从而成为当代文艺场中活跃的话语形态。这种转变的标志在于批评大多表现出对意义阐释的青睐(因为批评本质上是一种释义的过程),即通过与作者、读者、文本的沟通和理解,介入作品内部,追寻意义指向,发现其中的创造性因素,重构新的审美理想、审美趣味。如此一来,批评就是一种发现和创造,作品的意义和价值在阐释中得以实现,即批评作为一种知识"生产"的出现。

一、何谓"生产性"批评?

批评作为沟通作品或艺术家与读者、理论与创作之间的媒介,其主要功能在于对艺术作品及其艺术活动、艺术现象做出一定的理论解释、价值评判和理性反思。卡斯比特在《大英百科全书》中对"艺术批评"进行这样的界定:"批评是对艺术作品的分析和评价。更确切地说,艺术批评经常与理论相联系。艺术批评是解释性的,涉及从理论角度对一件具体作品的理解,以及根据艺术史来确定它的意义"[①]。这里强调艺术批评是基于

[①] 彭锋:《当下作为话语生产的艺术批评》,《艺术百家》,2013年第2期,第61页。

理论视角对作品的具体解释活动,涉及艺术批评与艺术理论、艺术史之间的三维关系,尤其艺术批评的解释性使其经常与理论相联系。"批评这一概念,一般来说,具有了两种含义:其一指对诗或文学文本的直接审美反应,或者对其所做的陈述即话语;其二指对这种反应、陈述或话语在理论上所做的阐述。前者是对诗或文本的赏析,是心灵深处各种情绪的投射,也是一种应用或实践批评;后者则基于哲学、美学、心理学、社会学等学科之上,所进行的一种理智的或理性的审视,是对批评陈述的理论陈述话语,即批评之批评"[①]。据此,批评包含着两个方面,一是对具体作品的直接分析、一般评价和感知,一是基于相关理论或话语进行的深度透视。前一种批评模式是对作者以及作品的物质材料、形象意义的一般性评述,只是作者或作品的注解和派生。如早期诠释学代表施莱尔马赫认为:"作者生活和工作的时代的词汇和历史构造了他的著作所有独特性得以被理解的整体"[②],读者在解读作品时须站在作者的立场,具有作者内心生活和外在生活的知识,感受作者原意的传达。在这样的情况下,文本实际成了传达作者思想的工具,读者只是被动接受、理解文本阐发的一切。后一种批评模式着眼于作品的"解释性"效果实现,重在发挥理论的阐释、建构功能,它要求批评者独具慧眼,具有传神达意的本领和革新意识,改造读者头脑中固有的文本理解观念。显然,这种批评模式异于一般对作品的分析和评价,是一种意义阐释和知识生产活动,它促使艺术作品的价值在解释中不断走向更广阔的境地。可以说,将作品或艺术家与读者、理论与创作之间予以有效沟通,使之重新领悟艺术的真谛及其潜在价值,扩大艺术作品的可信任度、可理解度,乃是批评发挥自身效用的重要性所在。批评的旨归就在于阐释、挖掘出作品的深刻意蕴,而非"述而不作"。

这样,考究批评的价值存在就有两个维度:一是强调批评是作品意识的表达和对作者意图的理解,无须深度探究作品形式背后暗指的一切,即不脱离对审美形象的直接感知或依据伽达默尔所言的"前理解"而形成的主观性认知,以再现作品营造的本然世界;一是强调批评是阐释和建构行为,即从构成作品的视觉、听觉语言组织及其符号化形态中改造作品既定的思维观念,寻求作品结构的意义。从此出发,可以区别出两种大致相异的批评模式,英国学者凯瑟琳·贝尔西称之为"消费性"批评和"生产性"批评。在生产性批评中,"作品不再是供读者被动消费的对象,

[①] 刘晓南:《第四种批评》,北京大学出版社2008年版,第5页。
[②] 洪汉鼎主编:《理解与解释——诠释学经典文选》,东方出版社2001年版,第62页。

而是由读者去生产意义的客体"①;在消费性批评中,创作是一种神秘的现象,文本不是被看作建构的结果,而是"社会的自然反映或作者主体性的自发流露"②。很显然,在消费性批评中,作品的意义早已被作者阐发并暗含于作品之中,读者与作者连成一气,只需要把它复述出来即可,即以消费为目的;在生产性批评中,读者不是去发现作品的确定性和统一性,而是通过对作品材料的意义建构,探寻其中可能存在的多样性,使作品的意蕴与价值在阅读和阐释中实现,即将作品语言系统所蕴含的或无法预见的价值观念转换成读者或批评者的情感体验、个性需求和创造意识,引发一个依靠读者或批评者思维建构起来的意向世界。对生产性批评而言,由于作品中蕴含大量的空白和矛盾点——体匿性存、隐而不显的东西,这些是作者没有预见的创造性因素,有待读者在批评中建构。这样,作品解读的过程不是简单地对语言符号的一般性描述和理解,而是一种发现和创造,呈现批评者的创新意识。由此,作品的意义在于批评家的"生产"之中,批评家重构出作品新的内涵。显然,生产性批评不同于消费性批评之处就在于批评的增殖。例如海德格尔曾对梵高的名画《农鞋》进行解释,认为农鞋磨损的内部黑洞洞的敞口凝聚着劳动步履的艰辛,鞋具里回响着大地无声的召唤等。在海德格尔看来,这双农鞋绝不是现实中的一件普通器具,而是凝聚着被遮蔽的真理,它使"大地"敞亮,使"存在"显露。如此一来,艺术作为真理的自动显现创造了另一个不同于现实的审美世界、自由世界,可谓"一鞋一世界"。

海德格尔对艺术本源的探究使得器具中物的因素成为真理的自行置入。显然,艺术批评具有生产性离不开艺术品自身的客观性和阐释者的理解。就作品一极而言,艺术作为克莱夫·贝尔所言的"有意味"的形式,闪现着鲜活的节奏、韵律和难以言传的审美气象。苏珊·朗格认为艺术表现的是关于生命、情感和内在现实的概念,是一种较为发达的隐喻或一种非推理性的符号,表现的是语言无法表达的东西——意识本身的逻辑。③ 相对于文学是借助于语词概念间接创造出栩栩如生、如在眼前的艺术形象,具有较为清晰明确的语言形式,艺术则以直观的画面、动作或情感等隐喻语言形式,传达作品的形象符号及其潜在价值。这样,人的感觉和情绪就融合于物质形式之中。"艺术批评只能使用表达一般概念具有普遍可传达性的抽象语言来阐释感性歧义的个性视象语符,读者再由一般的语言意义的理解,

① 凯瑟琳·贝尔西:《批评的实践》,胡亚敏译,中国社会科学出版社1993年版,第131页。
② 同上书,第156页。
③ 苏珊·朗格:《艺术问题》,中国社会科学出版社1983年版,第25页。

参以作品直观体验,把批评思想转换成读者个体的视觉情感体验,从而解读批评、理解作品"[1]。从而,艺术批评离不开艺术自身的客观性要求,包括材料、形式、技法等物质层面,以及物质层面呈现的直观性、隐喻性、符号性特征。就读者一极而言,众所周知,艺术理论、艺术史、艺术批评构成艺术学的三大支撑点。虽然艺术批评离不开艺术理论和艺术史,因为批评要以理论所阐发的概念、原理、范畴为指导,以艺术史所提供的大量材料为基础,但从某种意义上说,对艺术作品的解读更是批评自身的功能性所在,或者说,作品自身的价值呈现更有赖于批评。对于读者而言,面对直观的、隐喻的形象符号,其意义阐释和理解就更多带有个人风格和体验的差异性。在这个意义上,可以说艺术批评是关于语言或话语的运用,"艺术批评的内在价值,就是话语的占有和生产"[2],只不过这种话语是抽象的、隐喻的。话语这个语言的演变产物经过后结构主义代表福柯的阐发和分析,已成为后现代批评中建构现实、生产意义、实现权力的符号。福柯认为:"为了分析一幅画,我们能够重建画家潜在的话语;我们能够期望发现画家意图的流露,当然,这些流露并不最终反映在词语中,而是体现在线条、外形和色彩中,我们能够设法弄清被看作是形成他的世界观这种不言明的哲学"[3]。绘画的结构、形式具有强烈的表情达意功能,贯穿着知识的实证性,以确定的话语实践表征着画家知识生产和价值观念的形成,所谓"重建画家潜在的话语"显然是将绘画中没有表达出来的潜在东西再"生产"出来。福柯曾对委拉斯开兹的《宫中侍女》、马格利特的《这不是一只烟斗》等画作进行分析,认为古典绘画所展现的是看得见的表象与深层不可见性的分离,即绘画着力反映的"再现"没有被表现出来,显示词与物之间表象世界的断裂。因此,古典绘画在语言之外自我构成。这寓意着我们在解读一部作品时不是看它说出了什么,而是看它隐匿了什么,潜藏了什么。也就是说,通过暴露作品内的矛盾、空白、间隙等,生产出不在场的内容,这应成为生产性批评的题中应有之义。在这一过程中,推进"生产"的理论阐释和批判、发挥理论具有的意义创造和建构功能就成为生产性的本质要求。在这样的视域下,布莱希特的"间离"效应、阿尔都塞的"症候"效果从作品入手,探究作品解读如何通过对结构的揭示,建构意义生产模式,对批评走向生产性起着至关重要的作用。

[1] 贺万里:《当代艺术批评:存在价值和批评指向》,《贵州大学学报》(艺术版),2003年第1期,第55页。
[2] 彭锋:《当下作为话语生产的艺术批评》,《艺术百家》,2013年第2期,第64页。
[3] 米歇尔·福柯:《知识考古学》,谢强、马月译,生活·读书·新知三联书店2004年版,第216—217页。

二、间离效应与"生产性"

将艺术活动看作一种生产实践形态,是马克思对文艺的重要贡献。马克思注意到文学本身与社会经济基础的必然联系,通过将实践观点引入艺术和美的领域,提出与物质生产相对的艺术生产思想,打破了传统文学场域的自律性,构成了对传统文学观念的一次历史性革命,"艺术生产"由此成为马克思对人类艺术创造活动的一种命名。艺术生产论强调艺术是加工、生产的结果,其生产加工过程及其产品具有物的程序和属性。这里显然离不开几个要素:生产者、生产技术及生产过程,其中技术要素起着极为重要的作用,它是艺术生产得以顺利进行的关键。德国戏剧家贝尔托·布莱希特无疑较早看到了这一点,从艺术技术出发探究艺术(尤其是戏剧)的生产特性。

布莱希特意义上的"艺术生产"首先在于艺术不是类似传统对现实的模仿、反映和表现,而且是源于社会生产实践,是对现实的一种建构行为。在布莱希特看来,20世纪新技术的出现使得包括照相、摄影、戏剧等在内的艺术对现实的再现不仅仅是对可见物的简单复制,而且缩短了本原与意象之间的差别,即客体的意象已不具备指涉现实的特性,而是和现实融于一体。"对布莱希特来说,根本不存在任何本质主义意义上的现实主义,有的只是各种现实主义和各种再现的方式,它们随真实一同演化,同时在转变现实上发挥着作用。毋庸赘言,潜伏在这种观念之下的是一种现实主义的认识论,它在真实与再现、知识和意象之间划了等号"[①]。为此,需要一种新的技术手段剥开真实与再现、知识和意象的密切关系,使能指与所指分离,以显露社会的真相,这就涉及间离技巧的运用。间离就是陌生化,就是通过对熟悉的事物加以陌生化而重新理解这个事物,如作品中增强情节的跳跃性、中断剧情的发展等。"间离的映象是这样的,它虽然了解对象,但让对象出现时看起来是陌生的"[②]。例如在戏剧《伽利略传》第十四场中,当伽利略的学生安德利阿得知伽利略在监禁中仍完成了宣称科学真理的《对话录》后,感到自己过去将伽利略屈服于教会的行为视为投降和软弱的看法是错误的。他对伽利略说,他过去没有真正认识伽利略,但是伽利略却对安德利阿这种"新认识"予以尖锐反驳和自我批判。

① 马克·希尔伯曼:《再现的政治:布莱希特与媒介》,陈后亮译,《马克思主义美学研究》,2012年第1期,第177页。
② 余匡复:《布莱希特论》,上海外语教育出版社2002年版,第259页。

按理,观众会对安德利阿"新认识"表示赞同,但布莱希特却通过伽利略的自我解剖粉碎了观众可能产生的对伽利略的"同情"和"怜悯"。正是伽利略的解剖使观众对其保持了间离、距离,对伽利略持清醒的判断态度。① 可见,间离的运用使观众有可能形成自己的思考。可以设想,如果没有伽利略面对学生的一番解剖和独白,观众会继续把伽利略看作英雄,和原来头脑中的伽利略形象形成共鸣。间离技巧的运用使伽利略既是一个英雄,又是一个懦夫。由此,通过一定的间离技术(主要是舞台形式和手段),艺术重构出另一个现实世界。此外,对戏剧而言,间离还要求演员表演时不能简单地把自己放在他的地位上,而要把自己置于对立面,实现演员与表演角色的分离,使常规的剧情陌生化。这就涉及演员的"双重形象"问题。例如布莱希特认为演员在舞台上既是劳顿,又是伽利略,表演着的劳顿并未在被表演的伽利略身上消失。这样,观众一面在欣赏演员,一面自然并未忘记劳顿,即并未丢掉完全从角色中产生的看法与感受。这就对西方以亚里士多德戏剧的净化和共鸣为中心的戏剧类型进行反拨。亚里士多德式戏剧基于模仿说理念,注重对观众的思想灌输,使观众陶醉于剧情幻觉,进而产生认同和共鸣,形成传统戏剧的"第四堵墙"。"第四堵墙"是指观众不仅被舞台演出区域的三面墙所包围,还有横亘在观众和舞台之间的虚拟的墙。应该说,亚里士多德式戏剧奠定了西方古典戏剧发展的基调,但在布莱希特看来,"第四堵墙"带来的共鸣和净化挟持观众的思想,效果只是像镜子一样再现外在的现实或内心的情感,达到向观众施为的目的,打破"第四堵墙"就要求在技巧上作出新的探索。布莱希特正是从此出发,推崇戏剧的间离效果,颠覆古典戏剧的理论特质。

 间离的核心就在于使熟悉的东西陌生化,而人们往往在熟视无睹的事物或现象中有了警醒、发现和新的认识,如同马克思从常见的商品现象中发现剩余价值规律一样。当然,间离现象在古代就已经存在,如古典戏剧常常采用假面具、哑剧手势等营造陌生化氛围,但布莱希特并不满足于由此带来的共鸣和净化效果,而是要求戏剧能破坏观众幻觉,唤起观众的能动性,引发观众的惊异、诧异行为,使观众与剧中人物保持一定的距离,从旁观察戏剧所表现的矛盾现实,尤其对隐藏于作品形式、形象背后那些隐而不显的东西作出自己的思考。由此,从间离效应出发,布莱希特式戏剧对观众进行了区分:"一类是传统的'一般戏剧'的观众,他们是怠惰的、无所作为的,精神恍惚的,另一类是他自己的'叙事剧'的警觉、有思想的观众,他们

① 余匡复:《布莱希特论》,上海外语教育出版社2002年版,第110页。

积极参与评论舞台上戏剧所含有的矛盾"①。叙事剧观众意味着观众不是剧情的一般观赏者,而是剧情的积极参与者,观众的参与构成了完整的剧情,观剧具有触发思考、生产知识、变革现实的意义。布莱希特式具有创造性的观众显然有别于传统"第四堵墙"影响下的观众。

20世纪以来,随着对文学艺术认识的加深以及技术理性给人类带来的困惑,自然主义、表现主义、象征主义等竞相再现人类遭遇的各种难题,揭露和批判商品物化现象对人的侵扰,其发展迎来一个新的契机。在这一过程中,间离技巧不仅揭露物化意识对人的压制,还以其陌生、震惊等疏离文本的生产性效果实现戏剧中两类观众的区分,其影响是深远的。后结构主义学者罗兰·巴特借鉴布莱希特的间离性,把深埋于布莱希特作品中的后结构文本因素挖掘出来②,并区别出古典现实主义的可读文本的被动消费者和接受写作文本挑战的积极的意义生产者③,形成"可读文本"和"可写文本",从而阅读和批评要间离出文本背后的意蕴,成为一种意义生产的行为。当代著名的批评家詹姆逊在《布莱希特与方法》一书中提出布莱希特式的"生产方式":"在这种生产方式中,总是有一种先存的原材料,要求在一种阐释的基础上进行再造。在那个意义上,布莱希特对古典作品的阅读……都可以作为他整个'文本生产'的范例"④。这实际在鼓励读者进行一种生产,即把原材料——待叙述的文本——变成一种不同的言语客体,这种言语客体所采用的话语模式完全不同于叙述文本。所以,阐释的任务就是把一种既存的环境、客体变成一种主观的话语和心理,变成历史在言说。在这个意义上,詹姆逊认为布莱希特的作品蕴育了当代反基础主义、反本质主义的文化潮流,是有其道理的。当然,间离带来的陌生化有别于俄国形式主义的陌生化。俄国形式主义视陌生化为增加艺术感知难度的一种纯语言技巧,就是通过延长、强化、扭曲、受阻、阻挠、连续性等反常化策略,发掘诗歌语言的内部构造方式。间离技巧却在于使观剧逃离艺术带来的虚假幻觉,实现对历史事件的重新叙述,这显然是一种批判的态度和方法。

三、症候式阅读与"生产性"

间离效应寓意着审视艺术作品必须从作品固有的矛盾出发,揭示隐藏于形式、

① 凯瑟琳·贝尔西:《批评的实践》,胡亚敏译,中国社会科学出版社1993年版,第155页。
② 弗雷德里克·詹姆逊:《布莱希特与方法》,陈永国译,中国社会科学出版社1998年版,第60页。
③ 凯瑟琳·贝尔西:《批评的实践》,胡亚敏译,中国社会科学出版社1993年版,第155页。
④ 弗雷德里克·詹姆逊:《布莱希特与方法》,陈永国译,中国社会科学出版社1998年版,第119页。

形象背后的寓意、暗示——那些熟视无睹、无痕有味的东西。这里涉及作品结构的存在。波兰现象学家英加登认为艺术作品的结构包括语词声音层、意义单元、图式化外观和意向性客体层,杜夫海纳提出艺术作品的结构包含材料、主题和表现三个层面。他们对艺术多维构成的理解大都着眼于从外在的材料、形式到深层意蕴和哲理。这既是批评得以顺利进行的客观前提(材料、形式),也是批评追求阐释和创造的终极目标(意蕴和哲理),因为批评最终要阐发出作品的深层意义。如果说间离效应是基于文本技术层面而要求文本阅读或欣赏须将其内在的矛盾、断裂凸显,实现对事件或现实重新叙述的可能性,那么这种技术的背后到底隐藏着什么潜在的价值,有何支撑的力量?那些潜伏于文本深层没有说出的丰富内涵和深层意蕴,是通过何种渠道被发现,进而建构出来?这正是法国理论家阿尔都塞所着力探究的。阿尔都塞以症候式阅读把握文本中所疏忽的深层含义,实现对文本深层结构的批判和揭示。在阿尔都塞这里,"艺术生产"成功实现了向哲学和意识形态领域的转换,文本批评成为"生产性"认识。

理解阿尔都塞的症候式阅读,首先要弄清与之相关的"总问题"结构。作为结构主义者,阿尔都塞认为任何理论就其本质而言都关涉一个"总问题",即提出问题的方式。在文本解读中,仅仅通过外在形式、材料无法理解文本思想的全部,还须揭示出深藏于形象之下的结构——"总问题"。因为总问题具有某种隐蔽性,被看不见的手所支配着,所以理论家的任务就在于发现支配表面现象的总问题,以潜在结构的解码获取意义。在阿尔都塞看来,这种以隐性的方式存在着的结构只能通过症候式阅读显现出来。"症候"本是医学术语,指疾病在人体机能内显现的一般症状。弗洛伊德认为人的深层心理中受到压抑的冲动和无意识欲望必然会转化为某种症候,如通过梦的形式寻求满足,因此,症候总与潜意识有关。拉康将语言符号的象征意义与无意识联系起来,指出语言的能指和所指之间并不存在某种对称性,而是存在着某种断裂和隔阂,即为症候的显现,而无意识能指语言结构就是力图冲破压抑的症候。阿尔都塞将弗洛伊德和拉康的理论应用于文本阅读,从无意识入手寻找文本潜在的症候,最终形成症候式阅读。例如在《皮科罗剧团,贝尔多拉西和布莱希特》(1962)一文中,阿尔都塞指出贝尔多拉西的三幕剧《我们的米兰》并不是仅限于描述1890年米兰平民生活的情景剧,而是一种被19世纪90年代米兰下层无产阶级的生活所批判的情节剧意识,存在着两种对立的时间结构,一方面是没有故事发生的、没有能促使情节发展的内在必然性的非辩证时间,即缓慢的时间;另一方面是表现父亲和尼娜等人的意识冲突的"悲剧"时间,即剧情的发展和结

果由内在矛盾所推动的辩证时间。这一悲剧时间结构是借助于戏剧的侧面、旁白、舞台的一角和每一幕戏的结尾等无意识表现出来的。① 在阿尔都塞看来,这个结构在剧本的任何地方都没有明说,无论独白或对话都只字未提,然而,它在不言而喻的沉默、症候中显现出潜在的剧本结构特质——这些恰恰寓意着文本的真谛。如此一来,阅读和批评就是以症候把深藏在文本中的深层意蕴揭示出来,这一揭示的过程显然是阅读和批评作为意义生产的过程。对此,阿尔都塞提出必须彻底改变传统关于认识的观念,把阅读建立在"认识是生产"的基础上②,即生产不仅意味着把隐藏的东西表现出来,而且意味着改变在某种意义上已经存在的东西,所以认识不是线性镜子式的反映,是生产出新思想、新理论。其实,关于文本的症候、空白表现深层意义的问题,中国古典绘画中亦有体现。中国古典绘画讲究布白、简笔等形式要素,推崇"不著一墨,尽得风流"。在画家们看来,绘画作品中深层意蕴的表达、审美意象的营构乃至意境的创造不依赖于浓墨重彩("不贵五彩"),肆意渲染,而是藏于笔墨之外,画面之外。那绘画中的寥寥数笔细线,甚至简单勾勒,足以生花传神,传达出空灵简远、轻盈明快的美感韵味,起到"于无声处听惊雷""此时无声胜有声"之效。可以说,笔疏意深、形简神远的布白艺术是画面形象的补充和画家主体思想的延伸。显然,这是实与虚、有与无的统一。

其次,阿尔都塞对症候式阅读的强调与他的意识形态观密不可分。受葛兰西文化领导权理论的启发,阿尔都塞将文本材料——意识形态这种表象体系首先理解为一定的职能和行为结构,"意识形态的东西,不仅仅是一些观念,或观念的体系,而且正如葛兰西很明确地看到的那样,它们同时是观念和行为,是行为中的观念,二者形成了一个整体"③。这就将意识形态的考察拉回到社会生产中。在这个意义上,意识形态不是意识的一种形式,而是作为社会历史生活的一种基本结构强加于人,同国家政权一起维护国家统治。也就是说,每一个被赋予了"意识"的主体,以为自己是不可替代的主体,发挥着主体的行动,实际是掉入意识形态对人的征服或改造之中,成为意识形态的执行工具。基于此,人时刻处于意识形态的现实包围之中,接受意识形态的控制和质询,无法觉察或看清意识形态以何种结构、形象、形式显现出来的本质。批评的目的就在于通过症候式阅读,暴露意识形态的幻

① 陆梅林、陈燊等译:《西方马克思主义美学文选》,漓江出版社1988年版,第503页。
② 路易·阿尔都塞、艾蒂安·巴里巴尔:《读〈资本论〉》,李其庆、冯文光译,中央编译出版社2001年版,第15页。
③ 路易·阿尔都塞:《阿尔都塞论艺术五篇(上)》,陈越、王立秋译,《文艺理论与批评》,2011年第6期,第49页。

象,发现意识形态对人的支配作用,实现文艺对意识形态的生产。所谓"意识形态的生产"即艺术以意识形态为生产原料,通过对意识形态的加工、改造和转换,重构出新的意识形态形式。当然,这种加工不是生硬的杂糅和机械处理,而是遵循审美规律的结果。这就决定了阿尔都塞对文艺问题的基本看法。在答安德烈·达斯普尔的《一封论艺术的信》(1966)中,阿尔都塞指出,"艺术的特性是'使我们看到','使我们觉察到','使我们感觉到'某种暗指现实的东西……艺术使我们看到的,因此也就是以'看到''觉察到'和'感觉到'的形式(不是以认识的形式)所给予我们的,乃是它从中诞生出来、沉浸在其中、作为艺术与之分离开来并且暗指着的那种意识形态"①。这里揭示了艺术和意识形态之间的微妙关系。由于意识形态渗透于文本之中,控制着文本意义的表达和结构的呈现,使文本呈现出某种不完整和断裂,因而艺术与之相分离,只能是以"看到""觉察到"等"暗指"方式表述出来的某种异质,所以"真正的艺术"不是意识形态的直接显露,不会诉诸某种直接的手段,否则艺术就等于宣言书,而是以沉默化、距离感、缺省的方式呈现不在场的存在,让人从中觉察到潜在的审美价值。如《我们的米兰》以潜在的结构形式描述尼娜、父亲和杜加索三人的悲剧意识,但阿尔都塞认为这种悲剧意识带来的观众动情非作者用清晰的语言说出来,而是以剧本的不对称结构使观众无意识地感觉到了它的深刻寓意,这就是意识形态的潜在价值。不唯如此,阿尔都塞还在绘画艺术方面进一步阐发意识形态的存在。在《论卢西奥·方迪》(1977)一文中,阿尔都塞指出承载着意识形态的形象决不会让人看到自己原本出自形象中的意识形态,必须对它进行加工,以便在其中制造出细微的、内在的距离,使其得到识别和揭露。例如面对官方意识形态,画家卢西奥·方迪在绘画中有意制造出这种内在的距离,使作品在平淡中显奇效,如在暴风雨肆虐的天空下、在广袤的原野上翻飞的几页文件,或在雪地上阅读的人及其书本上失落的散页等。②基于此,借助症候式阅读可以发掘作品中潜藏的意识形态本质,而其带来的离心性又昭示作品隐藏的东西远远大于表现的东西。因此,我们在解读作品的时候,需要和作品拉开一段距离,即从产生作品的意识形态向后退一退,进而通过这种距离觉察到意识形态的本质和艺术的独特效果,也就是说善于从作品外部入手窥破其中潜在的离心结构,觉察到意识形态的深层支配特质,此即文艺对意识形态的生产。

① 陆梅林、陈燊等译:《西方马克思主义美学文选》,漓江出版社1988年版,第520—521页。
② 路易·阿尔都塞:《阿尔都塞论艺术五篇(下)》,陈越译,《文艺理论与批评》,2013年第1期,第58—61页。

四、建构"生产性"的艺术批评:反思与出路

生产性批评强调通过视角的转换,深挖文本中那些缺失、沉默、遗漏、缝隙和空缺——那些以看不到的形式存在的实在东西,它在文本内部形成一股不可抗拒的力量,自己生产出自己的内容,推动着文本向纵深发展。也就是说,真正的文本分析不要止于其分析对象,而要面对显现于其侧面、旁边、页脚的症候,觉察到其中的意识形态特质。生产性批评向文本逃避的那些重大问题敞开胸怀,重构文本的诗性功能,发挥理论的"生产性"作用,其影响是深远的。日本学者今村仁司认为症候论就是德里达的痕迹论,通向了"解构":"按照德里达的说法,正好是'解构'。换言之,德里达解构主义的解读,是痕迹论的征候论式的解读。在某种意义上甚至可以说,德里达是将阿尔都塞征候的阅读方法扩大到所有领域而全面展开了它"[①]。由此,在解构主义和后现代那里,我们总能看到症候的影子,或者说,正是症候在后来发挥了文化批判的重要力量。20世纪以来,随着学界语言论转向、文化转向、后现代转向,知识和真理的发展遭遇重大变革,尤其在后现代语境下,面对艺术存在的现实语境,有关艺术的生产与消费、艺术与意识形态的关系、艺术批评的立场选择甚至艺术的终结等诸多问题,引起学界的讨论、争议,这标志着一个异质、多元的艺术批评场域的出现,无疑对生产性批评产生深刻影响。可以说,在一个由话语、身份、立场、法则、文化等微观政治学构成的批评世界里,"生产性"和文化批判、意识形态、审美意蕴等有效关联。面对日益商品化的当代艺术市场,面对艺术多样性的碰撞与交流,需警醒、反思艺术批评可能出现的两个方面,或者说两个后果,一是艺术批评成为对意义无限延展的生产行为,一是意识形态的泛化。

其一,关于艺术批评成为对意义无限延展的生产行为。在拉康看来,由于语言的能指和所指之间并不存在某种先天的对称性,其中能指随着意义不断地增殖,成为滑动的、漂浮的、没有固定所指的能指,这些漂浮不定的能指构成症候。因此,对症候的探寻就是揭露任意的、滑动的能指构成物踪迹。这意味着阅读无法穷尽文本的意蕴,批评没有确切的所指,它可以把注意力转向任何一部作品,成为对意义无限延展的生产行为,由此切断了能指和所指的关联,导致了"泛文本化"的出现。这在后现代艺术作品中表现尤为明显。后现代艺术打破了传统高雅艺术与通俗艺

[①] 今村仁司:《阿尔都塞——认识论的断裂》,朱建科译,河北教育出版社2001年版,第165页。

术的天壤之别，消弭了审美与生活的界限，艺术被赋予了新的内涵、样式和思想。例如以物质的、材料的现成品表征艺术形象，一个硬纸盒、饮料瓶、人头像，甚至普通的马桶都成为艺术观念的表达，由此摧毁了传统赖以构建的审美理念，艺术不再是纯粹的美的艺术和抽象的艺术。那么，评判艺术的存在价值及其意蕴是拘泥于抽象理论、美学法则，还是实物实体？这无疑给我们提出了新的思考。文杜里认为："当批评家形成他的观点时，并非根据事先存在的观念去形成，而最重要是根据从艺术作品获得的直觉经验——也就是说根据那些'实际的因素'"①。这显然要求艺术评价不应离开艺术作品自身。回到"生产性"上，即从作品自身的盲点、差异、间隙人手，从作品自身的个性、特色上确定艺术的价值存在，但由此导致的艺术和非艺术之间的界限模糊也是显而易见的。对此，詹姆逊认为文本阐释虽然是基于寓言层面总是指向"别的什么"，却并不意味着没有边界："对文本的每一种阐释都总是一种原型寓言，总是意味着文本是一种寓言：意义的整个构想总是以此为前提的，即文本总是关于别的什么。这样（由于已经把这种现象的意义扩展得如此普遍致使它已经显得不那么有用了），我们就应该把注意力转向对文本的控制方式上来，这种控制的目的是要限制那些意义，限制意义的纯粹的量，指导充塞的和无处不在的阐释活动……"②固然，当我们用寓言来阐释文本时，我们总要追问文本的发生缘由、历史指涉等，揭示隐藏在字里行间的那些典故、寓意，阐释出"言在此而意在彼"的东西。但这种阐释不是任性而为，而是"控制"的结果，体现出有效性。因此，如何遵循既有话语批评体系并寻求新的创造，使文本吸引接受者的注意力，增强接受者对文本理解的新奇感的同时，体现出一定的有效性，就成为生产性批评发挥自身功能和范围的重要性所在。

其二，关于意识形态批评的泛化问题。"生产性"批评旨在暴露意识形态的幻象，实现文艺对意识形态的生产。由于意识形态以沉默、缺省的方式潜藏于文本之中，控制着文本意义的表达，使人无意识地感觉到它的深刻寓意。因此，在解读艺术作品的时候，往往过度强调意识形态的控制力量，夸大意识形态的潜在功能，使意识形态渗透到社会的一切领域，成为诸多领域的统治因素，导致意识形态泛化倾向的出现。例如在戏剧、绘画作品中，将作品审美功能的发挥和意识形态挂起钩来，过度强调作品的意识形态意蕴或政治内涵，甚至将作品的形成归结于意识形态或政治功能的发挥。如此一来，艺术批评就会变成意识形态批评、政治批评、社会

① 里奥奈罗·文杜里：《西方艺术批评史》，迟轲译，江苏教育出版社2005年版，第12页。
② 弗雷德里克·詹姆逊：《布莱希特与方法》，陈永国译，中国社会科学出版社1998年版，第139页。

批评,不可避免地带来作品艺术性、审美性的疏离和弱化。为此,需要审慎地对待艺术批评中审美性和意识形态性的关系。第一,艺术批评需要面对社会文化语境,但意识形态并非社会文化的全部,不能将审美等同于意识形态,否则艺术就成为意识形态的斗争场所。审美和意识形态都有各自的边界,逾越了这个限度就取消了二者之间质的规定性,就会削弱艺术的审美价值标准对现实的批判力度。第二,关注艺术的审美性具有的意识形态效果。艺术在凸显审美性的同时具有意识形态的倾向,因为艺术的生成和发展离不开社会、政治、历史、文化等因素,关键是审美性和意识形态性如何结合的问题。在这方面,借助于语言、技艺、符号等表现形式,将作品中要传达的观念意识、历史意味和意义喻指内化为读者的无意识行动,也就是将艺术语符层转换为形式意味层,使作品形式具有意识形态的效果——当然,这是一种浸透于字里行间的无意识形态。显然,对生产性批评而言,既不能过度意识形态化和政治化,弱化审美性,又要正视自身具有的历史、政治、道德等多维属性,在审美性和意识形态性之间保持适度的张力,避免批评滑向极端化、单一化境地。

作为真理生产程序的艺术
——阿兰·巴迪欧的艺术生产观浅析

艾士薇

武汉大学文学院

在当今西方美学界,作为后马克思主义代表人物之一的阿兰·巴迪欧以其"非美学"著称。他不仅在《非美学手册》中集中阐述了他独特的艺术观,还在《主体理论》《存在与事件》《世界的逻辑》等哲学著作中广泛涉及艺术的观念与实践问题。对于巴迪欧而言,其"非美学"之所以不同于以往既有的传统美学,主要在于他鲜明的艺术本位立场实现了对传统的以哲学为本位的艺术观的颠覆。巴迪欧的艺术观不仅明确主张艺术生产真理,而且申明这种真理是艺术专属的艺术真理,而非通常意义上的哲学普遍真理。巴迪欧进一步总结了目前人类所获得的所有真理形态,他认为:"事实是如今——在这点上,自柏拉图以来就未更改过——我们只知道四个方面的真理:科学(数学和物理)、爱、政治和艺术。我们可以将这种情境与斯宾诺莎关于物质特性的观点(上帝的'表达')进行对比:毫无疑问,斯宾诺莎说,特性是无穷的,但是我们人类只知道两种,思想和广延。就我们而言,我们会说,可能真理的类型是无穷的,但是我们人类只知道四种。"[1]尽管通向真理的途径可能是无穷的,但在巴迪欧看来,就人类目力所及,艺术、科学、政治和爱是目前所能见到的全部真理生产程序或者方式。本文将集中探讨作为真理生产程序的艺术。巴迪欧的卓越之处在于,他不仅为艺术生产真理进行了合理化的辩护,而且立足于其独特的"事件哲学"体系,深入地分析了艺术生产真理的程序或机制。

① Alain Badiou, *Logics of Worlds*, trans. by Alberto Toscano, Continuum, 2009, p.71.

一、为艺术生产真理辩护

一直以来,关于艺术与哲学以及真理的关系存在着理论上的盲点,在这个问题上,艺术的独立性长期陷入尴尬。自从艺术诞生之日起,人们对它的认识与评价,就时刻伴随着哲学与真理的痕迹。艺术总是被哲学所"统治",而真理则是科学与哲学的专利。柏拉图的一句艺术与理式"隔了三层",使艺术不仅被驱逐出了真理王国,而且还得了个罪名。直至海德格尔以全新的方式阐释了"艺术作品的本源",这种趋势才有所好转。然而不论海氏多么偏好诗歌,他终究是一位哲学家——诗性哲学家,他主张真理在诗歌的大地中敞开,在艺术中可以寻得存在,可艺术还是在哲学与真理面前抬不起头,即便是诗中有真意,却终究需要通过哲学为其代言。其实,艺术与哲学、诗与哲学之争是一个古老的话题。美国学者阿瑟·丹托的《哲学对艺术的剥夺》对这一问题做出了全面且深入的探讨。

文章开篇就引用了奥登对叶芝的评述:"爱尔兰依然有她的疯狂和她的天气/因为诗歌并没使任何事情发生。"①一句"诗歌并没使任何事情发生",将它的存在感贬低到了极致,奥登是想说,面对爱尔兰的杂乱政治,诗歌起不了任何作用,也解决不了任何问题。丹托还引用了这位坦诚的诗人在结婚之际的文字,他认为如果政治家知道,诗人、画家、作曲家的任何一部作品都不可能对世界政治的发展造成改变与影响的话,政治家与艺术家的关系会好很多,其实言外之意也就是说艺术家、艺术对政治没有影响,面对政治,艺术家无能为力,艺术品亦然。从诗人的嘴里说出这样的话,足可见艺术家的无奈。然而,我们也知道,柏拉图认为艺术是危险的,它会荼毒心灵,值得思考的是,何以对政治没有影响力的艺术却又成了危险的呢?丹托认为,这种看法的源泉在于,"它并非来自历史知识,而是来自哲学信念。它基于哲学家提出的某些艺术理论"②。当我们借助这一思路,回顾历史上对艺术的评价以及认识,不难发现,在强大的哲学攻势面前,艺术几乎没有自己发言的机会。翻开西方文论,我们看到的是,从柏拉图到亚里士多德,从康德到黑格尔,从尼采到柏格森,从海德格尔到福柯,从德里达到德勒兹,哲学家们似乎总是垄断着艺

① 转引自阿瑟·丹托:《哲学对艺术的剥夺》,《艺术的终结》(第2版),欧阳英译,江苏人民出版社2005年版,第1—2页。

② 阿瑟·丹托:《哲学对艺术的剥夺》,《艺术的终结》(第2版),欧阳英译,江苏人民出版社2005年版,第5页。

术评判的舞台,而艺术家所占的比例极少,即使有也形单影只。不论现在追求的是艺术的自律还是他律,抑或两者的结合,艺术似乎并没有真正独立,只要哲学还在代艺术立言,只要批评家们还是企图在艺术品中寻找哲学思想或者政治倾向,那么,艺术作为艺术之存在,便还远远没有为人们所认识。这也就难怪丹托会说:"由于柏拉图的艺术理论就是他的哲学,由于自古以来的哲学就存在于替柏拉图遗嘱添加的附言中,哲学本身或许只是对艺术的剥夺——因而把艺术与哲学分开的问题或许能同询问没有艺术的哲学会是怎样的哲学这一问题相提并论。"①尽管现在将艺术和哲学完全区分开来并不可行,毕竟艺术自其诞生之日,它的本质就是由哲学所界定,表面上看来,表现哲学思想的作品才是优秀的作品,经过哲学洗礼的作品才能体现天地之真谛,但不难想象,失去了艺术的哲学,犹如失去了垫脚石,其损失远远超过了失去哲学的艺术。

艺术是时候独立了,它完全没有必要让哲学代其立言,也没有必要乞灵于哲学,相反,其实应该是哲学从艺术中攫取灵感,充实自己。海德格尔就是一个典型的例证,他的很多想法都来源于荷尔德林和里尔克的诗歌作品。正是在这个意义上,巴迪欧提出了"非美学"。因此,当我们回到哲学的谱系,就会看到,巴迪欧与尼采、维特根斯坦一样,都可以被列入反哲学的行列。如果说尼采是用非理性反对传统的理性哲学,用强力意志替代逻各斯,日神精神为酒神精神让位;那么,维特根斯坦的反哲学,则是用一种理性来反对另一种理性。在他看来,"哲学只是将一切摆在我们面前,既不解释,也不演绎任何东西"②。哲学与真理、理论无关,"提供理论是科学的事情……科学关心的是真理,哲学关心的是意义"③。因此,哲学最该关注的是语言,然而即使探讨语言,哲学的功能也显得非常有限,因为它并不"干涉语言的实际用法;它最终只能描述语言的用法"④。说到底,哲学在维特根斯坦眼中,只是呈现和描绘的作用,它的任务是对概念进行考察,这时,哲学早已不是传统意义上的真理代言人或者真理生产者。与维特根斯坦的观点相同,巴迪欧也认为,哲学不能生产真理,只是他们对哲学所寄予的期待、对哲学功能的认识有所不同。如果说维特根斯坦将哲学与真理之间的关系撇得一清二楚,将探寻真理的重任交付给了自然科学,巴迪欧则显得更为积极和乐观。在他看来,诚然,哲学并非是真理

① 阿瑟·丹托:《哲学对艺术的剥夺》,《艺术的终结》(第2版),欧阳英译,江苏人民出版社2005年版,第8页。
② 维特根斯坦:《哲学研究》,李步楼译,商务印书馆1996年版,第70页。
③ 陈嘉映:《维特根斯坦的哲学观》,《现代哲学》,2006年第5期,第98页。
④ 维特根斯坦:《哲学研究》,李步楼译,商务印书馆1996年版,第79页。

的生产者,但并不意味着哲学与真理毫无关系,实际上,哲学最终的旨归仍在真理。高高在上的哲学走下神坛,来到了科学、艺术、政治、爱与真理之间,巴迪欧的"非美学"将这一思想完美地呈现在了艺术领域。

巴迪欧在《非美学手册》扉页上写道:"通过'非美学',我理解了哲学对于艺术的关系,同时提出艺术自身是真理的生产者,并没有采用(将艺术)作为哲学对象的方式。反对美学思辨,非美学描述了由某些艺术作品的独立存在所生产的严格的内哲学效应。"①巴迪欧在此主张重新审视艺术与哲学的关系,他希望能把艺术从作为哲学对象和美学思辨对象的客体中解放出来,还原艺术本身作为主体的独立品格,因为艺术自身能够生产独特而内在的艺术真理,所以艺术应该是哲学的前提和条件,而不是相反。这种艺术观念在很大程度上打开了长期以来艺术身上所绑缚的哲学镣铐。其实归根结底,艺术与哲学之间的关系问题在于艺术与真理的关系。正是根据艺术与真理之间的关系的不同,巴迪欧总结出了传统的三种美学方案,即以柏拉图、卢梭、布莱希特等人为代表的教诲式美学方案,以海德格尔为代表的浪漫式美学方案和以亚里士多德以及弗洛伊德为代表的古典式美学方案。其中,柏拉图的教诲式美学与海德格尔的浪漫式美学,在对艺术的认识上观点截然相反。巴迪欧指出:"在最初,柏拉图提出了对诗歌、戏剧和音乐进行驱逐的判决。所有这些,在《理想国》中,被认为是哲学的基础,那个时代所有的艺术文人雅士,都只保留了军乐和爱国歌曲。"②此时的艺术在哲学面前是懦弱无能的,它的存在无疑只是混淆视听,唯有将其驱逐,哲学方能显其特色与功能。海德格尔的观点则与之相反,表现为对艺术虔诚的崇拜,此时的艺术在诗意的句子中、在斑斓的色彩中,"孤独地向世界提供自我苦难的潜在敞开"③。艺术在这种孤独敞开的过程中显得神圣无比,而艺术品也超越了一切,成为最接近真理、展现真理的事物。显然,这两种极端的观点对艺术与真理的关系的认识是截然相反的。前者要驱逐艺术,因为艺术是反真理的;后者则膜拜艺术,因为艺术是真理的化身,是真理的诗意栖居地。在柏拉图心中,真理是放在首位的,处于一切事物的中心,哲学因为可以追寻真理而显得高贵,艺术由于只能摹仿而沦为低下。然而,在海德格尔那里,真理不过是选择在诗歌艺术中敞开或现身而已,相对于艺术,真理才是真正的主人,这与柏拉图的观点似乎又不谋而合。巴迪欧继续指出,在亚里士多德的古典式美学方案里,

① Alain Badiou, *Petit Manuel D'inesthétique*, Seuil, 1998, p. 19.
② Ibid., p. 9.
③ Ibid.

首先,"艺术——如同教诲式方案所支持的——无法把握真理,它的本质是摹仿,它的秩序是外表的秩序",但"这无关紧要,因为艺术的目标绝不是真理。当然,艺术不是真理,但同样,它也不会伪装成真理,因此,艺术是无辜的"①。可见,除了浪漫式美学方案认为艺术可以把握真理,另外两种传统美学方案均认为艺术没有能力掌握真理。但在浪漫式美学方案中,自动在艺术中现身的真理其实是普遍的。而在教诲式中,尽管艺术并不能掌握真理,但却可以触及真理效应,其中所涉及的真理则是独特的。巴迪欧认为以往的三种美学方案均已饱和,且无法解释现代艺术中的一些新现象,于是巴迪欧提出了"非美学"方案。其中最令人耳目一新的观点是,艺术生产了真理,不是真理主动现身,而是艺术作为生产者,生产了真理,而且这里的真理并不是普遍、抽象的,而是独特的艺术真理。显而易见,在艺术与哲学的关系上,"非美学"不同于以往的思考方式,以往都认为哲学凌驾于艺术之上,更多的时候,是哲学代艺术立言,艺术处于被动的位置;在"非美学"中,一切都颠倒过来了,由于哲学的任务就是探寻真理,而艺术是真理的生产者,此时,哲学的任务则是再现这种关系。

就通常的理解,真理是一个先验之物,在科学领域,我们可以说发现了真理,却不能说发明了真理,因为真理是固有的,而不是可以随意创造而成的。如果将这种思维延伸到艺术领域,这就类似于在艺术中发现真理,这也是为什么哲学家们可以高高在上的原因,因为一般认为哲学家才是最接近真理的。可是艺术有一个显著的特质,那就是感性,这是科学、政治以及其他学科所无法比拟的。显然,"感性"艺术中所蕴含的真理与常规的真理并不相同,因此巴迪欧主张,艺术中所生产的是专属艺术的独特真理,就像一首流传至今的诗歌,现在读来,仍旧可以感受到其中的真意,或许无法言说,但却可以体味,而且它是其他类型的真理所无法替代的。尽管与普遍性相关,但艺术真理仍有其独特性,"艺术真理与科学真理、政治真理以及其他类型的真理不同。定义是,艺术真理总是关于感性的真理,是感官的描述。它不是一个静态的感性表达。艺术真理不是感性世界的副本也不是静态感性的表述。艺术真理是理念在感性中的突然发生。并且,艺术新的普遍性是一种创造,它创造了理念在这种感性中偶然发生的新形式"②。作为当今世界最优秀的思想家之一,巴迪欧以其"非美学"思想,重新考察和审视了艺术与哲学、艺术与真理的关

① Alain Badiou, *Petit Manuel D'inesthétique*, Seuil, 1998, p. 13.
② Alain Badiou, "Fifteen Theses on Contemporary Art", *Lacanian Ink*, 2004, http://www.lacan.com/frameXXIII7.htm.

系,展示了艺术的独立性。而且他那带有"重构性"的哲学思想,在解构主义与相对主义盛行的今天,显示出了独特的光芒。

二、艺术生产真理的程序分析

如果说艺术生产了真理,而且生产了专属的艺术真理,那么,是不是所有的艺术作品都能生产真理呢?答案是否定的,这就像不是所有的事情都能够成为事件,不是所有的事件最终都能够走向真理一样。正如巴迪欧所言:"通常,一部作品并不是一个事件。它是一个艺术事实,艺术程序从(作品)中编织出来。一部作品也不是一个真理。真理是由事件引起的艺术程序。这一程序只由作品所构成。但是,它自身——作为无穷——并不在任何作品中显现出来。作品是局部的例子或者真理的不同点。"[①]的确,不是所有的艺术作品都可以成为事件,大部分的作品都只是艺术家创造出来的事实,是一种艺术产品。如果说艺术真理是由艺术事件引起的艺术程序,艺术程序又是从作品中得来的,那么显然,艺术真理实际上也是从艺术作品中得出的。正如巴迪欧一直强调的,艺术真理相对于作品来说,具有内在性,它并不是由外在事物——例如哲学——所强加或者认定的,而是内在于艺术,由作品触发而生成。艺术真理与巴迪欧所界定的真理一致,它是一个动态的过程,而不是一种结论性语言,因此,巴迪欧将其界定为一种由作品构成的艺术程序,其中包含了从艺术事件到艺术主体的忠诚,以及艺术真理诞生的整个过程。

在巴迪欧的事件哲学视域中,主体是有限的,然而真理是无穷的;在艺术进程中也是如此,每部艺术作品作为艺术的主体都是有限的,由艺术事件引发的真理则是无穷的。既然巴迪欧已经指出,真理作为艺术程序由作品构成,那么,真理到底是指什么?既然真理是由事件引发,艺术事件又是指的什么呢?巴迪欧在《非美学手册》里这样说:"真理最终是一个艺术配置,由事件引发[通常一个事件是一组作品,作品独特的多元(un multiple singulier d'œuvres)[②]],偶然以作品的形式展开,

① Alain Badiou,*Petit Manuel D'inesthétique*, Seuil, 1998, p.24.
② 多元(multiple)为巴迪欧《存在与事件》(*L'événement et l'être*, Seuil, 1998)的专用术语,与事件、事件场所紧密相连。在他看来,事件就是一种多元,即"特定事件场所中的事件是一种多元,一部分由事件场所中的元素构成,另一部分则由其自身(事件)构成"。具有事件性的多元,一方面可以通过已有情境的评判规则加以辨识;另一方面则由事件自身构成,处在空的边缘,无法被既有的规则评判。巴迪欧将固有的认识方式视为一种运算体系,即"计为一",符合认识体系的计为一,不符合的则视为零。他提出了另一种与之相应的认识方式,即"多元",multiple 在数学中为"多元",在哲学术语中,"多元论、多元化"通常对应的英(转下页)

这些作品是真理的主体点。"①在这个定义中首先涉及了艺术配置,在巴迪欧处,它没有自己的名称,"我们不能详尽无疑地论述它,只能不完美地描述它。它是一种艺术真理,人们都知道不存在着真理之真理。我们通过一些抽象的概念(形象、调性、悲剧……)来指代它"②。换言之,艺术配置有时候是可以等同于艺术真理的,只是在讨论的时候,我们将它形象化、具象化,它有相对应的指代对象,它使我们能够更具体地看到艺术真理,因此,霍华德认为,"无穷真理所构成的就是巴迪欧所说的艺术配置"③。其实无论是艺术真理还是其他真理都是由事件引发,这就涉及艺术真理的第二个问题,即艺术事件。正如文中多次强调的,不是所有的艺术作品都能成为事件,同样,一两部作品通常也无法构成事件。一方面,这些作品必须是一种类型,具有一定的相同之处,它们可以被称为一个系列;另一方面,这样的一批作品,必须具有事件的特质,比如带有一定的新奇性和突破性,超越了既定的知识体系,现存的百科全书无法将其归类等。由于艺术事件与事件一样,一直以来在情境中处于无法被表现的边缘,具有不可判定性和不可区分性,因此,它会以偶然的形式出现在有限的作品中。然而这里的偶然,并不带有玄学或者反因果的特性,所谓的因果,不过是在事情发生之后,人们根据其先行后续所总结出来的。对于前事件或者正在发生的事件而言,它就是一种偶然,因此巴迪欧坦言,"作品是在后事件维度构成了真理……"④这里的"后事件维度"充分说明了巴迪欧心目中真理的独特性和内在性。在海德格尔的浪漫式方案中,真理先于文学作品存在,它是自主自为的,而且是有普遍性的,是真理主动选择是否显现以及显现于哪一部艺术作品之中,艺术作品不过是被动的承受者而已。巴迪欧则认为,真理是紧随事件的,尽管不是所有的作品都可以成为艺术事件,也不是所有的艺术事件一定能够创造艺术真

(接上页)文为 pluralism(法文为 pluralisme),而 multiple 一般被翻译为"多样",multiplicité 则被翻译为"多样性"。基于巴迪欧的哲学建立在数学集合论的基础上,笔者取用 multiple 的数学术语,译为"多元",既可以对应巴迪欧的思想,也符合其所探讨的集合论中的多个元素。"多元"同样也是一种计算的合成法则,可以理解为被计算出的"若干个一"。巴迪欧在该书的附录中专门对"多样性、多元(multiplicité, multiple)"进行了解释,他认为,"既然我们承认没有一,(那么,多样性、多元是)表现的普遍形式",在他看来,一是一种运算机制,不存在一,只存在计为一后的表现形式,若所有的一切均符合认识规则,那么也就不会存在事件,唯有既被表现,即部分处在情境之中,又无法被认知,即部分处在空的边缘,这样的多元才能成为事件,进而成为真理的生产者。(参见阿兰·巴迪欧《存在与事件》第一章《存在:多元和空、柏拉图/康托》或拙作《阿兰·巴迪欧的"非美学"思想研究》(武汉大学出版社,2014 年)第四章《艺术与真理的生产》)。

① Alain Badiou, *Petit Manuel D'inesthétique*, Seuil, 1998, p.25.
② Ibid., pp.25—26.
③ Peter Hallward, *Badiou: a subject to truth*, University of Minnesota Press, 2003, p.196.
④ Alain Badiou, *Petit Manuel D'inesthétique*, Seuil, 1998, p.25.

理,然而,对于已经被艺术事件创造出来的真理而言,它是独特的,是某一个艺术事件的真理。当然,这所有的一切都是在相应的情境之中发生的,离开了情境或者前提来讨论相关的真理问题,不免又会回到浪漫式美学方案所说的普遍真理的窠臼之中。

为了更具体地阐明艺术真理的生产,巴迪欧首先以古希腊戏剧创作为例加以说明。在巴迪欧的眼中,索福克勒斯的作品对于古希腊的艺术真理来说就是一个主体,这一真理始于埃斯库罗斯的戏剧事件。埃斯库罗斯在戏剧的表演中加入了第二个人,这对古希腊戏剧来说是一个极大的革新,他在表演中发展了对话,并创造了真正的戏剧动作,对后世的戏剧创作产生了极大的影响。索福克勒斯的选择,在某种程度上,就是在艺术情境中众多不可区分的项中选择了一个,即埃斯库罗斯及其戏剧创作这一事件。这一选择是偶然的,也就是巴迪欧所说的"纯粹的选择"。然而,在这之后,他对埃斯库罗斯事件表达了高度的艺术忠诚,在同样的创作原则下写出了许多好的戏剧,如《安提戈涅》《俄狄浦斯王》,并且沿着埃斯库罗斯的道路,为舞台戏剧增加了第三个演员,扩大了歌队的规模。悲剧自身作为一种艺术真理,在持续不断地向前行进,并且从现在到未来,还会不断地发展。可以说,这种真理是无穷的真理。尽管索福克勒斯一生的作品多达 123 部,但相对于无穷的真理而言,这样的艺术主体仍旧是有限的。因此,巴迪欧认为,索福克勒斯的作品就是这无穷真理中的有限主体。也就是说,真理是一种行动或进程,它处于发展中,是一种未完成状态,真理是无穷大的。然而,相对于真理的无穷,主体则显得很有限,索福克勒斯的作品再多也是可数的,作为真理而存在的悲剧则不然,它是不可数的并且仍在不断地发展。巴迪欧还举出了另一些例子加以说明。在音乐领域,更确切地说是调性系统,海顿和贝多芬可以被视为同一个系列;从塞万提斯到乔伊斯,小说与散文就彻底地区分开来,这样一批小说家对小说这个理念表示了自己高度的艺术忠诚。悲剧也好,调性和小说也罢,这些艺术的无穷真理再一次印证了我们前面所引的巴迪欧的论断:"艺术真理是理念在感性中的偶发事件。并且,艺术的新的普遍性是一种创造,它创造了理念在这种感性中偶然发生的新形式。"所谓理念在感性的艺术作品中突然发生的"新形式的创造",就是巴迪欧所说的艺术配置,其中包蕴着无穷的艺术真理。

诗歌在西方哲学家的眼中,尤其是海德格尔那里,就是一块净土,仿佛在文学领域里,只有诗歌才有资格让真理在其间敞开,同样,讨论艺术与真理的关系时,巴迪欧秉承了这一传统。他认为:"诗歌产生多元的真理,如同来到了语言边界的存

在。换言之,它是语言的吟唱,就像一种能力,让'有'这个纯粹的概念在其经验客观性消失的那一刻展开。"① 我们知道,诗歌之所以是诗歌,与语言有着必然关系,不论是语言的风格,还是语言的形式,让诗歌变得与众不同,也正是这些带有感性与智慧之光的语言,使诗歌不同于科学论证。尽管在巴迪欧酷嗜的现代数学中的集合理论有自己一套完备的表达系统,然而,它仍旧不可以取代艺术。从某种程度上,在情感、直觉等层面上,艺术是不可约的,诗歌也是如此,它不仅无法被任何一个学科所代替,也不能被其他任何一种文体所取代。诗歌来到了语言的边界,这意味着诗歌解放了语言,在诗歌中,语序、语法等因素都可以忽略不计,甚至可以说,它在情境表现的艺术程序中释放了语言和文学。此时的诗歌表达的是"有"也就是"存在",尽管诗歌必须用语言加以表达,但是其含义远远超出了语言。诗歌与客观性无关,它是由感性编织而成,以一种抽象的数学话语加以表达,"诗歌展现了作为感性之感性的脱殊真理(也就是说,在所有的规定之外)"②。可以通向真理的诗歌,除了处于语言的边界,也超越了既定的知识体系。

在巴迪欧的事件哲学中,事件的出现废除了前一种情境,而制造了与之相应的新情境。其实,诗歌也是如此,既定的知识体系中并没有它的容身之所,如果用既定的思维方式来思考作为"事件"的诗歌显然并不可行。巴迪欧谈到了"诗人的时代",在这个时代,"我们所谈到的诗歌和诗人,既不是所有的诗歌,也不是所有的诗人,而是可以直接被辨识为思想作品的作品,对其而言,诗歌是,在哲学衰落的场域,在语言的场域内,表现存在和时间的命题"。③ 换言之,诗歌本身是有思想的,这种思想是诗歌内部的,无须哲学为其代言,诗歌对关于时间与存在的思考产生了巨大的影响。其实在谈到荷尔德林与里尔克的诗歌时,按照"非美学"的思维方式,我们不应该说是海德格尔赋予这两位伟大诗人的诗歌以全新的含义和哲学意蕴,更多的时候,应该说是他们的诗歌启发了海德格尔,海德格尔作为一名哲学家,他展示了诗歌的思想、诗人的思索。只是这种诗歌中的艺术真理,相对于当时的知识状况,往往是全新的。巴迪欧认为:"人们能够接受和思考诗人时代的诗人始于这样一个主要程序,即去实体化的'方法',因此,这个程序中通常最为复杂的是,要实施生产知识所缺乏的真理,并且宣告在废除主/客体象征运动中的困难。"④ 我们对

① Alain Badiou, *Petit Manuel D'inesthétique*, Seuil, 1998, p. 39.
② Peter Hallward, *Badiou: a subject to truth*, University of Minnesota Press, 2003, p. 196.
③ Alain Badiou, *Manifeste Pour la Philosophie*, Seuil, 1989, p. 49.
④ Ibid., pp. 57—58.

诗人以及诗歌的理解主要是基于上述程序,通过这些程序,我们知道,诗歌所生成的真理是超越了知识的,但即便是超出了既定的知识体系,也不是所有的诗人、诗作都能够成为事件,生产真理。为了将不同的诗人加以区分,并且将诗人的时代阶段化,巴迪欧认为,这些程序主要呈现出两种类型,即空乏(la mise en manque)与超量(la mise en excès),分别以马拉美和兰波、佩索阿(Pessoa)为代表。

在马拉美的诗歌中,"客体通过其自我消解从在场中减去、被退出","主体通过缺席而被撤销"[1]。我们知道,马拉美开创了象征主义,强调纯诗,他认为,"纯粹的作品意味着诗人表达的消失,他将主动性让给字词……"诗歌理想的目标就是"忽略作者"[2],最后我们能够看到的作品都是由变换字母而构成的词以及有拼写错误的词汇构成的作品。马拉美在创作的过程中就是如此,他悬置了主体的身份,严格采用语言来写诗,而不是让头脑中的想法占据主导地位,也没有让所谓的"语言规范"限制自己的思维。在马拉美的作品中,"空无"是其重要的主题之一,其"空无"与萨特的"虚无"并不相同,反而与巴迪欧所谈到的"空"是同一个词,即 vide。马拉美的"空无"或者"空乏"(manque)更为感性,感性的思维方式使诗人直接采用了隐喻的语言表达法,将客体消解在"空无"的象征体系中,例如,蜘蛛网、坟墓和洞穴等。此外,马拉美还强调偶然性,在其诗作《骰子一掷永远不能消除偶然》里随意地排列着字词的顺序,在一种偶然与空无中,客体自动地消解在诗歌的语言中。正是这一系列的作品抽空了主体与客体,创造了一种在既定知识体系之外的多元,并且生产了属于自己独特的真理。兰波与佩索阿则采用了与马拉美截然不同的方式,确认其作为艺术事件的存在,那就是超量。在兰波那里,客体"从其显现的领域中被根除,通过其唯一的例外被腾空,并且是从它可以与其他客体相替换的那时起",而主体则"通过有效地**变为复数**(pluralisation)"[3]而被撤销,变为复数相对于常量而言,就是一种超量。在巴迪欧看来,兰波的诗歌通向真理主要采用了介入。所谓介入就是一种活动,它在合法情境和纯粹事件的隐没中间安排了某种存在,这种存在的性质有几分像数学家科恩所设的脱殊集合,它虽然是不可见的,但实际上却是存在的。与马拉美将主体悬置,把诗歌归还给语言的策略不同,兰波诗歌中充斥着他的情感与想象,在《元音》中,他还迫不及待地干预了诗歌,例如"我几天也说不完你们神秘的出身",随后将作为元音的客体以隐喻的形式呈现,例如,将元音中的 A

[1] Alain Badiou, *Manifeste Pour la Philosophie*, Seuil, 1989, p.58.
[2] Mallarmé,《Crise de Vers》, *Oeuvres Completes*, Gallimard, 1945, p.366.
[3] Alain Badiou, *Manifeste Pour la Philosophie*, Seuil, 1989, p.58.

等同于"围绕着恶臭的垃圾嗡嗡叫的／苍蝇身上的黑绒绒的紧身衣",通过其无穷的想象,将推理与观感并置,以一种"通灵"方式,在客体与其他客体不断置换的过程中,抽空了客体自身,留下了无穷的可能。

巴迪欧以为,正是马拉美和兰波、佩索阿这样的诗人及其诗歌,冲破了当时百科全书能囊括的知识条目及其知识体系所覆盖的范畴,作为一种全新的艺术事件走向了真理,而且生产了属于艺术自身独特的艺术真理。

后　记

关于文学批评的生产性和生产性文学批评能否成为可能,这是我近年来极感兴趣、一直萦绕于脑际的问题。在我此前完成的国家社科基金重点项目成果《从形式主义到历史主义:晚近文学理论"向外转"的深层机理探究》一书中,已经对于这一问题作了初步的探讨,在进一步研究中发现了许多迹象和线索都可以聚焦于文学批评的生产性和生产性文学批评之上。正是抱着这一追踪问题、开拓新域的兴趣和热情,我以"作为'艺术生产'的文学批评研究"为题申报了2017年度国家社科基金重大项目并获批准立项。

2018年3月31日至4月1日,"艺术生产论新视野:文学批评的理论与实践"高层论坛暨国家社科基金重大项目"作为'艺术生产'的文学批评研究"开题报告会在扬州召开。来自全国各个高校和研究机构以及多家媒体代表围绕"马克思'艺术生产论'与马克思主义文学批评的关系""生产性文学批评的内涵与外延""马克思的艺术生产思想和生产性批评问题域的形成""西方现当代生产性文学批评理论研究""从生产性视角看中国古代文论意义生成机制""作为'文学生产'的中国当代文学批评:历史与理论"等六个主要话题展开研讨。本书是由这次会议的学术成果精选编辑而成,共分"生产性文学批评与马克思主义艺术生产论""古今中外的生产性文学批评""生产性文学批评的建构性思考"三编,旨在探讨文学批评作为"艺术生产"新视野的理论与实践问题,以推进生产性文学批评的理论创新。

在本书的编辑和出版过程中,得到了北京大学出版社的大力支持,张冰主任和刘爽编辑付出了很大的辛劳,特此表示衷心感谢!

<div style="text-align:right">

姚文放

2020年10月12日

</div>